陳傳席 著

修定本

六朝畫論研究

臺灣學生書局 印行

臺版自敍

凡人得情則樂，失志則悲。唯余不盡然。余雖久處於憂患困苦之地，長止於卑賤貧窮之位，亦或非世而惡利，或自託於無為，或被迫而應世，或為群小所欺，然而志終不屈，唯以筆墨為寄也。故無日不悲，亦無日不樂。

昔龔定盦詩云：「著書都為稻粱謀」。余著此書，稻粱而外，更在自遣，復作嚶鳴之圖，今友聲布海內，余望過矣。

學生書局又肯於重印，欣慰之情，何能匱於方寸而不溢於言表乎？故書數語，聊作王融之復，更以謝書局同仁。

陳傳席 一九九〇年於南京師大

自敘

余少讀經。尤喜諸子。少長學畫，略能塗鴉。再長欲埋頭科學而事工，嘗精密於縮尺刻計之間。然工程制圖與丹青水墨殊異，懷此顧彼，苦莫大焉。摩詰詩云：「行到水窮處，坐看雲起時。」余遂暫止諸技，復讀書以俟天擇。無聊讀書，本出無心，經史諸子、釋老岐黃、古今中外、記勝之書，朝讀至暮，暮讀達旦，如沈昭略之噉蛤蜊。久而別知其味。日積月儲，鉛摘次龧、匪欲順世迎俗、俯仰時好，蓋欲與知味者道耶。

嗚呼，真知畫者，余得見於昔賢。或期宏文，惟寄望於來哲。

陳傳席　一九八四年夏自敘於南京師範大學

修定本 六朝畫論研究　目次

第十六章 論中國畫之韻 ……

第一章　重評顧愷之及其畫論

顧愷之在中國繪畫史上，是一位極有影響的人物。然而古今論者對其評價卻是誤解者多。一位對顧愷之素有研究的專家就說過：「（顧愷之）在中國的畫學演進史上是開山祖，在中國的山水畫史上也是一位獨闢弘途的功臣，他不但代表了第四世紀初葉前後的畫壇，今日看起來，也許足以稱為第七世紀以前的唯一大家。」❶論者都指顧愷之的畫而言。如是，則如群星燦爛的六朝其他畫家皆成附屬，熱烈的古代畫壇頓顯寂寞。其實，顧愷之的主要貢獻在畫論。因無可靠的畫迹存世，對他的畫難作結論。但把他的畫稱為六朝最傑出的，卻是沒有根據的。

本文前四節主要是對今人的錯誤理解古代文獻的廓清，其次借評顧愷之以理清六朝繪畫發展的一些經過，包括對唐以及唐以後的影響。

第五至第九節圍繞顧愷之的畫論問題，作了再評價。我總覺得以前一些文章對顧愷之畫論的意義認識不足，有很多問題尚須進一步研究。而研究六朝繪畫，其重點也應在畫論，因為它不僅影響了以後千餘年的繪畫，同時也對以後的文學、哲學等領域產生了巨大的影響和啟導作用。

本文試而論之，凡是別人談過，而我沒有補充或不同意見的，便略而不談。或因孤陋寡聞而致誤者，懇請方家批評。

一、從謝赫《古畫品錄》談起

(一) 要重視謝赫的結論

六朝繪畫評論家不止一人，還有一些非專門家，但卻是顯赫一時的人物，對顧愷之也作了不同程度的評價。然而評論者之中水平最高，態度最認真的當首推名垂畫史的權威評論家謝赫，這是無可非議的。但以前論者對謝赫的理解卻誤會的多，甚至對他的品評有完全顛倒的理解。倘能真正地理解謝赫，那麼，理解顧愷之就有了頭緒。

謝赫提出的「六法論」，至今還在繪畫創作和評論上起着重要的作用，這不是一件簡單的事，謝赫之後的評論家無不根據「六法」來論述繪畫，所以在顧愷之之後、張彥遠之前這四百年間，謝赫作為一個評論家還真正的是「分庭抗禮，未見其人」。對於這樣一個高明的評論家，他的話應該引起我們充分的注意。

謝赫把孫吳至南梁中大通四年（五三二年）之間的二十七（原二十八）位畫家的作品列為六品。把陸探微的畫列為第一品，又第一名。說陸的畫：「窮理盡性，事絕言象，包前孕後，古今獨立。非復激揚所能稱贊，但價重之極乎上，上品之外，無他寄言，故屈標第一等。」這段話大意是說陸的畫把人物的氣韻徹底地表達出來了，生動之至，絕不在非本質的問題上下功夫……他的畫價重達到了頂點。上品之外，又沒有等第可言，所以列在第一等。陸的畫被列

為第一等第一名，謝赫認為還太委屈了。而顧愷之的畫只被列為第三品，還在姚曇度之下，和陸的畫差距如此之大，甚至連被列為第三品第一名的姚曇度，得到的評價也比顧愷之高得多。謝赫是親眼看到他們的畫之後才評論的。謝赫對顧愷之的評價低到如此程度，應當引起我們高度的重視。

（二）顧愷之的名望

謝赫的品評之所以未成定鑒，因為顧愷之的名望太高。顧本是當時社會的名流，他被譽為：「才絕、痴絕、畫絕」。

《世說新語》和《詩品》中提到顧愷之「才絕」的地方，多是讚美他的文才。從他的現存詩賦看，他的文才確是很高的，《詩品》稱：「長康能以二韻答四首之美……文雖不多，氣調警拔」。乃至於把顧詩評在曹操、班固之上。

所謂痴絕實則是他的保身哲學。由於當時特殊的社會政治背景，晉宋文人裝「痴」而逃避政治以自保，是不乏其例的。從記載看，顧的「痴」真可謂之「絕」矣。

在繪畫方面，最早推崇他的人是謝安，謝安是晉代王、謝世族中最為顯赫的人物，也是掌握國家命運的關鍵人物，淝水之戰，他指揮將帥，大破苻堅，保住了偏安江南的晉室。他一生除了處理軍國大事外，便喜下棋吟咏，携妓遊賞，是當時人們議論的中心人物。謝安未掌握國家大權之前，曾為桓溫的部將，而顧愷之當時也是桓溫的部將，且二人在同一幕府中供事。但顧和桓溫的關係更為親昵。當時尚依靠桓溫的謝安說顧的畫「蒼生以來，未之有也」。

到底是什麼場合下講的？是出於什麼目的？是客氣話，是漫與之語，還是認真之語，我們可以作各種分析。但不論怎麼說，謝安不是專門評論家。他的話決沒有謝赫有份量。但在當時，謝安的影響却是超過任何一個評論家的，他的話「份量」之重是不言而喻的。連他的鼻子有疾病，講話音濁都有人（包括名流）用手掩鼻跟着仿效（見《謝安傳》）。在當時，陸探微、張僧繇這些一經傳出，其影響之大，乃可想見。人貴耳賤目，乃是通病。戴逵又隱居，且拒絕和統治者畫家還未出現，曹不興的畫僅有一幅龍頭，還深藏在秘府裏。顧愷之的話，合作，甚至斥責他們，當然不會得到他們宣揚，還深藏在秘府裏。顧愷之的話，聲也就愈高。但遇到謝赫這樣一位眼光高超的評論家，就很難被這一片鼓噪之聲所迷惑，這就顯示出謝赫的不同流俗的見解。

但謝赫把一個本來聲望極高的畫家評到如此之低，驚動是很大的，第一個奮起反對的便是姚最②。

（三）　姚最的品評

姚最在畫史上地位和影響，尤其是評論作風，和謝赫相比，相差太大。而且姚最不是畫家，也不是專業評論家，他「校書于麟趾殿」，又「習醫術」，又參與政治鬥爭，最後慘死在殘酷的政治鬥爭中（見《周書》卷四十七）。

姚最著《續畫品》時年僅十五歲或至二十歲左右（參見本書第十一章姚最和《續畫品》幾個問題）。當然，我們既不欺無名，也不因人廢言，而應看而謝赫著書時已是富有經驗的老評論家了。

看他講得是否有道理。他說：「顧公之美，獨擅往策，荀、衛、曹、張，方之蔑然，如負日月，似得神明，慨抱玉之徒勤，悲曲高而絕唱，分庭抗禮，未見其人，謝云『聲過其實』，可為於邑。」❸說來說去，還是從顧的名望來論述和分辨，什麼道理也未講出來，而顧的畫到底什麼樣子，到底有那些優點？其他人的畫有那些缺點，不得而知，這就很難使人信服。

姚最一是根據名望來評價藝術；其次是根據地位評人和藝術，翻開他的《續畫品》，第一個畫家便是湘東殿下，即後來的梁元帝蕭繹，姚最把他吹得天花亂墜，說他：「天挺命世，幼稟生知。」「王於象人，特盡神妙，心敏手運，不加點冶，斯乃聽訟部領之際，文談眾藝之餘，時復遇物援毫，造次驚絕，足使荀、衛擱筆，袁、陸韜翰。」這就缺乏實事求是的態度，因而，他對梁元帝的評價也未有得到其他人的贊許。而荀勗、衛協、袁倩和陸探微的繪畫地位也一直是超過蕭繹的。

姚最論畫水平本來就大遜於謝赫，態度又那麼不嚴肅，他對謝赫的反駁更未講出任何道理，當然也就不能輕信。比較起來，也還應該說謝赫的話更有份量。

「補注：此文寫于一九八〇年，爾後，我對姚最的評價略有改變，然亦僅限于他的畫論成就方面。」

（四）謝赫的品評

姚最之後，還有幾位評論家如唐代的張懷瓘、李嗣真等也是反對謝赫之說的，但大多囿於顧的名氣，皆未講出什麼道理。

謝赫把聲名昭日月的顧愷之列為第三品，把皇帝的畫列為第五品，是不是專和名人作對

呢？不然。我們看第一品陸探微之下就是曹不興，謝赫評：「觀其風骨，名豈虛成？」可見

曹不興雖然大名鼎鼎，謝赫還是贊許的，承認他名副其實。第一品中的荀勗更是顯赫於魏晉

二代的有權有勢的貴族畫家（荀勗是司馬氏集團中重要成員，在平蜀決策中，他起到重要作用。《晉書》有

傳）。謝赫評畫決不因地位高低、名望大小而論其品第。下面讓我們再認真看看謝赫對顧的評

價有沒有道理。謝云：「深體精微，筆無妄下，但迹不逮意，聲過其實。」「深體精微」是說顧

對於繪畫中所應要表現的內容體驗得深刻，很精確，很微妙。他畫雲台山，預先把構思寫成文字，

「筆無妄下」，是說他不隨便下筆，下筆便非常認真慎重。「迹不逮意」是說他的畫不能表達自己的意圖，不

反復推敲，可見其認真而筆無妄下的程度。顧愷之的〈女史箴圖〉我們仍能看到，不正可以證實謝赫之論的

能達到他所要追求的意境。顧愷之的〈女史箴圖〉

確然嗎？這卷畫第一幅中的漢元帝，就不具和熊搏鬥的神態，二昭儀也不具驚恐之神態。〈同

衾以疑〉一幅，男女坐床上，直不知所云。所以張懷瓘說：「不可以畫間求。」一接觸到

顧的畫，也就會有謝赫的「聲過其實」之感了。謝赫本來也是聽聞到顧的聲名的，但一看到

他的畫，大失所望，才作出這樣的評價。

謝赫的四句話，決非空泛的議論，也不是不合實際的捧場以及無聊的攻擊。

謝赫在《古畫品錄》中評鑒的二十七人，除顧一人之外，其他都歷來被公認為是公允的，

然而正是對顧愷之的這位當時「如負日月，似得神明」的畫家的畫，他能不隨眾議，正確地道

出它的長處和短處，把它放在第三品姚曇度之下，才顯示出他在評論上的卓越造詣、正派的

學風和超人的膽量。謝赫不愧為偉大的評論家。對這樣一位偉大的評論家的品評，應該引起足夠的重視。

庸才批評天才，從來都是常見的事，「後之淺俗」對謝赫的批評乃是一例，但決不可以此否認天才，而附和庸才。

二、張彥遠對顧愷之的評價

(一) 歷來對張彥遠評顧的歪曲要廓清

中國古代繪畫評論家，謝赫之後，最偉大的人物當推唐代的張彥遠，這是眾所周知的。張彥遠生於三世宰相之家，藏畫巨富，可與秘府相當。他鑒賞精到，理論高妙，其《歷代名畫記》被後人譽為「畫史之祖」。至於張氏成就之高，不須多說，需要論及的是，後世評論家和畫家多借張彥遠為「鍾馗」以「鎮鬼」。有人說：「謝赫對顧愷之評價引起後世的強烈不滿，特別遭到張彥遠的不滿」。有人說：「張彥遠……幾乎把顧愷之推崇到最高的境地了。」有人說：「張彥遠其實通篇文字推崇得最高的唯顧一人而已。」有人說：「張彥遠謂顧愷之是『天然絕倫，評者不敢一二』的最傑出畫家」。有人說：「張彥遠在《歷代名畫記》中，亦贊揚顧之作品為『天然絕倫』……」

在國外，如金原省吾的《支那繪畫史》等書也都是這樣理解張彥遠的。這都是誤解，必

須廓清。

張彥遠在《歷代名畫記》中，提到顧愷之的評價有兩處，專門發表對顧愷之的地方很多。

其一是卷二《論傳授南北時代》，此篇開頭專談顧愷之，所占篇幅最多。其二是卷五《晉·顧愷之》條。只要認真讀一讀這兩篇文字，讀懂了，就會知道張彥遠非但沒有把顧愷之推崇到最高地步，而且對過高推崇顧的話，幾乎是一一加以駁斥，甚至諷刺並表示氣憤。

(1)卷二《論傳授南北時代》是張彥遠在書中第一次評顧，其云：「自古論畫者，以顧生之迹，天然絕倫，評者不敢一二」，明明是「自古論畫者」的觀點，而不是張彥遠本人的觀點，論者多斷章取義認為張彥遠推崇顧愷之是「天然絕倫」，何顛倒也。接着下半句：「余見顧生評論魏晉畫人深自推抑衛協，即知衛不下於顧矣。」好了，「衛不下於顧」，便是張彥遠第一個結論，很清楚，張彥遠認為衛協不在顧愷之之下。

再接着：「只如狸骨之方，右軍嘆重，龍頭之畫，謝赫推高，名賢許可，豈肯容易？後之淺俗，安能察之。詳觀謝赫評量，最為允愜；姚李品藻，有所未安(原注：姚最，李嗣真也)。後這段話大意是：象書法中的《狸骨帖》一樣，被王羲之贊嘆，又象繪畫中的龍頭之圖為謝赫推崇，名賢許可，難道是容易的嗎？後之淺俗(指反對謝赫評量的姚最、李嗣真等人)怎麼能看出來呢？詳細分析謝赫的評價和品第，最為公允恰當，姚最和李嗣真的品藻使我感到不安。這裏張彥遠維持謝赫的「原判」態度明白如火，可見「謝赫對顧愷之的評論遭到張彥遠強烈反對」的說法與事實絕對不符。

再接着：「李駿謝云：『衛不合在顧之上』，全是不知根本，良可於悒。」張彥遠的態度

一層比一層強烈，他對李嗣真駁斥謝赫說「衛不合在顧之上」的話表示強烈的不滿，認為「全是不知根本」。

張彥遠氣憤之餘，並對當時評論書畫優劣，不察真情實際，依聲望而妄相附和的作風，大加痛罵：「今言書畫，一向吠聲」。「吠聲」一詞出自《潛夫論·賢難第五》（中華書局版彭鐸校正本四十九頁）：「諺云：『一犬吠形，百犬吠聲』。世之疾此固久矣哉。吾傷世之不察真偽之情也，……」一只狗見其形影亂叫，其他的狗連形影皆未見，便跟着聲音亂叫起來。這就是張彥遠對待吹捧者的態度，講得雖重些，但也表達了他鮮明的立場。

(2)卷五「顧愷之」條下，此節因收有顧的三篇畫論，所占篇幅最多。然出自張對顧贊美之詞只有十五個字：「多才藝，尤工丹青，傳寫形勢，莫不妙絕」。這樣的詞只是對一般畫家的贊美詞。如：「吳王趙夫人……善書畫，巧妙無雙。」「康昕……畫又為妙絕。」「王濛……丹青甚妙，頗希高達」。這些畫家都是畫史上毫無影響的少聞者，張亦稱其「妙絕」，所以這句話決非張對顧的傾倒之詞。

其他的贊美之詞皆非張彥遠之語，其中姚最和李嗣真對顧的推崇最高、也最堅決。姚最的話，張在卷二作了強烈的反對，此處毋須贅言。李嗣真「以顧之才流」來強調顧的畫「獨立亡偶」，不應列於下品，張彥遠又一次針鋒相對，給以批判說：「彥遠以本評繪畫，豈問才流？李大夫之言失矣」。駁了李嗣真。張對顧之態度亦盡藏於不言之中。

張彥遠在《歷代名畫記》中兩處專談顧愷之的地方，都表達了他的基本立場是鮮明的。

至此，我們可以說，所謂張彥遠反對謝赫評顧之說和推崇顧愷之的論點是不能成立的。

(3)其次尚有一段話被人誤解得最深。張彥遠曾對顧愷之創作的〈維摩詰圖〉表示欣賞和

贊嘆，這本不值得大驚小怪，猶如一位二流的詩人偶爾以自己熟悉的題材寫出的詩超過一流

詩人的某些詩句，是常見的。「山雨欲來風滿樓」不是最得妙理嗎？但許渾仍然不是一流詩

人。「維摩詰」是六朝名士的形象，顧最熟悉。更重要的是，張彥遠講這段話是為了闡述「榻

寫」上的一個問題。題目是〈論畫體、工用、榻寫〉，他說的內容是在「榻寫」部分，和「榻

寫」有關，很多論者誤解了張的本意。張說的「顧生首創〈維摩詰像〉……陸與張皆效之，

終不及矣。」本意是說畫家作畫貴在創新，仿效終不及「首創」，顧「首創」了一種新形式

的〈維摩詰像〉，就值得推崇，陸與張在〈維摩詰像〉上沒有新的突破，乃是仿效顧的形式，

就終不及顧之創新精神可佳了。張彥遠一貫反對因襲，提倡創新，在〈論畫六法〉中他強調：

「至於傳模移寫，乃畫家末事」，本節「論榻寫」中，又一次強調自己對模寫與首創的態度。

我們必須注意作家論說的場合，「榻寫」一段必和榻寫、臨摹有關，不可以風馬牛不相及

的內容強加給作家。張彥遠這段話很容易引起人們的誤解，連他自己也預料到的，所以為

了消除人們的誤解，他在後面又加上一段解釋：「張墨、陸探微、張僧繇並畫〈維摩詰居士〉，

終不及顧之所創者也。」他們或仿外國的形式，或仿前人的形式，而缺乏創造性。注意顧是

「首創」、「所創」，其餘人是「皆效」「並畫」。原文中「顧生首創……陸與張皆效之，終不及

矣，」意已表達盡致，為什麼又加上這個解釋呢？原是怕引起人們的誤會，反覆解釋，張氏

用心可謂良苦。然而越是害怕和擔心的事，越是容易出現。

補充說明一個問題。記載中親眼見過顧愷之的畫的人，還有張彥遠的祖上高平公，他於

元和十三年呈獻一大批書畫真迹給皇帝，其中有顧、陸、張、鄭等「名手畫合三十卷」，他說：「前件書畫，歷代共寶，最稱珍絕，其陸探微〈蕭史圖〉妙冠一時，名居上品。」按常理，應提顧畫為代表，因為顧早於陸，且名氣大，實際上他只提到陸的一張畫為代表，而不提顧，優劣高下，不能不說是一個問題（見卷一）

認真考察一下張彥遠對顧愷之的評價。其一是認為謝赫把顧的畫列為第三品，最為允愜，並駁斥那些過獎顧畫的人，這種態度是很鮮明的。其二是認為顧和陸、張等人平等皆為六朝第一流大畫家，這是張彥遠評論他人時順便給予顧的最高評價。張對顧的這種最高評價並非出於誠心，即使如此，他也不肯自己直接出面，而借他人之口。由於顧的影響，書中也多次提到，但在關鍵時刻，他決不肯給顧過高評價，還時時設法抵消顧的影響，卷五〈王廙〉條下稱王廙「過江後，為晉代書畫第一」。這就否認了顧為第一了。（連東晉第一都不許）

在「衛協」條下：「彥遠以衛協品第在顧生之上，初恐未安。」但結果還是「不妨顧在衛之下，荀又居顧之上」。這裏他又把顧放在荀、衛之下，何鮮明也。

綜而觀之，他否認顧為第一流畫家的地方多，態度也鮮明。但張決沒有把顧作為六朝唯一大家來評論過，這是真的。

<h3>(二)《歷代名畫記》中「品第」問題之研究</h3>

張彥遠既然不承認顧愷之是第一流大畫家，也就是說他認為顧的畫不是第一流的作品，那麼在卷五顧愷之條下，為什麼注上「上品上」的等第呢？這個「上品上」，倘若是張彥遠的

觀點，當然不會是隨意揮寫的漫與之語。為此，我研究了《歷代名畫記》一書中的「品第」問題。原來，所有的「品第」皆不是張彥遠本人的觀點，而是當時或稍前評論家的評品。張彥遠採取當時多數人的看法注上，即使錯了，也不加改動，但另加說明，即如今之「校正」。張有的觀點和張彥遠的觀點相反，有的相差較多，有的相差少許，當然也有部分不謀而合。不同的觀點，有一部分張彥遠在專門論述中加以說明，有一部分雖然照錄在前，但在後面加上「彥遠按」、「彥遠云」「彥遠曰」等字樣，凡有「彥遠按」之類字樣的內容，才是彥遠本來的觀點。茲考如下：

(1)畫家中，凡是前人未有「品第」的，張彥遠一律不自加「品第」，如卷六南朝宋代畫家謝莊(字希逸)，書中記載的，在他前前後後的畫家皆有「品第」，唯他無「品第」；還有記載中的南陳唯一畫家顧野王，亦無「品第」；這是什麼道理呢？張彥遠在卷一中說得清楚：「如宋朝謝希逸，陳朝顧野王之流，當時能畫，評品不載」。這兩位畫家在前代畫史中無專門記載，當然也就不會有「評品」，張彥遠「探於史傳」(卷一)，從《宋書》和《陳書》中，了解到這兩位畫家，列於畫史。如果品第皆是張彥遠的「品第」，這兩個畫家理應加注「品第」，可見，「品第」皆前人「品第」，而非張氏「品第」。

還有後魏、北齊部分畫家亦無品第，即是張所說的「顧野王之流，」「當時能畫，評品不載」。從張注的見《後魏書》；見《三國典略》等字可知，這些畫家都是張從正史書中探求而知，史書上當然不會有「品第」，張亦不再加注「品第」。

(2)書中記載的畫家前部分軒轅、周、齊、秦、漢的畫家無「品第」。卷九唐代畫家陳義以

後的畫家亦皆無品第。像吳道子這樣的大畫家，張彥遠推崇極高，如果他要加注「品第」的話，會毫不猶豫的加上「上品上」，但前人未加，他也就未記。還有卷十所有畫家皆無品第，因為這些畫家皆彥遠「旁求」而得知（陳義、吳道子之後的畫家大都晚於李嗣真、張懷瓘，時人尚無品評。）

(3)在後漢趙岐之後，唐代楊德紹之前共有一六八人左右，不加注「品第」的是六十八人左右，全書三七〇餘人，唐代楊德紹之前共有一六八人左右，不加注「品第」的是六十八人左右。

第一個加注「品第」的畫家是後漢的蔡邕，品第亦非彥遠所為，乃是來自唐中書舍人裴孝源的品評，張彥遠自注云，「裴孝源所定品第云：伯喈在『下品』。」第一個畫家的品第，彥遠注明出處。以後的「品第」皆不注出處。

(4)在卷六南朝宋代畫家中史敬文以後十九名畫家中有十八名加注「品第」，獨范惟賢沒有「品第」，其原因張彥遠在下面注說中講得清楚：「諸家並不載品第」，諸家不載，彥遠就不能記，亦未自加，這裏又見「品第」是前人的「品第」，而非張氏本人「品第」。

(5)有些「品第」，張彥遠是不贊成的，但他並不擅自改動，而在下面說明，即用「彥遠按」「彥遠曰」等類字樣。比如卷四中的曹不興，謝赫品為第一品，但李嗣真云：「不興以一蠅輒擅重價，列於上品，恐為未當」，彥遠立即加以駁斥云：「李大夫之論，不亦迂闊。」彥遠認為：「不興畫名冠絕當時」。按張彥遠之論，理應列為上品，至少應列於上品中吧？但因為李嗣真不贊成列為上品（李嗣真的品評在當時可能有很大的影響），彥遠仍採取當時之論加注「中品上」，而不加「上品」的「品第」。

(6)在「宗炳」、「王微」條下加注「下品」和「中品」，品第是不高的，而實際上彥遠對宗、

王評價是很高的，他說：「宗公高士也，飄然物外情，不可以俗畫傳其意旨。」「宗炳、王微皆擬迹巢由，放情林壑，與琴酒而俱適，縱煙霞而獨往。各有畫序，意遠迹高，不知畫者難可與論。」通覽全書，可知，宗、王在張氏心目中有更高的地位，在〈論畫六法〉一節中張氏堅認：「自古善畫者，莫匪衣冠貴冑，逸士高人，振動一時，傳芳千祀。」彥遠論宗、王，正是他理想中的「善畫者」──「逸士高人。」然而他仍加注為「下品」、「中品」，這就決非張氏本意了。

(7)卷八「鄭法士」條，彥遠認為「鄭合在楊（子華）上。」而「鄭法士」條下加注「中品上」的「品第」，並沒有在楊子華之上。原來又是按李嗣真的品第「在上品楊子華下」。彥遠雖「以李大夫所評鄭在楊下，此非允當」，卻仍加注於低於「上品」的「品第」。但楊子華的畫也未有按照李嗣真的說法注為「上品」，卻和鄭法士一樣為「中品上」，估計李嗣真品評楊為「上品」，品鄭為「中品上」，但張懷瓘（略晚於李嗣真）又品楊、鄭皆為「中品上」，張彥遠的「品第」可能是採取較近的一種說法。當然也有李評張未評或張評李未評的，張加注的品第到底是採取那些人的說法，如何取法，還值得進一步研究。

不過有些問題不論怎樣研究，也不如他自己說得清楚。張彥遠編寫這本《歷代名畫記》包括其中加注的「品第」，他自己有一個總的原則，卷一中他明白的告訴讀者：「彥遠……聊因暇日，編為此記，且撮諸評品，用明乎所業，亦探於史傳，以廣其所知。」「撮諸評品」的「撮」是「採取」的意思。所以，凡加注的「品第」皆是採取「諸評品」，而不是彥遠的「自評品」。

不僅「品第」如此，連一些不該列於畫史的畫家，他也按照前人的記載照樣編不誤，如卷七南齊丁光，僅能畫蟬雀，且筆迹輕羸，又乏其生氣。彥遠按云：「若以蟬雀微藝，況又輕羸，則猥厠畫流，固有慚色。」這樣的人，如按彥遠自己的意思，就不應列於畫史了，但舊錄有名，彥遠為了「以廣其所知」，仍舊「編次無差。」

問題搞清楚了，我們便可以知道，加在顧愷之條下的「上品上」，也是「諸評品」之一，而不是張彥遠的「評品」。

繼《歷代名畫記》之後，宋·郭若虛著《圖畫見聞志》，其序中說：「昔唐張彥遠嘗著《歷代名畫記》，其間自黃帝時史皇而下，總括畫人姓名，絕筆於永昌元年。」這段話中唯「永昌元年」為誤記，其他意思表達得皆很準確。但繼《圖畫見聞志》之後，宋鄧椿作《畫繼》，其序中，在「唐張彥遠總括畫人姓名」之後，無故加上「品而第之」四字，完全曲解了張彥遠。

真是畫蛇添足，弄巧成拙了。

三、關於顧愷之繪畫創作的幾個故事

關於顧愷之繪畫創作的幾個故事，見於《晉書·本傳》，亦見於《歷代名畫記》，它一直為論者所津津樂道、稱讚不衰。若稍作分析，亦頗有趣。

其一，顧「畫裴楷真，頰上加三毛，云：楷俊朗有識具，此正是其識具，觀者詳之，定覺神明殊勝。」裴楷頰上有沒有三毛，不得而知，但為了表現裴楷的「俊朗」，只是靠加三毛

的辦法，也值得稱讚不絕？南宋·陳郁在《話腴》中說：「寫照非畫物比，蓋寫形不難，寫心唯難也。」肖像畫理應在人物的內心世界刻劃上下功夫，顧愷之自己也十分強調「傳神」，「傳神寫照，正在阿堵之中」，而不在三毛。六朝文士皆知道這一點，《世說新語·排調》有一段話謂：「王子猷詣謝萬，林公先生坐，瞻矚甚高。王曰：『若林公鬚髮並全，神情當復勝此不』？謝曰：『……鬚髮何關乎神明？』」對於肖像畫的傳神來說，三毛只是不關乎神明的非本質內容，除非傳神的技巧不高，才只好以此區別對象，這是不言而喻的，豈有稱道或提倡之理？

其二是「又畫謝幼輿於一巖裏，人問所以？顧云：『一丘一壑，自謂過之，』此子宜置岩壑中。」「一丘一壑」何謂？眾說紛紜，多數論者認為是「喜愛遊山」和「自比丘壑」的意思，兩說皆含糊。據《晉書》所載，謝鯤（幼輿）是一個以「遠暢而怡於榮辱」聞名的人，他「通簡有意識」，王敦「以其名高雅相賓禮，」「嘗使至都，明帝在東宮見之，甚相親重，問曰：『論者以君方（比）庾亮，自謂何如』？答曰：『端委廟堂，使百僚準則，鯤不如亮，一丘一壑，自謂過之。』」按《晉書》所引此則，見《世說新語·品藻》。「一丘一壑」和「廟堂」相對，表達了謝不專務廟堂，「遠暢而怡於榮辱」的「清高放達」品格。

為了刻劃這樣一個人物性格，將其形象放置在岩壑中，就行了嗎？而在岩壑中的人是否都是「遠暢而怡於榮辱」呢？梁楷畫《李白像》，毫無背景，寥寥數筆，把李白那種「一生好入名山遊」、「安能催眉折腰事權貴」的曠達神態表現得很精到。誠然，肖像畫不是絕對不能畫複雜的背景，但關鍵是在人物的精神狀態和內心世界的刻劃。以背景襯托，畢竟不是肖像

畫的根本。

其三，「畫人嘗數年不點目睛，人問其故？答曰：『四體妍蚩，本亡關於妙處，傳神寫照，正在阿堵之中』」。認識到點睛是傳神的關鍵，無疑是對的，點睛要格外慎重，也是必要的，但數年不點，未免孟浪。我們看吳道子作畫「數仞之畫，或自臂起，或從足先，巨壯詭怪，膚脈連結，」「與乎庖丁發硎，郢匠運斤」(《歷代名畫記》)。張彥遠認為「真畫一劃，見其生氣。夫運思揮毫，自以為畫，則愈失於畫矣」(同上)。蘇東坡謂吳道子「當其下手風雨快，筆所未到氣已吞。」張懷瓘云：「吳生之畫，下筆有神。」再關鍵的地方，只要技巧純熟，「點畫信手煩推求，」豈需數年時間。當然技巧不高，那就要反復琢磨、試畫，甚至要塗改，所需時間亦長，但欲得其生氣，恐亦難矣，張彥遠謂之「死畫」。

顧愷之作為一個大理論家，作畫的得失，他是十分清楚的，然而技巧上的拘限，給他的創作造成了逆境。以上三個故事，便是活證。所以，謝赫說他「迹不逮意。」是言之有據的。

四、顧愷之和六朝幾位畫家的比較

(一) 顧愷之和戴逵的比較

少年時代書畫等藝即有驚人的才華。與顧比：

戴逵和顧是同時人，據《晉書》卷九十四〈戴逵列傳〉推算，戴年長顧至少十歲❹。且戴

其一據《歷代名畫記》所載：「晉明帝、衛協皆善畫像，未盡其妙，泊戴氏父子皆善丹

青，又崇釋氏，范金賦采，動有楷模。」戴畫成為楷模，而同時的顧畫卻未成為楷模。這裏

說的楷模主要是佛教畫。《宋書・戴顒傳》：「自漢世始有佛像，形制未工，達特善其事。」

晉以後中國畫幾乎被佛畫所獨佔，戴達創造的佛像楷模為繪畫和雕塑家所師法，「其後北齊曹

仲達，梁朝張僧繇，唐朝吳道子、周昉，各有損益……至今刻劃之家，列其模範、曰曹、曰

張、曰吳、曰周，斯萬古不易矣。」由是觀之，著名的「四家樣」乃是在戴達的「楷模」上

發展起來的。戴達首先把佛像的創造推向一個理想境界，風靡全國，直至曹、張出，其間一

五〇餘年，皆是戴達的「楷模」。顧的佛畫和他擅長的肖像畫之影響，就沒有這麼大。

其二謝赫評戴：「情韻連綿、風趣巧拔，善圖賢聖、百工所範，荀、衛以後，實為領袖。」

但謝也要把戴畫評為第三品，不知是何道理。他說戴畫為「百工所範」、「實為領袖」（可與張

彥遠評其為「楷模」相印證。）決不會假。顧雖畫冠冕勝戴（孫暢之語），因戴從來不畫冠冕。但任何

書中皆不見顧在繪畫方面有領袖地位。

其三顧愷之《論畫》一文評戴達：《七賢》「以比前諸竹林之畫，莫能及者。」顧也畫過

〈七賢圖〉，可能受了戴的影響，顧又稱戴畫的《臨深履薄圖》：「兢戰之形，異佳有裁」；戴

畫不僅為「百工所範」，連上層一些知識份子也是佩服的。謝安原只知道顧愷之，不了解戴達，

本很輕視他，但聽到戴「說琴畫愈妙」，也不得不佩服之❺。

其四中國古代繪畫遺存最多的是佛教畫，實際上，從魏晉始至唐繪畫也主要是佛教畫。

我們可以從中看到一個變化過程，就是人物造型及內心世界的刻劃，漸漸世俗化，這是藝術

的正確道路，戴逵是走在這條正確道路上的前導。《歷代名畫記》戴逵條下：「戴安道中年畫行像甚精妙，庾道秀看之，語戴云：『神猶太俗，蓋卿世情未盡耳。』戴云：『惟務光當免卿此語耳』。」（《世說新語‧巧藝》亦有同樣記載，但庾道秀作庾道季。按以「季」為是。）從庾道季評戴畫的「人」太世俗氣，是因戴本身世情未盡故，也就是說戴的精神氣質已經世俗化了，戴逵的精神氣質已經反映到作品中去了。這是一個良好的開端，戴為藝術走向正確的道路建立了功勛。從記載來看，在繪畫上對後世有重大的影響，顧在幾個方面都遜於戴逵。

畫話中可知，戴畫已經世俗化了。在此之前的畫恐怕大多都有點公式化（主要是外來樣式）。庾說戴不接受庾的批評，反駁說：「惟務光當免卿此語耳❻。」二人意見是不相容的，但反映的實質是一致的，戴逵的畫已經世俗化了，戴逵的精神氣質已經反映到作品中去了。

（二） 顧愷之和陸探微、張僧繇的比較

（1）陸、張對中國畫線條發展的貢獻。

中國畫中線條的地位是不言而喻的。

中國畫線條發展到唐及唐以後，山水畫占主流地位，其一派是金碧山水，如李思訓之流用細勻無變化的線條勾勒出輪廓，填以青綠顏色，這派山水是魏晉以來的山水畫形式發展到最高階段的標誌。另一派是水墨山水，始於吳道子。吳純用墨線、磊落逸勢，「嘉陵江三百餘里山水，一日而畢，」「氣韻雄壯，幾不容於縑素」。這就打破了山水畫中的精雕細刻的青綠形式。吳之後山水畫技法漸漸豐富，其後經王維、張璪等人的努力，水墨山水遂占山水畫的主流。

勾、皴、點、染，表現力比吳之前的勾線塡色強得多。雖然這一種山水畫到五代、宋才成熟，但變化改革的關鍵人物是吳道子，吳改革山水畫，首先打破了戰國秦漢以來占畫壇主流的所謂「春蠶吐絲」一類的線條，「春蠶吐絲」如髮絲一樣細匀，無粗細變化，到了李思訓畫中，其作用已盡，無法發揮更大的作用，不改革這種線條，山水畫恐怕就要停止在李思訓的階段，再要前進就緩慢了。

吳道子的人物畫在西安碑林中尚有摹刻石碑「觀音像」，用的是蘭葉描兼蚯蚓描，粗細隨意，變化多端。如張彥遠記載：「離、披、點、畫，時見缺落」。只有這樣線條（包括點畫），應用到山水畫上才能啟示畫家繼續變化發展，繼而產生多樣的勾皴擦點，使山石的量塊、質感充分地表達出來。

吳的線條是繼承張僧繇而有所發展的。張懷瓘說吳是「張僧繇後身」，張彥遠謂此「可謂知言」。據文獻記載，張僧繇最早解放了「春蠶吐絲」式的線條，開創了「點、曳、斫、拂」的形式。而張的「點、曳、斫、拂」之所以「新奇妙絕」和「春蠶吐絲」之間乃是南朝宋的陸探微的「精利潤媚」。陸的「精利潤媚」（張彥遠語），因為它已不是「春蠶吐絲」式的單調，其精而利，潤且媚，乃是張僧繇改革傳統線條的先聲。

「春蠶吐絲」式的線條亦不始於顧，戰國時已有之，馬王堆西漢帛畫證明，這種線條到西漢已經成熟，歷東漢，逾三國，經西晉，至東晉還是這種線條，顧愷之就沒有改革它。（這種線條格調高古，有其優點，但勾勒山石、樹木及所有人物、動物都用這一種線條就有缺憾。）顧愷之也研究書法，常和大書法家論書，但他就沒有把書法的用筆方法用到繪畫中去。

「春蠶吐絲」線條與晉及晉前的篆隸等書法都無關。

《歷代名畫記》明確記載的第一個吸收書法用筆於繪畫的乃是陸探微，其次是張僧繇，「依衛夫人筆陳圖，一點一畫，別是一巧」。吳道子「援筆法於張旭」，亦借鑑於書法，和陸、張一脈相承。我們看初唐以後到五代、兩宋、元、明、清的繪畫，其中各種線描以及勾、皴、點、染、破墨、潑墨，等等，各種各樣的表現手法越來越豐富。（其中包括民間一些成熟的畫法）外，大都是千篇一律的表現手法。前者豐富，後者單調，而豐富的開始乃是吳道子，他於山水、人物都有傑出的貢獻，而啟導吳道子畫筆成功者乃是張僧繇。陸探微又首先吸收書法用筆於繪畫，為張的大革變作了橋樑作用。中國畫的表現，主要借用線條，六朝時代陸與張對線條的改革皆有傑出的貢獻，對後人產生了極大的影響。顧的「春蠶吐絲」線條只是傳統的繼承，而不是變革和解放。

(2) 陸、張對塑造人物的貢獻

《人物志》有云：「能知精神，則窮理盡性」，陸探微畫人物「窮理盡性」，乃最傳神。《歷代名畫記》記載正式師法顧愷之的僅陸一人，陸是宋明帝時人，距顧之死已六十年左右。大約顧提出的「傳神論」，陸實踐得最好。故謝評其為第一品第一人。《宣和畫譜》稱陸：「真萬代之蓍龜衡鑑也。」湯垕見了顧愷之畫「初見甚平易，『迹』不迨意，且形似時或有失」，盡管他也贊揚了顧的畫，但最後的結論仍是：「謝赫云：顧愷之之畫『迹』不迨意，聲過其實。近見唐人摹本，此卷行筆緊細，無纖毫遺恨，望之神采動人，真希世之寶也，始得其說。」但他認為陸探微……張僧繇創造了「張家樣」，貢獻也不小，比張晚大約五十年的曹仲達又創了「曹家樣」，

張、曹二家樣一度並行，成為中國佛教畫的典型，到了唐吳道子在繼承張僧繇的基礎上，形成了「吳家樣」。「四家樣」中張的影響最大，時間最久，形成也最早。「張得其肉」，又「張筆天女宮女，面短而艷」（米芾《畫史》），可見「張家樣」是比較豐滿的，到了唐代只是更加豐滿圓潤而已。從各地美術遺迹可以證實，梁以後兩百多年的佛畫佛雕的造型，除了唐代只是部分地區在北周前後有「曹家樣」外，其他皆如「張家樣」。唐開元以後的造型樣式仍是「張家樣」的延續和發展，而顧愷之在塑造人物上就未有如此重大之影響。

（3）張僧繇的影響

梁以後，張僧繇的繪畫形成為一股巨大流派，成為兩百多年間的主流。據《歷代名畫記》記載，追隨張的著名畫家梁至唐有張善果、焦寶願、鄭法士、孫尚子、李雅、閻立德、閻立本、范長壽、何長壽、吳道子，其中有的是隋唐時代的代表畫家，有的被稱為百代畫聖。唐武則天時代，李嗣真云：「……獨有僧繇，今之學者，望其塵躅如周、孔焉」。又說：「天降聖人為後生則」。僧繇成了畫家心目中的聖人和楷模，影響可謂大到極點。李嗣真的評論或有出入，他說的「張公骨氣奇偉、師模宏遠」、「六法精備」等等，我們可以再考慮，他把張與顧、陸同論，「請與顧、陸同居上品」也未講出具體內容，但他親身經歷的時代，張對畫壇的影響程度之記錄是不會有誤的。

張彥遠親眼見過張的〈定光如來像〉、〈維摩詰〉、並〈二菩薩〉，自云：「妙極者也」。顧愷之之名氣固大，但其繪畫作品的影響，何嘗一日有張僧繇之大呢？且張創沒骨法、凸凹法，也是顧所無的。

(三) 山水畫萌芽不始於顧愷之

有些論者確定顧是山水畫始祖，其證據有二，一是顧寫了《畫雲台山記》；二是顧《洛神賦圖》中有山水成份。其實《畫雲台山記》一文，固然談到了山水布局之類，但不能說明他最早畫山水，也不能說明他的山水畫得最好。至於《洛神賦圖》被說為顧作，在元代之前的任何記錄中都不載，在顧誕生一千多年中，沒有任何根據說顧作過此圖，所謂據說，實則根本無據。目前我們所見的〈洛〉圖，最早見於清代《石渠寶笈初編》，距顧已一千四百餘年，《石渠》作者是根據圖上所謂趙孟頫、李衎、虞集等人的題跋和印章而定。但這一切經鑒定：「均偽」。(連乾隆皇帝都看出非顧之作。)「身份證」是偽造的，身份必偽。

據《歷代名畫記》載：衛協、司馬紹、戴逵、戴勃等人都畫過山水。孫暢之《述畫》云：「〈上林苑圖〉，協之迹最妙」。(戴勃)：「山水勝顧」。可見畫山水不但有比顧早的畫家，還有比顧畫得好的畫家。

(四) 餘論

顧愷之和謝赫一樣，在繪畫上盡管是他所處時代的一時之秀，但說他是六朝時代最傑出的畫家，第七世紀以前的唯一大家，就未必公允。弄不好就會影響對畫史的正確把握。從文獻上看顧的畫風只代表六朝的普通畫風和一般水平。我們現在所看到的六朝繪畫，唐宋摹本和出土文物中繪畫以及龍門等地一些類似繪畫的美術遺迹 (如禮佛圖等) ❼ 都不能代表六朝時代

的先進水平。不但像陸探微那樣的「如錐刀焉」，「亦作一筆畫，連綿不斷」，以及張僧繇「筆
才二」、「象已應焉」、「離披點畫，時見缺落」的畫法，我們未見到，就連衛協那樣頗得壯氣
的畫法，也未見到，所見皆是顧愷之式的「春蠶吐絲」類一種勾線畫法❽。這種畫法在漢代已
經成熟。今人至少不應該有這種短見，一看到線條變化多端，點曳斫拂和一氣呵成的畫法，
就認為不是六朝畫，或者一提到六朝畫，腦子裏只有那種細勻無變化的線條。這都是片面的
看法。

很難確定顧愷之還有畫迹存世，論者多以記載為據，而畫史上見過顧畫的人有記載在，
一些可靠的大評論家有評語在，都不能證明顧是六朝最傑出的大畫家，更不是「唯一大家」。
但顧愷之在畫史上卻另有偉大的貢獻，強烈地震動着中國畫壇一千多年，以下專文論述。

五、顧愷之的貢獻主要在畫論

顧和謝赫一樣，在繪畫方面，雖為一時之秀，但在整個六朝時期，他們都還不能算是第
一流大畫家。但是他們是六朝時代偉大的繪畫理論家。

六朝繪畫創作和繪畫理論各有四大家，前者是戴（逵）、陸（探微）、張（僧繇）、曹（仲達）；
後者是顧（愷之）、宗（炳）、王（微）、謝（赫），後者在繪畫上也都有一定的成就。顧是第一位繪
畫批評家，謝是第一位批評理論家，宗、王是山水畫論之祖。

顧愷之，他是中國繪畫理論的奠基人。在顧之前還未有一篇完整的、正式的畫論。顧不

但第一個開創了這個學科，而且提出了一系列正確的主張，其「傳神論」成為中國繪畫不可動搖的傳統。他發現了繪畫的藝術價值在「傳神」，而不在「寫形」，具有劃時代的意義，標誌着中國繪畫的徹底覺醒。顧的畫論之建立，乃是中國繪畫藝術大發展的起點，從此，中國繪畫日新月異，以超乎往昔的驚人速度登上高峰。

六、關於顧愷之三篇畫論問題

顧愷之畫論，因《歷代名畫記》的收錄，存有三篇，其題目曾一度被人誤解。我這裏先作一清理工作。

（一）〈論畫〉不誤

顧愷之的〈論畫〉和〈魏晉勝流畫贊〉兩篇文章，俞劍華先生以為題目誤倒，在他的很多著作中反複提及，而且很多論者盲目相信，直至現在。其實，完全不誤。

〈論畫〉是顧愷之評論繪畫作品優劣的文章，而且開始還有一段簡短的論述：「凡畫，人最難，次山水……」頗見精義。所評〈小列女〉：「面如恨，刻削為容儀，不盡生氣」等等內容，我們看來，是道道地地的論畫文章，顧的傳神論主要在此文中闡明的，題目叫〈論畫〉，反而文不對題。

〈論畫〉的內容不僅全文被收錄，而且張彥遠還引用過其中內容去介紹過其他畫家，並

明確注明是〈論畫〉中的語言。卷五·「衛協」條下，介紹過衛協之後，張彥遠說：「顧愷之

〈論畫〉云：「七佛與大列女皆協之迹，偉而有情勢。毛詩北風圖亦協手，巧密於情思」。這

正是顧〈論畫〉中的文字。

又說：「及覽顧生集，有〈論畫〉一篇，嘆服衛畫〈北風〉、〈列女〉圖，自以為不及。」

這裏所提到的內容，在〈論畫〉中都能找出印證，顧愷之在〈論畫〉中，對衛協畫〈北風〉、

〈列女〉評價很高，確為「嘆服」，前後內容是一致的。

總之〈論畫〉的「題」與「文」是不誤的。前前後後未有紕漏，這是很清楚的。

張彥遠還不至於那麼粗心，多次接觸而不見其誤。

(二) 〈畫贊〉的內容

〈論畫〉是不誤的，很清楚。問題出在〈畫贊〉上面。張彥遠所收的〈畫贊〉內容實際

是模寫內容，所以必須弄清〈畫贊〉的內容。否則，〈論畫〉雖然站住了，有可能被人從外部

推翻。

很多論者把「畫贊」理解為對前人繪畫作品的贊揚或評論，是錯誤的。其實畫贊不是對

畫的贊揚，也不是評論畫，而是有畫有文同時贊人。「贊」本是一種文體，以贊美為主，六朝

時頗為盛行。《文心雕龍》有〈頌贊篇〉，梁蕭統《文選序》有：「美終則誄發，圖象則贊興。」

「贊」是贊人，而未有贊文和贊畫的。《文選》中還專列〈贊〉篇（見卷四十七），選了〈東方朔

畫贊〉和〈三國名臣序贊〉二文，皆贊的是人。〈東方朔畫贊〉是三國人夏侯孝若所作，內容

是記他見到東方朔先生的遺像時所發的一通贊語（「......想先生之高風......見先生之遺像......慨然有懷，乃作頌焉。」）其中內容無一句贊畫的好壞，而是贊畫中人的高風。

〈魏晉勝流畫贊〉就是畫魏晉勝流的像，再作「贊語」以贊這些勝流。和「東方朔畫贊」的內容形式相仿佛，皆非贊畫。

這有一種「畫贊」是根據文字記載的內容而作畫以贊人，也是畫和文同以贊人。《歷代名畫記》卷三：「漢明帝......詔博洽之士班固、賈逵輩取諸經史事，命尚方畫工圖畫，謂之『畫贊』。而且還有「五十卷，第一起庖犧五十雜畫贊。」不論那一種「畫贊」都不是贊畫的優劣。

張彥遠說顧愷之：「著魏晉名臣畫贊，評量甚多。」顧愷之確實著過此文（〈畫贊〉）。距顧不遠的劉義慶撰寫《世說新語》及劉孝標的注引中很多內容皆可證實。其〈巧藝〉篇：「顧長康畫裴叔則，頰上益三毛」條下注：「愷之歷畫古賢，皆為之贊也。」即是張彥遠說的：「著魏晉名臣畫贊」這件事。顧愷之〈畫贊〉的內容，我們還可以見到一部分。

《世說新語》卷三〈賞譽第八〉：「羊公還洛」條下注：「顧愷之畫贊曰：濤無所標明，淳深淵默，人莫見其際而其器亦入道，故見者莫能稱謂而服其偉量。」

（同上）「人問王夷甫，山巨源義理如何？」條下注：「顧愷之畫贊曰：濤有而不恃，皆此類也。」

（同上）卷四〈賞譽第八〉（下）：「王公目太尉，岩岩清峙，壁立千仞」，注「顧愷之夷甫畫贊曰：『夷甫天形瓌特，識者以為岩岩秀峙，壁立千仞。』」按王夷甫就是王衍，《晉書》有傳（見卷四十三），其曰：「衍字夷甫，神情明秀、風姿詳雅......」，「王敦過江常稱之曰」，夷甫

處眾中，如珠玉在瓦石間，顧愷之作『畫贊』亦稱衍岩岩清峙，壁立千仞。」

「顧愷之作〈畫贊〉，看來不會假，《晉書》的作者還引用顧的〈畫贊〉之文來贊晉之名臣，未嘗把它當作為贊畫之優劣的文字。《晉書》是唐人所著，顧的〈畫贊〉在唐代還有流傳，張彥遠也是唐代人，他既說：「顧著……畫贊」，可想是看過的。

由上可知，顧愷之的〈畫贊〉，當時及其後確有流傳，而且內容是賞譽魏晉名臣(勝流)的，而不是稱贊魏晉名臣的畫，那些名臣也很少有人會畫，繪畫的作者有的根本不是名臣。〈畫贊〉的內容清楚了，與論畫無涉。便進一步保住了〈論畫〉的「文」與「題」不誤。

又〈畫贊〉的全文，我們見不到了，《世說新語》、《晉書》等書引用其中部分內容，大體還可以了解其內容性質，因贊詞和繪畫無關，所以張彥遠未錄及。因為「愷之歷畫古賢，皆為之贊。」其中有文有畫，張彥遠在〈畫贊〉的內容中明明寫着：「凡將摹者……」是說明摹寫方法也屬於〈畫贊〉的一部分內容，但摹寫方法也明明不是「畫贊」，這正如《唐詩三百首》，裡面卻有「蘅塘退士」的內容，「蘅塘退士」既不是唐詩、也不是唐人，但他和此書有關，一本書中附有不是本題的直接內容，但和本題內容有關的文字，從古至今常見。模寫之法雖不是「畫贊」，但和摹寫這些名臣的畫像有關。顧說：「凡吾所造諸畫，素幅皆廣二尺三寸。」這是供臨摹他的畫的人作參考的。「其素絲邪者不可用」，因為「久而還正，則儀容失」，這也是提醒臨摹者注意的。後面的文字談作畫時應該如何如何，讀原文便知。

（三）「模寫要法」及其他

〈論畫〉和〈畫贊〉的「題」與「文」不誤，是明白了，但張彥遠又說過顧：「著魏晉名臣畫贊，評量甚多，又有論畫一篇，皆模寫要法。」「評量甚多」，從上引部分〈畫贊〉內容，可證其實。〈論畫〉實際上是顧愷之臨摹學習前人作品時的心得紀錄，反映了他對繪畫的認識水平，但當時他還是給臨摹者以提醒注意的。〈畫贊〉中所收的內容是摹寫要注意的方法；〈論畫〉中內容才是要法，才是要注意的本質東西。

很多研究家實際上都明白地把模寫要法只當作介紹工具的使用和操作的方法來理解的，似乎顧愷之的時代，談臨摹，談學習傳統，只知道談一些絹素的尺寸和對放，「筆在前運，而眼向前視，」以及用筆用墨的「上下、大小、濃薄，」之類的內容（誠然這是摹寫方法或妙法）。似乎「不盡生氣，」「偉而有情勢」這些內容，不是臨摹時所要注意的要點，這真是誤解。

硬說〈畫贊〉就是〈論畫〉，「論×」的文章在顧前後都有，常見的曹丕《典論》二十篇之一的〈論文〉，和現在的論文形式無異，其中有論點和論據，立論說理甚清楚。而此文全是談臨摹，怎麼能取名〈論畫〉呢？何況〈論畫〉問題，我上面已作分析，題與文都是未有紕漏的，已經清清楚楚。

再談謝赫的《古畫品錄》（謝不稱「畫贊」），其序云：「夫畫品者，蓋眾畫之優劣也……」這當然是評畫的序言。細讀顧〈論畫〉序言：「凡畫，人最難，次山水，次狗馬，台榭一定器耳，難成而易好，不待遷想妙得也。」這明明是告誡學畫人的語言，和單純的評畫之關係

又隔了一層，乃是給學畫人的指教。

「顧愷之畫論的中心是傳神」。這是無可辯駁的，所以顧談臨摹的中心要點也在「傳神」。

誠然，〈畫贊〉中也談了「以形寫神」等問題，但〈論畫〉中，給予學習者、臨摹者的指教更

為具體，更為深刻。現在我們也可以明白了，張敘顧時只提到這兩篇，而未提到〈畫雲台山

記〉，恐怕是有原因的，因為這兩篇一篇是模寫要法，一篇是模寫方法，而〈畫雲台山記〉則

是他一幅創作構思的文字紀錄（雲台山，可能真有其山，《抱樸子》書中也說：「余昔游乎雲台之山，而造

逸民。）但在後面，他倒把《畫雲台山記》全文收錄了。

張彥遠在卷二〈論畫體、工用、榻寫〉中也提到：「顧愷之有榻妙法」。此文中實際可

分為三個部分。從開頭到「豈可議乎畫」是第一部分，乃談「畫體」；從「夫工欲善其事」，

到「宋人善畫，吳人善治（冶），不亦然乎」是第二部分，乃談「工用」；〈畫贊〉的前部分有

些內容實際上和「工用」有關。從「好事家宜置宣紙百幅」至最後是第三部分，乃談「榻寫」。

「榻寫」部分之「凝神遐想，妙語自然，物我兩忘，離形去智，身固可使如槁木，心固可使

如死灰」，「有清羸示病之容，隱几忘言之狀」等內容精神和〈論畫〉的內容精神是差不多的。

「榻寫」的內容只當作是工具的使用和操作的方法。

七、中國繪畫在藝術上的徹底覺醒

顧愷之的畫論，強調以「傳神」為中心，提出了「天趣」，「骨趣」等著名論點，以及「骨

法、用筆、用色，臨見妙裁，置陳布勢」和臨摹等具體的繪畫方法。在傳神的刻劃上，他又特別強調眼睛的刻劃，以及體態動勢、人物關係、環境的對襯等等，乃至於用筆用墨的輕重、構圖的效果等等。他還提出「遷想妙得」，「遷」字是變動不居，上升之意，古時稱官職提升為「遷」；又〈繫辭〉有云：「變動以利言，凶吉以情遷」。「妙」字就是《老子》書中「玄之又玄，眾妙之門」的「妙」，顧愷之所謂繪畫的奧妙就是「傳神」。「四體妍媸，本亡關於妙處」，即無關於「傳神」處，因「傳神寫照，正在阿堵之中」。「得」字老、韓書中常見。顧評〈伏羲神農〉：「居然有『得一』之想」，「得一」就是《老子》三十九章中「侯王得一以為天下貞」的「得一」，顧是贊美這幅作品的作者畫出了「伏、神」這兩位古代「侯王」有「天下貞」的氣魄、神態。「之想」乃畫作者之想，也即「遷想」的「想」。「遷想妙得」，指出畫家在努力觀察對象的基礎上，根據「傳神」的原則，反復思索包括對對象的分析理解，必得其傳神之趣乃休。所以謝赫說他：「深體精微」，「筆無妄下」。如果這樣解釋可以成立的話，那麼顧愷之已經認識到畫人、山水、狗馬都可以「傳神」，只有「台榭」難以「傳神」（這一錯誤之論，也為後人所糾正）。

以上這些都說明顧愷之對繪畫已有了相當的研究，這在顧之前是未有的。顧的理論標誌着中國畫的藝術理論上的徹底覺醒。這一意義非同小可。〈東方朔畫贊〉中有「噓吸沖和，吐故納新，蟬蛻龍變，棄俗登仙」幾句話，倘用以說明顧的畫論影響，是很合適的。

我們可以作一比較，魏晉以前的繪畫，我們不打算介紹得過遠，張彥遠說：「圖畫之妙，爰自秦漢，始得而記」。其實秦漢繪畫，不論是各種各樣的畫象石（磚），還是出土的墓室壁畫，

或者作為「升天圖」的彩繪帛面，大都是簡單的、外在的、形式化的。秦漢之前的戰國畫面，已比以前大為進步，但所畫的人物仍是一個簡單的輪廓，符號化的現象依然存在，甚至用五根短線代表五對手指，作人面多側面。西漢時代個別人才認識到「君形」在繪畫的作用，但不是在專門論畫的著作中論述的，且是偶爾一提，在繪畫界幾乎未有什麼反應，今日從石刻上看到的東漢繪畫，大都是靠動勢來表現的。

且魏晉以前的繪畫，主要是由畫的故事來表現其意義價值，這是求意義價值在於繪畫自身之外。漢畫象石乃是靠表現忠臣孝子之類的故事而存在，它是牌坊的一部分，它的主要價值不在本身的藝術性。這和以後的繪畫，雖然有的作品也屬於依附性質不一樣，因為一旦發現了繪畫的藝術本質，明確了繪畫自身的藝術任務，繪畫的發展便是自律的，雖是依附品，藝術表現上卻有一定的獨立性，仍會按照藝術的規律去創作，它是以自身的藝術去表達一定的思想內容，和靠故事內容去決定其意義價值不同。魏晉前後的繪畫就有這種蟬蛻龍變的差異（當然不是全部）。

藝術的規律是否被揭露出來，對藝術發展的影響是巨大的。

所以愈是早期的藝術愈是有其一致性，愈是後期的藝術愈是有其多樣性。

魏晉之前還很少見到具有獨立審美意義的繪畫，繪畫多屬依附品，到了吳曹不興畫屏風、晉司馬紹畫〈洛神賦圖〉，才真正有了獨立審美意義的繪畫作品。王充說：「人好觀圖畫者，圖上所畫，古之列人也，見列人之面，孰與觀其言行，置之空壁，形容具存，人不激勸者，不見言行也。古賢之遺文，竹帛之所載粲然，豈徒牆壁之畫哉？」《論衡·別通》藝術品的使

用價值首先在於欣賞，（藝術的社會功能必須在審美中得以完成），王充認為繪畫無用，是不懂得繪畫存在的基本價值是畫的藝術。但當時的繪畫也確實未有太高的藝術，所以，「形容具存，人不激勸。」

顧愷之總結前人繪畫的經驗，加上他自己深入的研究，指出人物畫藝術的關鍵在「傳神」，而外形、動勢、服飾、用筆等等皆是為了達到或有助於「傳神」而進行。這就突破了原來的繪畫只是描寫外形（盡管形中有時也包含一定的神），甚或是描寫象徵符號形成的外形，而發現了藝術描寫的本質。

顧愷之這一發現代表了繪畫藝術的徹底覺醒。

日人金原省吾所著《支那繪畫史》一書中，在宋畫部分提出畫面上形體本有兩個（見日文版第四節「宋畫的特質」）。我曾因粗心，誤譯為第一形體和第二形體，倒成了我的「創造」，不妨郤書燕解下去，對人物畫來說，第一形體乃是人的外形，第二形體方是存在於人體中的神。藝術上的神是可以通過第一形體流露出來的，不僅有第一形體不同而第二形體不同，也有第一形體相同而第二形體不同，文學上的張飛、李逵、牛皋第一形體相差無幾，而第二形體決不相同。對於一個人來說，神是更重要的，軀體的本質是相同的，精神的本質卻決不相同。

沈宗騫也講過一段有意思的話：「今有一人焉，前肥而後瘦，前白而後蒼，前無鬚髯，乍見之或不能相識，即而視之，必恍然曰：此即某某也，蓋形雖變，而神不變也。」

宋陳郁說得也好：「寫屈原之形而尚矣，儻不能筆其行吟澤畔，懷忠不平之意，亦非靈均，寫少陵之貌而是矣……蓋寫其形必傳其神，傳其神必寫其心，否則君子小人貌同心異、（《芥舟學畫編》）

貴賤忠惡，奚自而別，形雖似何益？」

誠然人的神是復雜的，略早於顧愷之時就有人說：「夫貌望豐偉者不必賢，而形器尪瘁者不必愚，咆哮者不必勇，淳淡者不必怯。」《抱朴子·清鑒卷二十一》，但反映在藝術上卻有一定的典型。我們常說某人的作品概念化，人物刻劃缺乏個性，內心世界未有表達出來，就是說他只刻劃了第一形體，這是不能稱為藝術的；反之有個性，典型環境中的典型性格被再現出來了，就是說他注意到第二形體，注意到藝術的本質。藝術家如果不能從人或物中發現第二形體並把它表現出來，他的作品必是失敗的。

但顧愷之之前的畫人尚不能在理論上明白這些。顧的傳神論出，使藝術家明白：藝術只能成立於第二形體之中。「以形寫神」其實就是以第一形體寫第二形體，而第二形體才是實質，才是目的，第一形體只是實現第二形體的手段，得「魚」是可以忘「筌」的。陳去非墨梅詩云：「意足不求顏色似，前身相馬九方皋」，九方皋把馬的牝牡驪黃都看錯了，卻發現了馬的本質。猶如X光透視鏡，略去人的皮毛骨肉，一眼看出內臟的質地是衰病的，還是健康的。

顧的「傳神論」代表魏晉時代繪畫藝術的大飛躍，而且具有劃時代的意義。顧指明繪畫藝術的本質是傳神，而不是寫形，這樣就為畫家在進行藝術創作時指明了一條正確的道路，畫家有了正確的努力方向。魏晉時，中國畫起了翻天復地的變化，當時的人物畫不再是由畫的故事來表現其意義價值，畫的意義價值不只在畫的自身之外，而是通過形以表現被畫的人物之神來決定其意義價值，畫的基本價值在本身的藝術性，這一基本價值得以保證之後，才能考

慮其他的價值，否則便不是藝術品。

中國繪畫在藝術上的徹底覺醒，才真正地有了美的自覺而成為美的對象。顧愷之之功不可謂之不大。從此，中國畫自覺地擺脫了附庸地位，其自身的規律和要求，日益起着重要作用。千百年來，顧愷之的繪畫理論在中國畫的創作和欣賞上，起着指導作用，「傳神」遂成為中國人物畫不可動搖的傳統。

八、顧愷之傳神論的產生

馬克思說：「每個原理都有其出現的世紀」（《哲學的貧困》），顧愷之的「傳神論」亦然。

東漢末年，由於黃巾大起義的打擊，東漢政權由名存實亡到名實俱亡，公元二二〇年曹丕以魏代漢，二六五年司馬氏以晉代魏。長期戰亂，人口逃亡流散，土地荒蕪，生產遭到嚴重破壞，地主豪強紛紛帶着自己家兵轉徙四方。社會的動亂引起了政治上的重要變化，即官僚選拔制度由漢代的鄉舉里選代之以「九品中正制」。《晉書·衞瓘傳》有記：「魏氏承顛覆之運，起喪亂之後，人士流移，考詳無地，故立九品之制」。當然「九品中正制」的確立還有其他一些原因（當時還不知用科舉考試辦法選拔人才）。「九品中正制」是由每州「大中正主薄」和每郡的「中正功曹」來主持人物的評選，他們把當地人物評為「上上，上中，……下下」九等，供政府選用。於是對人的品評議論便成為當時社會政治、文化談論的中心。

議論在當時本已有了傳統，漢代通過地方察舉和政府徵辟取士，所以社會上品鑒人物已

經風氣大盛。漢末國家設立的太學到郡國設立的精舍配合黨爭引起了朋黨交游活動，產生了「清議」，「匹夫抗憤，處士橫議，逐乃激揚名聲，互相題拂，品覈（核）公卿，裁量執政，婞直之風，於斯行矣」。《後漢書·黨錮列傳》

魏晉時期，玄學清談勢力極大，結合「九品中正制」的實行，人倫鑒識之風雖是興於漢末，但增加了內容，二者互相趁助，在全國形成一股很大的風氣。人倫鑒識之風本已大盛又當時重在道德、操守、儒學、氣節的品評。曹魏時代，由於儒學失勢，於是人的才情、氣質、格調、風貌、性分、能力便成了品評的重點。不是人的外在行為節操，而是人的內在精神性成了最主要的標準和原則。於是，講求脫俗的風度神貌成了一代美的理想，不是一般的、世俗的、表面的和外在的，而是必須能表達出某種內在的、本質的和超脫的風貌姿容，方能成為人們所欣賞、所評價、所議論、所鼓吹的主要對象，這就導致「重神」的意識。實則從人倫鑒識興起的東漢末年，人的精神就已經為鑒識者所注意，劉劭著《人物論》，其「征神見貌，則情發於目」，「物有生形，形有神情，能知精神，則窮理盡性」，對人的神就特為注意。《世說新語·容止第十四》有：「魏武將見匈奴使。自以形陋，不足雄遠國（原注：魏氏春秋曰：武王姿貌短小而神明英發），使崔季珪代。帝自捉刀立床頭，既畢，令間諜問曰：「魏王何如」？匈奴使答曰：「魏王雅望非常，然床頭提刀人，此乃英雄也……」這一故事說明三個問題：一、人倫鑒識對於人的風貌的重視，曹操都不能超脫於外；二、人倫鑒識之風影響之大，直至匈奴的使者都有這方面的功夫；三、認人以「神」，而不是「外貌」，曹操雖然「姿貌短小」，又作儒士打扮，然因其「神明英發」，還是被品為「英雄也」。《世說新語》雖為劉宋劉義慶（四〇

三—四四四年）所作，然所記為東漢末年到東晉間事。其中有〈容止〉篇，是列記當時人物品貌的、特別重人的「神」。試舉數例：「嵇康身長七尺八寸，風姿特秀。」注，「康別傳曰：『康長七尺八寸，偉容色土木形骸，不加飾厲⋯⋯便自知非常之器。』嵇康「風姿特秀」，乃指他的「神」，雖然其形骸如土木，不加飾厲，但因「神佳」，就被品為「非常之器」。

「裴令公目王安豐，眼爛爛如岩下電。」注「王戎形狀短小，而目甚清炤⋯⋯」

「潘岳妙有姿容，好神情⋯⋯」

「裴令公⋯⋯雙眸閃閃若岩下電，精神挺動。」

「⋯⋯庾風姿神貌，陶一見便改觀，談宴竟日，愛重頓至。」

「庾長仁與諸弟入吳，欲往亭中宿，諸弟先上，見群小滿屋，都無相避意，長仁曰⋯⋯『我試觀之』，乃策杖將一小兒，始入門，諸客望其神姿，一時退匿。」

此類記載甚多。上例中，陶侃本看不起庾亮，但一見到庾「風姿神貌」，立即改觀，「愛重頓至」。庾亮之弟一入門，諸客「望其神姿」，由不退避而立即「退匿」。可見人們對「神」的欣賞和重視，一個人只要「神」得到人們的重視，他的「地位」聲望和身份也便隨之升高，裴楷因得到「俊朗有識具」的評品，而當上「吏部郎」。所以何平叔云：「服五石散，非唯治病，亦覺神明開朗」（《世說新語・言語》）服五石散是很痛苦的，魯迅在《而已集》的一篇文中說得很清楚，但為了「神明開朗」，他寧可忍受痛苦而服藥，魏晉間，士人服藥普遍，有病也

服藥，無病也服藥，恐怕主要是因為「非唯治病，亦覺神明開朗」之故。

在晉，人倫鑒識本由政治上的實用性而漸漸變成對人的欣賞。士人名流論人言必神情風貌，這在《世說新語》中觸目可見。

顧愷之也是當時的名流之一，出身於世族之家，其父悅之曾為揚州別駕，歷尚書右丞，祖父名毗，在康帝時為散騎常侍，遷光祿卿，曾祖父等也都在吳晉做大官，他本人二十多歲就當上了大司馬參軍，一生和當時的名流文士士族官僚打交道，本人又好學、多才藝、對當時的哲學思想、風土人情無疑是深知的。他自己更直接參加評論人物，而且風氣極重，他自己也是以「神」為標準的，有他的〈畫贊〉為證，整個社會品評人物重神，他的畫論重「傳神」，也就自然而然了。

漢人尚骨法，魏晉重神理。前面我提到漢末魏晉之際的哲學思想，雖不直接談神形，(哲學界直接辯論神形關係，盛於晉末南北朝），但其論「有生於無」，「天地萬物皆以無為本」，「視之而無形，聽之而無聲，則道全焉」等等，直接為重神說奠定了理論基礎，也必然引出重神輕形的思想。魏晉的哲學思想以玄學為中心，玄學名士分三派（正始、竹林、中朝），他們都祖述莊、老，都認定內在精神本體才是根本，才是無限和不可窮盡的，而一切物質的現實性的內容都在這種內在精神本體之後才能產生。這種哲學思想只能導致重神輕形。在玄學流行情況下，魏晉時期士大夫中間對於忘形重神，頗多議論，所謂「當其得意，忽忘形骸」（《晉書·阮籍傳》）。王羲之也嘆息：「放浪形骸之外」，甚至有人脫光衣褲接待客人還自以為榮。

另外，其他意識形態的影響也不不無關係。漢魏之際音樂、書法都已提出「神」的問題，

如《文選》卷二十九〈古詩十九首·今日良宴會〉：「彈箏奮逸響，新聲妙入神。」

蔡邕〈篆勢〉：「體有六篆，要妙入神」（見《全後漢文》卷八十）。

玄學無疑是唯心論，對世界的解釋是荒謬的。「九品中正制」導致了「上品無寒門，下品無世族」，無疑也是腐朽的，人倫鑒識中對人的風姿神貌的評議導致出對人的風姿神貌的欣賞，無疑也是士人貴族的無聊風氣，但其影響所產生的藝術上的「傳神論」，對藝術卻有極大的好處，它真正賦於藝術以靈魂。這腐朽化神奇的道理，真是必須用辯證法來解釋了。

以上說的是「傳神論」產生的理論基礎之一部分。還有一個重要的基礎，就是當時的繪畫實踐。

理論來自實踐。在顧愷之的時代，出現了一部分傳神的作品，這大約是「自發」的階段，還未上升到理論階段。這些傳神的作品，受到了顧愷之的重視和支持。說明他注意研究當時的繪畫，並注意總結前人的經驗。他指出：

〈伏羲神農〉神屬冥茫，居然有得一之想。

〈醉客〉……衣服慢之，亦以助醉神耳。

〈壯士〉有奔騰大勢，恨不盡激揚之態。

〈列士〉……蘭生恨急烈，不似英賢之慨……於秦王之對荊卿，及復大閑，凡此類，雖美而不盡善也。

……

以上都是顧愷之之前的繪畫實踐，顧愷之認真臨摹這些繪畫作品，細心研究，注意總結，

的標準。

凡屬優秀作品，皆在某種程度上注意傳神，反之，凡不佳作品，皆在傳神上有失。對其他作品的評議，也是圍繞「傳神」而發。在他對這些繪畫作品發議評時，他已經對當時的有關理論和實踐作了相當的研究，加上時代思潮的影響，於是「傳神論」也便正式產生而成為繪畫的標準。

九、顧愷之畫論的影響和評價

魏晉以降，無不把「傳神」作為繪畫表現的最高標準，本來人的神才是人的本質，「藝術創作乃是藝術家對於生活的本質特點從感情上加以領會之後對於生活的一種再現❾。人物畫也必須通過人的形傳達出人的神，方能達到真正的「再現」。「傳神」自顧之後，一直成為中國人物畫無可動搖的傳統，直至今日，更至將來。這是勿容置疑的，也毋須贅言。

六朝繪畫注意傳神，從遺迹和記載中都可得到證實。〈洛神賦圖〉雖不是顧作，但作為晉畫看待還是應該的，試看洛神將別曹植的即瞬間刻劃：「若危若安，進止難期，若往若還，轉眄流精，光潤玉顏，含辭未吐」，洛神向前邁步，復又轉首，回視曹植，含情脈脈，神態躍然；曹植乘車離開洛水時，又回首留戀，「悵盤桓」而不能去」，神態淒然，都很感人。記載中受顧愷之「傳神論」影響而實踐得最好的畫家陸探微畫，「窮理盡興，事絕言象」，這在顧之前是不多見的。

肖像畫是人物畫的一部分，宋人蘇東坡索性把人物肖像畫叫做「傳神」，他寫〈傳神記〉

第一句話就是：「傳神之難在目，顧虎頭云：『傳神寫照，都在阿堵中』。」雖「毫發不差……未必不木偶也。」

宋人陳造《江湖長翁集》也有〈論寫神〉一文，他認為倘不能寫人之「神」和「心」意思差不多，「神」是「心」的反映。

宋陳郁有〈論寫心〉，謂「寫形不難」，「寫其形必傳其神，傳其神必寫其心，」「神」和

清蔣驥稱人物肖像畫法為〈傳神秘要〉……

顧愷之的「傳神」主要指人物畫。繼顧之後，南朝宗炳和王微明確提出山水畫「傳神論」，

「至於山水，質有而趣靈」，「嵩華之秀，玄牝之靈」，「應會感神，神超理得」（宗炳語），「本乎形者融靈，而動者變心」（王微語）。顧愷之說：「以形寫神」：宗炳說：「神本亡端，棲形感類，理入影迹」；王微說：「止靈亡見，故所托不動」。

至齊、梁，謝赫復把顧的「神」分解為「氣」和「韻」，並作進一步的解釋：「氣韻：生動是也」，一個人不生動便近於或等於死人了，一幅畫不生動，便近於或等於死畫了，張彥遠說：「死畫滿壁，曷如污墁，真畫一劃，見其生氣。」畫貴在於「真」，「不真」乃是藝術的死敵。荊浩的〈筆法記〉中心即「圖真」，還有「六要」中的「一曰氣、二曰韻」皆是這一理論的發揮和發展。

謝赫分解「神」為「氣韻」，並把它作為品評一幅畫高下的最高標準，遂成為爾後中國畫家所共認的法則，「六法精義、萬古不移」。然「六法論」皆是在顧愷之畫論中加以修理而成。

謝赫自己也說：「雖畫有六法，罕能盡該」，明白揭露了六法是前人已有，「雖有」恐怕就是

顧愷之「有」。

顧愷之的「神」或用謝赫的分解說為「氣」、「韻」，其影響越來越大，不僅人物畫，所有畫都要傳神，都要有氣韻。鄧椿《畫繼》云：「畫之為用者大矣……所以能曲盡者，止一法耳，一者何也？曰傳神而已矣，世徒知人之有神，而不知物之有神……故畫法以氣韻生動為第一。」須知這「傳神」、「氣韻」，最早揭示者乃是顧愷之。

顧愷之的「傳神論」不僅是繪畫藝術的寶貴財富，其影響後來成為文學及其他藝術的共同財富，「傳神阿堵」一詞，早為整個文藝界所欣賞，千百年用之不衰。後人談傳神，習以為常而不覺為然。正說明「傳神」的影響之大、之廣、之深。這裡僅以文學接受「傳神論」的影響為例說明。

今人談文學創作：寫形則死，寫神則活，乃為一般常識，可是在顧愷之之後數百年間，於理論上還認識不到這一點，文學理論很少直接強調神似，倒是以強調「形似」為能事。如《詩品》：「晉黃門郎張協……又巧構形似之言……曠代高手」。又「宋臨川太守謝靈運……故尚巧似」。又「蘭英綺密，甚有名篇」；「宋參軍鮑照……善制形狀寫物之詞……貴尚巧似」。沈約《宋書·謝靈運傳論》：「相如巧為形似之言，二班長於情理之說」。(轉引《中國歷代文論選》中冊)。《文心雕龍》也未談文學之傳神，〈物色〉篇還稱讚形似：「自近代以來，文貴形似……故巧言切狀，如印之印泥，不加雕削，而曲寫毫芥」。劉勰雖設《神思篇》，講的卻是作者的構思。講到刻劃，仍是：「物無隱貌」，「研閱以窮照」，「物以貌求」等等❿。顏之推的《顏氏家訓》中〈文章篇〉亦言：「何遜詩，實為清巧，多形似之言」。直至唐代仍有把形似作為

一種贊語者，《中興間氣集》評于良史詩云：「工於形似（見《唐人選唐詩》）。王昌齡也說：「了然景象，故得『形似』」（見《唐音癸籤》卷三）。唐以前優秀文學作品未必不寫神，但在理論上尚未明確地認識到神似之重要。

到了宋代蘇東坡通文曉畫；「論畫以形似，見於兒童鄰，賦詩必此詩，定非知詩人」，他提出「詩畫本一律」，明確反對「形似」，確認詩應該象畫一樣，重在傳神，而不在形似，接着他便說：「邊鸞雀寫生，趙昌花傳神」，明白地要求詩要和畫一樣「寫生」、「傳神」。（崔寫生）是寫崔之「生氣」，和「傳神」同義，而非今之實景寫生。注家多誤）。

陶明濬《詩說雜記》卷八中說：「得其精神而略其形似」，也就是顧愷之的「四體妍蚩，本無關妙處，傳神寫照，正在阿堵之中」的翻版。此時和以後的詩文中才明確地提出「傳神」。

嚴羽《滄浪詩話》曰：「詩之品有九……詩之極致有一，曰入神。詩而入神，至矣，盡矣……」

明代王士禎為了糾正明七子「貌襲」之弊，更提出「神韻」說，「漁洋所以拈舉神韵者，特為明朝李、何一輩之『貌襲』者言之」（《坳堂詩集序》），「神韻」說一時影響甚大，神韻說反對「貌襲」，和顧愷之的「傳神」意旨相同，然其實質內容不是一回事，它也未有什麼積極意義。但「神韻」一詞受了繪畫上「神韻」的影響，卻是很明白的。

唐宋之後，顧愷之「傳神論」遂擴大到文學等各個領域中去。對文藝創作起到了明確的指導作用，雖然有些受影響是直接的，有些受影響是間接的，然追其根源，皆出於顧。

顧指出傳神刻劃的最關鍵是眼睛，這一思想為歷代文學家、藝術家所注意，為歷代文藝

理論家所闡述和發揮，直至魯迅先生都特為重視。雖然顧自己技巧生疏，不能得心應手，甚至他為了表現一個人精神狀態，不得不借用其他辦法加以襯托圖解，乃至於「畫冠冕而亡面貌」（孫暢之語）。但這並不影響他成為偉大的繪畫理論家。

此外，遷想妙得，臨見妙裁，置陳布勢，即形布施，巧密於情思以及一些具體的操作方法等等，顯然都不是玄學和人倫鑑識所能左右得了的。而是顧愷之研究繪畫的成就。

總之，從顧愷之始中國有了正式的、較為詳細的繪畫理論，這標誌着中國畫藝術的徹底覺醒，中國畫成為一門具有獨立審美意義的徹底自覺的藝術。從顧的「宣言」為正式起點，迅速地發展，歷南北朝，至隋唐而百科齊備，至五代已走向高度成熟。

顧愷之在繪畫理論上所提出的一些著名的論點，都經得起時代的考驗，圍繞這些論點，他又作了具體的闡述，為中國古代繪畫理論奠定了堅實的基礎。中國古代繪畫理論豐富多彩，都是在顧愷之繪畫的基礎上逐漸發展積累起來的。顧愷之是實實在在的中國畫論奠基人，是第一個系統的、明確的中國畫的指導者。

著名畫家潘天壽先生說：「顧愷之⋯⋯在繪畫史上，他是六朝時代的傑出者，直如永夜中一顆晶瑩的明星，到現在還可見其燦爛光彩，輝映着我們祖國的畫壇」（見《畫家叢書·顧愷之》）。潘天壽先生這段話如果能改指顧愷之的畫論而言，那就決非溢美之辭了。

註　釋

❶ 見《中國古代山水畫史的研究》。傅抱石著。一九六〇年上海人美版。

❷ 姚最，舊題陳人，實隋人。參見本書十一（姚最和《續畫品》幾個問題）。

❸ 轉引自《歷代名畫記》。

❹ 《晉書‧戴逵》：「太元二十年（三九五）年，皇太子始出，……王珣又上疏。逵執貞厲，含味獨游，年在耆老。」「耆老」是七十歲以上老人的通稱（見《說文》）。又《爾雅‧釋詁‧禮‧曲禮》：「六十日耆」，故三九五年，戴逵至少六十歲，時顧愷之（三四五-四〇六）只五十歲。

❺ 《歷代名畫記》「戴逵」條。《世說新語》作：「說琴書愈妙」。

❻ 務光，夏代人，湯伐桀時，「謀於光，光曰：『非吾事也』……湯克桀，以天下讓於光，光曰：『吾聞亡道之世，不踐其土，況讓我乎！』負石自沉於瀘水」。此處言唯務光無世俗氣。

❼ 六朝時代的敦煌壁畫，外來成份居多，中國氣派的佛教繪畫至唐代方才成熟。

❽ 近幾年出土的魏晉墓室壁畫不在此例，這些畫出於民間畫工之手，雖不成熟，但很生動，可能與張、陸改革線條的運動相互影響。

❾ 《論美和藝術》，（蘇）波斯彼洛夫著，中譯本一四七頁。

❿ 《美術研究》一九八〇年第三期八五頁：「……將描繪對象的精神面貌提到首位，也即神道難摹，形器易寫（劉勰《文心雕龍》的思想。」這裏把「神道」作為「對象的精神面貌」來理解，是錯誤的。「神道難摹」語出《文心雕龍‧夸飾篇》，原句為：「夫形而上者謂之道，形而下者謂之器，神道難摹，精言不能追其極，形器易寫，壯辭可得喻其真。」「神道」乃指神奇玄妙的道理，並非指「對象的精神面貌」。

第二章　〈論畫〉點校注譯

按：顧愷之三篇畫論皆見《歷代名畫記》，校者系以明毛晉刻《津逮秘書》本作底本，主要用明王世貞刻《王氏書畫苑》本、清《佩文齋書畫譜》本以及張海鵬《學津討原》本互校。其它版本如作者認為有一定參考價值者，也適當收入，另作說明。《佩文齋書畫譜》本用南京師範大學美術系藏本，餘皆用南京圖書館藏本。

一、〈論畫〉點校注釋

〈論畫〉 ❶

凡畫，人最難，次山水，次狗馬 ❷。台榭，一定器耳，難成而易好，不待遷想妙得也 ❸。此以巧歷不能差其品也 ❹。

〈小列女〉 ❺ 面如恨，刻削為容儀，不盡生氣 ❻。又插置大夫支體，不以自然 ❼。然服章與眾物既甚奇，作女子尤麗，衣髻俯仰中，一點一畫，皆相與成其艷姿，且尊卑貴賤之形，覺然易了，難可遠過之也 ❽。

〈周本紀〉 ❾ 重疊彌綸有骨法 ❿。然人形不如〈小列女〉也 ⓫。

〈伏羲、神農〉⑫雖不似今世人，有奇骨而兼美好，神屬冥芒，居然有得一之想⑬。

〈漢本紀〉⑭季王首也，有天骨而少細美⑮。至於龍顏一像，超豁高雄，覽之若面也⑯。

〈孫武〉⑰大苟首也，骨趣甚奇⑱，二婕以憐美之體，有驚劇之則⑲。若以臨見妙裁⑳，尋其置陳布勢㉑，是達畫之變也㉒。

〈醉客〉㉓作人，形、骨成，而制衣服慢之，亦以助醉神耳㉔。多有骨俱，然藺生變趣，佳作者矣㉕。

〈穰苴〉㉖類〈孫武〉而不如㉗。

〈壯士〉㉘有奔勝大勢，恨不盡激揚之態㉙。

〈列士〉㉚有骨俱㉛。然藺生恨急烈，不似英賢之慨㉜。以求古人，未之見也㉝。於秦王之對荊卿，及復大閑㉞。凡此類，雖美而不盡善也㉟。

〈三馬〉雋骨天奇，其騰罩如躡虛空，於馬勢盡善也㊱。

〈東王公〉㊲如小吳神靈。居然為神靈之器，不似世中生人也㊳。

〈七佛〉㊴及〈夏殷〉與〈大列女〉二，皆衛協手傳而有情勢。

〈北風詩〉㊵亦衛手㊶。巧密於精思名作，然未離南中㊷。南中像興，即形布施之象，轉不可同年而語矣㊸。美麗之形，尺寸之制，陰陽之數，纖妙之迹，世所並貴㊹。神儀在心，而手稱其目者，玄賞則不待喻㊺。不然，真絕夫人心之達㊻。不可或以眾論。執偏見以擬通者，亦必貴觀於明識㊼。夫學詳此，思過半矣㊽。

〈清游池〉不見金鎬，作山形勢者，見龍虎雜獸，雖不極體，以為舉勢，變動多方㊾。

〈七賢〉❺⓪唯嵇生一像欲佳，其餘雖不妙合，以比前諸〈竹林〉之畫，莫能及者❺①。

〈嵇輕車詩〉❺②作嘯人，似人嘯。然容悴不似中散。處置意事既佳，又林木雍容調暢，亦有天趣❺③。

〈陳太丘、二方〉❺④太丘夷素似古賢，二方為爾耳❺⑤。

〈嵇興〉❺⑥如其人❺⑦。

〈臨深履薄〉❺⑧兢戰之形，異佳有裁❺⑨。自《七賢》以來，並戴手也❻⓪。

校　注

❶ 論畫——評論繪畫作品的優劣得失。

論畫之前，魏文帝曹丕曾作〈論文〉（載《典論》之中），呂向說：「文章《典論》二十篇，兼論古者經典文事。有此篇（按即〈論文〉），論文章之體也。」（見六臣注《文選》）〈論文〉和〈論畫〉內容不同，形式相仿。可知顧愷之文章題名為〈論畫〉，並非突然。有人說〈論畫〉題名有誤，乃誤者以不誤為誤也，詳見本書〈重評顧愷之及其畫論〉中〈關於顧愷之三篇畫論問題〉一節。

❷ 凡畫，人最難，次山水，次狗馬——凡畫，以人物為最難，其次是山水樹石之類，再次是狗馬禽獸之類。唐以前山水，樹石皆分門別類，並非一個概念。唐以後，樹石歸入山水門。此處山水指山水樹石。狗馬代指一切禽獸，非僅指狗與馬也。又，狗馬亦指貴族玩好之物。《史記·殷本紀》：「益收狗馬奇物，充仞宮室」。此處非此意。

❸

台榭，一定器耳，難成而易好，不待遷想妙得也——台榭：台指高而平的建築物；榭指在高土台的敞屋，如舞

榭、水榭，《書·泰誓上》：「惟宮室台榭」。孔傳：「土高曰台，有木曰榭」。《公羊傳·宣公十六》「宣榭」徐

彥疏引《爾雅·釋宮》郭璞注：「云無室曰榭者，但有大殿，無室內，名曰榭」。此處泛指一切建築物，或即後

之界畫。

《宣和畫譜·宮室敘論》有云：「雖一點一筆，必求諸繩矩，比他畫為難工。故自晉、宋迄於梁、隋，未聞其

工者」。

遷想妙得——遷，變動不居，《繫辭》：「變動以利言，凶吉以情遷。」一般多指提

升。想：思考、構思、聯想。《呂氏春秋·知度》：「故有道之主，因而不為，責而不詔，去想去意，靜虛以待

妙：即指神。按此字乃理解「遷想妙得」一詞的關鍵，故特須證實。《老子》為東晉士人特尚之書，其第一章有

云：「玄之又玄，眾妙之門」。此「妙」字之出典也。《老子》的「妙」即奧妙，亦即「道」。而顧愷之所謂繪畫

之奧妙或曰繪畫之道是什麼呢？顧首先發現繪畫本質在「傳神」而不在寫形，所謂「以形寫神」，寫「神」是目

的。現存顧的三篇畫論之中心思想乃是「神」。他的所謂畫之「妙」，或曰畫之道，即傳神。顧愷之另一句名言

則可證實無誤，其曰：「四體妍蚩，本亡（無）關於妙處，傳神寫照，正在阿堵之中」。是說：「四體妍蚩」，

本無關於傳神處，因為「傳神」在於眼睛。「妙」，此處指「傳神」，立覽可辨。

得：即得到。《詩·周南·關雎》「求之不得，寤寐思服」。《孟子·告子上》：「求則得之，舍則失之」。《老子》、

《莊子》、《韓非子》諸書常見，茲不具引。

遷想妙得，意即要作家從各個方面反覆觀察對象，不停地思索、聯想，以得其傳神之趣。

以前注家解釋「遷想妙得」：「是把作者的思想遷入到所畫的對象身上，以深切體會對象的思想感情，然後才能

得到對象的奧妙之處。……掌握了對象的思想感情及主要特徵，然後再把作者思想回到作家身上，……巧妙地

含蓄了作者自己的思想感情。……然後看畫的人才能把自己的思想邊入畫中。……」又說：「顧愷之時代山水

畫還沒有獨立，山水中必有人物，……故顧愷之以為也是很難畫的。（見《顧愷之研究資料》俞劍華注。按：其

他注家的理解皆同此說）。此種理解純屬望文生義、妄自發揮。

這句話意為：建築物之類為固定之器，（要一絲不苟地依照嚴格的規矩結構去畫），難於完備但易於見好，因為

它不需要你反覆觀察、反覆思索而得其神。

❹ 此以巧歷不能差其品也——此：指「台榭」。巧歷：語出《莊子·齊物論》：「萬物與我為一，……一與言為二，

二與一為三，自此以往，巧歷不能得，而況其凡乎」（見中華書局版王先謙《莊子集解》）。按引文各版本有異同

者注版本，無異同者不注，下同）《秇中散集》「理已定而後借古義以明之耳，今未得於心而多恃前言，以為

諛證，自此以往，恐巧歷不能紀」「巧歷」歷來解釋為：善於計算的人。此處作善於計算解。差：分別等級。讀

如參差不齊的差，義亦同。《荀子·大略》：「列官職、差爵祿。」《孟子·滕文公上》：「之則以為愛無差等。」

品：等級。

❶—❹ 是〈論畫〉的序言，也是論畫的準則，顧謂「凡畫，人最難。」故下面評論當中便以人物畫為主。「山

水林木」，也在論述之列，如「林木雍容調暢，亦有天趣」。「狗馬」也在論述之列，如《三馬》，雋骨六奇，其

騰驤如躡虛空，於馬勢盡善也。」又「《清游池》……見龍虎雜獸」等等。顧說：台榭「不待遷想妙得，」「以

巧歷不能差其品也。」所以，「台榭」不在品評之列，在〈論畫〉中始終未品評「台榭」。

這句話是說：畫建築物，（要依靠界尺）、依靠精密的計算，（不見傳神之功，）所以不能分別畫的等級。

❺ 小〈列女〉——列女：即很多婦女，西漢劉向撰《列女傳》，七篇七卷。分母儀、賢明、仁

智、貞順、節義、辨通、孽嬖等七門，共記一百零五名婦女事述。漢魏六朝多以此為題材而作畫。又列女同烈

女，即重義輕生的女子。《史記·刺客列傳》：「非獨（聶）政能也，乃其姊亦列女也」。顧愷之所評的「面如恨

之女可能即轟政之姊轟榮，她因其弟被殺而恨。〈列女〉前冠一「小」字，俞劍華認為可能系畫之大小。米芾《畫史》謂顧愷之〈列女圖〉皆三寸餘人物，想即小〈列女圖〉，現故宮博物院所藏顧愷之〈列女圖〉，人高五、六寸，可能似可信。且此條下面亦有〈大列女〉。

⑥ 面如恨，刻削如容儀，不盡生氣——恨；《王氏書畫苑》作策。《佩文齋書畫譜》作銀，皆誤。不盡：《王氏書畫苑》、《佩文齋書畫譜》均作不盡，亦誤。

此句意謂：列女的面似有恨意，但因畫容儀過於刻削，（有些呆滯）所以還沒有窮盡其（恨）的生氣。

以前注家以為原句不通，「恨尚有生氣，銀則毫無生氣可言……」故校注此句為「面如銀……不盡生氣。」語皆不類，意亦不順。按原句並無不通之處。恨故有生氣。「如恨」，謂似有恨的樣子。但恨的生氣還沒有窮盡，原因是畫容儀過於刻削。何不通順之有？

⑦ 又插置大夫支體，不以自然——大：《王氏書畫苑》作丈。義勝之，以「丈」為是。以：《王氏書畫苑》、《佩文齋畫譜》均作似。

支體：即肢體。

丈夫：古之成年男子之稱。《穀梁傳·文公十二年》：「男子二十而冠，冠而列丈夫。」

⑧ 然服章與眾物既甚奇，作女子尤麗，衣髻俯仰中，一點一畫，皆相與成其艷姿，且尊卑貴賤之形，覺然易了，（可參見傳為顧愷之〈女史箴圖〉中女人頭型）。

服章：衣服上的彩飾。譬：挽而冠於頭上之髮型。相與：共同。陶淵明〈移居〉詩「奇文共欣賞，疑義相與析。」覺然易了：一見即明。

此句謂：但是衣服彩飾與眾物已經出色了，作女子（形象）尤其美麗。其衣譽於俯仰中，一點一畫，皆相與成其艷麗之姿。而且人物的尊卑貴賤之形，一見即明。（一般的作品）很難超過這幅畫的水平。

⑨〈周本紀〉——見《史記》卷四，記載周朝以帝王為主的事迹。此指以〈周本紀〉中內容為題材的繪畫作品。

⑩重疊彌綸有骨法。彌綸：語出《易·繫辭》：「易與天地準，故能彌綸天地之道。」及揚雄《法言·問法》指人體的骨骼結構所顯現的人的形和特徵。古人謂從骨法中可以看出一個人的身份（尊卑貴賤）。漢人相人重骨法、晉人相人重神韻。《史記·淮陰侯列傳》蒯通曰：「貴賤在於骨法，憂喜在於容色，成敗在於決斷。」

⑪人形不如小〈列女〉——人形：此處指人的尊卑貴賤之形。此句謂：人的尊卑貴賤之形不如小〈列女〉（那幅畫得好，因為那一幅「尊卑貴賤之形，覺然易了」）。

⑫伏羲、神農——此節《佩文齋書畫譜》缺。《白虎通·號》「三皇者何謂也？謂伏羲、神農、燧人也。」又作宓羲（見《漢書·古今人表》）、伏戲：（見《莊子·大宗師》《荀子·成相》《淮南子·覽冥》）。相傳他始畫八卦，教民捕魚畜牧，以充庖廚。又傳說他和女媧氏兄妹相婚而產生人類。神農：又稱炎帝、烈山氏，相傳始教民務農，故稱神農。又嘗百草為藥以醫病。伏羲、神農皆是古代神話中人物。伏羲即太昊，亦謂太昊，風姓，又名庖犧或包犧（見《易·繫辭下》）。

⑬雖不似今世人，有奇骨而兼美好，神屬冥芒，居然有得一之想——屬同矚。冥芒：深邃幽遠。居然：確實。《世說新語·言語》：「袁彥伯為謝安南司馬，都下諸人送至瀨鄉將別，既自悽惘，嘆曰：『江山遼落，居然有萬里之勢。』」得一：語出《老子》第三十九章：「天得一以清，地得一以寧，神得一以靈，谷得一以盈，萬物得一以生，侯王得一以為天下貞。」此句是說：（畫中伏羲、神農本是古代神話中的人物），雖不似今世人，但有奇骨而兼美好，且其神視有深遠幽遠之感。

⑭〈漢本紀〉——確實有古代侯王的神氣。本紀是帝王的傳記。有如〈高祖本紀〉、〈項羽本紀〉等。〈漢本紀〉畫的可能是漢代皇帝自漢高

祖劉邦至漢獻帝劉協的群象。似〈歷代帝王圖〉那樣。

⑮季王首也，有天骨而少細美——似李，（歷代帝王圖）《王氏書畫苑》《佩文齋書畫譜》均作李，乃誤。

季王：指末世君王。嵇康《嵇中散集》八附缺名〈宅無吉凶攝生論〉：「夫時日遣祟，古之盛王無之，而季王之所好聽也。」漢代季王是漢獻帝劉協，非常軟弱無能。首：始也。天骨：皇帝的骨法。亦指天賦的風骨。《藝文類聚》五十東漢蔡邕〈荊州刺史庚侯碑〉：「朗鑒出於自然，英風發乎天骨。」

按以前注家（如俞劍華）疑季王為高祖，乃誤。高祖是漢朝始皇帝，非季王。高祖為一世之雄，亦不能畫成「細美」）。況且下句就評到高祖像。

此句謂：〈漢本紀〉這幅畫中所畫列主，第一個是季王（劉協）的像。（可能是從最末一位帝王畫起），其形象有天骨但缺少細美感（因為季王軟弱無能，應該畫成「細美」）而不能象高祖那樣「超豁高雄」）。

⑯至於龍顏一像，超豁高雄，覽之若面也——龍顏：指漢高祖劉邦。《史記·高祖本紀》：「高祖為人，隆準而龍顏。」超豁高雄：超眾、豁達《史紀·高祖本紀》：「意豁如也。」又，潘岳〈西征賦〉：「觀夫漢高之興也，非徒聰明神武、豁達大度而已也。」）高大、雄偉

此語意謂：至於漢高祖一像，表現了他超眾、豁達、高大、雄偉（的形象），覽之如面對其人。

⑰孫武——春秋時齊人，字長卿，著名軍事家。曾以所著兵法十三篇見於吳王闔廬，被任為將，西破強楚，北威齊、晉，顯名諸侯。

《史記》卷六十五列有〈孫子吳起列傳〉，記云：「孫子武者，齊人也。以兵法見於吳王闔廬。闔廬曰：『子（你）之十三篇，吾盡觀之矣，可以小試勒兵乎？』（孫武）對曰：『可。』闔廬曰：『可試以婦人乎？』曰『可。』於是許之（同意），出宮中美女，得百八十人。孫子分為二隊，以（吳）王之寵姬二人各為隊長，皆令持戟。令之曰：『汝知而（你）心與左右手、背乎？』婦人曰：『知之。』孫子曰：『前，則視心。左，視左手。右，

視右手。後，即視背。』婦曰：『諾（好）。』約束（軍紀）既布（申明），乃設鈇鉞（處斬違法者的刑具），即三令五申之。於是鼓之右（擊鼓令向右行），婦人大笑。孫子曰：『約束不明，申令不熟，將之罪也；既已明而不如法者，吏士之罪也。』乃欲斬左、右隊長。吳王從台上觀，見且（將要）斬愛姬，大駭。趣使使下令（急派使者傳令）曰：『寡人已知將軍能用兵矣。寡人非此二姬，食不甘味，願勿斬也。』孫子曰：『臣既已受命為將，將在軍，君命有所不受。』遂斬隊長二人以徇（斬二隊長之首巡行示眾）。用其次為隊長，於是復鼓之。婦人左右、前後、跪起皆中規矩繩墨（完全符合要求），無敢出聲……」

此圖畫的就是這個故事。

⑱　大荀首也，骨趣甚奇──此句疑有誤字。俞劍華以為大荀是畫家荀勖，首乃手之誤。然證之不確，未必公論。

況下句「骨趣甚奇」又何附焉？

⑲　二婕以憐美之體，有驚劇之則──劇：《佩文齋書畫譜》作據：《王氏書苑》作據。

二婕：指被孫武選為左右隊長的吳王二寵姬。憐美：可愛而美麗。驚劇：驚恐到極點。則：此處可作達到某種程度解。

（聽說要斬她們的頭），二個寵姬雖有可愛而美麗的身體，此時也驚恐到極點。

⑳　若以臨見妙裁──若：《佩文齋書畫譜》作著：裁：《佩文齋書畫譜》作絕。按以《津逮秘書》本為是。

臨見妙裁：面對所見的內容加以巧妙地剪裁。裁：見後注❺❾。

㉑　尋其置陳布勢──尋：探求。置陳：即經營位置，構圖。陳同陣。布勢：分布氣勢（或體勢）。勢字是當時用語，《文心雕龍》有〈定勢〉篇。如：「情交而雅俗異勢。」「隨勢各配。」「並總群勢。」「勢有剛柔，不必壯言慷慨，乃稱勢也。」「循體而成勢。」又〈詮賦〉篇有「含飛動之勢。」

㉒ 達——達：通曉，明白。變：變通（含有一定的創新之意）。《文心雕龍》專設〈通變〉篇。其有云：「變則其久，通則不乏。」「憑情以會通，負氣以適變。」等等。

又，以上三句亦可作如下解：置陳布勢是孫子練兵時如何置陣，如何布勢，作畫時，若以臨見妙裁，借鑑於孫子演練軍隊之法，是達畫之變也。清袁枚咏岳飛詩云：「我論文章公論戰，千秋一樣鬥心兵。」當類此意。此解是否合於六朝人思想，尚未及深究。附此，聊備參考。

㉓ 醉客——客：《佩文齋書畫譜》誤作醉客。魏晉士人嗜酒成風，阮籍嘗醉數月不醒，劉伶一飲數斗，更作《酒德頌》，聞名於時。(見《世說新語》及《晉書》)

㉔ 作人，形、骨成，而制衣服慢之，亦以助醉神耳——慢：《王氏書畫苑》、《佩文齋書畫譜》均作慢。慢古亦通漫。

㉕ 此言：畫人，形象和骨法畢具後，再作（醉漢式）衣服，漫而亂之，用以加強醉態。

多有骨俱，然蘭生變趣，佳作者矣——蘭生是蘭相如，乃「列士」而非醉客。此句中「骨俱然蘭生」五字，俞劍華亦認為可能是下行《列士》一段中「有骨俱然蘭生」五字誤入。可從。

故此句應為「多有變趣，佳作者矣」。

㉖ 穰苴——春秋時齊國大夫，田氏、官司馬、名穰苴，故一般稱為司馬穰苴。深通兵法。嘗奉齊景公命擊退晉、燕軍隊，收復失地。戰國時，齊威王命大夫整理古司馬兵法，並把他的兵法附在裡面，稱為《司馬穰苴兵法》。

《史記》列有《司馬穰苴列傳》。

㉗ 類〈孫武〉而不如——〈穰苴〉這幅畫類〈孫武〉而有所遜色。

㉘ 壯士——意氣壯盛之士，猶言勇士。

㉙ 有奔勝大勢，恨不盡激揚之態——勝：《王氏書畫苑》作勝。奔勝：指奔走之勢十分突出。恨：遺憾。《史記·

商君傳》：「梁惠王曰：『寡人恨不用公叔座之言也。』」激揚：激動振奮。《後漢書‧臧洪傳》：「洪辭氣慷慨，

聞其言者，無不激揚。」

30 此言畫中壯士，雖有奔勝之大勢（優點），但遺憾的是尚沒有窮盡其激揚之態（不足之處）。

31 列士──猶言諸意氣壯盛之士。《列士》，係謂一圖中所畫之「士」，非一人。如前之列女。

32 有骨俱──猶言「俱有骨」。此圖中所畫列士俱有骨法。

然蘭生恨急烈，不似英賢之慨──急烈：《王氏書畫苑》、《佩文齋書畫譜》均作「意列」。慨：《佩文齋書畫譜》

作槩、按槩同慨。慨、槩，語義皆順。

蘭生：即戰國時趙之大臣蘭相如。《史記》有〈廉頗蘭相如列傳〉。趙當時有一塊著名的寶玉和氏璧，強秦之

王許以十五城換此璧，蘭相如奉璧往使。秦王得璧，卻無意償趙城。蘭相如用計騙回此璧，當場斥責秦王，並

欲以自己之頭和璧共碎於柱，秦王被迫放棄奪璧之念。蘭相如不辱使命。趙惠文王二十年，趙王與秦王相會於

澠池，秦王命趙王鼓瑟，蘭相如又一次怒斥秦王，以死相拼，抵消影響。趙惠文王擊缶，抵消影響。

33 以求古人，未之見也──意思是說，把蘭生畫得太急烈，不似英賢人物（莊重威嚴）的樣子的感慨之貌。

（這當然是儒家的理想標準），否則便變成魯莽。恨：遺憾。英賢之慨：古時英賢雖然振怒，亦不失其雍容大度

（這當然是儒家的理想標準），否則便變成魯莽。慨是不得志而激憤之貌。此言（〈列士〉畫中人物皆有骨法），

但是蘭相如這個形象，遺憾的是畫得太急烈，不似英賢人物（莊重威嚴）的感慨之貌。

按此節最後有云「雖美而不盡善也」。但此畫雖不盡善，仍有其美處，即「有骨」，漢以前的畫鮮見骨法。故此

畫仍入品評之列。今見漢代畫像中，蘭相如的像固然簡單，但寬袍大袖，雍容有風度，頗能見其英賢之慨。可

為顧說：「以求古人，未之見也」之注腳。

34 於秦王之對荊卿，及復大閫──於：《王氏書畫苑》、《佩文齋書畫譜》皆作然。及復大閫：皆作「及覆大蘭」。

㉟ 秦王：指秦始皇。荊卿：戰國後期的著名勇士（刺客）荊軻。《史記·刺客列傳》中有其小傳。謂「荊軻者，衛人也……而之燕，燕人謂之荊卿。」荊卿曾藏匕首於地圖中，謀刺秦王。「秦王發圖（打開圖），圖窮而匕首見（現），（荊軻）因左手把秦王之袖，而右手持匕首（刺）之。未至身，秦王驚，……時惶急，……荊軻逐秦王，秦王環柱而走。……卒惶急不知所爲。……」《史記·刺客列傳》。此圖畫的就是這個故事。

這幅畫的缺點是：秦王面對刺客荊軻，本應十分「惶急」，但卻畫成十分安閒的樣子。

㊱「美而不盡善」典出《論語·八佾》：「子謂〈韶〉：『盡美矣，又盡善也。』謂〈武〉：『盡美矣，未盡善也。』」其他注家亦皆以爲孔子的「美」指聲音（形式），「善」指內容。此處指人的精神內質、氣韻、神態。此句意指，凡此類（指以上所評之畫）雖在某些方面很美（有骨俱），（但於表現人的身份、神態方面）還不盡善。

㊲〈三馬〉——「雋骨天奇，其騰罩如踏虛空，於馬勢盡善也」——此言中馬的俊美骨法十分出奇，其騰躍如踏虛空，畫馬之勢盡善。雋：俊美、傑出。騰罩：《書畫傳習錄》作騰踔，似可從。騰踔又同騰趠。跳躍、凌空之意。左思〈吳都賦〉：「狖鼯猓然，騰趠飛超。」趠：踏也。《史記·淮陰侯列傳》：「張良、陳平躡漢王足。」

㊳ 東王公——亦稱「東木公」，「東華帝君」。古代神話中的男神，《神異經·東荒經》：「東荒山中有大石室，東王公居焉。長一丈，頭髮皓白，人形鳥面而虎尾，載一黑熊，左右顧望。」《名義考》：「木，東方生氣，有父道，故曰公。」《太平廣記》載，東王公和西王母共理二炁（氣），並分別掌管男仙、女仙的名籍。如小吳神靈。居然爲神靈之器，不似世中生人也——小吳疑爲天吳。《山海經·海外東經》：「朝陽之谷神曰天吳，是爲水伯。……其爲獸也，八首人面，八足八尾，皆青黃。」又《山海經·大荒東經》：「有神人八首，人

面虎身，十尾，名曰天吳。」東王公「人形鳥面而虎尾。」類之。居然：確實（見前注⓭）。

此語謂：東王公如小吳（天吳）神靈。確實為神靈之器，不似世中生人。

㊴〈七佛〉及大〈列女〉二，皆衛協手傳有情勢——《歷代名畫記》卷五「衛協」條下有：「顧愷之〈論畫〉云：〈七佛〉與大〈列女〉二，皆衛協之迹，偉而有情勢。〈毛詩北風圖〉亦協手，巧密於情思」。義較勝，可從。

此句當為：〈七佛〉與大〈列女〉二，皆協手，偉而有情勢。

按：顧愷之說衛協畫「偉而有情勢」。謝赫說衛協畫：「頗得壯氣。」甚合。偉：壯大、壯美。《史記·留侯世家〉：「衣冠甚偉。」

㊵〈北風詩〉——「北風」《詩經·邶風》篇名。其云：「北風其涼，雨雪其雱。惠而好我，攜手同行……」〈詩序〉：「〈北風〉，刺虐也。衛國並為威虐，百姓不親，莫不相攜持而去焉。」〈詩集傳〉：「言北風雨雪，以比國家危亂將至，而氣象愁慘也，故欲與其相好之人去而避之。」魏晉亂世，畫家尤好以此為題作畫。

㊶亦衛手——也出於衛協之手。

《王氏書畫苑》、《佩文齋書畫譜》均作恐。

㊷巧密於精思名作，然未離南中——巧、密、精、思，皆六朝文論、畫論中常用語。《文心雕龍》、《世說新語》等書觸目可見。茲略舉一二。巧：《文

㊸

心雕龍·物色〉：「巧言切狀」。「因為借巧」。〈論說篇〉：「覽文雖巧，而檢迹如妄。」《世說新語》有〈巧藝篇〉。〈物色篇〉：「功在密附。」曹丕《論文》：「巧拙有素。」密：《文心雕龍·鎔裁》：「句有可剗，足見其疏；字不得減，乃知其密。」〈書記篇〉：「隨事立體，貴乎精要。」精：《文心雕龍·鎔裁》：「精論要語，極略之體；游心竄句，積繁之體。」〈養氣篇〉：「思有利鈍。」〈物色篇〉：「思想。」「文想。」〈物色篇。〉「思經千載。」其〈神思篇〉通篇皆論「思」：「神思之謂也。」「文之思也。」「思接千載。」思：《文心雕龍·神思篇》：「思緒初發，辭采苦雜。」「思瞻者善敷。」〈物色篇〉：「思……載。」「苦思。」「文想。」「物色篇。」「思經千載。」名作：見稱於制作。按：以前注家將「名作」解釋為「著名的作品」，乃誤。按此解語是今人語，六朝鮮作如是說。南中，原指地名，泛指南部地區；南方。《魏書·李壽傳》：「封建寧王，以南中十二郡建寧國。」《陳書·武帝紀》：「遣侯安都鎮上流，定南中諸郡。」《北史·史萬歲傳》：「南寧夷叛，萬歲至於南中，皆擊破之。」謝朓《酬王晉安詩》：「南中榮橘柚，寧知鴻雁飛。」《晉書·石崇傳》「崇在南中，得鴆鳥雛。」

此言：雖以巧密於精思見稱於創作，然並未能脫出南方畫法的規範。

南中像興，即形布施之象，轉不可同年而語矣——像、象二字在繪畫術語上的區別：「像」指已創作好了的人物形象，如「肖像」、「佛像」、某某之「像」。「象」含有一定的想象成份，如「形象」，甲象乙。「像」是具體而言，「象」則不十分具體。但不十分具體的「象」形之於紙絹則曰「像」。此二字用法也有不嚴密之時。南中像興，指南方畫風格典起。按《古畫品錄》〈戴逵〉條云：「情韻連綿，風趣巧拔。善圖賢聖，百工所範。荀、衞以後，實為領袖，及乎子顒，能繼其美。」從這一段記載可知，荀（勗）、衞（協）曾經是眾人的領袖，而後為戴逵的畫風所代替。戴逵雖為北人，而居南中，其畫風亦興起於南中（善圖賢聖之像），故曰「南中像興。」荀、衞是西晉人，處北方。荀（勗）、衞（協）即形布施之象：根據形體（不同）而創作（的不同）之形象。布施即布置施工，此處指繪畫創作。

㊹ 此言意謂：南中的人像繪畫樣式興起後，以往那種拘泥於形似創作的形象，就不能和它相提並論了。

美麗之形，尺寸之制，陰陽之數，纖妙之迹，世所並貴——尺寸之制：長短寬狹的比例準則。「制」即準則。《左傳·隱元年》：「今京不度，非制也。」《荀子·王制》：「明王始立而處國有制。」陰陽：古代哲學家把萬事萬物相對的兩個面面稱為陰陽。《老子》：「萬物負陰而抱陽。」《易傳》：「一陰一陽之謂道。」此處指人體的向背、性別等不同處。數：自然之理。《荀子·富國》：「萬物同宇而異體，纖妙的行迹，皆為世人所推重。

㊺ 此言：美麗的形體，準確的比例，男女之別，向背之分的合理，纖妙的行迹，皆為世人所推重。

神儀在心，而手稱其目者，玄賞則不待喻——而：《王氏書畫苑》、《佩文齋書畫譜》均作面。

玄賞尤同玄覽。《老子》：「滌除玄覽，能無疵乎？」

㊻ 此言神態儀姿存於心，而手合於目（手能表現出目之所見），深刻細微地觀察則不用說了。

不然，真絕夫人心之達——此句和上句聯繫則不易理解，疑有漏字、誤字。姑妄解之曰：不然的話，真不能至人心的通達之處。

㊼ 不可或以眾論。執偏見以擬通達者，亦必貴觀於明識——或：《王氏書畫苑》、《佩文齋書畫譜》均作「惑」。義較勝，可從。通：《王氏書畫苑》、《佩文齋書畫譜》作過。

此言，不可（缺乏主見）為眾論所惑。同時執偏見自以為通曉明達的人，也必須向具有明智識見（明識）的人請教學習（貴觀：貴是敬辭，如貴幹等）。

㊽ 夫學詳此，思過半矣——夫：《王氏書畫苑》、《佩文齋書畫譜》均作末。「末學」謂無本之學。《文選·張衡〈東京賦〉》：「若客所謂末學膚受，貴耳而賤目者也。」李善注：「末學，謂不經根本。」此處作「末學」，亦通。

如作「夫學」，則夫為發語詞，無意義，意似更勝。思：考慮問題。

此言：學習的人完全明了了這些，應該思考的問題，就超過一半了。

〈清游池〉，不見金鎬，作山形勢者，見龍虎雜獸，雖不極體，以為舉勢，變動多方——金：《王氏書畫苑》、《佩

文齋書畫譜》均作京。可從。

㊽ 京鎬：即京城鎬，也稱鎬京。《詩·大雅·文王有聲》：「考卜維王，宅是鎬京。」鎬京是西周國都之一。故址在今陝西長安縣韋曲公社西北。其後漢武帝在此鑿昆明池，遂淪入池內。今豐鎬村、鎬京觀一帶發現有西周遺址。又鎬京有鎬池，可能即「清游池」。舉：行動；起行。《國語·魯語上》：「君舉必書（記載）。」《周禮·地

官·師氏》：「凡祭祀、賓客、會同、喪紀、軍旅，王舉則從。」

此言《清游池》這幅畫中不見京鎬（未畫），畫山石形勢，當中點綴龍虎雜獸（按早期山水畫中都有此類動物，且比例偏於大），其龍虎雜獸畫得雖不十分合體，用以表示行動之勢，且變動多方。（按此句和「邊想妙得」一段聯繫起來，更有意義）。

㊿ 七賢——三國魏末、晉初時七位名士，又稱「竹林七賢」。《世說新語·任誕》記云：「陳留阮籍、譙國嵇康、河內山濤……沛國劉伶、陳留阮咸，河內向秀、琅邪王戎。七人常集於竹林之下，肆意酣暢，故世謂『竹林七賢』。」

㉗ 唯嵇生一像欲佳，其餘雖不妙合，以比前諸〈竹林〉之畫，莫能及者——嵇生：即「竹林七賢」之一嵇康（二二四——二六三年），字叔夜。有奇才，遠邁不群，學不師受，博覽，無不該通，長好《莊》、《老》，與魏宗室婚，拜中散大夫。故世稱嵇中散。嵇康不滿時政，拒絕和司馬氏合作，又得罪鍾會，遭其構陷，為司馬昭所殺。嵇康是三國時著名文學家、思想家、音樂家、畫家。有《嵇中散集》傳世。魯迅先生亦嘗輯校出版過《嵇康集》。

妙合：神合、恰到好處地符合。《老子》：「故常無欲以觀其妙。」王弼注：「妙者，微之極也。」又「微之極也。」亦曰神。「前諸〈竹林〉之畫」：當畫〈竹林七賢〉題材的作品特別多，史道碩等人都畫過這個題材。影響所至，連民間畫工也以此為題材。近年出土的六朝有關畫迹可證其實。

此言：〈七賢〉一畫中，唯嵇康一像畫得好，其餘雖不十分符合（他們的精神狀態），但以前很多畫「竹林七賢」的作品，都趕不上此幅。

按此句中「欲佳」二字不知何義？·以前注家多避而不提。「欲」字疑為誤字、姑釋為「佳」。

㊷ 嵇輕車詩——嵇康的〈輕車〉詩，見《嵇中散集》或《嵇康集》。詩曰：「輕車迅邁，息彼長林。春木載榮，布葉垂陰。習習谷風，吹我素琴。交交黃鳥，顧儔弄音。感悟馳情，思我所欽，心之憂矣，永嘯長吟。」

作嘯人似人嘯。然容悴不似中散。處置意事既佳，又林木雍容調暢，亦有天趣——嘯：撮口發出的長而清越的聲音。〈嘯旨〉：「嘯者，其氣激於喉中而濁謂之言，又激於舌端而清謂之嘯。」嘯是六朝時文人的一種風氣。《世

㊳ 說新語·棲逸》：「阮步兵嘯聞數百步。蘇門山中忽有真人，……籍因對之長嘯。良久，乃笑曰：『可更作。』籍復嘯，意盡退還。半嶺許，聞上嗒然有聲，如數部鼓吹，林谷傳響。顧看，迺向人嘯也。」又「……籍因

也記：「嗜酒能嘯，善彈琴。當其得意，忽忘形骸。時人多謂之痴。」容悴不似中散：《晉書·嵇康傳》：「康若驚鳳之音，響乎嚴谷，乃（孫）登之嘯也。」籍長嘯而退。」《晉書·阮籍傳》：「康早孤，有奇才，遠邁不群，身長七尺八寸，美詞氣，有風儀，而土木形骸，不自藻飾，人以為龍章鳳姿。」《世說新語·容止》：「嵇康身長七尺八寸，風姿特秀。〈康別傳〉曰：『康長七尺八寸，偉容色，土木形骸，不加飾厲，而龍章鳳姿，天質自然。正爾在群形之中，便自知非常之器。』見者嘆曰：『蕭蕭肅肅，爽朗清舉。』或云『蕭肅如松下風，高而徐引。』山公曰：『嵇叔夜之為人也，岩岩若孤松之獨立，其醉也，傀俄若玉山之將崩。』」嵇康「風姿特秀」，畫成「容悴」，故不似。

此句謂：（根據嵇康〈輕車詩〉中「永嘯長吟」的詩意）作嘯人（當是嵇康）確似人在嘯，但嘯人容顏憔悴不似（「風姿特秀」），孤松獨立，玉山將崩的）嵇康。此畫處置人的意態及事理既佳，又林木雍容調暢，也有天然趣味。

�554 陳太丘，二方——指陳寔及其二子紀、諶。陳寔（一○四—一八七年）字仲弓。東漢潁川許縣（今河南許昌東）人。初為縣吏，曾入太學就讀。後任太丘長，故人稱陳太丘。黨錮禍起，被連，餘人多逃亡，他說：「吾不就獄，眾無所恃。」自請囚禁。黨禁解，大將軍何進，司徒袁隗招辟，皆辭不就。陳寔在鄉間，平心率物，德望積高，「鄉人有爭訟，輒求判正。」其長子名紀，字元方；次子名諶，字季方，父子並著高名。陳卒時，海內來弔者三萬餘人，穿孝服者以百數。共刊石立碑，諡為「文範先生」。

�555 太丘夷素似古賢，二方為爾耳——太丘即陳寔，二方即元方、季方。爾……如此，這樣。《晉書·阮咸傳》：「未能免俗，聊復爾耳。」

�556 此言：太丘平易質樸似古代賢人，二方也如此（象太丘這樣）。

�557 嵇紹——人名，不可考，或為誤筆。俞劍華疑為嵇康子嵇紹、字延祖。其說不可信。因為：一、俞考無據；二、嵇紹官侍中，八王之亂時，從晉惠帝與成都王穎戰，兵敗，百官侍衛皆潰散，獨紹以身護衛惠帝，亂兵至，被殺，血濺帝衣。其後亂平定，左右欲帝洗衣，帝曰：「此嵇侍中血，勿去。」（見《晉書·本傳》）嵇紹因此得名。此畫為戴逵所畫，戴逵是隱士，一生拒絕和統治者合作，遠離權貴，且鄙視之。他作畫以古聖賢、佛像為主，贊美高人逸士。如《七賢》（「七賢」集於竹林為逸士，其後部分人分離變質當另議）；《嵇阮像》、《嵇輕車詩》、《陳太丘二方》以及《歷代名畫記》卷五所載《高士像》、《濠梁圖》、《尚子平（後漢隱士）》、《漁父圖》、《吳中溪山邑居圖》等等。象嵇紹這樣以死衛皇帝而得名的人，戴逵決不會畫他。

�557 如其人——其畫中如其人。

�558 臨深履薄——語出《詩·小雅·小旻》：「戰戰兢兢，如臨深淵，如履薄冰。」

�559 兢戰之形，異佳有裁——裁：剪裁。《文心雕龍》有〈鎔裁〉篇，其有云：「剪截浮詞謂之裁。裁則蕪穢不生……」
此言：（畫中人物）戰戰兢兢形態，異常好，剪裁也妙。

二、〈論畫〉譯文

凡畫，以人物為最難，其次是山水樹石，再次是狗馬禽獸之類。至於台榭之類的建築物（畫面），是具有嚴密比例和規範的固定之器，難於畫成但也易於見好，不須依靠精到的構思來獲得神妙的效果。這類畫主要依靠周密的計算，並不能分別出繪畫藝術的高低。（因為繪畫藝術的高低主要是依靠其傳神水平的高低而定。）

小〈列女〉這幅畫中所畫面容似有恨的樣子，但因其畫人的容貌儀姿過於刻削，而在神態上還沒有窮盡其「恨」的生氣。（身體部分未掌握女子特點），畫得像男子漢的肢體，有失自然。然而所畫衣服彩飾與眾物已經很出奇，且女子形象尤其美麗，其衣髻於俯仰中，一點一畫，皆相與成其艷麗之姿。而且人物的尊卑貴賤之形，一見即明，一般的作品還是很難超過這幅畫的水平的。

〈周本紀〉這幅畫，所畫人物雖然被重疊寬大的衣袍所覆蓋，但仍能見其骨法結構。然其人形（表現人的尊卑貴賤之形）不如小〈列女〉那幅表現得好。

〈伏羲、神農〉這幅畫中，所畫伏羲和神農雖不是今世人，但有奇特骨法而兼美好，且其神視有深邃幽遠之感。確實有古代侯王的神氣。

〈漢本紀〉一圖所畫漢代的皇帝，第一個是末代皇帝劉協。畫得有天子骨法但缺少（表現劉協特殊軟弱氣質的）細美感。至於高祖劉邦一像，表現了他的超眾，豁達、高大、雄偉，覽之如面對其人。

〈孫武〉一圖，「大荀首也」。骨趣甚奇，圖中二寵姬可愛而美麗的體形，有驚恐之至的樣子。

如果能以面對所見的內容加以巧妙的剪裁，然後再探求其構圖，分布體勢，才算是通曉明瞭畫的變化。

〈醉客〉一圖，畫人，形象和骨法畢具後，畫衣服，很隨便的加在身上，亦頗能增加醉的神態。（按「骨俱然藺生」五字當刪）此畫多有變趣，是很好的作品。

〈穰苴〉一圖類〈孫武〉而略遜之。

〈壯士〉有奔勝大勢，遺憾的是尚沒有窮盡其激揚之態。

〈列士〉，此圖中所畫意氣壯盛之士俱有骨法。然所畫藺相如，遺憾的是過於急烈，不似英賢之氣。在古人的畫中，還未見到這樣。秦王面對刺客荊卿，（本來應十分惶急的）卻畫的十分安閑的樣子。凡此類，雖在某些方面很美（有骨法），（但於表現人的身份，神態方面）還不盡善。

〈三馬〉：馬的俊美骨法十分出奇，其騰躍如踏虛空，在馬的動勢的表現方面是很好的。

〈東王公〉：畫中東王公如小吳神靈。確實為神靈之器，不似世中生人。

〈七佛〉及〈夏殷〉與大〈列女〉（「及〈夏殷〉」三字當刪）：二畫皆出自大畫家衞協之手，壯美而有情勢。

〈北風詩〉也出於衞協之手。雖以巧密於精思見稱於創作，然尙未能達到南中畫法水平。南中人像的繪畫樣式興起之後，以往那種根據具體形體所創作的形象，就不能和它相提並論了。美麗之形，準確的比例，男女之別、向背之分的合理，纖妙的行迹，皆為世人所推重。神態儀姿（被觀於目而）存於心，而手恰合於目（能表現出目之所見）者，深刻細緻地觀察則不待說了。不然的話，真不能至人心的通達之處，不可（缺乏主見）惑以眾論。執偏見而自以為通達的人，也必須向具有明智識見的人請教學習。學習的人完全明瞭這些內容，應該思考的問題，就超過了一半。

〈清游池〉，畫中未畫京鎬。畫山之形勢，當中有龍虎雜獸，雖不十分合體，用以表示行動之勢，且變動多方。

〈七賢〉一畫中，（所畫七人），唯嵇康一像畫得好。其餘的（六賢）雖不十分符合（他們的精神狀態），但用以和以前很多畫「竹林七賢」的作品相比，莫能及此。

〈嵇輕車詩〉，所作嘯人（嵇康）確似人在嘯，然其容顏憔悴不似（「風姿特秀」的）嵇康。處置人的意態及事理既佳，又林木雍容調暢，也有天然情趣。

〈陳太丘、二方〉。陳太丘平易質樸似古代賢人，（陳太丘二子陳元方、陳季方）也如此，（象陳太丘那樣）。

〈嵇興〉畫中人如嵇興其人。

〈臨深履薄〉畫中人物戰戰兢兢的形態，異常好，剪裁也妙。

自〈七賢〉以下（各圖），皆出自戴逵之手。

第三章 〈魏晉勝流畫贊〉 點校注譯

按：本篇所據版本見本書二《〈論畫〉點校注譯》篇首按語。

一、〈魏晉勝流畫贊〉 點校注釋

魏晉勝流畫贊❶

凡將摹者，皆當先尋此要，而後次以即事❷。

凡吾所造諸畫素幅，皆廣二尺三寸❸。其素絲邪者不可用，久而還正，則儀容失❹。以素摹素當正掩，二素任自正而下鎮，使莫動其正❺。筆在前運，而眼向前視者，則新畫近我矣；可常使眼臨筆止，隔紙素一重，則所摹之本遠我耳❻。則一摹蹉積蹉彌小矣❼。可令新迹掩本迹而防其近內、防內❽。

若輕物宜利其筆，重宜陳其迹，各以全其想❾。譬如畫山，迹利則想動，傷其所以嶷❿。用筆或好婉，則於折楞不雋；或多曲取，則於婉者增折，不兼之累，難以言悉⓫。輪扁而已矣⓬。

寫自頸已上，寧遲而不雋，不使遠而有失⓭。其於諸像，則像各異迹。皆令新迹彌舊本，

若長短、剛軟、深淺、廣狹、與點睛之節，上下、大小、醲薄，有一毫小失，則神氣與之俱變矣⑭。

竹、木、土，可令墨彩色輕，而松、竹葉醲也⑮。凡膠清及彩色，不可進素之上下也⑯。

若良畫黃滿素者，寧當開際耳。猶於幅之兩邊，各不至三分⑰。

人有長短，今既定，遠近以矚其對，則不可改易闊促，錯置高下也⑱。凡生人亡有手揖眼視而前亡所對者，以形寫神而空其實對，荃生之用乖，傳神之趨失矣⑲。空其實對則大失，對而不正則小失，不可不察也⑳。一像之明昧，不若悟對之通神也㉑。

校注

①魏晉勝流畫贊──魏晉：魏朝和晉朝。就時代論，所謂魏，乃從漢末曹操掌權始，包括吳、漢（蜀），至晉朝建立後吳國滅亡。晉朝，近代學者分之為西晉和東晉；古代學者分之為渡江前後，渡江後都建康（今之南京），即東晉。勝流：即名流，《歷代名畫記》叙述顧愷之時謂：「著《魏晉名臣畫贊》，評量甚多」。顧愷之的「勝流畫贊」亦即「名臣畫贊」。畫贊：一種文體，以贊美為主，六朝時頗為盛行。《文心雕龍》有〈頌贊篇〉，梁蕭統《文選序》有：「美終則誄發，圖像則贊興」。「贊」是贊人，而未有贊文和贊畫的。《文選》中選專列〈贊〉篇（見卷四十七），選了〈東方朔畫贊〉和〈三國名臣序贊〉二文，皆贊的是人。〈東方朔畫贊〉是三國人夏侯孝若所作，內容是他見到東方朔先生的遺像時所發的一通贊語，其中無一句贊畫的好壞，而皆是贊畫中人的高風。陶淵明詩〈扇上畫贊〉，是見到扇上畫九人像，陶亦詩贊九人，亦非贊畫（見《陶淵明集》中華

書局遠欽立校本）。「魏晉勝流畫贊」就是畫魏晉勝流的像，再作贊語以贊這些「勝流」。《世說新語・巧藝》篇「顧長康畫裝叔則，頰上益三毛」條下注：「愷之歷畫古賢，皆為之贊也。」但因贊語皆和繪畫無關，（從《世說新語》和《晉書》中可知），故張彥遠未收入文中，而將附在〈魏晉勝流畫贊〉之後的談論如何摹寫「勝流」像的方法收入了。詳見本書一、〈重評顧愷之及其畫論〉第三節〈關於顧愷之三篇畫論問題〉。

❷ 凡將摹者，皆當先尋此要，而後次以即事——摹：將透明或半透明的紙絹蒙在原作品上，完全按照原作的筆劃鉤描，基本不走樣。是復制或初學繪畫、書法的一種手段。《後漢書・蔡邕傳》記有：「及碑始立，其觀視及摹寫者，車乘日千餘兩（輛）。」尋：探求。即事：就事，猶言去工作。《列子・周穆王》：「畫則呻呼而即事，夜則昏憊而熟寐。」

此言：凡將進行摹寫者，皆要先探求這些要點，而後再以此就事（進行摹寫）。

❸ 凡吾所造諸畫素幅，皆廣二尺三寸——素幅；白絹的寬度。《漢書、食貨志下》：「布帛廣二尺二寸為幅。」和顧所言差不多。

此言：凡我所創作的諸畫（所用）之白絹，皆寬二尺三寸。

❹ 其素絲邪者不可用，久而還正，則儀容失——邪；同斜。其絹素之絲傾斜者不可用：時間長了，斜絲還正，絹素上所畫人的儀容便失去了本來的面目。

❺ 以素摹素當正掩，二素任其自正而下鎮，使莫動其正——以素摹素：前「素」指用以摹畫的絹素，後「素」指原作已有畫面的絹素。正掩：不偏不斜地掩蓋著。正，《論語・鄉黨》：「席不正不坐。」二素任其自正：指二素在不偏不斜地掩蓋時，不要用力拉扯，以免失去拉扯力時二素還原而不正。鎮：重也；壓也。《國語・周語》：「為摯幣瑞節以鎮之。」又〈晉語〉：「社稷之鎮也。」注皆訓重。《說文・古本考》：「重有壓義，今時人猶言鎮壓。」

此句言：用準備摹畫用的絹素去摹原來的舊畫的絹素，當不偏不斜地掩蓋著，二素皆要任其自正，且下面要用重物鎮壓著，莫使移動以影響其正。

❻ 筆在前運，而眼向前視者，則新畫近我矣；可常使眼臨筆止，隔紙素一重，則所摹之本遠我耳——臨：以高視下曰臨。止：同趾。《漢書·刑法志》：「斬左止。」顏師古注：「止，足也。」此處指筆尖觸紙處。

此句字義甚明，然仍須細心體會。比如摹一條橫線，（線總有一定寬度），眼向筆前（即遠離自己的一側）視時，為了看清下一層絹素上的線條，新摹的線一般都易於向內，即原畫上的線總會留下一絲邊緣不被摹出。這樣新畫的線條就會略近於摹者（我）一側。雖然差誤十分小。相反，大多數摹者常是用眼看著筆尖觸紙（絹）處（即著眼於筆向自己的一側），但因隔著紙素一重，有一定厚度，由於眼睛的誤差，則所摹之新畫往往會向外偏，即遠離摹者（我）。

❼ 則一摹蹉積蹉彌小矣——差：差誤。蹉：差誤。積：積累。彌小：應是「彌大」之誤。彌大：越來越大、更加大。

此句意謂：（以上所言差誤雖然很小）則一摹下來，差誤積差誤，差誤就越來越大。

❽ 可令新迹掩蓋本迹而防其近內、防內——新迹指新畫的筆迹。本迹指原畫的筆迹。防內二字可能有脫錯，然不可測，姑依原文解之。

此句大意是說：（以上所言差誤的造成主要是新迹線條較本迹線條細、或新迹線條偏於本迹線條的一側造成的。）可令新迹掩蓋著本迹而防止新迹近內側，同時也防止了本迹在新迹之內側。

按古代繪畫作品主要靠一代一代的摹寫而保存傳世，所以摹寫時要十分嚴謹，毫厘不能差誤。

此句大意是說：如果畫輕物宜用流利的線條，如果畫重物宜陳其迹。都要達到預料的效果。

❾ 若輕物宜利其筆，重物宜陳其迹，各以全其想——輕、重當指所畫物象的質感、重感。按此句疑有脫錯，姑作此解。

❿ 譬如畫山，迹利則想動，傷其所以嶷——動：《王氏書畫苑》作數。嶷：高峻貌。

陰深著的線條。都要達到預料的效果。

⓫ 譬如畫山，線條過於流利則給人飄動之感，失去了山的高峻感。

用筆或好婉，線條過於折楞則給人飄動之感，失去了山的高峻感。

作⋯：「婉轉輕利。」

十八獮〉：「雋：鳥肥也。」

此言：用筆或一味委屈隨順輕利，則於折楞（頓挫轉折）

楞，兩者不能兼顧的缺陷，難以用言語全部說清。

⓬ 輪扁而已矣──輪扁：

公之所讀者何言邪？」公曰：「聖人之言也。」曰：「聖人在乎？」曰：「已死矣。」曰：「然則君之所讀者，

古人之糟魄已夫。」桓公曰：『寡人讀書，輪人安得議乎！有說則可，無說則死。』輪扁曰：『臣也以臣之事

觀之。斲輪，徐則甘而不固，疾則苦而不入。不徐不疾，得之於手而應於心，口不能言，有數存焉於其間。臣

不能以喻臣之子，臣之子亦不能受之於臣，是以行年七十而老斲輪。古之人與其不可傳也死矣，然則君之所讀

者，古人之糟魄已夫！』」輪扁是製造車輪的人，名扁。輪扁這一段話中的糟粕而已。精華部分是無法付諸語言和文

字的，唯賴自己在實踐中的體會和傳授。書本知識只不過是前人留下的糟粕而已。精華部分是無法付諸語言和文

情主要靠實踐，而不是靠書本和傳授。書本知識只不過是前人留下的糟粕而已。精華部分是無法付諸語言和文

寫自頸已上，寧遲而不雋──此句疑有脫錯。「不雋」二字可能係前行竄入。應為：「寧遲而不

使遠而有失。」遲：緩慢遲鈍。《漢書·杜周傳》：「周少言重遲。」顏師古注：「遲，謂性非敏速也。」

此句大意言：畫頸以上的部分（面部），寧使緩一些不使快速而有失。

⓭ 遲：緩慢遲鈍。《漢書·杜周傳》：「周少言重遲。」顏師古注：「遲，謂性非敏速也。」

⓮ 其於諸像，則像各異迹。皆令新迹彌舊本。若長短、剛軟、深淺、廣狹，與點睛之節，上下、大小、醲薄，有

一毫小失，則神氣與之俱變矣──醲：

《佩文齋書畫譜》作醲。醲：通濃。厚也。《後漢書·馬援傳》：「明主

釀於用賞，約於用刑。」 與：於也。《詩·小雅》：「雖無德與女，式歌且舞。」《史記·淮陰侯列傳》：「乃謀

與家臣。」

此句言：如果一幅畫中畫有很多人像，則各像所用筆迹各不相同。皆要使新畫之迹彌舊本上畫迹。如果長短、

剛軟、深淺、廣狹，尤其於點睛之節，上下、大小、濃薄，有一毫小失，則神氣與之俱變矣。

竹、木、土，可令墨彩色輕，而松竹葉釀也——畫竹、木、陸地，可令墨彩色輕淡，但畫松葉、竹葉要濃一些。

⑮ 凡膠清及彩色，不可進素之上下也——膠清：作畫用的膠水。《歷代名畫記》卷二〈論畫體工用搨寫〉謂：「工

欲善其事，必先利其器……雲中之鹿膠，吳中之鰾膠，東阿之牛膠。采章之用也。」《考工記·弓人》又謂：「鹿

膠清白，馬膠赤黃，牛膠火赤，……」

⑯ 此言：凡是膠水和彩色，不可塗進絹素之上下。（古代人物畫，多以絹地為背景，實即空白。故不可以膠、色塗

進素中空百處）。

若畫黃滿素者，寧當開際耳。猶於幅之兩邊，各不至三分——良畫：優秀的繪畫作品。此處指古代珍品。黃

滿素者：古畫因時代久遠而變舊發黃。《圖畫見聞志》卷五〈八駿圖〉條下記：「晉武時所得古本，乃穆王時畫，

黃素上為之。」開際：通開其處，即不再加工，一任原來。所以古畫雖「黃滿素者」，而新摹之畫也不必用膠和

顏色去（造舊）。顧愷之之後相當長的年代裡，凡復制古畫者，基本上不「作舊」。

⑰ 此言：如果是古代珍品，因年代久遠而絹地變舊發黃，寧當保持原絹地之空白（也不必用膠、色加工作舊）。猶

於畫幅兩邊，（也保留空白——大約作畫邊，便於裝裱時切裁，但）各不至三分。

按此語亦頗不易明瞭。俞劍華釋「凡膠清及彩色不可進素之上下也」為「膠水彩色等物不可擺在畫幅的上下方，

以免移動畫幅時打翻，一般多放在右方。」此等解釋已出離畫論範疇，（況且放在右方更有被打翻的可能），將

古代畫論作庸俗化的解釋，其法不可取。何況顧愷之在〈畫雲台山記〉一文中也提到「畫用空青、竟素上下……

（參見本書四：〈畫雲台山記〉點校注釋）。歷來學者（包括俞劍華在內）解釋為：「全用空青顏料染絹素上下」。

殊不知「竟素上下」和「進素上下」意思完全相同。只是〈畫雲台山記〉一文屬顧愷之的假想，故其畫法和當

時畫風可以有別。又，俞劍華釋「若良畫」句，以為「……（摹畫時）不容易看清楚（原作）。應該把合起來看

不清楚的地方揭開來看一看，但原來已鎮好比正，不可移動，所以不能全部揭開，只能揭開一邊，揭左留右，

揭右留左，以免移動。究竟揭多少，留多少？也要看具體情況，所以『三分』一詞應活看。」（見一九六三年上

海人美出版俞劍華注《歷代名畫記》）此說全不可取，其一「良畫」變黃並不影響摹畫時所用新絹的透明度，

新絹蒙在上面自能看清。其二、如新絹蒙上看不清，揭者亦無多大益處。因為當揭看後新絹復蒙上依舊看不清。

其三、如揭看，只能於「幅之兩邊各不至三分」，主要部分依舊看不到。顧愷之清楚著「各不至三分」，豈能

「活看」？其四：最重要的一點。此文至「有一毫小失，則神氣與之俱變矣」屬上段，乃論摹勾。此時新絹尚蒙

在畫絹上。自「竹、木、土可令墨彩輕，松、竹葉醲也。凡膠清及彩色不可進素」始，屬下段，著色

階段。此時新絹已揭開。著色時，新畫是不能蒙在舊畫上的，新畫置案上，舊畫已懸壁上。因之不存在長看問

題。所以下文有「人有長短……不可改易闊促。」是說置案上和懸壁上會造成同一個人有長短不一的錯覺，但「既定」，「則

不可改易。」俞劍華解釋為「人的身體，有長有短」（同上）此理人誰不知？這等於不說了。

⑱ 人有長短，今既定，遠、近以矚其對，則不可改易闊促」（同上）闊促：寬窄。此句意思是：勾摹後的畫置案上——近，原畫另放——遠，這樣會造成同一個人有長短不同的錯覺，今既定，遠、近對照著觀看，則不可改易闊促，錯置高下也。

⑲ 凡生人亡有手揖眼視而前亡所對者，以形寫神而空其實對，荃生之用乖，傳神之趨失矣——生人：（活生生之人）《文選》孫楚〈為石仲容與孫皓書〉：「生人陷茶炭之艱。」這裡指摹畫的人。亡：同無。手揖：揖通輯、通壹。《詩·周南·螽斯》：「螽斯羽，揖揖兮。」《史記·秦始皇記》二十八「琅邪台石刻」：

「普天之下，摶心揖志。」索隱謂摶揖即《左傳》之「專壹」。又作「專一」。顧愷之時代對「道家使人精神專一」《史記・太史公自序》語）是非常服膺的。揖不論通輯還是通壹，在這裡「手揖」都是「手中專一地摹畫」之意。手在專一地摹畫，眼還在視，則前面必有所對的原畫。否則「眼視」什麼呢？這就是「亡有手揖眼視而前亡所對者」的本意。以形寫神：此詞在此句中本義是，新畫中被摹鉤出的人形（當然也會有一定的神），要達到完全傳神的目的，還要實對著原畫（此時已放另處），小心地收拾。即以此為基礎，再認真加工，達到傳神目的（寫神）。

按今人所用「以形寫神」一詞，實則多數不合顧愷之的本意。且「傳神論」，「氣韻論」「遷想妙得」等等作為繪畫批評的標準，古人常加闡說。然古人從來沒有把「以形寫神」作為繪畫批評的標準來看待。因為它本就不是一個法則或標準。今人（包括我在內）郢書燕解，另生他意，我並不反對。然如果說要以今人之意強加於顧愷之，則大可商榷。

荃生之用乖。荃通筌。荃生即「筌的價值」。生乃《詩・邶風、谷風》中「既生既育」的「生」，〈箋〉：「生謂財業也。」「筌生之用乖」典出《莊子・外物》：「荃者所以在魚，得魚而忘荃；蹄者所以在兔，得兔而忘蹄；言者所以在意，得意而忘言。」荃是捕魚的籠子。荃的作用是用來捕魚，得了魚便可以忘筌。此處把原畫比作筌，新畫比作魚。依據原畫得到新畫，猶如依據筌得到魚。實對原畫加工以達到傳神的目的，如果「空其實對，」原畫「筌」的價值就失去了。此處強調摹寫古畫要忠實於原作，依靠於原作。趙：趙向。旨趣。統而觀之，此句意謂：凡摹畫的人沒有手中專一作畫（的同時）眼向前看而無所對的（簡言之，眼看著前面的原，手中專一作畫）。以（摹出的）形寫（出其）神而沒有實對（著面的原作），原作依據作用便乖戾了，傳神（和原作相同的神）的旨趣也就失去了。

按俞劍華先生釋「生人」為「一般生人」，釋「手揖眼視」為兩手作揖，兩眼前視」（同上）。於字義似乎通順。

然而顧愷之文章談的是摹寫，怎麼能忽然談到「生人」、「兩手作揖」呢？離題太甚，故余不敢苟同，而作此解。

且前後相聯，文義亦通。俞解甚支離，忽而「以免移動畫幅時打翻（膠水）。」忽而「揭開來看一看。」忽而「兩手作揖。」依此則不成文體。且與論摹寫之趨失矣。又「荃生」的意思本來十分清楚，以前注家多將「荃生」毫無根據地改為「全生」，並說「全生與傳神正相對。」其實毫無道理，弄得「荃生」或「全生」為何物，至今無人可索解。再者，以前注家之注，由「生人」、「兩手作揖」演繹出的以下直至文章結束的一大段注解文字余皆不取。

⑳ 空其實對則大失，對而不正則小失，不可不察也——對而不正，雖對而不完全對。

此言：空其實對則大失，不完全對則小失，不可不注意啊。（所謂「失」，仍指失去和原作相同的神氣。即使畫得很好，只要不和原作正對，就失去了摹寫的價值。此處和後來為學習傳統而臨摹的意義不同）。

㉑ 一像之明昧，不若悟對之通神也——明昧：明指明亮；昧指昏暗，此指優劣得失。通神：通到神化的境界。此處可釋為高妙、神妙。

此言：一像之得失，不若領悟到「對」的神妙啊。（只要所得新畫之像和原作正對，便謂之得、或謂之神，否則便謂之失。）

「對」字多次出現，意思基本一致。但小有區別：「前無所對者」，謂面對原作。「空其實對」，含有「對臨」之意。（對臨，習畫專用名詞，指面對原作進行摹寫。「背臨」與之相反，指先看原作，然後憑記憶來畫）不若對之通神」亦謂所對之原作，且含有與原作相合之意。

按此篇開始便言：「凡將摹者，皆當先尋此要。」文中自始至終談摹寫，即談新作如何忠實於原作，所以最後反復提到「對」，即新作對原作。離開「摹寫」的文義而讀原文或注釋原文，甚至扯到「作揖」「打翻（膠水）」等等，皆是不符合顧愷之本義的。至於將「遷想妙得」，「以形寫神」等詞，孤立的解釋，斷開原句，另生意義，

又當別論。但原文的本義，必須弄清。這是不言而喻的。

二、〈魏晉勝流畫贊〉譯文

凡是將要進行摹寫者，皆當先探求以下幾點，然後再依此就事（進行摹寫）。

凡我所作諸畫而用的素幅，皆廣二尺三寸。其素絲傾斜者不可用，時間長了，斜絲還正，則絹素上所畫人的儀容反而失去了本來面目。以準備摹畫用的絹素去摹原畫的絹素，當不偏不斜地掩蓋著，「二素」皆要任其自正，且要在下方用重物壓著，莫使其移動而影響其正。

筆在前運，而眼向前（筆的外側）視者，則所摹得的新畫線條易偏近於我這一邊。可常使眼看著筆尖觸紙處，但因隔著紙素一重，（有一定厚度，眼睛產生誤差），則所摹得新畫線條又往往遠於我。（差誤雖然很小），則一摹下來，有了差誤，再摹一遍，差誤積差誤，差誤越來越大了。

可令新摹之畫的筆迹掩蓋著本來筆迹而防其近內，同時也防止了本迹在新迹之內。

如果畫質輕之物，宜用流利的線條，如果畫質重之物宜用沉著的線條，都要達到預料的效果。譬如畫山，線條過於流利則給人以飄動之感，失去了山的高峻感。用筆或一味地委屈隨順輕利，則於折楞處不俊美，無趣味；或一味曲取，則於委屈處增加折楞。二者不能兼顧的缺陷，難以用言語全部說清。須靠實踐而親自去體會。

畫人體頸部以上之頭部，寧遲緩一些而不使快速以致有失。如果於一幅畫上有很多的人像，則其像所用筆迹各不相同，皆要使新畫之迹彌蓋舊本上的畫迹。如果長短、剛軟、深

淺、廣狹，尤其於點睛之節，上下、大小、濃薄，有一毫小失，則神氣與之俱變矣。

畫竹、木、土，可令墨彩色輕淡，但畫松葉、竹葉要濃重一些。凡是膠水和彩色，不可塗進絹素之上下。如果其畫是古代珍品，絹地變黃了，(新畫也不必用膠水和彩色塗染作舊)，寧當保持絹地之空白。猶於畫幅兩邊，(也保留一些空白——大約作畫邊和便於裝裱時裁切，但)各不至三分。

(以上談「二素」捲在一起摹鉤；以下談二素揭開各放一處，對照著著色、加工。)

(勾摹後的畫置案上——橫看且距離近；原畫懸壁上——豎看且遠，這樣會造成同一個)人有長短不同的錯覺。現既定，遠、近對照著觀看，則不可改變寬窄、錯置高下。凡摹畫者，沒有手中專一地摹寫，眼看著新畫而前無所對(之原作)。以(勾摹出的)形寫(出具有原作水平的)神，而沒有實對著(面前的原作)，那麼，原作的依據作用便乖戾了，傳神旨趣也失掉了。空其實對則大失，不完全對則小失，不可不注意啊。一像之得失，不若領悟到「對」的神妙啊。

第四章 〈畫雲台山記〉點校注譯

按：本篇所據版本見本書二《〈論畫〉點校注譯》篇首按語。

一、〈畫雲台山記〉點校注釋

〈畫雲台山記〉❶

山有面，則背向有影❷，可令慶雲西而吐於東方清天中❸。凡天及水色，盡用空青，竟素上下以暎日❹。

西去山：別詳其遠近❺。發迹東基，轉上未半，作紫石如堅雲者五、六枚❻。夾岡乘其間而上，使勢蜿蟺如龍，因抱峰直頓而上❼。下作積岡，使望之蓬蓬然凝而上❽。次復一峰，是石，東鄰向者峙峭峰，西連西向之丹崖❾，下據絕硐❿。畫丹崖臨澗上，當使赫巇隆崇，畫險絕之勢⓫。天師坐其上，合所坐石及蔭⓬。宜硐中，桃傍生石間⓭。畫天師瘦形而神氣遠，據硐指桃，回面謂弟子⓮。弟子中有二人臨下，到身大怖，流汗失色⓯。又別作王、趙趨一人隱西壁傾岩，餘見衣裾，一人全見室中，使輕妙冷然⓰。凡畫人，坐時可七分，衣服彩色殊鮮微，此正穆然坐答問，而超升（按應為趙升）神爽精詣，俯眄桃樹⓯。又別作王、趙趨一人隱西壁傾穆然坐答問，回面謂弟子⓮。弟子中有二人臨下，到身大怖，流汗失色⓯。

盖山高而人遠耳⑱。

中段：東面丹砂絕崿及廕，當使嶔崿高驪，孤松植其上⑲。對天師所壁以成碢，碢可甚相近，相近者，欲令雙壁之內，悽愴澄清，神明之居，必有與立焉⑳。可於次峰頭作一紫石亭立，以象左闕之夾，高驪絕崿㉑。西通雲台以表路，路左關峰，似岩為根，根下空絕，並諸石重勢岩相承以合臨東碢㉒，乃因絕際作通岡，伏流潛降，小復東出，下碢為石瀨，淪沒於淵㉓。所以，一西一東而下者，欲使自然為圖㉔。雲台西、北二面，可一圖岡繞之㉕。

上為雙碣石，像左右闕㉖，石上作狐游生鳳，當婆娑體儀，羽秀而詳，軒尾翼以眺絕碢㉗。

後一段：㉘赤岟，當使釋弁如裂電㉙。對雲台西鳳所臨壁以成碢，碢下有清流㉚。其側壁外面作一白虎，匍石飲水㉛。後為降勢而絕㉜。

凡三段山，畫之雖長，當使畫甚促，不爾不稱㉝。鳥獸中時有用之者，可定其儀而用之㉞。

下為碢，物景皆倒㉟。作清氣帶，山下三分居一以上，使耿然成二重㊱。

已上並長康所著，因載於篇，自古相傳脫錯，未得妙本勘校㊲。

按對於〈畫雲台山記〉的研究，從中國到日本，有關文章、書籍甚多。在中國，以傅抱石先生對此文研究付力最著，其次是俞劍華、馬采、伍蠡甫、潘天壽諸先生，皆各有卓見。

尤其是對文中的故事內容——張天師七試弟子的考證，頗為中的。

本文在前人研究的基礎上，復作探索，以前各家的見解多大同小異，故本文參考前人的

研究成果時，不再一一注明。

校注

❶ 〈畫雲台山記〉——雲台山：稱雲台山的地方甚多，本文所言雲台山應是蜀地蒼漢縣界東南、接閬中縣界的雲台山，因為相傳張天師在這裏修煉、飛升。《郡國志》：「雲台山天柱岩有一桃樹，高五尺，皮是柳，心肉似柏。張陵與王長、趙升試法於此。四百餘年，桃迄今不朽。有小碑記之。」（參見下注❶）和顧愷之同時的道教著名人物葛洪也說：「余昔遊乎雲台之山，而造逸民」。（見《抱朴子》）。葛洪還說過雲台山是正神之山，《抱朴子》內篇卷四《金丹》：「又按仙經，可以精思合作仙藥者，有華山、泰山……青城山、峨嵋山、綏山、雲台山、羅浮山……此皆是正神在其山中。」昔張蓋踏及偶高成二人，並精思於蜀雲台山石室中。」

實際上顧愷之構思此圖時，乃出於假想，不必求之真有其山。

〈畫雲台山記〉並不是寫生或創作《雲台山圖》之後的追想和評論，乃是準備創作抑是根本不打算創作的一種假設構圖和假設畫法。故文中多用「可令」、「當使」、「宜」、「又別作」、「凡畫人」、「可」、「當」、「欲使」等假設、探討的口氣。同時文中山水的構圖：一方面並未完全脫離山水畫初期的習慣；另一方面卻出現了很多新的設想，完全脫離六朝山水畫的形式。顧愷之寫了此文後，是否將他的《雲台山圖》付諸實踐，不得而知。但知在他死後很長時間內，他的很多設想，在山水畫創作中並無印證。直到北宋後期，復古風氣極為濃烈時，他的「倒

❷ 山有面，則背向有影——此句中「面」、「背向」應當理解成：承受天光的凸處、光亮處為「面」，天光所照射不到的凹處為「背向」。若理解為面對作者一方為「面」、反之為「背向」，於字義亦順，然「背向」終為作者所不景」法、「見天及水色盡用空青」法才出現於很多畫家的作品中。

見，且畫中亦難形。沈宗騫《芥舟學畫編》：「石已分出，為頂為面，為腰為腳，而其四處天光所不到，石之紋理晦暗而色黑。至其凸處，承天光，非無紋理，因其明亮而色常淺。」可作理解此句之參考。

又郭熙《林泉高致集》：「山正面如此，側面又如此，背面又如此，每看每異，所謂山形面面看也。」乃是從幾個大的方向觀看而分面、背，亦可參考。

③ 可令慶雲西而吐於東方清天中——慶雲：一種彩雲，古人以為祥瑞之氣。《漢書・天文志》：「若烟非烟，若雲非雲，郁郁紛紛，蕭索輪囷，是謂慶雲」。又《禮樂志》：「甘露降，慶雲集」。

此語謂：可使慶雲向西，但是自東方清天中吐出。（一吐字，言雲之動勢也。）

④ 凡天及水色，盡用空青，竟素上下以映日——空青：一種礦物汁顏料，色青。《歷代名畫記》卷二〈論畫體工用搨寫〉：「越嶲之空青，蔚之曾青，武昌之扁青」。越嶲在四川省西昌縣西南，那裏產的空青甚佳。竟素上下：此處指用空青塗滿絹素的上下，因為上是天、下是水，盡用空青去表現。映日：同映日，反映有日光的晴朗天氣。

⑤ 此言：凡天及水色，全部用空青顏色，染滿絹素的上下以映出有日光的晴朗天氣。

按此文是假想的構圖及畫法，故與傳統畫法有別。在摹製繪畫作品時，「凡膠清彩色不可進素之上下也」（〈魏晉勝流畫贊〉。參見本書三）。傳統繪畫中「素上下」是不「盡用」顏色的。此處可見顧愷之大膽創新的設想。

西去山，別詳其遠近——別詳：分別清楚地、詳細地畫出。

⑥ 發迹東基，轉上未半，作紫石如堅雲者五、六枚——枚：《王氏書畫苑》作文。

本文所設想的雲台山為三段，其一「西去山」；其二是「中段」；其三是「後一段」。最後又總說：「凡三段山」。

以此順序分析，十分清晰。

❼ 發迹：一般喻指人由隱微而得志通顯。《史記・太史公自序》：「秦失其政，而陳涉發迹。」《晉書・石勒載記》：「(劉琨) 遺勒書曰：『將車發迹河溯，席捲克豫？』」此處有開始作畫，從無到有，從有到漸趨完整的意味。

此言謂：(畫西去山)，從東邊基礎開始 (向上及向西畫)，轉而向上未到一半處，作紫色石如凝固不動的雲一樣，約五、六塊。

夾岡乘其間而上，使勢蜿蟺如龍，因抱峰直頓而上——夾岡：兩邊有較高的山勢，當中所夾之岡。又夾通狹，《後漢書・東夷傳》：「其地東西夾，南北長。」因釋為狹窄的山岡亦通。二義本亦有同處。岡者，「山脊也」《說文》。《山水純全集》：「山岡者，其山長而有脊也。」蜿蟺：本為蚯蚓別名。崔豹《古今注・魚蟲》：「蚯蚓，一名蜿蟺。」引而為屈曲盤旋意。王延壽〈魯靈光殿賦〉：「虬龍騰驤以蜿蟺。」因：猶如。《國策・楚第四》：「夫崔其小者也，黃鵠因是以。」

此言：狹長的山岡乘其 (五、六枚紫石) 間而上，要畫得其勢屈曲盤旋如龍。猶如抱峰直頓而上。

❽ 下作積岡，使望之蓬蓬然凝而上——積岡：很多山岡雜亂如積 (累)。蓬蓬然：《詩・小雅・采菽》：「其葉蓬蓮。」又《莊子・秋水》：「風曰：『然。予蓬蓬然起於北海而入於南海也。』」《易・傳》：「蓬蓬，盛貌。」凝：《易・鼎卦》：「君子以正位凝命。」注：「凝，嚴整貌。」

此言：下作山岡亂雜如積，使人望上去既有氣勢，又嚴整地向上發展。

❾ 次復一峰，下作石，東鄰向者峙峭峰，西連西向之丹崖——是石二字，可能屬脫錯。姑依原文解。「次復一峰」即為第二峰。這第二峰的「東鄰向者」即第一峰，此峰「抱峰直頓而上」的峰是畫中自東向西的第一峰。「次復一峰」即第二峰，這第二峰的「東鄰向者」即第一峰，此峰「直頓而上」，故又稱峙峭峰，謂其聲峙而峭立也。丹崖：紅色的崖。崖者，高峻之山壁也。《筆法記》：「峻壁曰崖」。

此句云：次復一峰，峰畫如大石壁，東鄰向者即峙峭峰；西連著西向之丹崖。

❿ 下據絕磵——磵：與澗通。兩山夾水之謂澗也。

⑪ 畫丹崖臨澗上，當使赫巘隆崇，畫險絕之勢——勢：《王氏書畫苑》作赫。

丹崖：即第二峰「西連西向之丹崖」。赫：顯赫、突出，又赫亦指紅色，丹崖即紅崖，亦通。按以前解為當。

小山。《詩·大雅·公劉》：「陟則在巘，復降在原。」〈毛傳〉：「巘，小山，別於大山也」。又解作大山上累小

山。同上〈疏〉：「小山別於大山者，〈釋山〉云：重甗隒，郭璞曰：『謂山形如累兩甗……』」。按釋文：「甗

本又作巘」。此處釋為山峰可矣。隆崇：突出而高峻。

⑫ 此語謂：畫丹崖臨於澗上，當使之十分顯赫突出而高峻，即要畫成險絕之勢。

天師坐其上，合所坐石及磨——天師：一指漢張道陵後裔的封號。此處指張道陵，原名張陵（公元三四——一

五六年），東漢沛國豐（今徐州市東）人。曾任江州令。順帝（一二六——一四四年）作道書二十四篇，為人治病，創立道派，為道教定形化之始。入道者

須出五斗米，時稱五斗米道。諸弟子尊稱曰「天師」。有關記載甚多，僅選和本文故事有關者附此：

《真誥》：「張陵字輔漢，沛國豐人也。本大儒，晚學長生之道，得九鼎丹經。聞蜀中多名山，乃入鶴鳴山，著

道書二十篇，仙去。」

《仙鑑》：上清真人（即張天師）符令玉女二人引陵與夫人雍氏，於雲台峰，白日升天。」

葛洪（二八四——三六四）《神仙傳》：「張陵，沛人也」。「陵語諸人曰：『爾輩多俗態未除，不能棄世，……』

其有九鼎大要，唯付王長，而後合有一人從東方來。當得之。……至時：果有趙升者從東方來。……乃七度試

升，皆過，乃授升丹經。七度試者，一、到門不納；二、夜道美女；三、道見遺金；四、入山遇虎；……五、脫衣

償絹；六、瘡病乞食。至第七試，陵將諸弟子登雲台絕岩之上，下有一桃樹如人臂，傍生石壁，下臨不測之淵，

桃大有實。陵謂諸弟子曰：『有人能得此桃實，當告以道要』」。於時伏而窺之者二百餘人，股戰汗流，無敢久

眩視之者，莫不退卻而還，謝不能得。升一人乃曰：『神之所護，何險之有？聖師在此，終不使吾死於谷中耳。』

……乃從上自擲投樹上，足不蹉跌。取桃實滿懷，而石壁險峻，無所攀緣，不能得返。於是乃以桃一一擲上，正得二百二顆。陵自食一，留一以待升。陵乃以手引升，見陵臂加長三二丈，引升，升忽然來還，乃以向所留桃與之食。……後陵與升、長三人，皆向日冲天而去，眾弟子仰視之，久而乃沒於雲霄也。」

⑬ 此言：天師坐在險絕的丹崖上，且應坐在石上及廡下。（應該，正是設計構圖時商量的口氣）

本文所構思的人物故事情節即為張天師七試弟子的故事。

合：應該。白居易〈與元九書〉：「文章合為時而著，歌詩合為事而作。」廡：本義是覆蓋、庇護。《文選》南朝宋謝靈運〈擬魏太子鄴中集詩〉：「列坐廡華榱：金樽盈清醑。」此處當指樹陰或弟子所打的遮蓋等。

⑭ 畫天師瘦形而神氣遠，據硐指桃，回首謂弟子——畫天師清瘦形象而其神氣超遠。據硐上，指着硐中桃樹，回首給弟子們講話。

⑮ 弟子中有二人臨下，到身大怖，流汗失色——臨：以高視下曰臨。到：通倒。《莊子·外物》，「草木之到植者過半，而不知其然。」盧文弨注：「到，倒，通。」

弟子中有二人倒身下看，極其恐怖，流汗失色。

大怖：極其恐怖。

宜硐中，桃傍生石間——宜於硐中，畫桃樹傍生於石間。

⑯ 作王良（按應為王長）穆然坐答問，而超升（按應為趙升）神爽精詣，俯眄桃樹——《神仙傳》：天師命弟子下硐中取桃，二人下臨絕硐，生怕粉身碎骨，故大怖而流汗失色。

按據《神仙傳》等記載均為王長、趙升，故此句中「王良」、「超升」當為王長、趙升。

眄：當為眄。《王氏書畫苑》、《佩文齋書畫譜》均作眄。

神爽精詣：和「穆然」相反，即十分有精神，亦可解釋為聚精會神。《左傳·昭公七年》：「用
物精多，則魂魄強，是以有精爽至於神明。」孔穎達疏：「精亦神也，爽亦明也。」眄：斜視也。《戰國策·燕
策一》：「馮几據杖，眄視指使，則廝役之人至。」
此言：作王長穆然坐着回答天師所問，而趙升卻十分有精神，俯身斜視硎中桃樹。

⑰ 又別作王、趙趨；一人隱西壁傾岩，餘見衣裾，一人全見室中，使輕妙冷然——趨：快步而行。《論語·微子》：
「孔子下，欲與之言，趨而避之，不得與之言」傾：側；斜。裾：衣服的前襟，亦稱大襟。又衣袖亦稱裾。冷：
輕妙貌。《莊子·逍遙遊》：「夫列子御風而行，泠然善也。」
此言：又別作王長、趙升快步而行，一人隱於西山壁側的岩石後，但能見到衣裾飄於外，一人全見於室中（「室
中」難解，疑為「空中」之誤，然無據），使他們都有輕妙泠然的感覺。

按：王長、趙升在一幅圖中多次出現，正是早期畫卷連環式的特點。傳為顧愷之〈洛神賦圖卷〉即如此。五代
〈韓熙載夜宴圖〉亦然。

⑱ 凡畫人，坐時可七分，衣服彩色殊鮮微，此正蓋山高而人遠耳——七分：指人坐時是立着時高度的十分之七。
殊鮮微：微乃徽之誤。徽：美也。《詩·大雅·思齊》「大姒嗣徽音。」鄭玄注：「徽，美也。」衣服鮮，彩色
美，正符。因為山高人遠，衣服彩色如不畫鮮美些，則不易突出。
此言：凡畫人，坐時可為立時高度的十分之七。衣服彩色十分鮮美。此正因為山高而人遠的緣故。（否則畫面上
人物就不易被觀者所注視）。

⑲ 中段：東面丹砂絕崿及廔，當使嶔峭高驪，孤松植其上——崿：《王氏書畫苑》、《佩文齋書畫譜》均作萼，乃
誤。
此文構思三段山，前面所云「西去山」乃為第一段；此第二段山，乃曰：中段。中段山乃從東向西敍述。丹砂：

紅中略有黃意的顏色。絕嶅：險絕的山崖。嶅同嶈。山崖也。《文選·張衡〈西京賦〉》：「抵嶈鱗胊」。李善注：

「抵，除也。嶈，崖也。」

廥：此處當指大樹之廥。嶅：險峻貌。《文選·潘安仁〈西征賦〉》：「金墉鬱其萬雉，峻嶅峭以繩直」。《注》：

「嶅，謂棧嶅，嶮貌也。」驪：本指純黑色的馬。又指並駕。《文選·張衡〈西京賦〉》：「驪馬四鹿」。薛綜注：

「驪，猶羅列駢駕之也。」此「丹砂絕嶘」與大師所坐「丹崖」、「赫巇隆崇」「險絕之勢」相對，中只有一磵，且

「甚相近」（下文），故有駢駕（驪）之勢。廥：即「孤松」所成之廥。

此言：中段一丹砂險絕山崖及廥，當使其險峻高聳和天師所坐之丹崖成並駕之勢。山頂還要畫一孤松。

⓴ 對天師所壁以成磵，磵可甚相近，相近者，欲令雙壁之內，懷愴澄清，神明之居，必有與立焉——澄，《佩文齋書畫譜》缺此字。

神明：此處指神仙。《左傳·哀公十四年》：「愛之如父母，仰之如日月，敬之如神明，畏之如雷霆。」與立：

此言：（和天師所坐丹崖並駕的丹砂絕嶘之山壁）對天師所據山崖之壁以成磵，磵可甚相近。之所以要使其相

近，是欲令雙壁之內，有懷愴澄清的氣氛；因為神仙之居處，必然有與之相應的境界。

㉑ 可於次峰頭作一紫石亭立，以像左闕之夾，高驪絕嶘——立。《王氏書畫苑》、《佩文齋書畫譜》均作丘。嶘：

同上均作蓍。乃誤。

次峰：指中段一第二峰，即「丹砂絕嶘」西邊一峰。

闕：《說文》：「闕，門觀也」。徐鍇《說文解字繫傳》卷二十三：「蓋為二台於門外，人君作樓觀於上，上員

（圓）下方。以其闕然為道，謂之闕。」古代宮殿、祠廟和陵墓前的高建築物，通常左右各一，建成高台，台

上起樓觀，以兩闕之間有空缺，故名闕或雙闕。「左闕」即左面一個。高驪絕嶠：見前注⑲。此處驪，指「紫石亭立」的「次峰」和前「丹砂絕嶠」成並駕之勢。

㉒ 此言：可於次峰（即中段「丹砂絕嶠」西邊一峰）頭作一紫色長石亭立，以像左闕之夾（右闕即「丹砂絕嶠」，兩闕之間謂之夾，此峰也要畫得高峻而和「丹砂絕嶠」成並駕之勢，並有險絕之感。

西通雲台以表路，路左闕峰似岩為根，根下空絕，並諸石重勢岩相承以合臨東磵——西通雲台以表路：此圖自東發迹，開始交待詳細，更多的山還在後面，雲台主峰現在才出現，後見此路，但這路繞到「次峰」的後面，在「紫石亭立」的「次峰」之東已出現，依順序論，應先見此路，後見「次峰」，故此闕在路左。「路左闕峰」即「像左闕」的「次峰」。此峰下承岩為根。似：嗣、承。「次峰」即「左闕」，路自其東而繞其後，故此闕在路左。《詩·小雅·斯干》：「似續妣祖，築室百堵。」〈傳〉：「似，嗣也。」又《詩·小雅·裳裳者華》：「是以似之。」〈傳〉：「似，續也。」

根下空絕：即這一塊留有空白，或雲霧相遮。「並……合」二字特要聯合起來讀。即「空絕」下畫有「諸石重疊相疊」的岩相承（承其「空絕」和「岩為根」），並「諸石重勢」都下臨東磵。換言之，即「紫石亭立」的「次峰」、「像左闕」，之下「岩為根」。

㉓ 再下「空絕」，再下「諸石重勢」，再下「東磵」。「合臨」即以上相合，皆臨（東磵）。

統而觀之，此句謂：畫一路表示西通雲台，路左即闕峰，下承岩以為根，根下空絕，並與諸石重疊相疊之勢的岩相承，共臨於東磵之上。

㉓ 其西，石泉又見。乃因絕際作通岡。伏流潛降，小復東出，下磵為石瀨，淪沒於淵——石泉的高度，根據前後文推測，當在「空絕」及「諸石重勢」之際。石泉下臨絕際，前面作一通岡遮住泉水，泉水於通岡之後流、降，謂之「伏流潛降」。此流意中所有，而畫中所無。但馬上於東面復出，下至磵為石瀨。瀨：從石上流過的急水。

《論衡·書虛》：「澗谷之深，流者安洋，淺多沙石，激揚為瀨。」黃公望《畫山水訣》：「山下有水潭謂之瀨。」

此言：其西，畫一石泉，（石泉下臨絕際）乃於絕際處作一通岡，泉水伏於通岡之後向下降，馬上又復自東而出，下至碉處為石瀨，再流而淪沒於淵。

㉔ 所以一西一東而下者，欲使自然為圖──然。《王氏書畫苑》、《佩文齋書畫譜》均作欲。乃誤。

「一西一東」指泉水本在西，經「伏流潛降」，又流自「東出」。

此言：所以要一西一東而流下者，是要使圖中水流象自然中水流一樣。

㉕ 雲台山西、北二面，可一圖岡繞之──一圖岡：即圖一岡。

雲台山西、北二面，可畫一圖岡圍繞之。

㉖ 上為雙碣石，像左右闕──碣：圓頂的碑石，亦作「嵑」。《後漢書·竇憲傳》：「封神丘兮建隆嵑。」李賢注：「方者謂之碑，員（圓）者謂之碣。」

此言：上畫一對圓頂的碑石，像左右闕那樣。

㉗ 石上作狐游生鳳，當婆娑體儀，羽秀而詳，軒尾翼以眺絕澗──狐：《王氏書畫苑》、《佩文齋書畫譜》均作孤，義較勝，可從。

生鳳：即鳳。同「生人」即人一樣。體儀：形體儀姿。軒：《詩·小雅·六月》：「戎車既安，如輕如軒。」鄭玄箋：「戎車之安，從後視之如摯（輊），從前視之如軒，然後適調也。」車頂前高如仰之貌謂之軒。引申為高揚、飛舉。鍾會〈孔雀賦〉：「舒翼軒峙」。王粲〈贈蔡子篤詩〉：「歸雁載軒」。皆然。

此言：（碑）石上作一隻孤游的鳳，應當畫得婆娑體儀，羽毛秀麗而詳細，其尾翼呈飛揚貌，以遠眺絕澗，

㉘ 後一段──此圖中三段山的最後一段。

按早期山水畫中作禽鳥比例皆大，翼羽皆清晰可辨。敦煌壁畫及漢畫皆可證其實。

㉙ 赤斫，當使釋弁如裂電——斫：山旁之石。釋弁：釋，分解了也。弁，顫抖也。《漢書・嚴延年傳》：「吏皆股弁。」顏師古注：「股戰若弁，弁謂撫手也。」電：空中閃電。

此言：赤色的山旁之石，當使上面分解、顫抖的綫條猶如裂電。

按顏愷之本意是用釋弁的綫條畫出山旁的碎石，「如裂電」的綫，其效果也許似後世的「荷葉皴」。

㉚ 對雲台西鳳所臨壁以形成磵，磵下有清流——赤斫對着雲台山西邊那隻孤鳳所臨山崖之石壁以形成磵，磵下有清清的流水。

㉛ 其側壁外面作一白虎，匍石飲水——匍石：伏於石上。

其側壁外面作一白色虎，伏於石上飲水。

㉜ 後為降勢而絕——降勢：山由高峻到低矮之勢謂降勢，即山勢漸低。絕：盡頭；結束。

此言謂：後面的山勢漸漸低而至結束。

㉝ 凡三段謂：畫之雖長，當使畫甚促，不爾不稱——凡三段山：指前面所述東、中、西三段，即文中「發迹東基」、「中段」、「後一段」三段山。

此言：凡三段山，畫之雖然很長，但當使所畫甚緊促（而不鬆散），不如此就不足稱為好畫。

㉞ 鳥獸中時有用之者，可定其儀而用之——山水中時時可以畫一些鳥獸，可根據其體儀而用之（即如鳳畫在山頂石上，虎畫於側壁下，等等）。

按早期山水畫中都畫有很多鳥獸，敦煌壁畫和漢畫中山水部分皆可證其實。王微〈敘畫〉謂「犬馬禽魚，物以狀分」亦和此句義同。

㉟ 下為磵，物景皆倒——磵中倒的物景乃影也。

此言：下面畫磵，磵中物景之影皆是倒的。（即倒影。）

㊱ 作清氣帶，山下三分倨一以上，使耿然成二重——倨：蹲坐也。《莊子·天運》：「老聃方將倨堂」。又《說文·
先訓》：「古文居處之居從广，作宦，今之居乃倨也」。則倨亦同居。耿然：明顯地。
作清氣如帶，位於山下三份居一以上，明顯地將山截為二重。

㊲ 已上並長康所著，因載於篇，自古相傳脫錯，未得妙本勘校——已：通以。已上（指〈論畫〉、〈魏晉勝流畫贊〉
和本篇〈畫雲台山記〉）皆為顧愷之（字長康）所著，因載於此篇，自古相傳脫錯，未得妙本勘校。
按此句是輯者張彥遠附於本篇之末的說明，其實也是三篇文章之末的附記。通觀前文可見此說甚當。如「王長」
誤為「王良」，「趙升」誤為「超升」，皆「未得妙本勘校」之故也。

二、〈畫雲台山記〉譯文

〈畫雲台山記〉

山有面，則背向有影，可畫一片瑞祥的彩雲吐於東方清天中向西延展。凡天及水色，全部用空青顏色，染滿絹素的上下，以映出有日光的晴朗天氣。

由東向西延續的山，要分別清楚地、詳細地畫出其遠近之勢。先從東邊基礎部分開始（向上向西畫出），轉而向上，未到一半處，作紫色石如凝固不動的雲一樣，約五、六塊。狹長的山岡乘其（五、六枚紫石）間而上，要畫得其勢屈盤旋如龍。猶如抱峰直頓而上。其下作雜亂如積的山岡，使人望上去既有氣勢而又嚴整地向上發展。次復一峰（即東段山的第二峰）如大石壁，

東鄰向者即峙嶠峰（亦即第一峰）；西連着西向之丹崖。下據絕碙。這個丹崖，要畫在澗上，還要使之十分顯赫突出而高峻，也就是要畫成險絕之勢。張天師坐其上，應該坐在石上及廳下。宜於碙中，畫桃樹傍生於石間。畫張天師形象清瘦而神氣超遠。據碙上指着碙中桃樹，回首給弟子們講話。弟子中有二人倒身下看，極其恐佈，流汗失色。再作王長、趙升穆然坐着回答張天師所問。而趙升卻十分有精神，俯身斜視碙中桃樹。又別作王長、趙升快步而行。其一人隱於西山壁側的岩石後，尚餘衣裙於外，一人全見於室中（疑為「空中」），使他們都有輕妙泠然的感覺。凡畫人，坐時可為站立時的高度的十分之七。衣服彩色十分鮮美。此正因為山高而人遠的緣故。（衣服彩色如不鮮美，就不易被人注視。）

中段。東面畫一丹砂險絕山崖及廳，當使其險峻高聳和天師所坐丹崖成並駕之勢。山頂還要畫一孤松（即廬）。此「絕嶠」要對天師所據山崖之壁以成碙，碙可甚相近。相近者，欲令雙壁之內，有悽愴澄清的氣氛也。神仙之居處，必有與之相應的境界。可於次峰（即中段「丹砂絕嶠」西邊一峰）頭作一紫色長石亭立，以象古闕之夾，此峰也要畫得高峻而和「丹砂絕嶠」成並駕之勢，並有險絕之感。畫一路表示西通雲台主峰，路左即闕峰，下承岩以為根，根下空絕。再下，並與諸石重叠相疊之勢的山岩相承，共臨於東碙之上。其西，畫一石泉，（石泉下臨絕際），乃於絕際處作一通岡，泉水伏流於通岡之後降下，忽又復自東而出，下至碙處形成石瀨，再流而淪沒於淵。所以要一西一東而流下者，是使圖中所畫之水流像自然中水流一樣。雲台山西、北二面，可畫一岡圍繞之。（岡）上畫一對圓頂的碑石，像左右闕那樣。碑石上作一隻孤遊的鳳，應當畫得體儀婆娑，羽毛秀麗而詳細，其尾翼呈飛揚貌，以遠眺絕碙。

後一段。畫赤色的山石，當使上面分解、顫抖的綫條貓如空中裂電。（後一段山）對着雲台山西邊那隻孤鳳所臨山崖之石壁以形成碣，碣下有清清的流水。其側壁外面作一白虎，伏於石上飲水。再後面的山勢則漸漸低下而至結束。

凡三段山，畫之雖然很長，但當使所畫甚緊湊（而不鬆散），不如此就不足以稱為好畫。鳥獸也時有可以畫進山水畫中去者，可定其體儀而用之（什麼樣的鳥和獸，宜於畫在什麼地方，要有考慮）。下面畫為碣，碣中物景的影子皆是倒的。作一清氣帶於山下三份居一以上，使山之上下明顯被截成二重。

（張彥遠附記）

已上（指〈論畫〉、〈魏晉勝流畫贊〉和〈畫雲台山記〉三篇文章）皆為顧愷之所著，因載於此篇，自古相傳脫錯，未得妙本勘校。

附：顧愷之介紹

顧愷之，字長康，小字虎頭，晉陵無錫人。東晉永和元年即公元三四五年生，義熙二年即公元四○五年卒。其父顧悅之，字君叔，官揚州別駕，歷當書左丞卒，列傳《晉書》卷七十七。愷之少時便博學有才氣。嘗作〈箏賦〉成，謂人曰：「吾賦之比稽康〈琴賦〉，不賞者必以後出相遺，深識者亦當以高奇見貴。」在愷之二十歲左右時，釋慧力曾在建業（今南京）建造一座瓦官寺，寺成，僧眾設會，請朝賢鳴刹注疏，據說其時士大夫捐款莫有過十萬者，長康直打刹注百萬。後來，顧愷之在寺壁上畫一維摩詰像，光照一寺，觀者如堵，不久即得

施錢百萬。

顧愷之二十一歲時，桓溫引為大司馬參軍，甚見親昵，直至公元三七五年桓溫卒，這一

段時間裏，顧愷之生活較為安寧和得意。他經常陪桓溫論書畫，竟夕忘疲。桓溫征西治江陵

城甚麗，會賓僚出江津望之云：「若能目此城者有賞」。顧長康時為客在坐，目曰：「遙望層

城，丹樓如霞。」桓溫即賞給顧愷之二個婢女（見《世說新語》）。顧愷之對桓溫也十分有感情，

桓溫死後，愷之拜溫墓，並賦詩云：「山崩溟海竭，魚鳥將何依」。

顧愷之五十歲時，又作過荊州都督殷仲堪的參軍。殷、顧的關係也十分密切。《晉書・顧

愷之傳》記：「……亦深被（殷）晉接。仲堪在荊州，愷之嘗因假還，仲堪特以布帆借之，至

破塚，遭風大敗，愷之與仲堪箋曰：『地名破塚，真破塚而出。行人安穩，布帆無恙。』」還

至荊州，人間以會稽山川之狀，愷之云：『千岩競秀，萬壑爭流，草木蒙籠，若雲蒸霞蔚。』

殷仲堪後來和桓溫的兒子桓玄發生衝突，為玄所逼而自殺，顧愷之又投奔桓玄，這時他

已接近晚年。桓玄酷嗜書畫，天下法書名畫必使歸己。他對待顧愷之，從各種記載來看，也

是十分親昵的。不過，桓玄有時也戲弄顧愷之。桓玄後來篡安帝自立，被劉裕、劉毅等興兵

討伐，失敗而被殺。但顧愷之並未遭到連累，而且在桓玄被誅後第二年（四○五年），升任了散

騎常侍，一年後，卒於官。

顧愷之在當時，被傳為有三絕：才絕、畫絕、痴絕。才絕是指他的文才。據記載，顧愷

之有《啟蒙記》三卷，集二十卷。據目前尚可見到的《全上古三代秦漢三國六朝文・全晉文》

中還有一、二十篇。如〈雷電賦〉、〈觀濤賦〉、〈冰賦〉、〈湘中賦〉、〈湘川賦〉、〈箏賦〉、〈鳳

賦〉、〈四時賦〉、〈拜員外散騎常侍表〉、〈與殷仲堪牋〉、〈虎丘山序〉、〈稽康贊序〉、〈王衍畫贊〉、〈水贊〉、〈祭牙文〉、〈啟蒙記〉、〈天台山記〉等等。鍾嶸《詩品》亦謂顧愷之的詩：「文雖不多，氣調驚拔。」評品甚高。畫絕：顧愷之是畫家，當時陸探微等大家尚未出世、衞協等人已死，他的畫也還是很出色的。最有趣的是他的痴絕。本傳記載：

「愷之嘗以一廚畫，糊題其前寄（存）桓玄，皆其深所珍惜者。玄乃發其廚後，竊取畫而緘閉如舊以還之。給云：未開。愷之見封題如初，但失其畫，直云：『妙畫通靈，變化而去，亦如人之登仙。』了無怪色。」

「義熙初，為散騎常侍，與謝瞻連省，夜於月下長咏，瞻每遙贊之，愷之彌自力忘倦。瞻將眠，令人代己，愷之不覺有棄，遂申旦而止。」

「桓玄嘗以一柳葉紿之曰：『此蟬所翳葉也，取以自蔽，人不見己。』愷之喜，引葉自蔽，玄就溺焉，愷之信其不見己也。甚以珍之。」

還有顧愷之梢食甘蔗的故事，流傳至今：「愷之每食甘蔗，恒自尾至本，人或怪之，云：『漸入佳境。』」

魏晉時文人名士裝痴成風，所以，顧愷之在桓溫府時，溫常云：「愷之體中，痴黠各半。」

第五章　宗炳〈畫山水序〉研究

一、最早的山水畫論

　　宗炳（三七五──四四三年）和顧愷之（三四五──四〇六年）同時代而略晚。他的〈畫山水序〉是我國正式山水畫論的第一篇。和宗炳同世而略晚的王微（四一五──四五三）接著寫出第二篇山水畫論。在西方國家，十八世紀方有正式的風景畫，而我們國家早於它十幾個世紀，不但有了山水畫，而且有了很像樣的山水畫論。這也是值得我們自豪和認真研究的。

二、「道」、「理」、「神」、「靈」、「聖」

　　宗炳的〈畫山水序〉中，屢次提到「道」，「聖人含道暎物，」「聖人以神法道」，「山水以形媚道」等等。道是古人哲學中的最基本概念，即今之「真理」、「原理」。指的是天地萬物的總規律、總法則。儒、道、仙、佛各家俱言「道」，「道也者，不可須臾離也。」（《中庸》）然各家的「道」內容不一樣。宗炳對儒、道、仙、佛各家的「道」都有研究，這些「道」對他都有不同程度的影響。但在此文中，他說的「道」主要指老莊之道。

在宗炳的意識中：佛國最偉。但真正左右他的思想和行動的乃是老莊的道家思想。儒家思想，在他認為主要在「治跡」、「養民」，他有時甚至表現不滿於儒的情緒，也常常用佛、道精神意義解釋或修正儒學，當然儒學痕跡也不是完全不存的。不過，儒學一到宗炳手裡，便道教化了。這也不是宗炳的創造，晉末的葛洪就是以道為本，以儒為末。又以道化儒的。

宗炳絕意仕途，一生好游山水，是道地的隱士，又是虔誠佛教徒（出家者稱和尚，不出家者稱居士，宗被稱為居士）。本傳記他：「乃下入廬山，就釋慧遠考尋文義。」《全宋文》還載有他的文章〈明佛論〉，乃是闡明佛教宗義的文章，其主旨就是談佛家的「因果報應」。但他對佛教的崇信，主要是注重於死後，即靈魂（宗炳稱為精神）不滅，輪回報應。〈明佛論〉中說：「神既無滅，求滅不得，復當乘罪受身」，因而「唯有委誠信佛，託心履戒，已援精神，生蒙靈援，死則清升。」他又說：「人是精神物」，「昔不滅之實，事如佛信，而神背心毀，自逆幽司，安知今生之苦毒者，非往生之故爾邪。」慧遠在廬山成立「白蓮社」，近在廬山脚下的陶淵明拒絕入社，宗炳卻不遠千里跑到廬山，在阿彌陀佛像前宣誓死後要往生彌陀淨土。佛道的影響對宗炳來說就是輪回報應。

但人要得到一個好的報應，就要注意「洗心養身」，「往刼之紂桀，皆可徐成將來之湯武。」這方面他又歸於道家、仙家之力量，〈明佛論〉中他明確指出：「且已墳典已逸，俗儒所編，專在治跡，言有出於世表，或散沒於史策，或絕滅於坑焚。若老子、莊周之道，松喬列真之術，信可以洗心養身。」「洗心」和他的「澄懷」是一致的，便是他對

生活的態度，他反復強調「洗心」和「澄懷」，就是要胸無塵濁雜念，和莊子強調的「齋以靜心」是一致的，他反復強調「洗心」和「澄懷」，就是要胸無塵濁雜念，和莊子強調的「齋以靜心」是一致的，所以宗炳雖然「家貧無以相贍，頗營稼穡」(見本傳)，也像莊子拒絕楚王禮聘一樣決不去做官，而是「跡擬巢由」，全力去「澄懷觀道」和「洗心養身」。要「洗心」，他自己說得清楚，必須遵奉老子與莊周之道，他甚至解釋佛理，也用道家的話，〈明佛論〉中他說：「聖無常心」、「玄之又玄」，「稟日損之學，損之又損，必至無為，」這些都是《老子》、《莊子》的話。由是觀之，他雖崇釋，而其人生得一以靈，非佛而何？」有神理必有妙極，哲學為老莊的道家思想所左右的成份還是居多。實則他也是一個忠實的道教徒。打個比方：佛國是他的目標、理想境界，但通往佛國乃是用道家之路。他駕著道家的車，沿著道家的路方能到達佛國。所以說他的思想和行動實際上還是道家的。這也和當時的社會思想是一致的。

老、莊是宗炳心目中的聖人，《全宋文》卷二十宗炳〈答何衡陽書〉中有所謂「眾聖莊老」，並把他們的話奉為金科玉律。上面我已分析宗炳信佛只注重輪回報應，下一節我將分析「聖人含道暎物」是老、莊之道暎於物，而非儒道暎於物，為了解決這個問題，我這裡再釋宗炳的「聖」，把「聖」解釋清楚後，再來釋「道」。

聖：宗炳對儒道仙佛皆有研究，他心目中聖人很多，本文中提到「軒轅、堯、孔、廣成、大隗、許由、孤竹 (伯夷、叔齊) 之流。」在他的其他文章裡，也曾多次提到如來、菩薩，而本文中卻未提到一位佛家的聖人，所以宗炳雖崇釋，本文的聖卻不是指釋家之聖，是很清楚的。

從現存的幾篇宗炳文章看，宗炳對儒家的態度有點曖昧，宗炳是不反孔的，但他對儒又有不滿情緒 (宗炳文章中，儒、孔似有別。這可能是由於當時儒佛門爭的影響所致。宗炳提到孔的地方，是取

肯定態度的，但他又罵「俗儒」，又說儒家學說被秦始皇燒光了（《明佛論》）：「……絕滅於坑焚」）、「洗心養身，而亦皆無取於六經，而學者唯守救蠹之闕文，以書、禮為限斷，不亦悲乎」（《明佛論》）。

因此宗炳這種態度值得研究，其一宗炳崇釋尊道，他所感興趣的是仙、道、佛、是「洗心養身」、「愧不能凝氣怡身」（以不能凝氣怡身而自愧），對此興趣不大；所以他「亦皆無取於六經」。其次他崇釋尊道勝於儒，有時對儒學採取實用主義態度，比如儒家的「仁者樂山，知者樂水」就和道家主張的精神解放的「逍遙游」相和諧，於是便利而用之。甚至以佛、道學說解釋（曲解）儒學，比如孔子是懷疑鬼神而重人的因素的，所謂未知生、安知死，未知事人，安知事鬼。而信鬼神不疑的宗炳卻解釋為：「生死鬼神之本……不可得聞」（見《明佛論》）。復次，孔、儒、道問題還有一段混亂的懸案，我也附說於此，道家是把孔子放在儒家之外的（詳見郭沫若《莊子的批判》）。《莊子》書中常提到「孔」，莊子之徒尙稱孔子是「北方之賢」（老子是南方之賢）。再者，我是不贊成目前及以前一些對道家「絕聖去知」的簡單化看法，老莊都盛稱古代聖人，都大談過「聖人之道」，「絕聖去知」並不絕去三代以上之聖、之知。

他們極力宣揚的就是小國寡民之治。「子獨不知至德之世乎？昔者容成氏……軒轅氏……若此之時，則至治已。」（《莊子‧胠篋》），孔子要恢復到西周之治，老子要恢復到小國寡民，莊子要恢復到軒轅氏。莊子是個玩世不恭的人，且《莊子》一書不是他一人寫成，混亂地方很多，但對「堯舜讓而帝」、「三代殊繼」皆未加攻擊。這裡有一個問題要說清楚的，黃帝是莊子樹立起來的古代聖王，孔子是不知有黃帝的。「堯舜禪讓說經墨的鼓吹漸漸成熟，流入了儒家的學

說中……」（見《古史辨》第七冊下編），堯舜還不算儒家最理想的人物，《論語》：「修己以安百姓，堯舜其病諸，」周公才是儒家最理想的人物。

莊子對待堯舜，有兩個方面，他雖說：「堯治天下之民，平海內之政，往見四子藐姑射山，汾水之陽，窅然喪天下焉，」老子主「無為」，堯連天下都忘了，可謂無為到家了。〈天運〉篇寫堯與舜對話說，治天下當法天地自然，又說：「夫天地者，古之所大也，而黃帝堯舜之所共美也，故古之王天下者，奚為哉？天地而已矣。」《莊子》很多地方都把堯舜和莊子所樹立的古聖王黃帝並稱；〈在宥〉：「昔堯之治天下也，使天下欣欣焉，人樂其性」、「堯讓天下於許由」，〈胠篋〉：「田成子有乎盜賊之名，而身處堯舜之安」等等，皆對堯舜有一定的肯定成份。莊子所攻擊的聖、君乃是他在〈秋水〉〈在宥〉等篇反重聲明的只是「自三代以下者是已」。〈天運〉篇中他大罵的三皇，據王先謙等注乃是夏、商、周開國之君。

但是莊子對堯舜之治，顯然是不滿的，有些地方是持反對態度的，他所反對的乃是堯舜的仁義之治，以至導致了「儒墨皆起」〈天運〉，「自三代以下，匈匈焉」〈在宥〉。

莊子肯定堯舜其人，又否定堯舜之治，應該如何解釋呢？《莊子·大宗師》中女偶自稱：「有聖人之道而無聖人之才」，這也就是莊子對堯舜的看法。通覽《莊子》全書，莊子認為堯舜之前的君、王是有聖人之道的，堯舜之後的君、王無聖人之道也無聖人之才，因此對前者贊美不已，對後者大罵不休。堯舜處二者之間，仍為聖人，但治理不理想。再次堯舜在儒家和道家的學說中性質不一樣。《論語》書中，堯出現五次，舜出現九次，皆和山水

絲毫不相干，而《莊子》書中的堯舜便和山水相關，和遊相關。

因此宗炳所提「軒轅、堯、孔、廣成、大隗、許由、孤竹」，除「孔」外，都是道家仙家的人物，退一步說，須是道家感興趣的人物或者是道教化的儒聖。決不提周公，因為周公是道地的儒家聖賢，道家對之不感興趣。而「孔」字，我懷疑是誤字。孔不宜在堯之後，堯舜並稱，且舜為「無為」之君，堯亦自愧不如：「子，天之合也，我，人之合也」（〈天道〉），舜正是道家理想中人物，而且下面提到崆峒等地，也未有孔子所遊之地，再者上提到八人中，除廣成，大隗為仙人外，餘皆按時間先後排列，「軒轅、堯、？？、許由、孤竹」，「孔」字若是，亦應排在孤竹之後。《莊子・天道》：「黃帝、堯舜」並提，宗炳在〈明佛論〉中也一連串提到軒轅、堯、舜、廣成、大隗、鴻崖、巢、許等人，也可以和此處相印證，故疑「孔」是「舜」之誤。以上宗炳所提到的「黃帝、堯、舜〔孔〕、廣成、大隗、許由、孤竹」在《莊子》中都多次出現，都是和山水有關、和「遊」有關。

總之宗炳說的聖賢主要是道家的聖賢，是遊山水的聖賢，而不是熱心救世、積極進取的儒家聖賢。這裡還有兩位仙家、正符合宗炳所說的。「老子莊周之道，松喬列真之術，信可以洗心養身……而亦皆無取於六經」之論。

再重申一遍，宗炳的道和聖，主要是道家的，但不排除他受儒家思想的影響。

下面再釋「道」，這個「道」主要是老莊之道，似可明白。莊子之道「其要本於老子之言」、《史記》，雖然老、莊之學也有很多地方距離很大，但宗炳明白地說：「若老子、莊周之道」、「眾聖莊老」，也就不好再具體地分是「老」，還是「莊」了。老莊之道就是從一切具體事物

中抽象出來的自然規律或法則，其特徵是「不爭」、「柔」、「弱」、「處下」、「無為」、任自然

等；其目的在效法自然規律來治國、保身。道和自然的關係，老子說得明白：「人法地，地

法天，天法道，道法自然。」道來自自然，又在萬物上有反映，這就是宗炳說的「道暎物」。

例如《老子》十一章：「三十幅共一轂，當其無，有車之用。埏埴以為器，當其無，有器之

用。鑿戶牖以為室，當其無，有室之用。」這些「道」都來自自然，又都映於物，豈有車輪

無軸，房屋無門窗呢？正是這空處（無）才是有用的地方，所以「有之以為利，無之以為用。」

道「先天地生」，本來就存在，但不為人知，聖人從自然物中發現總結了道，方為人所

知，也可以說道發自聖人，這叫「聖人含道」。聖人之道在物上有體現，賢者品味由聖人之道

所顯現之物象而得「道」，這叫賢者「味象」，也叫「味道」。「味象」也好，「味道」也好，都來自自然界，「是

是不行的，叫「澄懷味像」或「澄懷味道」。「含道」也好，「味道」要「澄懷」，有污濁之心

以軒轅……之流，必有崆峒……之遊。」

「至於山水，質有而趣靈」，山水的形質有了，必然會顯映聖人之道（詳下文）。賢者及次

於賢者的人，遊於山水、觀於物還不能發現總結出道——不具這個能力，但學習了聖人之道，

經其指點再去觀察物，二者結合，就通了。聖人發現總結出道，不是靠肉體，宗炳是重神輕

形的（詳〈明佛論〉等文），道是靠聖人體內的神總結出來的，此處「法道」的

「法」不是「道法自然」的「法」，而是「制造」的意思，《易·繫辭》：「制而用之謂之法」。

宗炳所說的「法道」，實則是「總結發現」，用「法」強調聖人之功。《全宋文》作「發道」，即

道由聖人的精神發出，亦通）。賢人是聖人之道的最先接受者和最好的實踐者，所以「賢者

通」。

再說「理」：道本體是形而上者，是可知其本然，而不可知其所以然的，莊子：「已而不知其然謂之道」。可知其所以然者則為「理」。比如老子的道是「任順自然」，我們可知其本然，但為什麼要任順自然，就要作具體的解釋，要落實到具體物上，這叫「理」。理由道生，道因理見，道是萬事萬物的各種規律的總和，無數具體規律的總依據，老子說：「道者，萬物之奧（主宰）」（《老子》六十二章）。「理」是每個事物所以構成的具體規律，特殊規律，如《莊子·知北游》所云：「萬物有成理而不說」，「聖人原天地之美而達萬物之理」。〈天下篇〉亦有云：「析萬物之理」。《管子·心術上》：「理者謂所以舍也。」《韓非子·主道》「道者萬物之始」〈解老〉：「道者，萬物之所以然也，萬理之所稽也。理者，成物之文也。道者，萬物之所以成也。故曰：『道，理之者也』。物有理，不可以相薄。物有理不可以相薄，故理為物之制，萬物各異理。萬物各異理而『道』盡。稽萬物之理，故不得不化，不得不化故無常操……」什麼叫「常」和「不常」呢？「夫物之一存一亡，乍死乍生，初盛而後衰者，不可謂常。唯夫與天地之剖判也俱生，至天地之消散也不死不衰者謂常。」「而常者，無攸易，無定理。」這裡說「道」，常，是不可變的，絕對的；理，不可常，是變化著的。又說：「凡理者，方圓、短長、麤靡、堅脆之分也。」「凡物之有形者易裁也，易割也……有形則有短長……短長、大小、方圓、堅脆、輕重、白黑之謂理。」總之在古代思想家看來，「道」是萬物之始，是總統萬物之規律的，絕對不變的，本身「無定理」；「理」是創生，是相對的，可變的，本身「有定理」，可知其所以然的。理又成物之文，故理因物而見，是具體的，必具因果對待，言「理」

必及其「所以然」或「必然」。故理由道生，道因理而見，依理而行道。所以宗炳說「理絕於中古之上者，可意求於千載之下」，而不說：「道絕⋯⋯」又說：「應目會心為理者」，「神超理得」，而都不用「道」字。這裡的「理」，都是「道」生而能知其所以然的，是不同於形而上的「道」的。

再說「神」、「靈」。宗炳所說的「道」、「神」、「靈」是互有聯系而不可分的整體，其中又有區別。

老、莊都是泛神論者，實則不信神，他們所說的神人，不是主宰人世的神。「若有真宰，而特不得其眹，」（〈齊物論〉）。

宗炳信道又崇釋，是形神分殊說的堅信者和推行者，他認為聖人、賢人、普通人、萬物皆有神。神不可見，寄托於形體之中，但主持驅動形體。神和道的關係極密，「道」靠聖人之神發現、總結、「道」就在聖人的神中，道和神為二而居於一體，〈明佛論〉有云：「自道而降，便入精神。」其實，所謂「道」，就是一些有知識、有修養的人總結出來的，當然是靠其聰明才智（神）而不是靠肉體了。

老子：「神得一以靈」，含道的神在物（山水）上反映出來便謂之「靈」。「神無以靈將恐竭」（《老子三十九章》），神如不能顯其靈則是消散的，是無所寄托的，神在物上有所寄托，有所顯現，則稱為「靈」。所以宗炳說：「神本亡端」。有了具體對象時便說，「玄牝之靈」，「質有而趣靈」，而不用「神」、「道」二字。

「質有而趣靈」的「趣」，是進取、接受的意思，此處作「受」解，《莊子·秋水》：「然

則我何為為乎？何不為乎？吾辭受趣舍，吾終奈何？」郭象〈齊物論注〉：「萬物萬情，趣舍不同。」

「靈」是神得一之謂，神中又含道，所以「質有而趣靈」，仍然是「質有而趣道」。聖人含道暎物，山水質有而受道，在山水上顯映出來又稱為「靈」，邏輯是很嚴密的，用詞是很講究的，上面說的「道」、「理」亦然。怪不得《宋書》說宗炳「精於言理」。

三、山水畫功能論

宗炳認為「聖人含道暎物」、「山水以形媚道」，所以這位「澄懷味像」、「洗心」的信徒，遊覽山水和制作山水畫，並非「偷閒學少年」而去遊玩。他心中另有樂處，就是通過遊覽或「臥遊」山水，更好地品味聖人之道。

聖人的道如何「暎物」的，賢者又是如何「味像」的？遊山水怎麼能品味聖人之道的呢？這問題如不弄清，對宗炳思想的研究，就不能深入。

老、莊之「道」是形而上的，我們可以知道它崇尚自然，也可以知其目的在於效法自然，看不見，摸不著的，老子做了一個比喻，說「道」象水一樣，「上善若水，水善利萬物而不爭，處眾人之所惡，故幾於道」（第八章）。水「幾於道」，治國、馭眾、固位、保身。這仍然是抽象的，理解水也就可以理解「道」了，觀水也就是觀「道」。宗炳「西陵荊巫」等地，經過的水路和觀象水恐怕最多。他從故鄉南陽到江陵（江陵屬南平，其兄宗臧任南平太守，為他在江陵立宅），經漢水和長

江，他「西陟荆巫」，走的是漳水和長江；他「南登衡岳」走的是長江、洞庭湖、湘江；他「眷戀廬、衡」，還是順流下長江至九江；他「傷玷石門之流」，經過的是澧水，從嵩山至華山，走的是洛河。水性柔、弱，去低窪處。老子「道」的特點「柔」、「弱」與「無為」、「不爭」、「處下」、「為下」（皆老子語）（八章），像水一樣，「天之道，利而不害，聖人之道，為而不爭」（八十一章），是說天道、聖道都效法自然。「天之道，不爭而善勝，不言而善應，不召而自來，繟然而善謀。」（七十三章）亦類於水。老子又說：「江海所以為百谷王者，以其善下之，故能為百谷王。」所以從此處悟出：「欲上民，必以言下之，欲先民，必以身後之……以其不爭，故天下莫能與之爭。」（六十六章）老子又說：「天下莫柔弱於水，而攻堅強者莫之能勝。」因而又悟出：「弱之勝強，柔之勝剛。」（七十八章）又悟出「天下之至柔，馳騁天下之至堅」（四十章），「守柔曰強」（五十二章）「柔弱勝剛強」（三十六章）「弱者道之用」（四十章）「大國者下流」「為下……或下以取」（六十一章）「骨弱筋柔而握固」，這都是老子「無為而無不為」的根據。人猶要學水，「窪則盈，敝則新」，「不自見，故明，不自是，故彰，……夫唯不爭，故天下莫能與之爭。」都是老子反復闡說的內容。

以上的「道」本來就存在，水從來都是匯聚到下處，一般人見而不知，經聖人發現，總結上升到理論，為道。但坐在家裡，怎麼能理解呢？宗炳順水而游，跡滿天下，他理解了「天下之至柔，而馳騁天下之至堅。」確像聖人說的那樣，道也便在其中了，這就叫「味像」，在

像上（譬如水）正反映著聖人之道。味像通道，雖然自然如此，江海本來存在，若無聖人指點，

未必明白「江海所以為百谷王者，以其善下之。」未必進一步明白：「欲上民，必以言下之」。

這就叫「含道暎物」。即聖人之道在物上表現出來。

老、莊之「道」，往往是借自然來說明其中真締的。比如《老子》七十六章：「人之生也

柔弱，其死也堅強；萬物草木之生也柔脆，其死也枯槁。」這是自然的現象，但聖人從中發

現「道」，「堅強者死之徒，柔弱者生之徒，」（剛強的人總是吃虧）；「兵強則滅，木強則折，」

又總結出：「堅強處下，柔弱處上。」聖人之道「暎物」，言之精當，賢者味像，更為明瞭，

大約含有今日的「形象思維」在內。

遊於水已可得道，「道之在天下，猶川谷之於江海」（三十二章），還要遊山幹什麼？山有山

之美，山中亦映有聖人道。宗炳說：「山水以形媚道」，「媚道」一詞古籍多見，一般指爭寵

以求皇帝多施恩幸的意思，如《史記·外戚世家》：「陳皇后挾婦媚道」，《漢書·外戚傳》：

「許皇后寵益衰，而後宮多新寵，后姊平安剛侯夫人等為媚道。」作傾身希承解，亦作

敬重解。此句「媚道」雖是媚於道的意思，但亦含有舊典中「媚道」之意。宗炳把山水擬人

化了，「聖人含道暎物」，道映於萬物，但山水因為形美，能和萬物「爭寵」，聖人之道更多更

集中地反映在上面，所以要遊山水。

宗炳見「嵩華之秀，玄牝之靈」，人為的美是不可比的，張彥遠所謂「玄化亡言，神工獨

運」，「玄化」乃老子常用語，此語本自老子「行不言之教，萬物作焉。」所謂神工，遊名山

的人皆有此贊。宗炳畢竟是一位文人雅士畫家，不欣賞人為雕琢的世俗之美。老子說：「五

色令人目盲」，莊子亦云：「五色亂目，使目不明」（〈天地〉），五顏六色的世俗之美，只能刺激

感官，非真美，「天下皆知美之為美，斯惡矣」（《老子》），「令人目盲」、「使目不明」還不惡嗎？

宗炳觀「峰岫嶢嶷，雲林森眇，」故，「天地有大美而不言」（《莊子·知北遊》），不去遊覽山水，

能深刻地理解聖人這些「道」嗎？

又「大美而不言」的山水處於「天勵之藪」、「無人之野，」有何人為之？雖「無為」而

非人為可致，可謂「無不為」，「無為而無不為」，治國駇眾亦然，君主「無為」而百姓自「有

為」。故「味像」又知「道」矣。

「味像」的先決條件是「澄懷」，也就是老子說的「滌除玄覽」（十章），莊子「齋以靜心」

和「齋戒，疏瀹而心，澡雪而精神。」道家特別主張「靜知」，《老子》十六章：「致

虛極，守靜篤，」「歸根曰靜」。《莊子》：「故靜也，萬物無足以撓心。」「水靜猶明，而況精

神。」山林和煩濁的鬧市相反，是最合於道家的「靜知體道」的地方，《莊子》書中說的有道

之士大都和山林有關：「堯……往見四子藐姑射之山」（〈逍遙遊〉）。「黃帝將見大隗於具茨之

山」（《徐无鬼》）。「黃帝……聞廣成子在空同之上，故往見之」（〈在宥〉），孤竹「二子北至於首陽

山」（〈讓王〉）等等。

「澄懷」就是要滌蕩污濁勢利之心，遁於空靜的山林最理想，遠離塵濁世俗，「獨與天地

精神相往來」（莊子語），靜靜地思索，深沉地入靜，方能得道。有世俗名利之心的人，一心想

發財，一心想做官，還能「不爭」、「處下」、「無為」嗎？還能像莊子一樣拒絕禮聘嗎？奔走

於勢利之途、名利之場的人，還有時間和心思去「逍遙遊」，「獨與天地精神相往來」嗎？

所以宗炳不去做官，「每遊山水，往輒忘歸，」他對「道」味得越深越不入世，「屢辟不就」，並說：「棲丘飲谷，三十餘年，」他的傳記被列入〈隱逸〉。

因為賢者必須品味由聖人之道所暎之物象，對道才知之深刻。聖人能「法道」，也要依順自然，「是以軒轅……之流，必有崆峒……之遊焉」。因而宗炳的遊覽山水，不是遊玩，乃是一生中重要的「工作」而不能放鬆，所以他「眷戀廬、衡，契闊荊、巫，不知老之將至。」但人老了，病了，不能再遊山玩水了，豈不中斷了對聖人之道的學習，「洗心」不也受到損失嗎？那就必須辦法彌補這一損失，於是他要「臥以遊之」，就是要躺在床上遊覽山水，所以這辦法就是將山水畫出來，掛在牆上，或乾脆畫在牆上，臥在床上，看著山水畫也一樣地「遊覽」，一樣地從中體道。而且即使到了真山水境內去遊覽求道，還不比這強哩（雖復虛求幽岩，何以加焉）。宗炳之所以鼓吹畫山水，決不是為了消遣，而是要調動一種最好的形式，去體現和學習聖人之道。「存形莫善於畫」（陸機語），要再現山水於臥室之內，同樣莫善於畫了。

宗炳「披圖幽對」時，比身入幽岩還強，文中說：「坐究四荒，不違天勵之藂，獨應無人之野，峰岫嶢嶷，雲林森眇❶。」意思說披閱圖畫，坐究四荒景致，觸目所見，不會避掉天際荒遠之叢林，尚能應接杳無人烟之野，峰岫嶢嶷那樣懸崖峭壁，雲林森眇那樣妙境。這就比真實之景還全面。所以他接着便說：「聖賢暎於絕代，萬趣融其神思❷。」古聖賢的思想照耀於荒遠的年代，「萬趣」和自已的精神相融洽，引發人以無限神思。對古聖賢的道，體味的更深刻了，盡管「聖賢暎於絕代」，這里因山水畫的作用，也就理解了。所以他感到特別愉快：「余復何為哉，暢神而已，神之所暢，孰有先焉。」

很多人認為「暢神說」是僅僅對山水畫的欣賞而感到的，這只看到了問題的現象，其實本質還是「觀道」，是通過山水畫的形式，實現了觀道和對道理解更深刻的目的，才「暢神」的。這樣就把山水畫的功能提高了。

四、寫山水之神

顧愷之第一個提出繪畫「傳神論」，而他的「傳神論」只指人物。宗炳把「傳神論」應用到山水畫，他說：「嵩華之秀，玄牝之靈，皆可得之於一圖。」而不說「嵩華之形，玄牝之體。」王微說得更為明確：「本乎形者融靈。」但宗炳說的「神」和顧、王的「神」恐有點區別。宗炳是著名的神形分殊論者，他認為世界上一切物象皆神的顯應，〈明佛論〉中他甚至說：「若使形生則神立，形死則神死，則宜形殘神毀，形病神困。……病之極矣，而無變於德行之至，斯殆不滅之驗也。」群生虫豸等皆然。

他認為聖人能「法道」，山水能受道，皆神的作用，「質有而趣靈」「以形媚道」，形質只是載道、載神的體。他說：「夫以應目會心為理者，類之成巧，則目亦同應，心亦俱會，應會感神，神超理得。」意思是說，山水的景致，應於目；會於心而上升為「理」，如果畫得巧妙（《廣雅》：「畫，類也」），則觀畫者在畫面上看到的和理解到的，亦和作畫者相同（同應、俱會）。「應目」、「會心」都感通於由山水所托之神，作畫者和觀畫者的精神都可超脫於塵濁之外，這裡宗炳認為山水畫之所以能使人精神得而超脫於塵濁之外，也是

「理」也便隨之而得了。

因為感通於畫上的山水之神，只有如此，才能起到「觀道」的作用。所以他的意思很明白，

寫山水要寫山水之神。

張彥遠說：「意存筆先，畫盡意在，所以全神氣也。」正因為「應目會心為理」，所以才

能「意存筆先」，正因為「應目會心為理」，正因為「應會感神，神超

理得，」所以才能「畫盡意在」，才能「全神氣也」。

山水畫也要以形寫神，宗炳認識到神是無形的，必須有依托才能顯現，形質就是神的寄

托之體，畫了山水的形，從形中才能得到山水之神，他說：「神本亡端，棲形感類（畫），理

入影迹」，意思是說：山水之神，本無端緒，無從把握，它棲於山水形內而感通於所繪之景（感

類）就比宋代文論家嚴羽的「無迹可求」之意義更為重大。宗炳不直說「神入影迹」而說

「理入影迹」，第一節已分析過「道」、「理」、「神」的關系，說「理入」實際就是「神入」但

比「神入」更深刻。如果畫得好，山水畫也肯定能窮盡其神、其理、其道。就是宗炳所說的

「誠能妙寫，亦誠盡矣。」

宗炳所說的山水神，其實是他發現了山水的美，這種美可以陶冶人的性情，改變人的靈

魂，開擴人的心胸。而他無法理解其中的道理，便以佛道合流的意識去解釋它，但它對後世

繪畫的影響却是積極的。

明董其昌《畫旨》有云：「……讀萬卷書，行萬里路，胸中脫去塵濁……隨手寫出，皆

為山水傳神。」也和宗炳的理論相契，「讀萬卷書，行路萬里」，不是技巧的學習，而是借書

中的知識和山水的靈氣來開擴心胸，使「胸中脫去塵濁。」這和宗炳的「澄懷味像」以及「神超理得」相通。明人李日華《紫桃軒又綴》有云：「繪事必以微茫慘淡為妙境，非性靈廓徹者，未易正入」，「性靈廓徹」也就是宗炳的「澄懷」、「神超」。清周亮工《讀書錄》卷一李君實（日華）條下又引他〈與董獻可札子〉云：「大都古人不可及處，全在靈明灑脫，不掛一絲（即「澄懷」），而義理融通，備有萬妙，斷斷非塵襟俗韻，所能摹肖而得者。以此知吾輩學問，當一意以充拓心胸為主。」他們的話是站在封建士大夫立場上講的，有些應該批判。但這些觀點都和宗炳的「澄懷」「神超」之議一脈相承的，都是宗炳為山水傳神的「總綱」所掣。

五、以形寫形，以色貌色

既然「神本亡端，棲形感類」，因而要畫山水還須從形入手。宗炳提出「以形寫形，以色貌色」，即是以山水的本來形色寫作畫面上的山水之形色，這乃是後來的「外師造化」的先聲，實際上就是提倡寫生。戰國時諸子論畫，所謂犬馬難、鬼魅易等，固然也反應了師造化的一點信息，但明確提出「以形寫形，以色貌色」的寫生方法者還是宗炳。

要「以形寫形」就要認真地觀察真實的山水，要深入，宗炳說：「身所盤桓，目所綢繆，」「西陟荊巫，南登衡岳，」「凡所遊歷，皆圖於壁」（宗炳傳），本文也說：「余眷戀廬、衡，契闊荊巫，不知老才能「以形寫形，以色貌色。」閉門造車是出不了優秀作品的，所以宗炳：

之將至」。

深入生活亦不能畏懼艱苦，宗炳「老之將至」時，「愧不能凝氣怡身」，但他仍然「傷跂石門之流」。還「畫象布色，構茲雲嶺。」

六、遠小近大原理的發現

要寫生、創作，必須善於處理空間，我們看敦煌壁畫中早期的山水畫「群峰之勢，若鈿飾犀櫛，」毫無空間感，連遠小近大的基本原理都不懂，可見當時能發現這一原理，真是不簡單的事。宗炳提出：「且夫昆侖山之大，瞳子之小，迫目以寸，則其形莫覩。迥以數里，則可圍於寸眸，誠由去之稍闊，則其見彌小」宗炳雖未直接提出透視原理，但根據「去之稍闊，則其見彌小」的理論，是可以看到透視原理的。這個問題論者很多，在此不再贅述了。

不過有一句話我還要作一辯解，宗炳說：「豎劃三寸，當千仞之高，橫墨數尺，體百里之迥。是以觀畫圖者，徒患類之不巧，不以制小而累其似。」這裡并不含透視意味。如以小圖表現大景解，則無甚義，因歷來畫與物等大者極少。山水畫尤其如此。

姚最《續畫品》中評蕭賁：「嘗畫團扇，上為山川，咫尺之內，而瞻萬里之遙，方寸之中，乃辨千尋之峻。」杜甫詩云：「尤工遠勢古莫比，咫尺應須訖萬里」[3]。王夫之論說：「論畫者曰：『咫尺有萬里之勢』，一『勢』字宜著眼，若不論勢，則縮萬里於咫尺，直是《廣輿記》前一天下圖耳。」[4]可以幫助我們對「不以制小而累其似」的理解。宗炳的「似」，乃指

接着說「此自然之勢如是」，一「勢」字宜着眼。

「千仞之高」「百里之迥」之勢，是說不因畫幅小而缺乏氣勢，否則與地形圖何異？所以宗炳

七、道家思想的浸入——對後世畫論和畫的影響

在中國，儒、道兩家的思想對後世文人的影響最大。儒家「為國為民」，求官拜職，奔走呼號，惶惶不可終日，旨在「治國平天下」。道家則拒絕做官，靜靜地遁入山林，求得自我解脫，「自喻適志」。所以後之文人，在儒家思想占主流時，反映在文藝上是「文以載道」、「有補於世」；在道家思想占上風時，便主張「怡悅情性」、「自我陶冶」。或二者兼有，自相矛盾又相利用。唐以後，山水畫占畫壇主流，重要的畫家大都是隱士和具有隱士思想的人，作畫多自娛，所以，道家思想對於古代繪畫的影響很大，其中宗炳是一個關鍵人物。他最早將老庄道家思想，貫徹到畫論中去，這對後世的影響實在太大、太深。宗炳的畫論出現之後，古代山水畫家，大抵都未有脫離道家思想的影響。

張彥遠雖然冠冕堂皇地說：「畫者，成教化，助人倫，」但通觀全書，他對逸士高人及其畫何等欣賞，他對宗、王「高士也」，飄然物外情，不可以俗畫傳其意旨」等等是何等的傾心。《歷代名畫記》一書，貫串道家思想十分明顯，甚至連語言、典故皆出自《莊子》。在道家崇尚自然思想的影響下，張彥遠第一個樹立了「自然」為畫中「上品之上」的標準。

老莊對於色彩也主張素樸玄化，反對錯金鏤彩，絢麗燦爛，老子「五色令人目盲」、「知

其白，守其黑，為天下式」（《天地》），「故素也者，謂其無所與雜也」（《刻意》），「樸素而天下莫能與之爭美」（《天道》）影響所至，早期具有隱士思想的畫家也摒去絢麗燦爛的「五色」，代之而起是「素樸」的水墨山水畫。千餘年來成為中國山水畫的優秀傳統。

張彥遠之後的畫論著作或多或少地都具有道家思想，只要細心閱讀都可以發現。在繪畫和理論上都具有很深造詣的郭熙，也是一個「澄懷味像」者，他說：「君子之所以愛夫山水者，其旨安在？丘園養素……」，「與箕潁埒素，黃綺同芳」云云，皆是道家思想的體現。所以他把自己的畫論謂之《林泉高致》，他說：「輕心臨之，豈不蕪雜神觀，溷濁清風也哉。」

乃是「澄懷味道」的忠實注釋。

郭熙更以「玄」的眼光，發現了山有「三遠」，玄，幽遠也，遠的歸宿是「無」。道家思想（無）在山水畫上有了更清晰的體現。由遠而觀山水，則形質和顏色渾同一體，便如老子所說：「混而為一，其上不皦，其下不昧，繩繩不可名，復歸於無物……是謂惚恍」。也就是「玄」，玄之又玄，眾妙之門。郭熙可謂得其妙哉！後世畫家具有道家思想者舉不勝舉，連趙佶也自稱道君皇帝，崇尚老、莊。

直至明清，老、莊的思想對繪畫影響未減，雖然一部分畫家自稱參佛，有人大寫參禪詩，有人把自己畫室名曰「畫禪室」，而實際對他們影響的大部分是道，而非佛。佛道的思想雖然不一樣，但反應在知識分子生活中，卻有某些一致性，只是佛更過分一些。譬如道家主「無」，佛家主「空」；道家主「靜」，佛家主「淨」；道家主「寡欲」，佛家主「無欲」，道家主「忘」，佛家主「滅」；道家主「靜知」，佛家主「涅槃」？道家主「物我兩忘」，佛家主「四大皆空」。

莊子妻死，鼓盆而歌，佛家乾脆要妻室，道、佛都講解脫，都入山林，而道的解脫乃是擺脫污濁的社會，求得精神上的安靜，佛則乾脆要求擺脫「腐臭」的軀體，早入「淨土」，求得更「徹底的解脫」。後世文人自稱參佛，實則只到「道」的一步，惜其不自知而已。

有人說：「日本著名的色彩大師東山魁夷遊黃山，竟解決了中國美學史上的一個重要問題，即水墨畫的起因，他一直不理解中國畫家為什麼喜歡用水墨作畫，可是到了黃山……改用水墨寫生。」《學林漫步》初集第二一四頁）這真是怪事，東山魁夷一到黃山就悟出「非用水墨表達不可」（同上），那麼中國畫家在唐以前看了幾百年的山，為什麼未悟到呢？東山用水墨畫山水，本有中國傳統水墨畫法的啟發，見到黃山，他味像通「道」（「畫道之中，水墨最為上」的道），倘無中國古代畫家數百年的實踐探索而創立的水墨畫法，他能「頓悟」此「道」嗎？水墨代替五色，本有老莊的道家精神從中鼓動。

又如中國的書畫都特別重視布白，有人甚至強調一幅畫的最妙處全在空白。空白就是「無」，也是「有」（有空白），「有無相生」，畫的「無」處正是「有」處而生。老子說輪、器、屋，正是轂、空和室內這些「無」的空處最重要。「有之以為利，無之以為用」《老子》十一章），真和中國書畫的尤重空白處息息相通了。老子又強調「專氣致柔，能嬰兒乎？」「復歸於嬰兒」、「比於赤子」，「如嬰兒之未孩」，中國畫家求「復歸於樸」，有人主張畫家白首童心，作畫有稚拙味，無形中又和道家的精神相通。中國藝術未必處處套用老、莊一套，正因為早期藝術家接受老、莊精神的熏染，主要的精神相通，所派生的產物也就很容易一致。

中國畫的散點透視，不受定點約束，也正和道家的精神自由之思想相契。

再如明以後，崇南宗畫而貶北宗畫，誠然這是兩種審美情趣的不同，南、北宗畫一個重要區分，即北宗畫的線條剛勁，李思訓畫派及馬、夏輩畫最為明顯，《老子》七十六章：「堅強者死之徒」，剛勁的線條犯了老子的惡。而「南宗畫」一變鈎斫為水墨渲淡，線條柔軟，符合老、莊「柔」、「弱」旨意。符合老子：「柔弱者勝剛強」、「柔之勝剛」、「守柔曰強」的精神❺。

老、莊精神浸入中國繪畫領域，在理論上：宗炳發其宗，後人弘其迹。因此研究老莊精神對中國繪畫的影響，必須重視宗炳這篇畫論。

註　釋

❶ 「不違」的「違」是「避」的意思《易·乾》：「嫿則違之」，注：「知難而避也」。「天勵」即天的邊際。「勵」同「厲」，藩界也。《周禮》地官山虞：「掌山林之政令，物為之厲而為之守禁。」注：「物之為厲，每物有藩界也。」。「蕘」，同叢，聚木曰叢。「獨」尚也。劉向（漢）《說苑·雜言》：「聖人獨見疑，而況於賢者乎？」（按：這一段內容，我在注釋中另有解，以注釋中為準。）

❷ 絕代，荒遠的年代。郭璞《爾雅序》：「總絕代之離詞。」

❸ 見《戲題王宰畫山水圖歌》。

❹ 《船山遺書》卷六四《夕堂永日緒論》內編。

❺ 分別見《老子》三十六章、七十八章、五十二章。

第六章 〈畫山水序〉點校注譯

按：〈畫山水序〉原文是以明毛晉刻《津逮秘書》本作底本，主要用明王世貞刻《王氏書畫苑》本，清《佩文齋書畫譜》本，嚴可均輯《全宋文》本（影印本。載《全上古三代秦漢三國六朝文》）互校，近現代的一些版本除極個別字外，皆不採用。毛本、王本，皆用南京圖書館藏本。《佩文齋書畫譜》用南京師範大學美術系藏本，餘皆用南京師範大學圖書館藏本。

一、〈畫山水序〉點校注釋

〈畫山水序〉 **❶**

聖人含道暎物 **❷**，賢者澄懷味像 **❸**。至於山水，質有而趣靈 **❹**，是以軒轅 **❺**、堯 **❻**、孔 **❼**、廣成 **❽**、大隗 **❾**、許由 **❿**、孤竹 **⓫** 之流，必有崆峒 **⓬**、具茨 **⓭**、藐姑 **⓮**、箕 **⓯**、首 **⓰**、大蒙 **⓱** 之遊焉，又稱仁智之樂焉 **⓲**。夫聖人以神法道，而賢者通 **⓳**；山水以形媚道，而仁者樂 **⓴**。不亦幾乎 **㉑**？

余眷戀廬、衡 **㉒**，契闊荊、巫 **㉓**，不知老之將至 **㉔**。愧不能凝氣怡身 **㉕**，傷跕石門之流 **㉖**，

於是畫象布色，構茲雲嶺㉗。

夫理絕於中古之上者，可意求於千載之下㉘。旨微於言象之外者，可心取於書策之內㉙。

況乎身所盤桓㉚，目所綢繆㉛。以形寫形，以色貌色也㉜。

且夫崑崙山之大㉝，瞳子之小㉞，迫目以寸㉟，則其形莫覩㊱，迥以數里㊲，則可圍於寸眸㊳。誠由去之稍闊，則其見彌小㊴。今張絹素以遠暎㊵，則崑、閬之形㊶，可圍於方寸之內㊷，豎劃三寸，當千仞之高㊸，橫墨數尺，體百里之迥㊹。是以觀畫圖者，徒患類之不巧㊺，不以制小而累其似㊻，此自然之勢。如是，則嵩、華之秀㊼，玄、牝之靈㊽，皆可得之於一圖矣㊾。

夫以應目會心為理者㊿，類之成巧，則目亦同應，心亦俱會�51。應會感神�52，神超理得�53。雖復虛求幽岩，何以加焉�54？又，神本亡端�55，棲形感類�56，理入影迹�57。誠能妙寫，亦誠盡矣�58。

於是閒居理氣�59，拂觴鳴琴�60，披圖幽對�61，坐究四荒�62，不違天勵之藂�63，獨應無人之野�64。峰岫嶢嶷�65，雲林森眇。

聖賢暎於絕代�66，萬趣融其神思�67。余復何為哉�68，暢神而已�69。神之所暢，孰有先焉�70。

校　注

❶ 序——于安瀾輯《畫論叢刊》本作「叙」。其他各本均作「序」。按：序亦作叙。本同。

❷ 聖人含道暎物——暎：《王氏書畫苑》、《全宋文》及《佩文齋書畫譜》均作「暎」為是。

理解此句，關鍵要解決「道」的含義。宗炳經常提到「道」。《中庸》有云：「道也者，不可須臾離也。」但各家「道」的內容實質不一樣。我國古代儒、道、法、佛諸家皆言「道」等。根據《宋書·宗炳傳》和《全宋文》中所載的宗炳幾篇文章以及其他和宗炳有關的一些資料，可以知道，宗炳是一個虔誠的佛教徒（宗炳當時被稱為居士，《弘明集》所載宗炳的友人和論敵的文章中，皆呼宗炳為居士。佛教徒出家者被稱為和尚，在家者被稱為居士）。當釋慧遠在廬山成立「白蓮社」時，近在廬山腳下的陶淵明拒絕入社（參見《蓮社高賢傳》及《陶淵明集》，）宗炳卻不遠千里跑到廬山入社，「就釋慧遠考尋文義」。並在阿彌陀佛前宣誓死後要往生彌陀淨土。不過，宗炳對佛教的崇信只注重死後即靈魂不滅，輪回報應。他認為要得到一個好的報應，未死之前就要認真地「洗心養身」，只要認真地「洗心養身」，「往劫之紂紂，皆可徐成將來之湯武」。「洗心養身」又要靠道家、仙家的力量。他在〈明佛論〉一文中說：「且已墳典已逸（遺），俗儒所編，專在治迹，言有出於世表，或散沒於史策，或絕滅於坑焚。若老子、莊周之道，松喬列真之術，信可以洗心養身。」（見《全宋文》）由是觀之，宗炳的人生哲學，仍歸於道家之說。（詳本書五〈宗炳〈畫山水序〉研究〉）而晉宋之時，也正是老、莊思想盛行的時代，宗炳所闡述的內容，都離不開老、莊的道家思想。

宗炳所說的「道」乃是老、莊的「道」。「道」即今之「真理」、「原理」，是老、莊哲學體系中的最高範疇，「先天地生……可以為天下母……字之曰『道』」（《老子》第二十五章）。老、莊認為「道」是不可抗拒的規律性，是天地間從人君至百姓都要遵循的絕對化法則。

這句話是說：「道」內含於聖人生命體中而映於物。

按道怎樣的映於物呢？例如《老子》第十一章有云：「三十輻共一轂，當其無，有車之用。埏埴以為器，當其無，有器之用。鑿戶牖以為室，當其無，有室之用。」這些「道」正映於物。豈有車輪無軸，房屋無門窗，器皿無空灶呢？正是這些空處（「無」）才是有用的地方，所以「有之以為利，無之以為用」。又如《老子》第七十六章有云：「人之生也柔弱，其死也堅強（僵尸）；萬物草木之生也柔脆，其死也枯槁。」這本是自然現象（映物），但聖人悟出：「堅強者死之徒（吃虧），柔弱者生之徒（順利）。」

又「映物」一作「應物」。亦通。「應物」是適應事物變化的意思。《莊子·知北遊》有云：「其用心不勞，其應物無方。」《史記·大史公自序》：「與時遷移，應物變化，立俗施事，無所不宜。」「應物」，在莊子之徒認為是聖人的本領。《莊子·天下篇》：「以天下為宗，以德為本，以道為門，兆於變化（變化不測，隨物見端），謂之聖人。」「含道應物」就是「以道為門，兆於變化」的意思。這樣解釋也符合宗炳崇莊的思想。按以上一種解釋符合全文之意。

❸

賢者澄懷味像——古人把聖和賢同列，但賢者次於聖人，賢者有相當的道德修養，是聖人思想的主要實踐者和宣傳者。澄：澄清，清淨之意。懷：懷抱、情抱、胸懷、意念之意。味：品味、玩味、琢磨、研究之意。像：具體的物像。此處指由聖人之道所顯現之具體物像。「道」是抽象的，所謂「形而上者謂之道，形而下者謂之器」（《易·繫辭》），器即物像，乃是具體的，也即「映物」之「物」。

這句話是說「賢者澄清其懷抱以品味由聖人之道所顯現之物象」。

按：味像即味道，〈宗炳傳〉中就直言「澄懷味道」。味老、莊之道，心中不可有雜念。老、莊之道的中心就是「不爭」、「無為」、「處下」。利欲薰心，一心想做官的人，還能「不爭」、「無為」和「處下」嗎？故味老、莊之道必須「澄懷」，老子稱為「滌除玄覽」（《老子》第十章），莊子稱為「齋以靜心」和「齋戒、疏瀹而心，澡雪

而精神」（《莊子·知北游》）。

❹ 質有而趣靈——趣：《佩文齋書畫譜》作「趨」。諸本多作「趣」，以「趨」為是。

釋「靈」：

理解此句，要把「靈」的含義弄清。首先要知道宗炳在中國思想史上占有一定地位。讀過宗炳的文章的人，可以知道宗炳對「老莊」極其熟悉。《宋書》也說宗炳「精於言理」。《老子》第三十九章有：「神得一以靈」，「神無以靈將恐竭，」神如果不能顯其靈則是消散的，是無所寄託的，神在物上有所寄託，有所顯現，則稱為「靈」。所以宗炳在本文中說：「神本無端」。有了具體對象時便說：「玄牝之靈」，「質有而趣靈。」那麼，宗炳開始言「道」，此句又言「靈」，二者有無關係？宗說：「自道而降，便入精神」（《明佛論》）。莊子甚至說：「精神生於道」（《莊子·知北遊》）。可知「道」含於「神」之中（參見下面的「以神法道」），「神」之顯現又稱為「靈」，是故宗炳所說的「靈」的核心仍是「道」。「趣靈」實即「趣道」。質有：形質的存在。趣：此字同取。有時作進取、接受解。《莊子·秋水》：「然則我何為乎？何不為乎？吾辭受趣舍，吾終奈何？」郭象《齊物論注》：「萬物萬情，趣舍不同。」又王羲之《蘭亭序》：「雖趣舍萬殊，靜躁不同。」

❺ 此句意思是說：（山水）形質存在，必能從中發現道之所在。（所以聖賢皆遊山水）。

按：「道」既「暎物」，「物」亦必應「道」，物之形質存在，必「趣道」，必接受「道」之「暎」。比如《老子》第六十六章：「江海所以能為百谷王者，以其善下之（處下）。」此道暎於江海，江海的存在，也必然能發現此道之所在。

軒轅——即黃帝，上古聖人，三皇五帝之一。《史記·五帝記》：「黃帝姓公孫，名軒轅」。索隱「皇甫謐曰：『居軒轅之丘，因以為名，又以為號』」。按軒轅丘故址在今河南省新鄭縣西北。

⑥ 堯——聖人，也是五帝之一，帝嚳之次子，初封陶，後遷唐，故稱陶唐氏，其號曰堯，又稱唐堯。

⑦ 孔——即孔子，名丘字仲尼。

按：「孔」字疑為「舜」字之誤。其一，宗炳所提到的「軒轅、堯、廣成、大隗、許由、孤竹」皆是道家和仙家中著名人物。堯、舜雖是儒家之聖，亦是道家的聖。然儒家之堯、舜是積極出世者，是熱心救世者。《論語》書中，堯出現五次，舜出現九次，皆和遊山水絲毫不相干。道家的堯、舜是忘天下的人。《莊子·逍遙遊》：「堯……往見四子藐姑射之山……窅然喪（忘）天下焉。」《莊子》書中的堯舜多次出現，皆和山水有關，和「遊」有關。其二，「孔」不宜在「堯」之後，堯舜並稱，且舜為「無為」之君，堯亦自愧不如。「子（舜）天之合也，我，人之合也」《莊子·天道》。正是道家理想的人物。而且下面提到崆峒等地，也沒有孔子所遊之地。其三，宗炳提到八人中，除廣成，大隗為仙家外，餘皆按時間先後排列。軒轅、?、許由、孤竹，孔字若是，亦應排在孤竹之後。其四，《莊子·天道》：「黃帝、堯舜」並提。宗炳在他的《明佛論》中也有一聯串提到「軒轅、堯、舜、廣成、大隗、鴻崖、巢、許」等人，未嘗言「軒轅、堯、孔。」也可以和此處相印證。故疑「孔」字是「舜」字之誤。

⑧ 廣成——廣成子，上古仙人，隱居崆峒山石室中，黃帝曾問以治身之要，廣成子曰：「善哉問乎。來，吾語女至道。至道之精，窈窈冥冥。至道之極，昏昏默默。無視無聽，抱神以靜。形將自正，必靜必清。無勞女形，無搖女精。乃可以長生。」（見《莊子·在宥》）

⑨ 大隗——隗：《王氏書畫苑》本作「塊」，乃誤。《全宋文》本作「嵬」，亦誤。

⑩ 大隗：姓苑，上古仙人。

許由——上古高士，賢者也。堯欲讓天下給許由，許鄙而逃往箕山，躬耕自食。堯又請他做九州長，他跑到潁水之濱洗耳朵，表示這話污染了他的耳朵。

㉑ 孤竹——伯夷和叔齊，乃賢者。孤竹君的兩個兒子名伯夷、叔齊，本是商朝的臣子，商亡於周，二人隱居於首陽山，恥食周粟而餓死。

⑫ 崆峒——亦作空同。在河南臨汝縣西南六十里。傳說為廣成子所居。《莊子·在宥》：「黃帝立為天子，十九年，令行天下。聞廣成子在於空洞之上，故往見之。」（四川、山西、甘肅等地亦有崆峒山之名，不具考。）

⑬ 具茨——具茨山，在河南禹縣之北，一名大騩山。《水經注》：「黃帝登具茨之山。」

⑭ 藐姑——藐姑射山，又叫姑射山，在山西臨汾、襄陵、汾城三縣界。《莊子·逍遙遊》：「藐姑射之山（簡文云：在北海中）有神人居焉，肌膚若冰雪，淖約若處子……」又云：「堯……往見四子藐菇射之山。」考《山海經》本有兩姑射山。

⑮ 箕——箕山，在河南登封縣東南。為許由隱居之地，又名許由山。《莊子》等書皆記其事。

⑯ 首——首陽山，亦名首山。據說在山西永濟縣南。首陽山是伯夷、叔齊隱居之地。

⑰ 大蒙——西方邊遠之地。《爾雅·釋地》有：「西至日所入為大蒙。」

⑱ 仁智之樂——語出《論語·雍也篇》：「智者樂水，仁者樂山。智者動，仁者靜。智者樂，仁者壽。」正因為智者動，故愛動的水；仁者靜，故愛靜的山。智者、仁者各從動的水、靜的山中得到啟發，故樂水、樂山，各得其道也。

⑲ 聖人以神法道——法：《全宋文》作「發」。其餘諸本皆作「法」。此處「法」本意是「製造」、「產生」之意。《易·繫辭》：「制而用之謂之法。」宗炳所說的「法道」，實則是「總結發現，」用「法」強調聖人之功。此句是說：聖人以其內在精神（或曰聰明才智）總結發現了「道」。（若依《全宋文》作「發道」，則更易理解：道由聖人發出。「道」當然是靠思想〔神〕產生，而決不會靠肉體產生。用今天的話說，道就是靠一些有知識、

有修養的人，從一切具體事物中，抽象出來的某種規律或法則。它能夠為大多數人所反復利用。）

賢者通——賢者因澄懷味像而通於道。

❷⓪ 山水以形媚道——媚道：本是一個詞，古籍多見，一般指美人爭寵，以求皇帝多施「恩幸」的意思。如《史記・外戚世家》：「陳皇后挾婦媚道；」《漢書・外戚傳》：「許皇后寵益衰，而後宮多新寵，后姊平安剛侯夫人等為媚道。」「媚」作傾身希承解，亦作敬重解（參見《論語》）。此句「媚道」本是媚於道的意思，但亦含有舊典中「媚道」之意。宗炳把山水擬人化了，「聖人含道暎物」，「道」施暎於萬物，但山水因為形美，能和萬物「爭寵」，孔子所說的「仁者樂山」。

仁者樂——即孔子所說的「仁者樂山」。

全句是說：山水以其形質（之美），更好地反映在上面。所以要得「道」，最好遊山水。

聖人之道更集中地反映在上面。所以要得「道」，最好遊山水。

因為「山水以形媚道」，仁者遊覽山水，能從中更好地得到「道」，故樂。注意是得道而樂，非玩山水而樂。孔子曰「學而時習之，不亦說（樂）乎。」是說學習了才樂，意思正同。

❷① 不亦幾乎——不就是這樣嗎？

❷② 廬、衡——廬山和衡山。

❷③ 廬山在江西九江縣南。古有匡俗者結廬此山，故曰廬山，又曰匡山，匡廬等等。為避暑、遊覽勝地。衡山即五岳之一的南岳。在湖南衡陽市北。山有七十二峰。

契闊——和眷戀同義，此處指久別後的眷戀之情。《毛詩正義・擊鼓》：「死生契闊，與子成說，執子之手，與子偕老。」《南史・恩倖傳》：「內外紛擾，珍之（人名）手抱至尊。口行處分，忠誠契闊，人誰不知？」《晉書・后妃傳》上左貴嬪《楊皇后誄》：「惟帝與后，契闊在昔。」《全晉文》卷一〇三陸雲《弔陳永長書》曰：「契闊分愛，恩同至親。」曹操〈短歌行〉：「契闊談讌，心念舊恩。」皆此義。契闊亦有他解，不辨。

荊巫——荊山和巫山。

荊山在湖北南漳縣西，為漳水所出，自江陵北上可至。《元和志》：「荊山三面絕險，惟東南一隅通人。」（下和得玉於楚荊山即此。）

㉔ 據《宋書·宗炳傳》：「（宗炳）好山水，愛遠遊，西陟荊巫，南登衡岳。因而結宇衡山，欲懷尚平之志」。可知他先遊荊、巫，而後結宇衡山。故曰：「契闊荊、巫。」

不知老之將至——語出《論語·述而篇》。原文是：「子曰：……發憤忘食，樂以忘憂，不知老之將至云爾。」

此句意思：不知不覺地便迫近老年。

㉕ 愧不能凝氣怡身——凝氣怡身：調養氣息，使身體健康。

按漢末晉宋時期，士人中好神仙成風，甚至煉丹服藥，信可以洗心養身。宗炳崇釋好道慕神仙，他在〈明佛論〉中所說的「老子莊周之道，松喬列真之術。」「松喬列真之術」就是赤松子、王子喬等神仙之術，然自然規律不可抗拒，他年老多病，並不能如仙家那樣「凝氣怡身」，故以不能成仙而自愧。

㉖ 傷點石門之流——傷：損傷，這裡指患病。點：音帖。拖著鞋行路，謂指由於身體多病，體疲神衰，艱於行路。

石門：此處石門指湖南省石門縣西的石山，中有道，兩崖壁立如門，因名。《宋書·宗炳傳》：「……有疾還江陵。」從他結廬之所衡山還湖北江陵，必經此處石門。

此句是說：身體多病，艱於行路，仍然堅持遊於石門等地。

㉗ 又：《論語·憲問》：「子路宿於石門，晨門曰：『奚自？』子路曰：『自孔氏。』曰：『是知其不可而為之者與？』」宗炳以多病之身，強作山水之遊，是知其不可而為之，故用此典自做解嘲，此解亦通。

畫象布色，構茲雲嶺——構：相當於今日之「創作」。《後漢書·班固傳》有：「構造文辭。」

28

此句是說：於是設色寫畫山水之形，創作此雲嶺。

按《宋書·宗炳傳》叙宗炳：「有疾還江陵，嘆曰：『老疾俱至，名山恐難遍睹，唯當澄懷觀道，臥以游之。』

凡所遊履，皆圖之室。」即指此。

理絕於中古之上者，可意求於千載之下——古聖人的思想雖然隱沒於中古之上，但今人（千載之下人）可通過心意去探索到。

釋「理」：

宗炳先說「道」，此處又說「理」，下文還有「應目會心為理」、「神超理得」、「理入影迹」等。宗炳是「精於言理」（見本傳）的。「理」和「道」既有聯係又有區別，凡是具「理」的地方皆不可用「道」代。因之必須弄清「道」和「理」的關係，否則便不能真正理解。

「理」由「道」生，「道」因「理」見。道本體是形而上者，是可知其本然，而不可知其所以然的。《莊子》：「已而不知其然謂之道。」可知其所以然者則為「理」。比如老子的道是「任順自然」，我們可知其本然。但為什麼要任順自然，就要作具體的解釋和分析，要落實到具體物上，這叫「理」。「道」是萬事萬物的各種規律之總和，無數具體規律的總依據。如《老子》云：「道者，萬物之奧（主宰）」（第六十二章）。而「理」則是每個事物所以構成的具體規律，特殊規律。如《莊子·知北遊》所云：「萬物有成理而不說，」「聖人原天地之美而達於萬物之理。」《莊子·天下篇》亦有云：「析萬物之理。」落實至物皆用「理」而不用「道」。《管子·心術上》解釋說：「理者謂所以舍也」。韓非子對「理」與「道」的關係解釋最為清楚。《韓非子·主術》云：「道者，萬物之始」。《韓非子·解老篇》又云：「道者，萬物之所以成也，萬理之所稽也。理者，成物之文也；道者，萬物之所以成也。故曰：『道，理之者也』。物有理，不可以相薄。物有理不可以相薄，故理為物之制，萬物各異理。稽萬物之理，故不得不化，不得不化故無常操……」什麼叫「常」與「不常」呢？「夫萬物各異理而『道』盡。

物之一存一亡，乍死乍生，初盛而後衰者，不可謂常。唯夫與天地之剖判也俱生，至天地之消散也不死不衰者謂常。「而常者，無攸易，無定理」。這裡說的「道」，常的，不可變的，絕對的：「理」，不可謂常，是變化著的。又說：「凡理者，方圓、短長、粗靡、堅脆之分也」，「凡物之有形者易裁也，易割也……有形則有短長……短長、大小、方圓、堅脆、輕重、白黑之謂理」。總之在古代思想家看來，「道」是萬物之始，「道」生一、一生二、二生三、三生萬物」（《老子》第四十二章）。道是總統萬物的規律，絕對而不變的總規律，本身「無定理」；「理」是創生，是相對的，可變的，本身「有定理」，可知其所以然。故「理」由「道」生，「道」因「理」見，依「理」而行「道」。

所以宗炳說「理絕於中古之上者，可意求於千載之下」，而不說「道絕……」又說：「應目會心為理」「神超理得」，「理入影迹，」而都不用「道」字。這裡的「理」都由「道」生，而能知其所以然的，可變的、不同於形而上的「道」。

㉙ 旨微於言象之外者，可心取於書策之內——微：《全宋文》本作「微」。餘諸本皆作「微」。以「微」為是。言象：六朝哲學中常用語，此處可作物象解。心取：用心研究後所得。書策：古無紙張，載文於簡策，故謂書籍之屬曰「書策」。《禮·曲禮》：「先生書策琴瑟在前，坐而遷之，戒勿越」。此句和上句同意。是說：古人思想和言論的深義隱微不顯於物象之外，但可通過研究書策去了解到。

㉚ 身所盤桓——身所：身之所。盤桓：來往反復意。

㉛ 目所綢繆——細察其景。綢繆：纏綿意。

㉜ 以形寫形——以山水本來之形，繪為畫面上的山水之形。
以色貌色——以山水本來之色，繪為畫面上的山水之色。

㉝ 崑崙山——亦作「昆侖山」，我國最大的山脈。西起帕米爾高原東部之蔥嶺，橫貫新疆、西藏間，東延入青海境內。長約二五〇〇公里。古籍所稱昆侖山，一般指新疆、甘肅等地的一部分。亦作大山代名詞。成玄英：「昆命是高遠之山」（見《莊子·知北遊》疏）。

㉞ 瞳子——瞳：《王氏書畫苑》本作：「曠」。乃誤。瞳子：眼中之瞳人。此處作眼睛解。

㉟ 迫目以寸——迫近眼睛只一寸遠。極言距離之短。

㊱ 親——同睹。見也。

㊲ 迥——遠。

㊳ 眸——指眼睛。

㊴ 誠由去之稍闊，則其見彌小——實在是因為距離遠近，則所見之形越小。

㊵ 張絹素以遠暎——張：展開。絹素：用生絲織成的絹。古人無紙，或少紙，或紙不能作畫，多在絹上作畫。此句是說：展開絹素，使遠山景落到上面來。

㊶ 崑、閬——崑崙山和閬風嶺。閬風嶺在崑崙山之嶺，相傳為仙人之居。《離騷》：「登閬風而緤馬。」《十洲記》云：「崑崙上有三角，其一角正北，名曰閬風巔。」

㊷ 方寸——一寸見方。言面積之小。

㊸ 豎劃三寸，當千仞之高——仞：古以周尺八尺為一仞。此言豎劃三寸，可以表現千仞之高。

㊹ 橫墨數尺，體百里之迥——墨此處名詞動用，即劃。全句意謂橫劃數尺，可以體現出百里之遠。

㊺ 徒患類之不巧——類有兩解：其一、畫也。《廣雅》：「畫，類也」；其二、形象。《淮南子·真訓》：「又況未有

類也」。高誘注：「類，形象也」。宜從後說。此謂就怕其形象不巧（不佳、不理想）。

㊺ 不以製小而累其似——制：規模式樣，《考工記·弓人》：「弓長六尺有六寸，謂之上制」。此言不會因形制之小

而影響其氣勢之似。

釋「似」：

「似」字，一般應釋為「相似」、「類似」。但此處似不可簡單地作如是解。如解釋為：「不因繪製成小幅而影響

其與原山水相似」的話，則無甚意義，歷來畫山水，畫與真山水相當大者絕無，其他畫和原物相當大者亦極少，

故這話毋須宗炳來講。姚最《續畫品》評蕭賁云：「嘗畫團扇，上為山川，咫尺之內，而瞻萬里之遙，方寸之

中，乃辨千尋之峻。」杜甫詩《戲題王宰畫山水圖歌》云：「尤工遠勢古莫比，咫尺應須詫萬里。」故王夫之

《船山遺書》卷六十四〈夕堂永日緒論〉內編有云：「論畫者曰：『咫尺有萬里之勢』一『勢』字宜著眼，若

不論『勢』，則縮萬里於咫尺，直是〈廣輿記〉前一天下圖耳」。此語可以幫助我們對「不以製小而累其似」的

理解。宗炳的「似」，聯係上下文一看，便覺了然，乃指「千仞之高」、「百里之迥」之勢。是說不因畫幅小而缺

乏「千仞」、「百里」之氣勢，否則與地形圖何異？所以宗炳接著便說：「此自然之勢如是」。一「勢」字宜著眼。

㊼ 嵩、華——嵩山和華山。華：《王氏書畫苑》誤作「筆」。《古體字》「華」、「筆」形近而誤。

嵩山是五岳之一的中岳。位河南省登封縣北。又名嵩高，有三尖峰，中曰峻極，東曰太室，西曰少室。華山是

五岳之一的西岳，道教之山。在陝西省東華陰縣內。山有五峰，似蓮花，古「花」與「華」通，故曰華山。

㊽ 玄牝之一——玄：幽遠。牝：母。玄牝：《老子》第六章：「谷神不死（太空之神永存），是謂玄牝。玄牝之門，

是謂天地根。」河上公註：「玄：天也……牝：地也」。朱熹謂玄牝乃神化之自然。此處「玄牝」當含二說，釋

為：天地間神化之自然。

靈：《老子》第二十九章：「神得一以靈」。此處「靈」當理解為「神」（參見前註 ④）。

㊾ 皆可得之於一圖矣——皆可以在一幅圖畫中得以表現出來。

㊿ 應目會心為理者——應目：通過眼睛去觀察，從外界攝取的印象。會心：心中有所會悟。理：見前註㉘『釋『理』』部分。

51 此句是說：應於目，會於心而形成『理』者。

52 類之成巧——如果畫得巧妙。

則目亦同應，心亦俱會——則觀畫者在畫面上看到的和想到的，心所領會到的都感通於由山水所顯現之神。

53 應會感神——眼所見到，心所領會到的都感通於由山水所顯現之神。

54 神超理得——(作畫者和觀畫者的)精神可得超脫於塵濁之外(亦即『澄懷』)，『理』也便隨之而得了。理：見前註㉘。按：依『理』而行道也。

雖復虛求幽岩，何以加焉——虛求：即『澄懷』以求。先秦思想家特別是道家把『虛』作為『求』或知的先決條件。《老子》：『致虛極，守靜篤……吾以觀其復』。《莊子·人間世》：『惟道集虛，虛者，心齋也。』又云：『虛室生白。』其注曰：『室，比喻心，心能空虛，則純白獨生也。』《荀子·解蔽》：『心何以知？曰：虛壹而靜。』宗炳用『虛求』表示是認真以求，心無雜念地求。幽岩：山深處為幽，懸石者為岩。此處借指山水。

55 按：此句指學習聖人之道而言，非指為寫生山水而言。遊覽於山水之間，可以『味道』，臥遊畫中的山水更可以『味道』，而且不比遊真山水差。(此論繪畫之社會功能也)

此言雖認真地求道於真山水(遊覽)，也不比看畫中的山水(臥遊)強。

55 神亡端——亡：同無。神本是無形的，所以無從把握。

56 棲形感類——神寄托於形中，感通於繪畫(類)上。

57 理入影迹——理：見註㉘。影迹：此處指山水畫作品。《南齊書》卷二十三(中華書局點校本二冊四三三頁)〈王

儉傳〕：「儉與褚淵及叔父僧虔連名上表諫言：『乾華外構，采椽不斷，紫極故材，為宣陽門，臣等未之譬也。夫移心疾於股肱，非良醫之美，畏影迹而馳騖，豈靜處之方？』《世說新語·文學》「殷中軍」注：「故設八卦者，蓋緣化之影迹也。」

此言：（因為）「神」感通於畫之上。

「理」也就進入山水畫作品之中。

58 誠能妙寫，亦誠畫矣——此句應理解為：誠能巧妙地畫出來，也就真正能窮盡山水之神靈以及與神靈相通的道了。

59 閑居理氣——閑居：宗炳反覆強調「澄懷」、「洗心」，因而他的「閑居」，乃是去除一切名利爵祿之庸俗的干擾，使胸懷澄清。理氣：本義是養身之道的調理呼吸，潘岳賦：「先嘔噦而理氣。」也即孟子之謂：「我善養吾浩然之氣。」引伸為學道時的認真態度。《管子·內業》：「心靜氣理，道乃可止……修心靜音，道乃可得。」古人強調虛靜。理氣者，使心安靜也。

60 拂觴鳴琴——拂：此處指端起。觴：酒器。端著酒杯，彈著琴。

61 披圖幽對——展開圖卷，雅靜地對著上面的山水畫。

62 坐究四荒——四荒：即四方荒遠之處。《爾雅·釋地》：「觚竹、北戶、西王母、日下，謂之四荒」。此處指畫面上的景致。

此句是說：坐著便可以窮究四荒。（按：此和宗炳的「臥遊」思想一致。可稱為「坐遊」）。

63 不違天勵之蔡——違：離也。《論語·里仁》：「君子無終食之間違仁。」天勵：天的邊際。「勵」同「厲」，蔽界也。《周禮·地官·山虞》有云：「掌山林之政令，物為之厲而為之守禁」。注：「物為之厲，每物有蔽界也」。蔡：同㩒。聚木曰㩒。

64 獨應無人之野——應：適也；合也。獨應意為獨處而安於。此句和上句頗費解，詞義亦不甚明瞭。聯係全文和

宗炳的思想，似可理解為：（觀賞畫中所寫之幽遠境地）我不願離開（遠離塵埃）的天際山林中。獨自處於無人之野。

⑥⑤ 峰岫嶤嶷——岫：音袖。山有穴稱岫。嶤：音堯。高峻之山。嶷：音逆。高大之山。

⑥⑥ 聖賢暎於絕代——絕代：荒遠之年代。郭璞《爾雅序》：「總絕代之離詞」，即指荒遠之年代。此句是說：聖賢的思想（道）照耀著荒遠的年代。

⑥⑦ 萬趣融其神思——此句是說：山水畫中無窮的景致之靈和自己的精神相融洽，引發人無限的感受、嚮往和思索。

按因為山水以形媚道，所以畫山水，觀山水畫，對古聖賢之道就味得更深刻。盡管「聖賢暎於絕代」，這裡因為山水神靈之引導作用，也就理解了。

⑥⑧ 余復何為哉——我還要幹什麼呢？

⑥⑨ 暢神而已——使精神愉快罷了。

⑦⑩ 神之所暢，孰有先焉——使精神愉快，還有什麼能超過山水畫呢？

按：因為通過畫山水和觀山水畫，對聖人之道理解得更深刻，所以精神特別愉快。并非因為純粹的遊山觀畫而愉快。宗炳此文通篇都是圍繞「道」而言的。

二、〈畫山水序〉譯文

〈畫山水序〉

道內含於聖人生命體中而映於物，賢者澄清其懷抱，使胸無雜念以品味由道所顯現之物象。至於山水，其形質存在，必能從中發現道之所在。所以軒轅、唐堯、孔子（疑為「舜」）、廣成子、大隗氏、許由、伯夷、叔齊這些聖賢仙道，必定有崆峒、具茨、藐姑、箕山、首陽、大蒙（等名山）的遊覽活動。這又叫「仁者樂山、智者樂水」。

聖人以自己的聰明才智總結發現了「道」，賢者則澄清情懷品味這由道所顯現之像而通於道。山水又以其形質之美，更好、更集中地體現「道」，使仁者遊山水得道而樂之。事實不就是這樣的嗎？

我眷戀廬山和衡山，又對久別的荊山和巫山十分懷念。不知不覺中，便迫近了老年。愧不能像神仙家那樣凝氣怡身。身體多病，限於行路，但我仍堅持遊覽於石門等地，真是知其不可而為之啊！於是畫像布色，創作此雲嶺。

古聖人的學說雖然隱沒於中古之上，距今已千載了，我們仍然可以通過心意去探索到；古聖人的思想意旨，雖然很奧妙，又隱微難見於物像之外，我們仍然可以通過用心研究書策而了解到。況且是親身盤桓於山水之中，又是反覆地觀覽，以山水的本來之形，畫作畫面上

的山水之形；以山水的本來之色，畫成畫面上的山水之色呢？

但崑崙山那麼大，眼睛那麼小，如果眼睛迫於崑崙山很近很近，那麼崑崙山的形狀，就不得而見。如果遠離數里，整個山的形狀，便會全部落入眼底。現在我們展開絹素，讓遠處的山景落到上面來，那麼，崑崙山閬風巔之形，也可以在方寸之大的絹素上得到表現。只要豎劃三寸，就可以表達千仞之高；用墨橫畫數尺，就可以體現出百里之遠。所以觀看所畫的山水圖畫，就怕畫上的山水形象不理想，不會因為其形制之小而影響其氣勢之似。這是自然之勢如此。所以，則嵩山和華山之秀，天地間自然之靈，都完全可以在一幅圖畫中得以表現出來。

我們通過眼睛去攝取山水之形象之神靈，心中有所會悟，這就得到了「理」。所以，如果畫得很巧妙、很高明，則觀畫者和作畫者在畫面上看到的和想到的，也會相同。眼所見到的和心所領悟到的，都感通於由山水所顯現之神。作畫者和觀畫者的精神可得超脫於塵濁之外，「理」也便隨之而得了。即使再去認真地遊覽真山水，也不比觀覽畫中的山水強啊！又山水之神本來是無具體形狀的，所以無從把握，但神卻寄託於形之中，而感通於繪畫之上，「理」也就進入了山水畫作品之中了。確能巧妙地畫出來，也確能窮盡山水之神靈以及和神靈相通的「道」。

於是閑居理氣，飲著酒，彈著琴（排除一切俗事的干擾），展開圖卷，幽雅相對，坐在那裡窮究畫面上的四方遠景。我真不願意離開（遠離塵埃的）天際山林中，能獨自處於杳無人煙之野，到處是峰岫峻嶺，雲林密遠。

盡管古聖賢的思想照耀著荒遠的年代，但我們看看畫中山水的無窮景致，其中的靈氣和人的精神相融洽，引發人以無限感受、向往和思索（對深奧的古聖人之道也就理解了）。我還要幹什麼呢？使精神愉快罷了，使精神愉快，還有什麼能比山水畫更強呢？

附：宗炳介紹

宗炳（三七五─四四三年），字少文，南陽涅陽（今之河南省鎮平縣南）人。

宗炳祖上是做官的，「祖承宜都太守。」「父繇之，湘鄉令，母同郡師氏，聰辯有學義，教授諸子。」可知宗炳從小有一個很好的學習條件。但他一直不願做官，東晉末年，劉毅、劉道憐等先後召用，皆不就。入宋後，朝庭多次徵召，皆不應。大約在他二十八歲左右，曾不遠千里跑到廬山，在阿彌陀佛像前宣誓死後要往生彌陀淨土。並「入廬山，就釋慧遠考尋文義」。五個月後，因他的哥哥宗臧反對，逼他下了山。宗臧當時任南平太守，於是就在南平附近的江陵（今湖北江陵）給他「立宅」。他在這裡，「閑居無事」。後來，「二兄蚤（早）卒，孤累甚多，」他的生活發生了困難，「家貧無以相贍，頗營稼穡」，但仍不去做官。

宗炳「每遊山水，往輒忘歸，」「好山水，愛遠遊」。他所居住的江陵之地，西有巫山、荊山；南有石門、洞庭湖、衡山；東有廬山，北便是他的故鄉南陽，再向北便是嵩山和華山。江陵面臨長江，交通甚便，他遊覽了很多名山大川。其妻羅氏死後，他又只身遠遊，「西陟荊巫，南登衡岳，因而結宇衡山，」「欲懷尚平之志。」後來因病和年老，又回到了江陵故宅，并「嘆曰：老疾俱至，名山恐難遍覩，惟當澄懷觀道，臥以遊之。凡所遊履，皆圖之於室，

謂人曰：撫琴動操，欲令眾山皆響。」他把山水畫出來貼在牆上，或者就在牆上畫上山水，躺在床上觀看，謂之「臥遊」。宗炳幾乎遊覽終生，正如他在〈畫山水序〉中所說的「余眷戀廬、衡，契闊荊、巫，不知老之將至。」《南史》說他：「妙善琴書圖畫，精於言理。」古有〈金石弄〉樂曲，至桓氏而絕，賴宗炳傳於後世。所以，他晚年，無力再去遊山時，便在江陵故宅，彈琴作畫，元嘉二十年，宗炳六十九歲，結束了他的隱居生活，也永遠停止了他的畫筆。(據《宋書・宗炳傳》、〈明佛論〉、《南史・宗炳傳》、《蓮社高賢傳》等書)。

宗炳晚年所作的山水畫未有流傳下來，倒是他畫的人物畫如〈稽中散白畫〉、〈孔子弟子像〉、〈獅子擊象圖〉、〈穎川先賢圖〉、〈永嘉邑屋圖〉、〈周禮圖〉、〈惠持師像〉等傳於後。

他的文章，據《隋書・經籍志》著錄有十六卷，今已佚。現存於《全宋文》中尚有〈明佛論〉、〈獅子擊象圖序〉、〈答何衡陽書〉、〈又答何衡陽書〉、〈寄雷次宗書〉等七篇；和繪畫有關方面的文章有〈獅子擊象圖序〉、〈畫山水序〉。

第七章　王微〈敘畫〉研究

一、王微思想簡說

據《宋書·王微傳》以及《全宋文》所載王微幾篇文章可知，王微思想中儒、道兩家的影響都存在，他年輕時曾做過官，所以他的傳記未能和宗炳一樣列入〈隱逸〉部分。他敘說繪畫功能時，也按儒家傳統習慣比附於儒家經典。但儒家是主張積極進取、積極入世的，他又「素無宦情」，曾「常住門屋一間，尋書玩古，如此者十餘年」（見《本傳》）。他的好友吏部尚書江湛舉他為吏部郎，遭到他的斥責和嘲諷（見《本傳》及《宋全文》）。《宋全文》卷十九載有他〈與從弟僧綽書〉，其中說：「奇士必龍居深藏，與蛙蝦為伍。」他臨死時「遺令薄葬，不設輀裷鼓挽之屬」（見《本傳》），亦頗類莊子。《莊子·列禦寇》：「莊子將死，弟子欲厚葬之，莊子曰：吾以天地為棺槨……吾葬具豈不備邪，何以如此。」從王微「遺令薄葬」看來，他是不同於宗炳的。在晉末宋初的思想界，他必屬於神形一體、形死神滅一派者。又，顏延之和王微、陶淵明是志同道合之友，思想屬一系。陶淵明和宗炳的思想完全相反，慧遠在廬山成立白蓮社，近在廬山腳下的陶淵明表示反對，「忽攢眉而去，」並寫了很多詩駁斥慧遠的「形盡神不滅」論，闡述形

· 143 ·

神一體、形盡神滅之說（見《陶淵明集》）。宗炳卻不遠千里去廬山參加白蓮社，宣誓死後去西天，並對慧遠崇拜備至（見《明佛論》）。宗炳妻死，雖很悲傷，但一想到是其神離去，便停止了悲傷。

而王微死，他只認為自己醫術過錯，致使他悲痛至死，本傳記其哭弟語云：「吾素好醫術，不使弟子得全，又尋思不精，致有枉過，……吾罪奈何。」

宗炳好神仙術，他「愧不能凝氣怡身。」王微「尤信《本草》」、「自將兩、三門生，入草採之」，「世人便言希仙好異」，王微對此還表示不滿（以上皆見《本傳》和《全宋文》）。

但有一點，王微和宗炳是一樣的，即都受莊、老思想影響。王微雖不像宗炳那樣稱「眾聖莊老」而崇拜甚重，但他也稱贊：「莊生縱洬濩之極」（見《本傳》）。晉宋期間，多數文人受道家思想影響，王微也是其中之一。以上所論王微思想的基本特徵，我們在下文分析他的畫論時，還會發現更大量的例證。

二、考王微〈敘畫〉寫於宗炳〈畫山水序〉之後

宗、王畫論一向並提，二文寫作年代各書俱不載，然仍能考出其大概。

查《宋書·宗炳傳》，知宗炳死於四四三年，時六十九歲。又他的〈畫山水序〉中說他：「不知老之將至。」據《文獻通考·戶口考》：晉以六十六歲以上為「老」，宗炳是晉末宋初人，可知他寫〈畫山水序〉，時在六十五歲以前，即〈畫山水序〉寫作時間的下限之年為四三九年。（如按一般情理推測，六十五歲的人應說「吾老矣」而不說「老之將至」，姑按六十五歲計算。）

王微〈敘畫〉第一句「辱顏光祿書」，可知此文實是給顏光祿的回信，光祿大夫是當時的

高級官員，顏光祿就是顏延之，他和王微同朝做過官。〈敘畫〉寫於顏延之

得光祿官號之後，是無疑的。據《宋書·顏延之傳》記載：「元凶弒立，以為光祿大夫。」

又據《宋書·二凶傳》：「劉劭（元凶）弒立」在四五三年。又顏延之本傳云：「世祖登阼，

以為金紫光祿大夫」，亦在四五三年。如果王微稱顏延之為光祿大夫是在此時，則〈敘畫〉寫

於四五三年，即王微臨死之前。其時宗炳已死去十年。

又舊說王微享年二十九歲，新出《中國美術家人名辭典》仍之，皆按《宋書·王微傳》：

「元嘉二十年卒，時年二十九。」實誤。應為「元嘉三十年卒，時年三十九」（見孫虨《宋書考

論》。新版《宋書·王微傳》已改正）。即王微死於四五三年。

又顏延之在「為光祿大夫」之前曾為光祿勛，光祿大夫可簡稱光祿，如御史大夫可稱御

史，光祿勛是否可稱光祿，則不知，若光祿指光祿勛而言，則〈敘畫〉寫作可能早於四五三

年。但不會早於四四三年。本傳有：「劉湛誅，起延之為始興王濬後軍諮議參軍、御史中丞。」

為此事「垂及周年，猶不畢了」，並「請以延之訟田不實……免所居官」。有人上奏說他

在任縱容，無所舉奏。遷國子祭酒，司徒左長史，坐啟買人田，不肯還直。」顏果然被罷官，罷

官後不知多長時間，「復為秘書監，光祿勛，太常」。這是顏最早得光祿勛。這一段中，僅為

「買人田，不肯還直」，就糾纏一周年，其餘起官、改任、升官、罷官、復官到光祿勛七段時

期，其中「罷官」和任「御史中丞、在任縱容、無所舉奏」都不會太短時間，固之這七段時

間絕不會低於一年，加起來便最少是二年。

據《宋書・劉湛傳》，劉湛被誅在四四一年初，因而顏延之初為光祿勛上限之年是四四三年。亦即王微作〈敘畫〉時間的上限之年為四四三年。故知王微〈敘畫〉晚於宗炳〈畫山水序〉至少四年，（即使減去上面推測的時間一年，還要至少晚三年。）至多十五年。

我甚至懷疑王微對宗炳的某些說法表示不滿，有些地方又嫌宗炳說得不清楚，試看：

宗炳：「質有而趣靈。」
王微：「本乎形者融靈。」
宗炳：「迫目以寸……可圍於寸眸。」
王微：「目有所極，故所見不周。」
宗炳：「以形寫形，以色貌色。」
王微：「而動變者心也，」、「明神降之。」
宗炳：「身所盤桓，目所綢繆。」
王微：「擬太虛之體。」「畫寸眸之明。」
宗炳：「今張絹素以遠暎。」「此自然之勢如是。」
王微：「橫變縱化，故動生焉，前矩後方出焉。」
宗炳：「披圖幽對，坐究四荒，不違天勵之藂，獨應無人之野。」
王微：「以判軀之狀，」「披圖按牒，效異《山海》。」

誠然，宗、王也有相合之處。

宗炳（三七五──四四三年），王微（四一五──四五三年）同為晉宋期間人。王微〈敘

畫〉雖晚於宗炳〈畫山水序〉，但仍不失為早期的山水畫論，研究它，對了解古代繪畫，仍有相當的意義。

三、山水畫功能論

　　文藝屬於上層建築的範疇，在現在是不會有異議的。但在曹丕之前，卻被視為「俳優博奕」、「雕蟲小技」，連大文人蔡邕都說：「夫書畫辭賦，才之小者」。司馬相如處俳優犬馬之間。繪畫的地位更是低下，繪畫是奴隸們的事，是比方伎、雜役、卜巫還要低下的小伎。漢以前士大夫階層中是無人從事這方面工作的。漢末少數文人士大夫大量加入繪畫隊伍，提高了繪畫的社會地位。

　　王微在〈敘畫〉第一句便指出，「圖畫非止藝行，成當與《易》象同體」。意思是：圖畫不居於技術的行列，成當與聖人所作《易》象相同。對這句話的理解，關鍵在於對「藝」的解釋。這個「藝」不是今日藝術的「藝」，而是技術的「技」的意思。《論語》中的「游於藝」的「藝」，實際是馭、射、投壺之類的技術，《周禮》稱禮、樂、射、御、書、數為六藝，實乃技的含義之擴大，與藝術的「藝」無涉。《二十五史》中的〈藝術列傳〉，在唐以前，列的皆是陰陽、卜筮、占候、技巧（巧匠）等人，是沒有畫家的。而唐以前的士大夫畫家中，畫名高於官名的則列於〈文苑傳〉，「逸士高人」中的畫家，則被列入〈隱逸傳〉，決不列入〈藝

術列傳〉的。當時書法比繪畫地位高，即王微說的：「工篆隸者，自以書巧為高。」後於王微的姚最也講過：「今莫不貴斯鳥迹，而賤彼龍文」。但仍有人稱書法為「伎」，趙壹《非草書》：「草書之人，蓋伎之細者耳」，「豈若用之於彼聖經。」技術人在當時地位很低。和王微同時代的劉義慶（四○三—四四四）寫有《世說新語》，他就把「藝」作為：繪畫、書法、彈棊游戲等的總稱，〈巧藝〉第一段便是「彈棊」；稍後的顏之推作《顏氏家訓》把繪畫、書法、彈棊卜筮、巫禮等等總稱為「藝術」。但他們實際上都把「藝」作為「伎」看待，而不是作為今之藝術的概念來看待的。正因為當時有人把圖畫列入「藝（伎）」的行列，王微才明確地反對，對當時流行的說法給予反駁，聲明圖畫不居於技術的行列，「圖畫非止藝行。」止：居也《《詩經》「邦畿千里，維民所止」）。《易》乃是封建社會統治階級極為推崇的經典，《易》象即是通過八卦形式推測自然和社會的變化，所謂言天道和人道而被稱為六經之一。王微把圖畫的地位提高到和聖人經典同體的地步，圖畫的功能就不言而喻了。王微之前，論說畫的功能者有之，如曹植、王延壽等，但都未有像王微這樣直接地把畫和聖人經典同體的明確。畫和聖人的經典同體，而作畫的人似乎也可以是非聖則賢了。朱景玄說：「伏聞古人云，畫者，聖也。」古人當亦包括王微在內吧！實際上，宗炳說的山水畫可以體現聖人之道，也是把畫和聖人之道聯繫起來的。

宗、王對繪畫的社會功能的論述，給後世畫史畫論家的影響極大。張彥遠說：「畫者⋯⋯與六籍（六經）同功」，實乃本於王微的「與《易》象同體」。又說：「豈同博奕用心，自是名教樂事」，也和「非止藝行」意思差不多。以後歷代皆有此類論述。

要補充說明的是，前面提到魏晉時期大量文人加入繪畫隊伍，提高繪畫地位，主要是提高了文人繪畫的地位。文人士大夫是不願和工匠平列的，他們既要掌握這門由工匠發展起來的技術，又要和工匠相區別，所以士大夫們一參加繪畫，不久便鬧分裂，提出了匠體和士體的標準。謝赫評劉紹祖：「傷於師工，乏其士體。」❶謝赫還說「跨邁流俗」、「橫逸」、「逸才」、「高逸」，都是和「輿皀」(俗工) 相對立的。彦棕也說鄭法輪「不近師匠，全範士體」。唐以後，士大夫作畫，言必稱士體了。

四、山水畫是獨立的藝術畫科論

魏晉時期山水畫雖已萌芽，如吳王趙夫人「進所寫江湖九州山岳之勢」及「五岳列國地形」之類，其實是軍事指示圖或其他地形圖。地形圖屬實用性，一般作為軍事、行政或經濟建設等方面指示地形之用，只是「案城域、辯方州、標鎮阜、劃浸流」而已。古之地圖類畫，由《漢書》所記，可知當時地圖安排比例都很嚴格，不能隨便為之。山水畫乃藝術品，它不必根據實用的需要去安排，而是按美的規律去創造，乃是藝術家對於生活的本質特點從感情上加以領會之後，對於生活的一種再現，它給人不是實用，而是精神上的文明。

王微在此文中首先排除了山水畫作為地形指示圖的實用價值，指出「夫言繪畫者，竟求容勢而已。」這一不是正確的說法，況且古人作畫已不如此。繪畫「非以案城域……」，山水既是一門藝術，應和地形圖分道揚鑣，各自發揮作用。只有這樣明確的區分，山水畫的發展

才有正確的目標。否則和地形圖混為一談，便很難脫離其實用性，很難獨立成科，而且很難成為一門藝術，更談不上有其藝術上的自律性。

山水畫當然以山水為主體，也就是說不能作為人物畫的附庸。而人物、動物之屬只能作為山水的點綴，以增加山水畫的情致。王微在談到如何描繪山水美景之後說：「然後宮觀舟車，器以類聚；犬馬禽魚，物以狀分」。山水畫大體畫好之後可以加上一些廟宇、道觀、車船，當然不能亂畫，要「器以類聚」，即宮觀要畫在山腰裡，舟要泛在水中，還可以畫一些「犬馬禽魚」，也要根據情狀加以區分。由此可知，早期山水畫點綴物實多。顧愷之《畫雲台山記》中也有此類記載。敦煌同時代壁畫中的山水大多都有此類點綴物，且比例多不當。

王微在本文中所表現的一大功勞就是把山水畫和地形圖分開了，他反復強調：「披圖按牒，效異《山海》。看看畫好的山水畫，效果大異於地形圖經啊！「山海」不是自然界中的山海，當時「山海」二字一般不連用，有說「山川河流」、有說「天地山川」、「五岳」、「江海」、「山谷」。《山海》是晉宋時期流行的《山海經》，其書是戰國和西漢初期的涉及到地理方面的著作，內有介紹山川地理的有關文獻，有〈山經〉：〈北山經〉〈西山經〉等和〈海外經〉、〈海內〉等等，故稱《山海經》。宗炳《明佛論》中有「述《山海》天毒之國」之語。晉郭璞(二七六—三二四)為之作注，〈海外〉以下多為圖說之詞。晉陶淵明(三六五—四二七)有詩云：「泛覽周王傳，流觀山海圖」，即指此。

「效異《山海》」是說山水畫給人的精神享受的效果大異於「山海圖經」。當然，這是因為山水畫本身是和圖經不同的緣故。

〈山水松石格〉中就明確指出：「遠山大忌學圖經。」郭熙在《林泉高致》中說：「千里之山，不能盡奇，萬里之水，豈能盡秀……一概畫之，版圖何異？」恐怕也是受了王微的啟示才說出來的。

五、寫山水之神

顧愷之的「傳神論」出現後，宗炳和王微都把它應用到山水畫中去，強調畫山水也重在傳神，而不在寫形，宗炳的「以形寫形」只是強調畫面上形體與對象之形體相應，不可任意想象為之，但寫形還要神棲於內，「山水質有而趣靈」，寫形為了寓神，「神本亡端，棲形感類，理入影迹，誠能妙寫，亦誠盡矣。」王微說得更乾脆：「本乎形者融靈」。宗炳的「質有而趣靈」是把神、形分成二體，這和他的思想是相一致的。王微認為形神本是一體，不可分割，「靈亡所見，故所托不動」，（《津逮秘書》本作：「止靈亡見，故所托不動」，意思也很清楚。）這句話似

前面我已說過宗炳的「披圖幽對，坐究四荒，不違天勵之藂，獨應無人之野」，一張畫上什麼都有，版圖何異？王微可能對此不滿，提出「以判軀之狀，畫寸眸之明」，只要畫出一部分（詳解見第六節），當然要是最得意的一部分，藝術就要以少少許，勝多多許，將千山萬水、村莊平野俱羅列於一張畫上，則成何體統？所以他特別提出「效異《山海》，」反復說明。山水畫只有嚴格地和這些圖經及軍事指示圖分開，才能有其自律性，才能按照藝術的規律去發展，才能成為獨立的畫科。王微這一宣布，使他成為山水畫的「開國元勛」。

非而是，上下聯起來一看便很明瞭，是說靈和形一體，豈有不見形而見靈的呢？和宗炳話貌

似相同而不同，但對繪畫要求的本質卻又是相同的，即要「寫山水之神」。王微說的山水之靈，

實是他發現了山水的美的代名詞，也可以說是山水的精神。清人方士庶論畫要：「煉金成液，

棄滓存精」❷，繪畫當然要存滓不能存滓，精就是靈。

王微說：「動變者心也」，有兩重意思：一是因為山水「融靈」，和死的地形圖不一樣，

畫山水怎樣在形中顯現出靈，怎樣「棄滓存精」，「遺形得似」，這動變者，要靠心的作用，二

是山水和山水圖因為「融靈」，必有一種動變之勢，這也和死板的地形圖不一樣，這也要靠心

去體會。前者基於創作角度而理解，後者基於欣賞角度而理解。為動變之勢實則也就是靈。

但要寫靈，還要從形入手，因為「靈亡所見，故所托不動」。顧愷之提出的「以形寫神」的著

名論點，王微又作了詳明的闡說。

宗、王的山水畫傳神論打破了以前只有人物畫傳神的概念，對後世畫萬物皆要傳神的理

論有很大影響。唐元積：「張璪畫古松，往往得神骨。」宋蘇軾：「邊鸞雀寫生，趙昌花傳

神。」（〔崔寫生〕是寫雀之生氣，即傳神）又說：「老可能為竹寫真，小坡今與竹傳神」。人物、山

水、花鳥、竹石皆要傳神，所以宋鄧椿在《畫繼》卷九中說：「畫之為用大矣……能曲盡者，

止一法耳，一者何也，曰傳神而已矣。世徒知人之有神，而不知物之有神。」這是和宗、王

的理論一脈相承的。

關於傳神問題，還要作一補充說明。人物傳神論是很好理解的，自然物何神之有？所謂

為山水傳神，就是山水的「美」給人感受在畫上的落實。對此，西方有一位哲學家有一段精

關的解說：「植物、動物、石頭、空氣、光等等，部分地作為自然科學的對象，部分地作為藝術的對象，都是人的意識的一部分，都是人的精神的無機界❸。」在人類產生之前，自然界無所謂美、醜的，美、醜是客觀存在在人的頭腦中的反映，所謂自然美絕非一種脫離人類社會的自在之物。有些社會科學家又談到了「人化了的自然」。「人化了的自然」實質是人自身本質的對象化，而自然美正是人類的社會本質在自然界的一種感性的顯現，是人類社會屬性與自然的物質屬性在具體形象上的統一。「人化了的自然」，不單是指經由生產勞動加工改造了的那部分自然，更重要的指非經人之工，而在人之意識中改變了的那部分自然。人的眼睛和原始的、非人的眼睛得到的享受大不同，……比如梅花、松柏、三峽、峨眉對今天的人可以成為審美的對象，但對原始人卻未必如此。孤立地看這些東西似乎依然是自在的存在，但從它與人的關係的歷史發展過程來看，它們的差異卻是很大的，而這是被「直接」「人化」的程度所決定的。我們說山水美，具體地說是雄、是幽、是奇、是秀，說松柏傲立、梅菊高潔，實質就是人的本質的對象化。在生活上，人靠自然界，「把整個自然界變成人的身體。」在精神上，人以自然界為食糧，把自然界變成「人的精神無機界」、「人的意識的一部分」，部分地作為藝術的對象，用以豐富人的本質，充實人的精神，在感情和意識中復現人自身，表現和確證人的本質力量。而激情、熱情是強烈追求自己的對象的本質力量。

被藝術家描寫的自然物都有其一定的客觀存在的外部形狀，但作為審美對象，其外部形狀又顯現着一種內在的本質力量，即它所對象化的人的某種本質和本質力量。藝術家通過對物的外部形狀的描寫，能寫出人的某種精神狀態，（包括畫家筆下的線條墨色）表現出人的某種精

神品質，這就叫「傳物之神」。當然較差的藝術品是不能作到這一點的。不明乎這個道理和缺乏相當藝術修養的人，甚至不能欣賞——包括那些力的化身的線條，隨意自然的筆墨情趣——真正的傳神之作。

繪畫本屬於意識形態，本是精神的產物。物之神要靠人來傳，物之神乃人之神的形象顯現。同樣的物，隨傳其神之人的神之不同而顯現出不同的神。中國優秀的畫家，並非錄像式地描寫物的外形，而一直是把要表現的物化為自己的意識（莊子稱為「物化」），注入自己的感情，再反映到畫面上去。這其中起重要作用的，「動變者心也」。王微對心的作用特別重視，請看下節「明神降之」。

六、明神降之

繪畫要「明神降之」，這也是王微第一次提出來的，它是對宗炳「以形寫形」說的修正和重要補充，道出了藝術構思活動和精神活動對於藝術創作的重要作用。如果把「以形寫形」和「明神降之」結合起來，即今之「生活基礎」加「創作構思」，就更為完善。

「明神」即「神明」，乃六朝時期及六朝前後的常用語。人的智慧、天才、精神、情感、思想活動等等皆屬神明的範疇，人的想像力亦屬「神明」的內容之一，古希臘的阿波羅尼阿斯指出「想像」是「指導」藝術家「造形」的特殊智慧。晚略於王微的劉勰所著《文心雕龍·神思》說得更為清楚。

圖畫之所以不居於技術行列，主要靠心思。《易》像就是聖人心造，聖人想像出來的，漢王符就說：「聖人以其心來造經典，」《潛夫論·贊學》因之圖畫也應是畫者心造，光靠目見所記，不動心思，仍不免流於地形圖之列。〈敘畫〉主旨在說圖畫不同於地圖（「非以案城域……」，「效異《山海》」），之所以不同於地圖，有「動變者心也」、（按此依《王氏書畫苑》本）「明神降之」的作用。《素問·靈蘭秘·典論》云：「心者，生之本、神之變也」。又云：「心者，君主之官也，神明出焉」。《孟子》：「心之官則思」。莊子此類論述亦不少。可見心的作用，王微之前已被人重視。但在繪畫上還是王微說得明白。

因此「目有所極」一段應解釋為：依靠目去觀山水景致，依然有一定限制，這不是目的視力限制，而是目的功能所限制。比如「方丈」為神仙所居，幻想中的境界，都不是目所能見，故所見不周至，但可以存在於想像之中。於是乎以一管之筆，擬出想像中的山水之體。

「太虛」的解釋很多，《莊子》：「不遊乎太虛」，被釋為「深元之理」或「氣」等，還作「太空」解，總之太虛就是虛。成玄英疏：「太者，廣大之名」。虛，非實體也。後人曰太虛幻境。此處「太虛」和「所見」相對，它是見不到的，而只是心所思之境，存在於人的想像中。地形圖是實用的產物。；藝術是精神的產物，是意識形態。馬克斯曾說：「……它是某種和現存實踐意識不同的東西，它不用想像某種真實地想像某種東西」（《德意志意識形態》）。「想像某種真實的東西」存在於想像者的思維之中，眼不可見，但想像者如果是畫家，便可以把想像的東西畫出來，為目所見，是所謂「以判軀之狀，畫寸眸之明」，「判」，分也。《淮南子·俶真訓》：「天地未剖，陰陽未判」。《韓非子·解老》：「與天地剖判也俱生」。

《莊子·天下》：「判天地之美，析萬物之理（注：各用其一曲，故析判）。軀，《說文》：「軀，體也。」即「太虛之體」的「體」。因為想像中的山水之體比目見周至，但不可能也不必全部畫出來，要分其「體」之一部分，當然要以最能表達自己理想、情感的一部分，以部分之狀，

畫出由目見之明，使想像中的山水，變成目見的畫上山水。

王微在想像中應該以什麼樣的筆法表現什麼樣的山水之後，說：「橫變縱化，故動生焉。

前矩後方出焉。」（按後一句和前一句相對，則「出焉」之前疑脫二字，或為：「前矩後方，則形出焉」。然即

使脫二字，亦還講得通，以原句為是。）「橫變縱化」指的是想像的精神活動，即顧愷之的「遷想」，

它是可以無限飛越的。《文心雕龍·神思》有：「文之思也，其神遠矣，故寂然凝慮，思接千

載，悄焉動容，視通萬里。」可作此語的最好注腳。因為橫變縱化的構思，山水的動變之勢

也即「融靈」之靈在心中產生了（「故動生焉」），然後根據想像的結果畫出來，叫「前矩後方出

焉」，「方」即是按「矩」的工具畫出來的，也即一般所說的前有矩後有方，劉勰稱為：「規

矩虛位，刻鏤無形」。近現代美學家和藝術理論家都懂得：藝術家的創作活動，包含着兩個不

可分離地相互聯繫的方面，即通過對生活的能動反映在觀念中產生藝術形象的活動，以及通

過物質材料的運用，把觀念中的藝術表象外化為實際存在的、可為感官把握的藝術形象，即

形成藝術作品的創作活動。這一道理王微早就闡述得十分清楚。「橫變縱化，故動生焉」是前

一活動，「前矩後方出焉」則是後一活動，也即由「太虛之體」變成「寸眸之明」，由心之想

象變成眼之可見之畫的活動。

唐符載有一段記載張璪畫松的話可以幫助我們對此段話的理解，也可以幫助我們了解王

微這一精神的意義和影響。「觀夫張公之藝,非畫也,真道也。當其有事(作畫),已知夫遺去

機巧,意冥玄化,而物在靈府,不在耳目,故得於心,應於手,孤姿絕狀,觸毫而出,氣交

沖漠,與神為徒。其忖短長於隘度,算妍媸於陋目,凝觚舐墨,依違良久,乃繪物之贅疣也

……」(《唐文粹》九十七)張璪之作畫「若流電激空、驚飆戾天,摧挫斡掣,撝霍瞥列(運筆狀),

毫飛墨噴,捽掌如裂,離合恍惚、忽生怪狀……」(同上)張璪作畫之所以能如此,乃因被畫之

物先融於靈府(心)中,在靈府中經過「動變」,去渣存精,所以他畫的時候並不要臨時到客觀

世界中去用目耳去捕捉對象(虛求幽岩),而是以自己的手寫自己的心,即由「太虛之體」變

成「寸眸之所明」。張彥遠論氣韻。「古之畫或能遺(原文「移」,恐誤)其形似,而尚其骨

法」。「今之畫,縱得形似,而氣韻不生」。現實的山水萬物有一定的形質,用目耳去臨時捕捉,

拘於現實,往往對畫家所要表現的「靈」有一定限制,融入靈府(心)之後,就把這種限制解

除,由畫家的心去「動變」。若所畫之物不從靈府中出……而僅從「陋目」中出,所得就有可能

僅是對象的形骸,所畫出可能僅是「物之贅疣」。因之宗炳的「以形寫形」,必須有王微這一

修正和補充,方能正確地指導創作。否則便易流於自然主義。

唐朱景玄作《唐朝名畫錄》序云:「伏聞古人云,畫者聖也,蓋以窮天地之不至,顯日

月之不照。揮纖毫之筆,則萬類由心,展方寸之能,而千里在掌。……無形因之以生。」也

主要是和王微這一思想契合的。強調繪畫萬類由心,補天地、日月之所不至,而非僅僅是對

自然的模仿。姚最強調:「立萬象於胸懷」,亦然。

王微的「太虛之體」論,在敘述上似有片面,實際上也不是毫無現實基礎的想像。想像

本來就是「人在反映客觀事物時，不僅感知當時直接作用於主體的事物，而且還能在頭腦中創造出新的形象，即是沒有直接感知過的事物的形象。這種特殊的心理能力，稱為想像」《美學概論》第二章）。「想像與記憶有密切的聯繫。沒有記憶就沒有想像，想像憑藉記憶所供給的材料進行活動。它是在人的頭腦中改造記憶中的表象而創造新形象的過程，也是過去經驗中已形成的那些暫時聯繫進行新的結合的過程。所以，它雖然具有很大的創造的性質，但實質上仍是對現實反映的一種特殊形式」（同上）。王微的記憶功夫特別深，他的想像也特別豐富，這在《宋書》本傳中都可得到佐證。據《宋書》所載，王微不像宗炳那樣一生浪跡江湖，奔走山岩，但他「盤紆糾紛，或紀心目，故兼山水之愛，一往迹求，皆仿像也。」所以王微並不排斥「寫生」，並不排斥對客觀世界的研究，只是不需要像西洋畫選擇固定的地點，固定的光線，對景刻劃，而是強調「心」的作用，「神明」的作用。「盤紆糾紛，或紀心目」也一直成為中國畫傳統的寫生方法。唐吳道子畫嘉陵江三百里，五代顧閎中畫〈韓熙載夜宴圖〉，都是不用當場勾粉稿，而是「或紀心目」，回來後一揮而成，不是把手中粉稿變成畫，而是把心中稿（經過「橫變縱化，故動生焉」）變成圖畫，「心者……神明出焉」，這不也就是「明神降之」嗎？石濤說：「夫畫者，從於心者也」就更為明了。

在山水畫剛一興起的時候，王微就明確地反對自然主義的寫生和創作方法，為中國畫創作奠下了一個正確的基礎。雖然他的說法還不能說是十分嚴密和科學的，但比起西方十八世紀才正式有了以風景為主題的畫，卻要先進得多。

近現代心理學家的研究成果證明：想像具有形象的特點，並經常與人們實踐活動中的一

定的需要、願望和情感相聯繫。這當然是很符合實際的。王微在設想應以各種筆法表現各種山時，已帶有一定的願望和情感，其實都屬「明神」的內容。「神明」對運筆的影響，論之者甚多，前人有所謂「喜氣寫蘭，怒氣寫竹」，皆「明神降之」而如是也。

「明神降之」不僅在作畫中發揮作用，欣賞作品時尤為重要。早在十八世紀，即有美學家認為審美中感覺並不重要，「想像」的愉快才是審美的特徵。王微欣賞山水畫：「望秋雲，神飛揚，臨春風，思浩蕩」，就是這種「想像的愉快」，他還想像到「雖有金石之樂，珪璋之琛，豈能彷彿之哉」。

微說得很全面：「豈獨運諸指掌，亦以明神降之」。鄭板橋的「眼中竹」到「心中竹」，畢竟還要到「手中竹」，才能成為作品。前引符載記張璪畫松「物在靈府，不在耳目，故得於心，應於手」，也沒有忘記手的作用，但心的作用還是重要的，而由張璪本人總結出的「外師造化，中得心源」一語，實乃畫家之三昧，「中得心源」必以「外師造化」為基礎，造化經過心的「動變」，神明的陶鑄，造化的形象乃上升為心源的形象（即「橫變縱化，故動生焉」），而後以己手寫己心，所以張璪畫「非畫也」，真道也」。畫「真道也」，故稱為藝術，而不稱技術，因為它和道一樣本是精神的力量，也是精神的結晶。古人稱山水畫是「精神還伏精神覺」❹，「江生精神作此山」❺。繪畫之所以不同於圖經，之所以能畫出山水之神靈，本是作者神明使之然。沒有神明，何來藝術？何來藝術家？藝術成家之說，源於曹丕的「成一家言」。什麼叫畫家？作畫者有自家風格，便是畫家，繪畫風格成熟的便是成熟的畫家。風格即人，更清楚地說，即

但畫家畢竟不光是欣賞家，還要把自己的感受傳達出來，當然也不能排斥手的作用。王

人的神明。很多人掌握了相當的技巧，而不成為畫家，即是在他的畫上僅見技巧而不見神明，亦即沒有風格。大藝術家的藝術並不以技巧的面貌出現，而是借技巧之功使其「神明」在畫上反映出來，我們在作品上看到的乃是他的神明和修養，甚至忘掉了還有技巧。荊浩《筆法記》云：「忘筆墨而有真景」沒有筆墨還能成畫嗎？但作畫者只為筆墨所驅使，便出不了「真景」，張彥遠謂之「死畫」。「真景」要靠「真情」，「真情」的流露，乃「神明」使然。筆墨乃隨「明神」的波動而波動，畫家只覺得自己的感情在流露，而忘卻還有筆墨，正如郭熙所云：「面不見絹素，手不知筆墨，磊磊落落，杳杳冥冥，莫非吾畫」（《林泉高致集》）。這就是「明神降之」。

畫家，各家有各家的面貌，正是各家的「神明」不一樣，「降」到畫上的反映也不一樣，就形成了各家的面貌，而不僅僅是靠指掌的工夫。否則，千篇一律，千畫一面，藝術將成何體統，將怎麼去發展？

再次，若從美學的觀點來看，西方一些美學家也是從心物關係去探索美的規律的。他們把美的規律直接同人的本質聯繫起來，並以人的本質為中介，使美的規律置於生產實踐的基礎之上。他們認為人的本質對象化產生了美。美的創造包括感覺、需要、情感、想像、思維等過程。就藝術創作而言，若排斥了心（即神明）的作用，僅從物的方面去探索，對象的形體、色彩、線條等等就可能成為所謂美的本質的規定。或把這種規定看作對象自身的自然結構，或把這種規定看作機械的反映，或者如西方所說的直接觀照的結果。只抓住現象，未抓住本質。而這種規定未必構成美，違反它也未

必不美，乃因看不出美是人的事物，實際上那種所謂規定也是不存在的，被抽象地孤立地理

解的，被固定為與人分離的自然界對人說來也是無。

如上一節所說，雖然王微的「明神降之」不是很嚴密很科學的，但他對藝術的規律卻有

一定的認識。它的提出，為中國古代畫家的成長起到相當的作用。即在現在來說，仍有繼承

的價值。

誠然，「明神降之」，還要有多方面的修養。《宋書·王微傳》：「微少好學，無不通覽，

善屬文，能書畫，兼解音律……」不正透露了此中消息嗎？

七、對後世文人畫的影響

王微雖然說繪畫和聖人的經典同體，其目的是為了提高繪畫的地位。但他在其後的論述

中還是重在「怡悅性情」方面，所謂金石珪璋也不能比。〈敘畫〉中兩大段文字，「……此畫

之致也」，「……此畫之情也」，都有點「怡悅情性」的味道。這對後世文人畫產生了巨大的影

響。

「畫之致也」一段中，他說：「曲以為嵩高，趣以為方丈；以反之畫，齊乎太華，〔以

枉之點〔按和上句對義，疑脫一「以」字〕，表夫隆准。」這一段話接在「以一管之筆，……畫寸眸

之明」的後面，是談如何用筆把「判軀之伏」變成「寸眸之明」的。

「曲以為嵩高」，「曲」是「〈」卷曲，彎曲的「曲」，當然不可機械的理解為畫曲線，乃

幅，用筆曲畫三遭，三尖峰即出）。

是運筆的大概，是說用筆上下揮動，可以畫出嵩山之峰（嵩山有三峰，猶如曲線之起伏，古人多作小

「趣以為方丈」，是說用筆縱橫奔放，可以畫出神仙境界那樣美景。

「以戾之畫，齊乎太華」，是說用筆急驟挺拔，可以表現出華山那樣險峻。戾音拔，疾猝

也，又如犬奔貌；太華即華山，華山天下險，南峰、西峰皆拔地而起，直插雲表。用筆急起

疾猝，易於表現其險峻之勢。

「（以）枉之點，表夫隆准。」是說用筆邪曲一點，可以表達出山崖上突出的大石壁，猶如

山的「鼻梁子」（此句姑作此解，疑有誤字）。

以上說的是用不同筆法表現不同的山水之境，雖然還只是王微的想像，但表達了他對於

作畫用筆也應「怡悅性情」的態度。後世文人畫家稱作為「墨戲」、「墨趣」，雖然那是用墨成

熟地表現，但也表現了作畫用筆時一定的情趣，早在王微的畫論中已有萌發。張彥遠論說王

微謂：「圖畫者所以鑒戒賢愚，怡悅情性，若非窮玄妙於意表，安能合神變乎天機。」「鑒戒

賢愚」指的當是王微山水畫社會功能論，「怡悅性情」，應該是包括王微談到的作畫情趣之美

吧！誠然也包括畫中山水的擬人之美。

王微繼續說：「眉額頰輔，若晏笑兮；孤岩鬱秀，若吐雲兮。」這是說山的景致，其高、

平、低、窪、深、淺、突、斜，猶如人的眉、額、頰、輔，又若少女面上含笑的酒窩（按原文

「晏」，當為「靨」。「笑」字原文為「庋」，乃誤字，《楚辭》：「靨輔奇牙，宜笑嘕只。」當為此語之所本）。孤岩

蒼鬱秀美，似在噴吐雲霧。

王微將山水擬人化了，這一擬人化值得特別注意，將自然景物之擬人化乃是中國畫的一個重要特點，中國畫家以後則把自然景物作為人的情態的寄托，畫面上物的精神就是人的精神，傳物之神也就是傳我之神，或者叫傳我之道。畫上物形是載作者之道的，因而不可稱為「贅疣」。畫面上物凡不能載作者之道的便是「贅疣」，這也叫「以形媚道」，畫之形如不能媚作者之道，畫之何益？花怎麼會「濺淚」，鳥怎麼會「驚心」，八大山人畫的魚和鳥怎麼會怒目而視，都是人的精神、情態借物而現。《莊子》的「物化」，王微的「擬人化」，在後世繪畫中，都有相當的市場，或者以物寓情，或者以情寓物。梅、竹、松、菊為什麼成為後期文人畫最喜愛的題材，正因為從這些物中看出人的性格，花之怒放，山之含笑，這叫以情寓物。後世的山水畫，有的殘山剩水，有的金碧輝煌，有的蕭散簡遠，三、五株枯樹，一、二間草房，有的厚重，有的簡淡，都是畫家意識的反映。所謂：「江山本是無情物，寫到荒殘亦可憐。」❻在王微之後，自然擬人化的思想不斷的出現。〈畫山水賦〉：「定賓主之朝揖，列群峰之威儀。」《筆法記》：「古松……翔鱗乘空，蟠虬之勢，欲附雲漢」（擬動物）。《林泉高致集》將自然擬人化的地方最多；「春山澹冶而如笑，夏山蒼翠而如滴，秋山明淨而如妝，多山慘淡而如睡。」「大山堂堂，為眾山之主……其像若大君，赫然當陽，而百辟奔走朝會……若君子軒然得時，而眾小人為之役使。」《山水純全集》：「或如醉人狂舞者，或如披頭仗劍者。」等等。皆是在王微之後對山水擬人化的進一步闡發。其對後世文人畫的影響也就不言而喻了。

在宗炳〈畫山水序〉的研究中，我說過儒道對後世文人的影響，一是文以載道；一是自

我陶冶。或者二者並存於一人，互相矛盾又互相調劑。王微思想中，儒、道並存，他既要把畫比附於儒家經典，又要怡悅情性。他後期，已由半官半隱變成全隱，道家思想占了上風，因而他的畫更多是為了「自喻適志」，「欣欣然而樂與」（莊子語）。古代山水畫真正有鑒戒作用的並不多。

王微的「或紀心目」的寫生方法，「擬太虛之體」的創作態度，追求用筆趣味，傳達強烈的個人感情等作風都或多或少、有意無意地為後世文人畫所繼承和發展。

最後一段「此畫之情也」，文意甚明，而它和後世文人畫家作畫情趣、審美情趣、以及藝術精神的相契，也很清楚，就無須多說了。

注釋

❶ 轉引自《歷代名畫記》卷六。

❷ 見《天慵庵筆記》。

❸ 見《一八四四年經濟學——哲學手稿》。

❹ 宋汪藻《浮丘集》卷三十。

❺ 虞集《江貫道江山平遠圖》，見《道園學古錄》卷二十八。

❻ 明末方爾止題明代遺民畫家牛山畫詩句。原畫藏安徽博物館。詩又見《余山集》中冊。

第八章 〈敘畫〉點校注譯

按：〈敘畫〉原文是以明毛晉刻《津逮秘書》本為底本。主要用明王世貞刻《王氏書畫苑》本、清《佩文齋書畫譜》本互校。近、現代的一些有關版本，除極少個別字外，皆不採用。

毛本、王本用南京圖書館藏本。《佩文齋書畫譜》本用南京師範大學美術系藏本。其他參考本皆用南京師範大學圖書館藏本。

一、〈敘畫〉點校注釋

〈敘　畫〉

辱顏光祿書❶

以圖畫非止藝行❷。成當與《易》象同體❸。而工篆隸者，自以書巧為高❹。欲其並辯藻繪❺，覈其攸同❻。

夫言繪畫者，竟求容勢而已❼。且古人之作畫也，非以案城域❽、辯方州❾、標鎮阜、劃浸流⓫。本乎形者融靈⓬。而動者變心⓭。止靈亡見⓮，故所託不動⓯。

目有所極，故所見不周⑯。於是乎，以一管之筆擬太虛之體⑰；以判軀之狀⑱，畫寸眸之明⑲。曲以為嵩高⑳，趣以為方丈㉑。以㲼之畫，齊乎太華㉒。枉之點，表夫隆準㉓。眉額頰輔，若晏笑兮㉔；孤岩鬱秀，若吐雲兮㉕。橫變縱化，故動生焉㉖。前距後方，（則形）出焉㉗。然後，宮觀舟車，器以類聚㉘；犬馬禽魚，物以狀分㉙。此畫之致也㉚。望秋雲，神飛揚，臨春風，思浩蕩㉛。雖有金石之樂㉜，珪璋之琛㉝，豈能髣髴之哉㉞。披圖按牒㉟，効異《山海》㊱。綠林揚風，白水激澗㊲。嗚呼㊳，豈獨運諸指掌㊴，亦以明神降之㊵。此畫之情也㊶。

校注

①辱顏光祿書——自此句至「戲其伊同」句，《佩文齋書畫譜》無。
辱：屈也。為應酬語。如辱蒙、辱賜等皆是。顏光祿：姓顏名延之，字延年（三八四—四五六年），官太子舍人、光祿勳、光祿大夫、紫金光祿大夫。故稱其為顏光祿。琅邪臨沂人，文章詞彩冠絕當代，與謝靈運齊名，都是晉、宋之際名聲最大的詩人。《宋書》卷七十三有傳。史稱：「自潘岳、陸機之後，文士莫及也，江左稱顏謝焉。」
書：信也。

這一句客套話是說：承蒙顏光祿大夫賞信。

②以圖畫非止藝行——以：因為。止：居也。《詩·商頌·玄鳥》：「邦畿千里，維民所止。」藝：古之「藝」，同於今之所謂「技」，不同於今日藝術的「藝」。《論語》：「游於藝」，「求也藝」，《莊子·在宥》：「說聖耶，是相

於藝也。」皆指某些技巧。稱禮、樂、射、御（馭）、書、數為六藝，乃是藝（技）的觀念之擴大。《二十四史》中〈藝術列傳〉所列之人，皆醫巫、方伎、占卜、巧匠等，技術人在當時是不被統治者看重的。文人中的畫家被列入〈文苑傳〉或〈隱逸傳〉。行：音杭。

（以前注家釋此句為：圖畫不只是一種藝術的行為。——恐望文生義也。）

此言：圖畫不居於技術的行列。

按：當時有很多人把繪圖列入藝術的行列（詳本書七·王微〈敘畫〉研究），所以王微加以反駁。

成當與《易》象同體——《易》：儒家的經典著作，也是儒家的思想本源。《易》象即八卦。《文心雕龍·原道》：「幽贊神明，《易》象惟先。」《易》乃通過八卦形式推測自然和社會的變化，用以言所謂天道和人道。封建社會從上層統治者到一般士大夫，都極其重視這本書，奉為行動指南。

此句是說：畫成當與聖人所造《易》象相同。

釋「《易》象」。

❸ 儒家經典甚多，王微何以單說畫與《易》象同體，二者本質之聯繫，知「《易》象」可釋耶。

《易》象即八卦，乃《易》中的八種基本圖形，名稱是乾（☰）、坤（☷）、震（☳）、巽（☴）、坎（☵）、離（☲）、艮（☶）、兌（☱）。象徵天、地、雷、風、水、火、山、澤八種自然現象。天是一個整體，即畫作「—」來表示；地上有人、獸的雙雙足迹，就畫作「☷」。雷是產生在天上的道道閃光，故畫作「☳」；風是在天下，捲起塵沙，既能阻斷視線，也能湮迷前途的足迹故畫作「☴」；水是中間映有天，兩旁是地，故畫作「☵」；火是因中間焚燒而隔斷，兩旁可以通行，故畫為「☲」；山是上面接天，下面接地，當中阻隔，故畫作「☶」；澤是地面微露在上，但下面映出深遠的天空，故畫作「☱」；為求八卦之一致，把天「—」亦畫作「☰」。《易》（因是周朝的著作，故亦稱為《周易》；又因被後人奉為經典，

故亦稱作《易經》乃借這八個符號演繹寫成。《易》含有修、治和形象變化之意，即借八卦的形象，闡發修身、齊家、治國、平天下的行動準則；在形態萬千，變化不盡的複雜情況下，指導人們如何隨機應變，恰當對待。《易》運用對立統一的道理去分析事理、陰陽、剛柔、奇偶、虛實和義利等等，揭示出對立統一的矛盾。《易》分上經和下經。上經共三十卦，以闡述國家大政方針為主；下經共三十四卦，以講個人修身、齊家、察時處世之道為主。並不涉及鬼神。有些書中介紹，《易》和《易》象完全是用於占卜、算命之工具，恐不完全符事實。重人而不重鬼神的孔子就曾恨讀《易》之晚，「子曰：『加我數年，五十以學《易》，可以無大過矣』」。《論語·述而》）。

❹ 以上簡單介紹可知：一、《易》是儒家思想的本源之一，以言天道和人道為主；二、《易》象是模仿天地間自然現象而創造成，這和圖畫的本源是一致的。所以王微說圖畫「成當與《易》象同體，」而不言其他，就是這個意思。

❺ 工篆隸者，自以書巧為高——此句是說：擅長篆書和隸書的人，卻自以為書法高妙而高人一等。按當時貴書賤畫的記載很多，姚最《續畫品》亦有云：「今莫不貴斯烏迹（書法）而賤彼龍文（畫）。」欲其並辯藻繪——辯：爭論是非曰辯。《孟子·滕文公》：「予豈好辯哉，予不得已也。」藻繪：比喻文飾、材彩之美。《文心雕龍·原道》：「龍鳳以藻繪呈瑞。」陸游詩：「我初學詩日，但欲工藻繪。」「欲其並辯藻繪」猶「欲並辯其藻繪」。「其」指「圖畫」和「篆隸」。

❻ 尠其攸同——尠。考驗以求其實。《文選·與陳伯之書》：「夫迷知返，往哲是與？不遠而復，此句意思是：要並辯書法和圖畫的光輝價值。先典攸高（古代典籍所推崇。）又《左傳·襄公四年》：「民有寢廟，獸有茂草，各有攸處。」

❼ 夫言繪畫者，竟求容勢而已——容勢：形容局勢。指客觀世界中的物狀。此話意為：考核書法和繪畫之相同。

⑧　此言：一般談繪畫的人，竟只追求客觀世界中的外形局勢而已（這種認識是有局限的）。

非以案城域——案與城同。

此言：並非用以安排城域。

⑨　辯方州——辯通辨。

此言：辯通辨。

此句謂：指辨地方州郡。

⑩　標鎮阜——標：《王氏書畫苑》誤作摽。

鎮：大山之謂。阜：高地之謂。

此言：標注大山和高地。

⑪　劃浸流——浸：《王氏書畫苑》作「漫」。

此言：劃分湖泊河流。

⑫　本乎形者融靈——融：融合，融洽。靈：《老子》：「神得一以靈。」此處「靈」即傳神之「神」。（參見本書六

《畫山水序》點校注釋》注④）。

此言：能夠動變的是心的作用。

⑬　而動者變心——《王氏書畫苑》、《佩文齋書畫譜》作：「而動變者心也」。按以此為是。

這句話是說：本來形和神就是一體。

此語有二重意思：古人的「心」，即今之思想，《素問·靈蘭秘·典論》：「心者·生之本，神之變也。」又「心

者，君主之官也」，神明出焉。」《孟子》：「心之官則思。」因為地圖是固定的，不能隨便變動，而山水畫非地

圖，可以依靠作者的「心」，剪裁加工（變動），想象為之。又山水動變之勢（靈）亦靠心去體會。

若依《津逮秘書》本：「而動者變心」，當解作：「動者」即「靈」，和下文的「不動」即「形」相對。「變心」

本：「而動者變心」，當解作：「動者」即「靈」，和下文的「不動」即「形」相對。「變心」

即改變人的心情，譬如一個人的心情本來是平靜的，看到一幅好畫變得激動起來，這就叫做「變心」。

畫之所以能使人「變心」，是「形者融靈」中的「靈」的作用。「靈」是「動者」，才具有這種作用。地形圖是形

內無靈，是死板的形，就無法使人「變心」，所以地圖是實用物，而繪畫是精神物。此解亦通。但義稍遜之。

⑭ 止靈亡見——《王氏書畫苑》本、《佩文齋書畫譜》本均作「靈亡所見」。按和上文相聯，可從。

亡：同無。

⑮ 此言「靈」是見不到的（即是說靈不能單獨存在）。

故所託不動——託：同托。寄也。《孟子·萬章》：「士之不託諸侯，何也？」注：「託，寄也。謂若寄公食祿

於所託之國也。」不動：在此處指實在的形體。

此言：靈（神）寄托於不動的形象之內。

⑯ 按自「本乎形者融靈」至「故所託不動」這一段，王說和宗炳的「棲形」說不同。王微意：神、形一體，不可

分；宗炳意：神、形二體，可以合。宗炳是「形神分殊」說者，認為世上萬物皆神的顯現，萬物皆有靈。王微

和顏延之、陶淵明等思想實屬一系，是反「形神分殊」說者（當另文討論）。宗、王之論貌似相同而實不同，但

對於繪畫要求的本質卻又相同，即要「寫山水之神」。可謂殊途而同歸也。

目有所極，故所見不周——此言依靠眼睛去欣賞山水景致，依然有一定極限，所以所見之景則不能周全。

⑰ 按：「目有所極」，不是指眼的視力有限，而是指眼的功能有限。下文談到的想象中的山水之景，比如「方丈」

是神仙所居，非目所能見，目觀則不及想象之豐富，故所見不周。

於是乎以一管之筆，擬太虛之體——擬：摹仿、相似之意。太虛之體：指想象中的山水之體。太虛：《莊子·

知北遊》：「不遊乎太虛」，一釋為「深玄之理」；一釋為「氣」。太虛在它處也作天空解。「太虛」就是虛，成玄

英疏：「太者，廣大之名。」虛者，非實體也。後人曰「太虛幻境」。此處「太虛」和上文「所見」相對；是「見

不到），而存在想象之中。

此言：（因為目見不周全）於是乎以一管之筆，模擬出雖不客觀存在而卻存在於想象中的山水之體（更理想）。

⑱ 以判軀之狀——判：分也。《淮南子·俶真》：「天地未剖，陰陽未判。」《韓非子·解老》：「與天地剖判也俱生。」《莊子·天下》：「判天地之美，析萬物之理（注，各用其一曲，故析判）。軀：《說文》「軀，體也」，即「太虛之體」的「體」。察古人之全，寡能備於天地之美。」皆可幫助對「判」和此句的理解。

按因為想象中的山水之體比目見豐富，但不必也不可能全部一下子都畫出來，要分其「體」（軀）之一部分（最理想的一部分之狀），以部分之狀，（畫出寸眸之明）。

⑲ 畫寸眸之明——寸眸：眼睛。明：《國語·周語》：「在目為明」。（轉引自阮元《經籍纂詁》）。《莊子·外物》：「目徹為明，耳徹為聰，鼻徹為顫，口徹為甘，知徹為德。（疏）：徹，通也……」（《諸子集成》本郭慶藩《莊子集釋》四〇四頁）。

此語是說：畫出由眼所見之明。

⑳ 曲以為嵩高——曲：彎曲如鋸齒之狀，狀 ∿，此言用筆上下左右揮動，如畫曲線之自然。嵩高：五岳之一之中岳嵩山，一名嵩高。在河南省登封縣之北，山有三尖峰（中曰峻極、東曰太室、西曰少室）。

按上一句「太虛之體」即幻想中、想象中的山水之體，本是虛的，不可見的。畫家的任務就要把頭腦中構思的（姚最稱為「立萬象於胸懷」）形象，反映到紙、絹等物質材料上去，畫出由目能見之明的畫上山水。簡言之：把想象中山水，畫成目見中山水。

㉑ 趣以為方丈——趣：此處指用筆縱橫奔放。方丈：神仙之境。《史記·封禪書》：「蓬萊、方丈、瀛洲，此三神

按嵩山之形，正符曲以為之之狀，張彥遠論六朝山水「若鈿飾犀櫛」。敦煌壁畫中山峰多「曲以為之」之狀。

嵩山呈三尖峰之狀，曲畫三遭，其形即出。

山者，在渤海中。」

此言：用筆縱橫奔放，可以畫出神仙之境那樣美景。

㉒ 以犮之畫，齊乎太華——犮：或為「髮」，音拔，犬奔貌。又通拔，疾也，犍也。太華：華山，五岳之一之西岳。在陝西省華陰縣，以其西南有少華山，故稱太華。華山天下險，南峰、西峰皆拔地而起，直插雲表。

此言用筆急起疾衒，易於表現華山那樣險峻挺拔之勢。（此句姑作此解，疑有誤字）

㉓ 柱之點，表夫隆準——「柱之點」，疑為「以柱之點」，和上文「以犮之畫」對義，疑有誤字

此言用筆邪曲一點，可以表現出山上突出的大石頭。（此句亦姑作此解，疑有誤字）

隆準：本意是指高鼻子。《史記·高祖紀》：「高祖為人隆準而龍顏。」注：「應劭曰：『隆，高也』；準，頰權準也。』李斐曰：『準，鼻也。』」此處指山崖上突出的象高鼻子形狀的大石頭。

㉔ 眉額頰輔，若晏笈兮——笈：《王氏書畫苑》本作「笑」；《佩文齋書畫譜》本作「笑」。《津逮秘書》本作「笈」，應是「笑」之誤。

輔：同酺，頰也。晏：當為「屬」之誤，猶今俗謂頰邊之酒渦也。《楚辭》：「屬酺奇牙，宜笑嗞只。」當為此語之所本。

此言用筆邪曲一點，可以表現出山上突出的大石頭形狀的大石頭。

㉕ 孤岩鬱秀，若吐雲兮——孤岩蒼鬱秀麗，似在噴吐雲霧。

㉖ 橫變縱化，故動生焉——橫變縱化，指複雜的藝術構思活動。似不可以今人作畫用筆橫縱變化來理解王微。六朝時代，對於文藝創作構思的複雜活動，如此類闡述者極多。故動生焉：動即前「動變者心也」的「動」，亦即「融靈」的山水動變之勢。

此語把山水畫的景致擬人化了。說山水的高、低、平、窪、深、淺、突、邪，猶如人面上的眉、頰、額、輔，又似少女面上帶酒渦的含笑。

㉗ 此言：通過複雜的藝術構思，融靈的山水變動之勢在心產生了。

前矩后方，出焉——后：《王氏畫苑》作彼。按舊寫「后」為「後」與「彼」形近，乃誤。以「後」為是。考此句和上句對義，則「出焉」之前疑脫二字。或為「前矩后方，則形出焉。」然即使脫二字，亦還講得通，且不去追究，以原句為是。

矩：乃畫「方」所用之工具；方：乃依「矩」畫出的形。即一般說的「前有矩後有方。」《周髀算經》：「方出於矩。」

此句是借「方出於矩」的道理，襯托說明畫面上的山水形狀，是根據前面「橫變縱化」的構思畫出來的。故曰

㉘ 「前矩後方」，（則形）出焉。

宮觀舟車，器以類聚——宮：宮殿，此處泛指一切交通工具。器以類聚：〈繫辭〉：「方以類聚。」意為適當配合。「宮觀」在這裡泛指一切建築物。「舟車」在這裡泛指一切交通工具。器以類聚：

此言：（根據大的構思，把山水的大體畫好），然後加上一些寺廟、道觀、車船之類，但不能亂畫，要「器以類聚」，即寺廟、道觀要畫在山腰裡，舟要「泛」在水中，車在「行」在路上，要注意合理性。觀：道觀，道士居處。「宮觀」指山上的佛寺、禪院，和尚居處。

㉙ 犬馬禽魚，物以狀分——「犬馬禽魚」在此處泛指一切飛禽走獸以及游魚之類。此句和上句意同，即畫面上還可以畫一些犬馬禽魚之類，但也要根據情狀加以區分。顧愷之〈畫雲台山記〉亦有此類記敘，敦煌壁畫早期山水亦可證其

按早期山水畫點綴物實多，而且比例不當。

㉚ 此畫之致也——致：大致；大概。

以上就是畫山水的大致情況。

實。

㉛ 望秋雲，神飛揚；臨春風，思浩蕩——此指望著畫面上的秋雲，神情飛揚；面臨畫面上的春風，思緒起伏。

㉜ 金石——古代樂器有金（鐘）、石（磬）、絲（琴）、竹（簫）、匏（笙）、土（壎）、革（鼓）、木（柷敔）八種。金石即鐘磬。《禮記·樂記》：「金石絲竹，樂之器也。」此處指優美的音樂。（按：金石不是普通的樂器，多屬皇宮王室，一般家庭多絲竹之樂。）

㉝ 珪璋之琛——珪璋：各國聘問時的寶玉，諸侯朝王，手中執珪，朝后，手中執璋。上圓下方為珪：半珪為璋。
琛：珍寶之稱。

㉞ 琴髣——同彷彿。

㉟ 披圖按牒——牒：《王氏書畫苑》誤作「牌」。
披：翻開。牒：音蝶，札冊。

㊱ 効異《山海》——効：《學津討原》本作「效」。効同效。
《山海》指的是晉宋時期流行的著作《山海經》。其書是古代涉及到地理方面的重要文獻。約成於戰國和西漢初年，晉人郭璞（二七六—三二四年）曾為之作注。《山海經》共十八卷，分〈山經〉（五卷）和〈海經〉（十三卷），故稱《山海經》。《山海經》本有圖，尤其是〈海外〉以下多圖說之詞，郭璞又為之作「圖贊」，今圖佚，郭氏「圖贊」尚存。宗炳《明佛論》（見《全上古三代秦漢三國六朝文·全宋文》）中有云：「述《山海》天毒之國。」（按《山海經·海內經》：「天毒，其人水居。」〈注〉：「天毒即天竺國。」）晉陶淵明（三六五—四二七年）有詩云：「泛覽周王傳，流觀《山海》圖。」宗、陶、王所說《山海》皆指《山海經》。宗炳〈又答何衡陽書〉：「劉向稱禹貢九州，蓋述《山海》所記。」
《山海》二字，過去注家釋為自然界中真實的山海，甚陋。如前所云，《山海經》乃〈山經〉、〈海經〉之合稱，故云。其一，「山海」二字，當時一般不連用，或說「水川河流」或說「五岳」、「江海」等等，更明。其二，本文主旨在說繪畫不同於圖經（「非以案城域」等等），而不是大談繪畫不同於自然，當時人在理論上尚不能認識到這一

步。

㊲ 此言繪畫給人的精神享受異於《山海經》中的「圖經」。

綠林揚風，白水激澗——此言畫面上景致很生動，栩栩如活。綠色之林似在揚風，白色之水似激蕩於山澗。（此不同於《山海圖》也。）。

㊳ 鳴呼——感嘆語，猶今之詩人激動時發出的「啊」！

㊴ 豈獨運諸指掌——諸：於。此言豈獨是運於指掌的工夫。

㊵ 明神降之——明神：又作神明。六朝常用語。人的智慧、天才、聰明、想像力、精神、思想、感情等皆屬「明神」的範疇。《莊子·列御寇》：「明者唯為之使，神者徵之，夫明之不勝神也。」又《莊子·天下》：「神何由降，明何由出。」《國語》：「則神明降之，在男曰覡，在女曰巫。」恐為此語之所本。

㊶ 此言：傾注了畫家的想象，精神和思想感情等等。

此畫之情也——情：情實。

以上就是繪畫的情實啊。

二、〈敘畫〉譯文

〈敘 畫〉

承蒙顏光祿大夫賜信。

因為圖畫不居於藝術的行列，畫成當與聖人的經典《易》象同體。但是擅長篆書和隸書

的人；卻自以書巧為高。我這裡要並辯它們的光輝價值。考核書法與與繪畫是相同的。

一般談繪畫的人，竟相追求客觀世界中物象的外形局勢而已（這是不夠的）。況且古人作畫，就不是用以安排城域，指辨方州，標注大山和高地，劃分湖泊和河流。本來形、神是結合着的一體，不可分。而動變者是人心的作用。神無所見，所以寄托於不動的形內。

由眼睛欣賞景致，是有一定的限制的，所以所見之景是不能周至的（譬如「太虛幻境」、「方丈」等理想境界，非目能見，為了解決這個缺憾），於是乎，以一管之筆，模擬雖不客觀存在，但存在於想象中的山水之體。以想象的山水景致中的一部分形狀，畫到畫面上，變成眼見之明。用筆上下揮動，曲狀以表達嵩山之峰；用筆縱橫奔放，可以表達出神仙境界那樣的美景；用筆急起疾猝，易於表現華山那樣險峻挺拔之勢。用筆邪曲一點，可以表現出山上突出的大石頭。孤山的高、低、平、窪、深、淺、突、邪，猶如人的眉額頰輔，又像少女面上含笑的酒渦。

岩蒼鬱秀美，似在噴吐雲霧。

通過橫變縱化的苦心構思，動變之勢在心中產生了。「前有矩後有方」，根據前面各方面的構思畫出來，山水的大體便出現了。然後點綴些寺廟、道觀、車、船。但不能亂畫，要器以類聚。即廟寺、道觀要畫在山腰裡，車要畫在路上，船要畫在水中。還可以點綴些犬馬禽魚，也要根據情狀加以區分。

以上便是繪畫的大概情況。

望着畫面上的秋雲，神情飛揚；面臨畫面上的春風，思緒起伏。即使有最高級的音樂，最珍貴的寶玉，怎麼能比得上圖畫之萬一呢？翻閱圖冊，效果大異於《山海經》裡面的圖經。

（畫面上）綠樹遇風似揚起林濤，白水似激蕩於山澗。

啊！難道僅僅是運用手掌的工夫？也更是畫家的構思、想象、精神、智慧、思想、感情等等傾注到畫面上來的緣故啊！

這就畫的情實啊！

附：王微介紹

王微（四一五─四五三），字景玄。琅邪臨沂（今山東臨沂）人。王微僅活了三十九歲，且「常住門屋一間，尋書玩古如此者十餘年。」王微的身體多病，雖然經常在山中採藥，卻沒有象宗炳那樣游歷各地名山大川。但他和宗炳一樣的是不喜歡做官。王微也出身於一個官僚家庭，父親王孺是光祿大夫。《宋書·王微傳》記載：「微少好學，無不通覽，善屬文，能書畫，兼解音律、醫方、陰陽術數。」「年十六，州舉秀才，衡義季右軍參軍，並不就。」但他到底做過幾期不大不小的官，始為司徒祭酒，轉主簿，後任太子中舍人，始興王友。因父喪去職。後屢召皆不就，本傳說他：「素無宦情，稱疾不就。」「並固辭。」一直幽居獨處，所以，他實際上也是一位隱士。後來他的好友江湛（吏部尚書）舉他為吏部郎，反而遭到他的斥責和嘲諷。〈本傳〉記他「不好詣人，能忘榮以避權右。」「性知畫續（繪），蓋亦鳴鵠識夜之機。盤紆糾紛，或紀心目，故兼山水之愛，一往迹求，皆仿像也。」他雖然「不好詣人」，但卻喜和人通信。通信的內容中談畫的不少，他的〈敘畫〉一文也是給他的好友──當時著名文人顏延之的復信。

王微彈琴賦詩，作畫著文，其生平既簡淡又豐富。

王微又善醫術，其弟僧謙生病，他「躬身處治，」然而「僧謙服藥失度，遂卒。」僧謙死後，王微極其痛苦，「深自咎恨，發病不復自治，」於其弟死後四旬時間，也便去世了，年僅三十九歲。

王微的人物畫，據謝赫《古畫品錄》所記，是繼承荀勖和衛協的。並說他「得其細」，但《歷代名畫記》所記為「王得其意」，從王微的繪畫思想分析，應該是《歷代名畫記》記載的正確些。王微的山水畫，當時還不見品評。

王微的詩，在當時和稍後影響頗大。鍾嶸稱其詩是「五言之警策者也。」「其源出於張華。」「殊得風流媚趣。」當時，他的詩被譽在班固、曹操、曹丕之上（見《詩品》）。後世王夫之評他的詩謂「寄托宛至，而清亘有風度」（《古詩評選》卷五）。王微的詩、文集，在他的傳記中和《隋書·經籍志》中都有記載，惜已佚。保留至今的詩在《全漢魏三國南北朝詩》中可以看到；保留至今的文在《全上古三代秦漢三國六朝文·全宋文》中可以看到。

第九章　謝赫與《古畫品錄》的幾個問題

一、《古畫品錄》的原書名問題

「古畫品錄」，顧名思義，應該是品評古代繪畫作品之記錄。可是書中所評畫家及畫，最早是三國吳之曹不興，最晚是梁人陸杲。大部分畫家是宋、齊人，其次是晉人。謝赫是齊梁時代人，他大約生於宋。因而所評畫家大部分和謝赫約略同時代。而所謂「古」，按照漢代人的說法，伏羲為上古，文王為中古，那麼下古也要有五百年以上的歷史方可稱之。和謝赫同時代人充其量也不過是年長一些，稱為前輩則可，稱古尚可。曹不興距謝赫三百餘年，若不認真計較，稱古則可。由是可知，所評畫家有古有今，因之，稱之為《古畫品錄》決非謝赫的原書名。

《宋史·藝文志》載此書之名為《古今畫品》，想來是發現書名與內容不合而改之。《古今畫品》比《古畫品錄》義勝之。然亦非謝赫原書名，這只要和謝赫前後的一些書名相比，就十分清楚了。

實際上謝赫自己稱這本書名叫《畫品》。

(一)謝赫在此書序中第一句就說：「夫『畫品』者，蓋眾畫之優劣也。」明白地說他這本

書名叫《畫品》。他著書首先對自己的書名進行解釋，這也是當時著書的習慣。劉勰著《文心雕龍》一書在當時影響甚大，《文心》書中第一章第一句話也是解釋自己的書名，其云：「夫『文心』者，言為文之用心也。」謝赫著書受《文心》影響甚著（詳下），其第一句話的格式也完全相同。

（二）魏晉時代的「九品中正制」，把人分為九品，在社會上影響極大，文學藝術術受之影響，故論詩有《詩品》，論書法有《書品》，論棋有《棋品》，論畫又豈能缺少《畫品》呢？鍾嶸著《詩品》品評漢魏至梁一百二十一位詩人及詩，分為上、中、下三品。庾肩吾著《書品》載漢至齊梁能真草者一百二十八人，分為九品，每品又分上、中、下三檔。品評三國至梁二十九人，分為六品，這和當時的風氣正符。稱之為《畫品》，甚合其理。謝赫著《畫品》亦

（三）謝赫之後，姚最復著《畫品》續之，姚云：「今之所載，並謝赫所遺，猶若文章，止於兩卷。」所以他的書名為《續畫品》。「續畫品」者，續謝赫之《畫品》者也。足見謝赫原書名為《畫品》而無疑。

（四）唐以前皆稱此書為《畫品》。唐許嵩《建康實錄》「顧愷之」條有「按謝《畫品》，論江左畫人，吳曹弗興……」張彥遠也稱「謝赫等著《畫品》（見《歷代名畫記》卷四「曹髦」條）。

然而，宋人又為何稱其書為《古畫品錄》呢？據我推測，宋人沒有看到《畫品》的全書，他們看到的是《畫品》殘本重新刊印後名為《古畫品》錄，即古代《畫品》之錄本。錄之不全，而改名為《古畫品》錄。宋郭若虛已稱此書為「古畫品錄」了。

又何以知道宋人未看到《畫品》全本呢？這在北、南宋之際的鄭樵撰《通志》（二百卷）中

可以見到一斑。《通志》記載此書所錄畫家二十八人。而實際上此書所錄畫家不止二十八人。

唐人張彥遠著《歷代名畫記》曾引用此書內容，張彥遠看到謝赫《畫品》是否是全本。已不

得知。但他所引《畫品》評品畫家者已有二十九人。按除目前所見《古畫品錄》二十七人外，

尚有顧景秀、劉胤祖二人，顧景秀當在第二品第一名顧駿之之下，劉胤祖當在晉明帝之下、

劉紹祖之上。是知謝赫所著《畫品》，所評畫家至少有二十九人，有可能更多。《詩品》《書品》

皆載一百餘人。）宋人只看到二十八人，是知已不全矣。北宋之後，《畫品》可能又有殘缺，我們

至今只能查到二十七人，且其中有的文字尚有出入。這些我在下面的校注中已作說明，可以

參考。

中國的刻書業在宋代有一次大發展。明代刻書業發展更勝於宋。我們現在所容易見到的

《古畫品錄》之較早版本，都是明代的。其一是王世貞刻的《王氏書畫苑》本；其二是毛晉

刻的《津逮秘書》本。王、毛皆是江南人，王在婁東，毛在常熟，相距並不遠，他們都是大

收藏家。二人所刻書根據雖非是同一本書，但當是同一版本，所以，二書雖有個別文字不同，

但內容是完全相同的，皆出於宋刻版本。宋人刻古代《畫品》而不全，稱之為《古《畫品》

錄》，還是比較負責的態度。但後人又稱之為《古畫品錄》以取代《畫品》，成為新書名通行

至今。

二、《古畫品錄》的著作權問題

我現在仍依明清以來的通說，稱此書為《古畫品錄》。《古畫品錄》是謝赫所著，古今並無疑者。因為在謝赫之後的不久，姚最著《續畫品》（《畫品》成書後十幾年時間，即有《續畫品》），幾次提到謝赫，而且，謝赫在《畫品》中評顧的見解，他特別提出反對意見，完全可以證實《畫品》即謝赫所著，是無可懷疑的。

但謝赫自己在序中又分明寫道：

「然迹有巧拙，藝無古今，謹依遠近，隨其品第，裁成序引。」

這意思很清楚，「謹依遠近」，是說「遠近」作品，本來就有，他「謹依」而已；「隨其品第」，當是原來就有品第，他只是「隨其」而已。「裁成」是剪裁挑選而成，「序引」當是出於謝赫之手而無可疑。謝赫自己說的話，是毋容置疑的，亦無須再去找旁證。這樣看來，似乎謝赫只有「裁成」和寫序的功勞，而且他還說：

「雖畫有六法，罕能盡該。」

似乎「六法」亦非謝赫之功，倘如是，謝赫在畫史上的地位就頗成問題，但謝赫的話畢竟是事實。

據《歷代名畫記》卷一〈敘畫之興廢〉中所記：「……桓玄性貪好奇，天下法書名畫，必使歸己，及玄篡逆，晉府真迹，玄盡得之。」至桓玄失敗時，他所聚征的天下名迹，又俱

歸於宋，「玄敗，宋高祖先使臧喜入宮載焉。南齊高帝，科其尤精者，錄古來名手，不以遠近為次，但以優劣為差，自陸探微至范惟賢四十二人，為四十二等。二十七秩，三百四十八卷。」

在卷六（宋）「范惟賢」條，張彥遠又一次提到：「南齊高帝集名畫四十二人，自陸至范惟賢……」（按「四十二人」，此處誤為「曰十二人」）。

齊朝（四七九—五〇一年）只二十二年便亡於梁。這批畫又落到梁武帝手中，《歷代名畫記·敘畫之興廢》又謂梁武帝對這批畫「尤加寶異，仍更搜葺。」謝赫經過齊高帝時代至梁，著書正在此時。所評陸探微、曹不興、荀勗、張墨、衛協、顧愷之等名迹皆舉世珍寶，非皇家不足有，可以想像就是齊高帝的那一批名畫再加上梁武帝「搜葺」的一部分。齊高帝品評四十二人繪畫，也是「不以遠近為次」，也是列陸探微為首，謝赫「謹依遠近」，「隨其品第，」不過他裁去了范惟賢等一批水平較差的畫家而已。

但謝赫又說：「故此所述，不廣其源，但傳出自神仙，莫之聞見也。」是知，《畫品》中的文字皆出於謝赫之手，而齊高帝等人把陸探微至范惟賢的四十二人的畫，只「以優劣為差」分為四十二等，並無文字說明。

結論是：謝赫的品評，除了作品是原有，品第等次本來也有外，其他文字皆出於謝赫之手。故這本書自出世之後，便無人懷疑，而皆直認為是謝赫之作，這是對的。

三、謝赫及其著書年代問題

以前有的論者以《古畫品錄》為南齊謝赫所著，《文心雕龍》為南梁劉勰所著，便以為劉勰著《文心雕龍》是受了謝赫的影響。其實正相反，《古畫品錄》的作者雖然是署南齊人，實則是書完成於梁中後期。《文心雕龍》作者雖署南梁人，實則是書完成於南齊末年，齊末梁初已得到社會的重視。謝赫著《畫品》時，劉勰已去世至少十幾年。

劉勰和《文心雕龍》的問題，文學史家已有結論，可以查閱。謝赫著書的年代問題，劉綱紀、王伯敏二先生都曾作過考證。這個考證也十分簡單。謝赫書中所記第三品第九人為陸杲，謝云：「體致不凡，跨邁流俗，……傳於後者，殆不盈握。」所謂「傳於後者」，謂陸杲已死。陸杲何許人也？查《歷代名畫記》卷七：「陸杲字明霞，吳郡人也，……與舅張融齊名，初仕齊，後入梁，官至特進揚州大中正。見《梁書》。」於是再按圖索驥，查《梁書》卷二十六《陸杲傳》，有云：「(陸)中大通元年加特進中正如故，四年卒，年七十四。」可知謝赫是書寫於中大通四年之後，即公元五三二年之後，(依范文瀾先生之說，劉勰於公元五二一年已卒矣)。

又姚最著《續畫品》在謝赫《畫品》書成之後。姚最著書時在公元五五二年前後 (參閱本書十一「姚最和《續畫品》幾個問題」)。是知：《古畫品錄》成書於五三二—五五二年之間。

《古畫品錄》既寫於五三二年之後，則謝赫之卒年亦當在五三二年之後 (梁武帝治政時

期）。梁起於五○二年，謝赫在梁至少三十年。史稱謝赫為南齊人，而不稱為梁人，可見他當

渡過僅二十年壽命的整個齊代（四七九—五○二），否則不會被稱為齊人。所以說謝赫生於宋是可信的。

關於謝赫文獻，除了《古畫品錄》可以探索到一點之外，只有姚最的《續畫品》和張彥遠的《歷代名畫記》二書中有點滴資料。《歷代名畫記》所載除引用姚最之語外，也僅有一句「〈安期先生圖〉，傳於代。」安期先生是先秦時代的方士。漢代就已被傳說為和道家有關的仙人。漢武帝還遣遣使入海求蓬萊仙人安期生之屬。〈樂毅傳〉、〈列仙傳〉、〈高士傳〉都有記載。謝赫畫〈安期先生圖〉，文中又提到「傳出自神仙，」他可能對神仙家頗感興趣。這也是當時的社會風尚，並不足為奇。

姚最在《續畫品》中專列「謝赫」條云：

右寫貌人物，不俟對看，所須一覽，便工操筆。點刷研精，意在切似；目想毫髮，皆無遺失。麗服靚妝，隨時變改；直眉曲鬢，與世事新，別體細微，多自赫始。遂使委巷逐末，皆類效顰。至於氣運精靈，未窮生動之致；筆路纖弱，不副壯雅之懷。然中興以後，象人莫及。

《四庫全書總目提要》謂「據其所說，殆後來院畫之發源。」說是院畫之發源，一是不理解什麼是院畫；二是不理解謝赫（詳下）。但如果說謝赫是宮庭畫家倒有可能。一是謝赫品鑒的那麼多名畫，非在宮庭供職而不可為；二是他所作的「麗服靚妝，隨時變改，直眉曲鬢，與世事新，」都是當時宮庭女人的風氣。在野畫家是無法「一覽」的，謝赫作畫「所須一覽，

便工操筆」，大約也是長期在宮廷作畫所鍛煉出來的，因為那些高貴女人，不可能坐著讓他長時間地端看。

「遂使委巷逐末，皆類效顰。」我在注釋中解釋為：一般畫家仿效謝赫的繪畫形式。其實也可以理解為：謝赫畫的宮庭女人的時髦裝飾，為「委巷」中女人所仿效。如是，則謝赫為宮庭畫家而無疑矣。當時的宮庭生活腐朽淫靡，好美女、重神仙，喜奇妝異服的風氣特重，所以謝赫畫神仙，畫「麗服靚妝」，亦正符之。

四、謝赫的理論和實踐之對抗性問題

因為謝赫作畫十分精細，乃至「點刷研精，毫髮無遺。」又因為謝赫把歷來稱為神明的顧愷之繪畫評為第三品，於是很多論者便斷定謝赫提倡和欣賞精謹細微的畫，而反對簡略、在形體上刻畫不細的畫。（參見《中國畫家叢書·顧愷之》及《顧愷之研究資料集》）。在國外學者中，也多以謝赫的畫「至於氣運精靈，未窮生動之致。筆路纖弱，不副壯雅之懷」為由，認為謝赫只知重形似而不知重神似；日本著名的中國畫論研究家金原省吾在其所著《支那上代畫論研究》中，亦謂謝赫多同情於寫實一面。

事實上正相反，謝赫論畫以「氣韻」為第一要義，欣賞如之。豈有在理論上重神而在欣賞上重形的呢？《古畫品錄》上第一品五人全是重氣韻而不重形似的，陸探微「窮理盡性，事絕言象。」衛協「不該備形妙，頗得壯氣。」張墨、荀勗「若拘以體物，則未見精粹。」

所以，說謝赫欣賞精謹細微的畫，完全不合事實。要說「精微謹細」的畫，顧駿之當數第一，「精微謹細，有過往哲」，而顧駿之之畫只被列在第二品，還是因為他「始變古則今，賦彩、制形，皆創新意」上有很高成就，否則，連第二品也列不上。因為蘧道愍，章繼伯的畫「人馬分數，毫厘不失。」只被列為第四品，丁光的畫是以「精謹」見長的，反被列為最末一品最末一名，「非不精謹，乏於生氣。」「非不精謹」就是不是不精謹，亦即很精謹。謝赫不但不欣賞精謹細微的畫，而且認為「精謹」會影響「神似」，顧駿之的畫，「神韻氣力，不逮前賢，」就是因為，「精微謹細」之故。在品評其他畫家中皆可看出這一點。

相反，顧愷之的畫也並非因簡略而遭到謝赫的反對。他的畫「格體精微，筆無妄下」，正是很精微的作品。顧畫「精微」也是被列為第三品的原因之一，而之所以被品評不高，主要因為「迹不逮意」。顧是偉大的理論家，他深知人物畫的藝術價值在傳神，甚至可以說傳神論就是顧愷之的成就，他的畫卻不能表達他的意圖，即「迹不逮意」。這是因為理論和實踐有聯繫一面，卻也有對抗一面，二者畢竟是兩種精神狀態。所謂眼高手低者也。

任何藝術都是以技術為基礎的，理論家在實踐上不能「逮意」，主要的原因就是技術上的難關不能克服。因之，藝術品雖是精神的產品，而其技術的基礎性卻是不可忽視。所以，謝赫雖然「筆路纖弱」，但卻十分欣賞衛協的「頗得壯氣」。謝赫雖然「至於氣運精靈，未窮生動之致」，但也卻以「得氣韻，窮生動」為標準去評論他人的作品。謝赫和顧愷之的畫雖然「迹不逮意」，但是他們在藝術學習的道路上，走的都是正路，並不是認識上有錯誤，這一問題，我必須在此說清。

繪畫技巧的進步，常來自於踏實的寫實基礎。被稱為百代畫聖的吳道子，後期作畫十分豪放和簡練。「嘉陵江三百里，一日而畢。」蘇東坡早年在鳳翔看到他的畫，認為：「當其下手風雨快，筆所未到氣已吞。」《鳳翔八觀》謂之「畫至於吳道子，而古今變，天下之能事畢矣。」

後來，蘇東坡在他弟弟蘇子由新修的汝州龍興寺中又看到吳道子早年的一幅畫：「……細觀手面分轉側，妙算毫釐得天契。乃知真放本精微，不比狂花生客慧」《子由新修汝州龍興寺畫壁》詩）。於是他明白了藝術上的一個規律。吳道子的畫之所以能夠十分奔放，之所以能「風雨快」，「氣已吞」，之所以能成為「百代畫聖」，正出於他早年的「精微」，精微到「妙算毫釐」。由是蘇

得出一個結論：「真放本精微」。明人董其昌也說：「士大夫當窮工極妍，師友造化，能為摩詰，而後為王洽之潑墨；能為營丘，而後為米之雲山。」又說「少而工，老而淡，淡勝工，不工亦何能淡。」如果學畫不從「窮工極妍」開始，不從「妙算毫釐」的「精微」開始，那只能是「狂花生客慧」。顧愷之的畫從「格體精微」開始，謝赫從「點刷精妍」開始，正是藝

術學習的正路，這並不是他的認識問題。如果說是認識問題，這種認識是正確的。他也必向這方面努力。他明白繪畫的基本功不是從僥倖中能夠「一超而入」的，由簡練——精微——簡練的程序是所有成功大畫家的必由之路。開始的簡練是無法深入，繼之深入能夠精微地刻劃，再而能夠提煉概括。所以，真正偉大的作品，多出於簡練而概括，多呈現出單純而樸易。顧和謝都沒有達到

更高的境界（概括）。衛夫人說：「善寫者不鑒，善鑒者不寫。」我並不贊成他這樣的絕對，但人的精力有限，二者完全統一，又談何容易。對於謝赫來說，也許他過於忙於鑑賞和理論的

整理，但決不能以此去判斷他的欣賞和理論的成就。

宋代蘇東坡十分欣賞李思訓式的著色山水，宋子房的山水畫已經很精工，但蘇還鼓勵他「為之不已，當作著色山也。」（《跋漢傑畫山》）。但蘇自己只能畫竹石枯木一類墨戲畫，也屬於這類情況。

五、「六法」句讀標點問題

清代大學者嚴可均搜輯編纂了《全上古三代秦漢三國六朝文》，其《全齊文》部分收有謝赫的《古畫品》（按即《古畫品錄》）。一九五八年中華書局影印出版了這本書，「六法」部分是這樣標點的。

六法者何。一氣韻。生動是也。二骨法。用筆是也。三應物。象形是也。四隨類。賦彩是也。五經營。位置是也。六傳移。模寫是也。

錢鍾書先生在此基礎上作進一步地研究。最近出版他的《管錐篇》第四冊一三五三頁上有云：

「六法者何？一、氣韻，生動是也；二、骨法，用筆是也；三、應物，象形是也；四、隨類，賦彩是也；五、經營，位置算是也；六、傳移，模寫是也。」按當如此句讀標點。唐張彥遠《歷代名畫記》卷一漫引「謝赫云」：「一曰氣韻生動，二曰骨法用筆，三曰應物象形，四曰隨類賦彩，五曰經營位置，六曰傳移模寫」；遂復流傳不改。名家專著，破句相循，遊戲

之作，若明周憲王《誠齋樂府·喬斷鬼》中徐行講「畫有六法、三品、六要」，沿誤更不待言。

脫如彥遠所讀，每「法」，脊以四字儷屬而成一詞，則「是也」豈須六見乎？只在「傳移模寫」

下一之已足矣。文理不通，固無止境。當有人以為四字詞，未妨各系「是也」，然觀謝赫詞致，

尚不至荒謬乃爾也。且一、三、四、五、六諸「法」尚可索合四字，二之「骨法用筆」四字

截搭，則如老米煮酒，捏不成團。蓋「氣韻」、「骨法」、「隨類」、「傳移」四者皆頗費解，「應

物」，「經營」二者易解而苦浮泛，故一一以淺近切事之詞釋之。各系「是也」，猶曰：「『氣

韻』即是生動，『骨法』即是用筆，『應物』即是象形」等耳。

無須再作贅言，錢鍾書先生在這裏分析得十分清楚，不論從文法或詞義方面，皆應作如

此句讀標點，否則便不能成立。同時還可以參閱我的注釋，那將是更為明了的。而從當時的

文風來看，也以兩字一法為常見。《古畫品錄》受了《文心雕龍》很多影響，行文亦然。《文

心雕龍》提出品評文學作品的「六觀」，其〈知音〉篇有云：「是以將閱文情，先標六觀，一

觀，位體；二觀，置辭；三觀，通變；四觀，奇正；五觀，事義；六觀，宮商。」也是兩字

為一觀，未嘗取四字。劉勰的「六觀」比較明了，所以未作解釋。劉勰在〈體性〉篇又提出

「八體」：「若總其歸塗，則數窮八體。一曰典雅；二曰遠奧；三曰精約；四曰顯附；五曰繁

縟；六曰壯麗；七曰新奇；八曰輕靡。」也是取二字為「一體」，但在後面他又作了解釋，「典

雅者，熔式經誥，方軌儒門者也；遠奧者，馥采典文，經理玄宗者也……」劉勰在〈情采〉

篇又提出「故立文之道其理有三。一曰形文，五色是也；二曰聲文，五音是也；三曰情文，

五性是也。」由是觀之，謝赫作：「一曰氣韻，生動是也；二曰骨法，用筆是也……」（謝

赫「六法」本有一曰、二曰，參閱〈校注〉是完全符合當時的行文習慣。

六、骨法——傳神——氣韻

氣韻說變自晉人的傳神說，也涵攝了漢人的骨法說，此一問題至為重要，我這裏不妨再作探索。漢人以骨法相人，所謂「人之貴賤在於骨法」，其說不僅見於《史記》，王充等人著作中皆有論說。「骨法」既能表現人的尊卑貴賤，那就不單是形體問題，其中重要的是指神。

所以，顧剴之的畫論中，骨法和神同為重要，〈論畫〉一篇，論及「骨法」更多於傳神，幾乎每一畫皆注意到「骨法」。評〈周本紀〉：「有『骨法』。〈伏羲、神農〉，「有奇骨。」〈漢本紀〉：「有天骨。」〈孫武〉「骨趣甚奇。」〈醉客〉「骨成而制衣服慢之。」〈列士〉：「有骨俱。」〈三馬〉：「雋骨天奇」等等。顧愷之之傳神主要指眼睛。身姿、體態、氣派用「骨」去品評。

可以說謝赫「氣韻」說乃是綜合了傳神和骨法兩說而提出的。於此可以看出謝赫研究畫論的苦心，也可以看出中國畫論的傳統性。

第十章 《古畫品錄》點校注譯

按：謝赫《古畫品錄》和本書十一所校注的姚最《續畫品》皆以明毛晉汲古閣《津逮秘書》本為底本。主要以明王世貞《王氏書畫苑》、清《佩文齋書畫譜》以及張海鵬《學津討源》、嚴可均輯《全上古三代秦漢三國六朝文》（簡稱《全齊文》、《全陳文》）諸本互校。此外，作者參考有關版本不下二十種，凡有一定參考價值者，也斟情收入，另作說明。

以上版本，《津逮秘書》、《王氏書畫苑》、《學津討源》用南京圖書館藏本，其餘皆用南京師範大學圖書館藏本。

一、《古畫品錄》點校注釋

《古畫品錄》❶

南齊·謝赫 撰 ❷

序

夫「畫品」者，蓋眾畫之優劣也❸。

圖繪者，莫不明勸戒，著升沉，千載寂寥，披圖可鑒[4]。

雖畫有「六法」，罕能盡該；而自古及今，各善一節[5]。「六法」者何[6]？一、氣韻，生動是也[7]；二、骨法，用筆是也[8]；三、應物，象形是也[9]；四、隨類，賦彩是也[10]；五、經營，位置是也[11]；六、傳移，模寫是也[12]。

唯陸探微、衛協備該之矣[13]。雖迹有巧拙，藝無古今，謹依遠近，隨其品第，裁成序引[14]。

故此所述，不廣其源，但傳出自神仙，莫之聞見也[15]。

第一品　五人

陸探微　事五代宋明帝，吳人。[16]

窮理盡性[17]，事絕言象[18]。包前孕後，古今獨立[19]。非復激揚，所能稱讚[20]。但價重之極乎上，上品之外，無他寄言，故屈標第一等[21]。

曹不興[22]　五代吳時事孫權，吳興人[23]。

不興之迹，殆莫復傳[24]。唯秘閣之內，一龍而已[25]。觀其風骨，名豈虛成[26]。

衛　協[27]　五代晉時[28]。

古畫之略，至協始精[29]。「六法」之中，迨為兼善[30]。雖不說備形妙，頗得壯氣[31]。陵跨群雄，曠代絕筆[32]。

張　墨[33]　荀　勗[34]

風範氣候，極妙參神，但取精靈，遺其骨法[35]。若拘以體物，則未見精粹[36]。若取之外，

方壓高腴，可謂微妙也㊲。

第二品 三人

顧駿之㊳

神韻氣力，不逮前賢㊴。精微謹細，有過往哲㊵。始變古則今，賦彩、制彩，皆創新意㊶。若包犧始更封體，史籀初改畫法㊷。常結構層樓，以為畫所㊸。風雨炎燠之時，故不操筆；天和氣爽之日，方乃染毫㊹。登樓去梯，妻子罕見㊺。畫蟬雀，駿之始也。宋大明中，天下莫敢竟矣㊻。

陸綏㊼

體韻遒舉，風彩飄然㊽。一點一拂，動筆皆奇。傳世蓋少，所謂希見卷軸，故為寶也㊾。

袁蒨㊿

比方陸氏，最為高逸[51]。象人之妙，亞美前賢[52]。但志守師法，更無新意，然和璧微玷，豈貶十城之價也[53]。

第三品 九人

姚曇度[54]

畫有逸方，巧變鋒出。魑魅神鬼，皆能絕妙[55]。固流真為，雅鄭兼善[56]。莫不俊拔，出人意表[57]。天挺生知，非學所及[58]。雖纖微長短，往往失之；而輿皂之中，莫與為匹[59]。豈直棟

梁蕭艾，可搪揆璵璠者哉⑥。

顧愷之⑥ 五代晉時晉陵無錫人，字長康，小字虎頭⑥。除體精微，筆無妄下⑥。但迹不逮意，聲過其實⑥。

毛惠遠⑥ 畫體周贍，無適弗諧⑥。出入窮奇，縱橫逸筆⑥。力遒韻雅，超邁絕倫⑥。其揮霍必也極妙⑥。至於定質塊然，未盡其善⑦。神鬼及馬，泥滯於射⑦。頗有拙也⑦。

夏　瞻⑦ 雖氣力不足，而精彩有餘⑦。擅名遠代，事非虛美⑦。

戴　逵⑦ 情韻連綿，風趣巧拔⑦。善圖賢聖，百工所範⑦。荀、衛以後，實為領袖⑦。及乎子顒，能繼其美⑧。

江僧寶⑧ 斟酌遠、陸，親漸朱藍⑧。用筆骨梗，甚有師法⑧。像人之外，非其所長也⑧。

吳　暕⑧ 體法雅媚，制置才巧⑧。擅美當年，有聲京洛⑧。

張　則⑧ 意思橫逸，動筆新奇⑧。師心獨見，鄙於綜采⑨。變巧不竭，若環之無端⑨。景多觸目⑨。謝題徐落，云：此二人後，不得預焉⑨。

不盈握[98]。桂枝一芳，足愀本性[99]。流液之素，難效其功[100]。

陸杲[94]

體致不凡，跨邁流俗[95]。時有合作，往往出人[96]。點畫之間，動流恢服[97]。傳於後者，殆

第四品 五人

蘧道愍 章繼伯[101]

竝善寺壁，兼長畫扇[102]。人馬分數，毫厘不失[103]。別體之妙，亦為入神[104]。

顧寶先[105]

全法陸家，事之宗稟。方之袁蒨，可謂小巫[107]。

王微[106] 史道碩[109] 五代晉時[110]

竝師荀、衛，各體善能[111]。然王得其細，史傳似真[112]。細而論之，景玄為劣[113]。

第五品 三人

劉項[114]

用意綿密、畫體簡細[115]。而筆迹困弱，形制單省[116]。其於所長，婦人為最[117]。但纖細過度，

翻更失真[118]。然觀察詳審，甚得姿態[119]。

晉明帝[120] 諱紹，元帝長子，師王廙[121]。

雖略於形色，頗得神氣[122]。筆迹超越，亦有奇觀[123]。

劉紹祖⑫

善於傳寫，不閑其思⑫。至於雀鼠，筆迹歷落，往往出群⑯。時人為之語，號曰：「移畫」。

然述而不作，非畫所先⑰。

第六品　二人

宗　炳⑱

炳明於「六法」，迄無適善⑲。而含毫命素，必有損益⑳。迹非準的，意足師放㉛。

丁　光⑫

雖擅名蟬雀，而筆迹輕贏㉝。非不精謹，乏於生氣㉞。

校　注

❶《古畫品錄》——《宋書·藝文志》又稱此書名為《古今畫品》，因書中所評畫家及畫有古有今，稱《古畫品錄》自是不符其實。謝赫自稱其書名為《畫品》。按當名為《畫品》為是。詳見本書《謝赫〈古畫品錄〉幾個問題》。

又《郡齋讀書志》謂：「《古畫品錄》一卷，右南齊謝赫撰，言畫有「六法」，分四品（按當為六品）。」《四庫全書總目提要》謂：「《古畫品錄》一卷。南齊謝赫撰。赫不知何許人。姚最《續畫品錄》稱其：寫貌人物，不須對看，所須一覽，便歸操筆。點刷精研，意存形似；目想毫髮，皆無遺失。麗服靚妝，隨時變改；直眉曲鬢，與世竟新。別體細微，多自赫始，委巷逐末，皆類效顰。至於氣韻精靈，未窮生動之致；筆路纖弱，不副雅壯

之懷。然中興以來，象人為最。據其所說，殆後來院畫之發源。晁公武《讀書志》謂分四品，今考所列，實為六品，蓋《讀書志》傳寫之譌也。要亦六朝佳手也。是書等差畫家優劣。張彥遠《名畫記》又稱其：有〈安期先生圖〉傳於代。各為序引，僅得二十七人，意頗欿慎。姚最頗詆其謬，謂如長康之美，擅高往策，矯然獨步，終始無雙，列於下品，尤所未安。李嗣真亦議其黜衛進曹，有涉貴耳之論。然張彥遠稱：謝赫評畫最為允愜，姚李品藻，有所未安。則固以是書為定論。所言「六法」，畫家宗之，亦至今千載不易也。《書畫書錄解題》亦謂：「《古畫品錄》一卷。論畫之書，今存者以是書為最古。而品畫之作，亦始於是書，彌足珍重。後來姚最、李嗣真雖曾指其未當，然各人見地不同，未可據以為信也。」「六法」之論，創於是書，洵千載畫宗矣。前有自序」。

❷ 南齊謝赫撰——南齊：即南北朝時齊代（四七九—五〇二年）。謝赫：齊、梁代繪畫批評理論家、畫家。他雖經歷了齊代，實際上此書寫於梁代。（參閱本書《謝赫與〈古畫品錄〉幾個問題。》）

❸ 夫「畫品」者，蓋眾畫之優劣也——蓋：《圖書集成》本缺此字。

此言謂：所謂「畫品」是區別很多畫之優劣的。

品：區別，評題。

❹ 圖繪者，莫不明勸戒，著升沉，千載寂寥，披圖可鑒——鑒：《說郭》本作「見」。

明：表明，顯明。

勸戒：勸告、勉勵、告戒。多指以惡、善作對比勸勵於人；使人學善去惡。《漢書·古今人表序》：「歸乎顯善昭惡，勸戒後人。」又晉人范寧《春秋穀梁傳·序》：「明成敗以著勸誡」。著：同明。顯明也。《禮·樂記》：「著不息者天也，著不動者地也」。〈注〉：「著猶明白也」。疏：「著謂顯著」。升沉：此指盛衰得失。千載：千年。此指從古至今。寂寥：《老子》：「寂兮寥兮」。魏濂注：「寂兮，無聲；寥兮，無形也」。又晉王弼注：「寂寥，無形體也」。又《楚辭·九嘆·惜賢》：「聲嗷嗷以寂寥兮，顧僶俛夫之憔悴」。注：「寂寥，

空無人民之貌也。」披：翻開。《後漢書》四十〈班固傳·兩都賦·白雉詩〉：「啟靈篇兮拔瑞圖」。《梁書·張

纘傳》：「兄緬有書萬餘卷，晝夜披讀」。鑒：教訓、儆戒。《詩·大雅·蕩》：「殷鑒不遠，在夏后之世。」又

如前車之鑒。

此言謂：所謂圖畫，無不是為了表明勸勉告戒作用；顯明盛衰得失教訓；千載以降，過去的事無形無聲，翻開

圖畫，尚可從中得到鑒戒教訓。

❺ 雖言畫有六法，罕能盡該；而自古及今，各善一節——法：法則；標準。該：通賅。包括一切；盡備。《管子·小

問》：「四言者盡該焉，何為其寡也?」《孔子家語·正論解》：「夫孔子者，聖無不該。」畫備。

此言：雖然繪畫有六個標準，（而畫家）很少能全部具備；自古至今，（畫家多）各善一節。

按「雖畫有六法」，說明在謝赫之前，六法已有雛型，或已具備。

❻ 六法者何——六法是那些內容？

一、氣韻，生動是也——《歷代名畫記》、《益州名畫錄》、《五雜俎》所引「一」下有「曰」字。二至六下同之，

皆有一「曰」字。

氣韻：是中國繪畫藝術要求的最高原則。也是「六法」的精粹。必須弄清。請參閱本書十六〈論中國畫之韻〉

和附〈原「氣」〉一文。這裡姑取簡結論。氣和韻本是玄學風氣下人倫鑒識的名詞。在當時，用氣（或同於「氣」

的）「骨」、「風」題目一個人。大都是形容一個人由有力的、強健的骨骼基本結構而形成的具有清剛之美的形體，

以及和這種形體所相應的精神、性格、情調的顯露。用「韻」去題目一個人，本義指人的體態（包括面容）所

顯現的一種精神狀態，風姿儀致，而這種精神狀態，風姿儀致給人以某種情調美的感受。

凡「氣」，必能顯現出「韻」；凡「韻」，必有一定的「氣」為基礎。二者雖可以有偏至，但不可絕對分離。所以，

最完整的說法以「氣韻」一詞為準確。「氣韻」一詞，以後逐步變化，包括畫面上的筆墨效果。但在謝赫時代：

❽

「氣韻」本義是指畫中人物的精神，儀姿之十分生動；給人的感受也十分美。

「氣韻」和「傳神」有着密切的關係。顧愷之所說的「傳神」之神實則就是「氣韻」，但「傳神」的基點在眼睛。

顧自己也說：「四體妍蚩，本亡關妙處，傳神寫照，正在阿堵（指眼睛）之中。」雖然神之傳，可以包括整個

身姿，但易於引起人的誤會。「氣韻」則包括眼睛在內的整個身軀之神（之姿、之態）。中國古代人物畫（包括

肖像畫）。都是全身的，到了南宋才偶爾出現大半身像，到了明清時代，才有部分頭像。所以「氣韻」代替「傳

神」，在理論上更加完整、精密。

二、骨法：用筆是也——骨法，就是用筆。

骨法：在漢代，「骨法」常用於相士察看人的骨相特徵以定人之尊卑貴賤。如《史記·淮陰侯列傳》蒯通對韓信

曰：「貴賤在於骨法，憂喜在於容色，成敗在於決斷，以此參之，萬不失一。」《北史·趙綽傳》「上每謂綽

曰：『朕於卿無所愛惜，但卿骨相不當貴耳。』」據說，人的尊卑前途，可以從人的骨骼結構中看出來。所以，

漢人特重骨法。至晉顧愷之論畫，仍重骨法。相人所謂「骨法」，不僅指形象結構。因為從「骨法」中能看出人

的身份，實際就是「神」。所以，顧愷之所說的「骨」和「骨法」，實等於謝赫所說的「氣韻」的「氣」。

人體形象是由人的骨骼結構支撐起來的，畫上的人物形象則主要是由線條構成的。謝赫時代作畫尚無「沒骨

法」，作畫皆勾勒填色。所以，線條則是一畫的骨幹；線條決定一幅畫的成敗。同時·人的骨法，人的「氣」，

也主要由線條決定，所以，這裡的「骨法」，主要指線條的畫法。

後世所說「沒骨法」，即「沒有線條法」（當然不是說絕對沒有一點線條）。並非是說線條或用墨、用色沒有骨力。

一些學者對於「沒骨法」一詞的誤解使然。

如果將「骨法」理解為人體的形象，（以前學者有作此解者）。則和下面的「應物、象形是也」相重複。同時，

「六法」中既把「賦彩」列為一法，比「賦彩」更重要的「線條」則不能沒有。故「骨法」只能解釋為「表現

畫面上人體結構和物體結構的線條」。即謝赫自己解釋的：「用筆是也」。他所說的「用筆骨梗」「筆迹困弱」、「動筆」、「筆迹」皆和「骨法」有關。

⑨ 三、應物，象形是也——「應物」即畫面上所畫的「形」要和實際對象相應，即宗炳所說的「以形寫形」（以實際中的山水之形，寫作畫面上的山水之形）。謝赫自己解釋「應物」就是「象形」。繪畫是造型藝術，是不能未有形的。且「氣韻」、「骨法」皆靠「應物」方能成立。故「應物」列為第三。

但「骨法」不能和「應物，象形是也」完全脫離。因為「應物」要靠「骨法」來實現。所以，張墨、荀勗的畫「遺其骨法」，則「體物」「未見精粹」。「骨法」和「氣韻」的「氣」，也不能完全脫離，「氣」給人的感受，也要靠用筆去表現。「骨法」至為重要，故列為第二。

後世學者對「應物，象形是也」，作了種種發揮，此處姑置不論。

⑩ 四、隨類，賦彩是也——漢王延壽〈魯靈光殿賦〉有：「隨色象類，曲得其情」。類，是類似。《左傳·莊公九年》：「非君也，不類」。《國語·吳語》：「類有大憂」。注：「似也」。物象是什麼顏色的，畫面上也要隨之畫上什麼顏色，不一定絕對的相同，但要類似。「隨色象類」意即畫上的顏色要隨循物象達到類似的效果。隨類，即「隨色象類」的縮語。謝赫自己也作了簡單明了的解釋：「賦彩是也」。

又，〈淮南子·真訓〉：「又況未有類也。」高誘注：「類，形象也。」隨著形象賦彩，亦通。

⑪ 五、經營，位置是也——經營：規劃，含有創始，創業之意。《詩·小雅·北山》謂：「旅力方剛，經營四方」。此總指構圖。張彥遠《歷代名畫記·論面六法》謂：「至於經營位置，則畫之總要」。所以，構圖，雖然只是規劃位置，卻不可隨便，要「經之營之」（《詩經·大雅·靈台》語）。故謝赫把布置位置稱為「經營」，其中含有一定的苦思意味。但「經營」所含內容甚多，謝赫

自己解釋是：「位置是也」。專指畫面的布置。

⑫ 六、傳移，模寫是也──傳移，就是模寫。即把原有的繪畫作品傳移到另一張紙絹上，成為同樣的新畫。謝赫

評劉紹祖：「善於傳寫」，「號曰：移畫」。又說他「然迹而不作，非畫所先」。看來，「傳移」就是複製古畫（或

曰舊畫」。傳移時先將新絹（或紙）蒙在原畫上，照着勾，然後揭開，模仿原畫着色。雖說是複製，但仍要一定

的繪畫基礎。所以，「傳移」又叫「模寫」，按模而寫也。顧愷之有「模寫要法」，專談如何模寫的。模寫優秀繪

畫作品時，同時也學習了原作者的繪畫方法。所以，後人解釋「傳移」，就是學習傳統，並不錯。

「傳模」作為複製古畫來說，是一件不可缺少的工作。作為學習繪畫來說，它只是一種手段，不能以此代替創作。

所以，謝赫謂之曰「非畫所先」。張彥遠之曰「乃畫家末事」。

⑬ 唯陸探微，衛協備該之矣──唯：《佩文齋書畫譜》作惟。

陸探微：南北朝時代宋朝著名畫家。參見下注⑯。衛協：魏末西晉時著名畫家。參見下㉗。

此言：《繪畫「六法」，》唯有陸探微、衛協的作品畫備。（謝評衛協「六法之中，迨為兼善」亦即此意）。

⑭ 然迹有巧拙，藝無古今，謹依遠近，隨其品第，裁成序引──裁：剪裁，選削。

此言：然而畫迹有巧，有拙，技巧卻不分古今。（本書所記）謹依遠近作品，隨其品第，再加剪裁、挑選而成，

另加序引。

故此所述，不廣其源。但傳出自神仙，莫之聞見也──廣：推廣其原也。源：本指水流最始之

⑮ 按以上這幾句話，可以看出，在謝赫之前，可能有人從事過對古畫的整理、分類（品第）工作。謝赫只是對原

來所錄的「遠近」繪畫作品並根據原有的品第，作一些選裁和重新鑒別的工作，並加上這一個「序引」。

處。此處可作兩解，一指繪畫之源。謝赫所述繪畫作品，最早是三國吳之曹不興。以前的繪畫他就沒有追究。

一指畫家的傳記。姑依「繪畫之源」解。或二者兼指。

⑯

傳：記載。《孟子·梁惠王下》：「於傳有之」。神仙：指晉朝道教首領（也稱神仙家）葛洪之流。葛洪（二八四

—三六四）、字稚川，號抱朴子，葛玄從孫。少小即好神仙法，從葛玄弟子鄭隱受煉丹術。後攜子姪隱山煉丹，

並把道家術語附會到神仙的教理上。葛洪並著《神仙傳》三卷。又著《西京雜記》。關於流傳極廣的毛延壽畫美

女像的故事就出在葛洪的《西京雜記》的記載之中。前所說的「不廣其源」，若追究其源，中國見於記載的正式

畫家即是毛延壽。但這樣記載（傳）即出於「神仙」之手。按張彥遠著《歷代名畫記》有姓有名的畫家第一位

即毛延壽。自注「見葛洪《西京雜記》。」又據後世學者考究，毛延壽畫美女事，葛洪之前，確無人記載。此記

亦並非事實。所以，謝赫說：「傳出自神仙，莫之聞見也」。

此句意謂：故此處所記述的，不追究其根源。（太遠的事僅見於記載），但記載出自神仙之手，誰也未有看見過。

陸探微（事五代宋明帝，吳人）——陸探微，吳（今江蘇蘇州一帶）人，南朝宋明帝時著名畫家。《歷代名畫記》

介紹陸探微：「……宋明帝時（四六五—四七二年）常在侍從，丹青之妙，最推工者」。按《南史·

伏曼容傳》謂：「伏曼容，美風采，宋明帝恒以方（比）稽叔夜，使吳人陸探微畫〈叔夜像〉以賜之。」有關

陸探微的資料可參看《歷代名畫記》卷六〈陸探微〉條及卷二〈論顧陸張吳用筆〉、〈唐朝名畫錄〉、〈畫鑑〉、〈宣

和畫譜》等，此外，嚴可均輯《全上古三代秦漢三國晉南北朝文》宋、齊、梁部分亦有記載。筆者嘗輯《陸探

微資料集》，惜佚。陸探微繪畫成就·可參看本書〈重評顧愷之及其畫論〉部分。

事五代宋明帝，吳人：此句當為唐人所加。五代指漢之後至唐之前當中一段時期，即宋、齊、梁、陳、隋五代。

五代的說法不一，《隋書·後序》：「唐武德五年，起居舍人令狐德棻奏請修五代史。」按此處所云「五代」乃

指梁、陳、齊、周、隋五代。戰國之前所謂五代乃指黃帝、唐、虞、夏、殷。《禮·祭法》：「此五代之所以不

變也」。漢以前所謂五代乃指唐、虞、夏、商、周。《文選·漢人王延壽·魯靈光殿賦》：「殷五代之純熙，紹伊

唐之炎精」。注：「五代，周、殷、夏、唐、虞也」。(趙) 宋之後至今所謂五代乃指唐、宋之間之梁、唐、晉、漢、周也。又本書下面小注中把晉也算作「五代」。

❶❼　窮理盡性——本篇語出《人物志》：「物有生形，形有神情，能知精神，則窮理盡性」。最早出於《周易·說卦》：

理：本指一事物區別於其他事物的特殊規律，參見本書《宗炳〈畫山水敘〉研究》第二節〈道、理、神、靈、聖〉部份，或《〈畫山水敘〉點校注釋》注❷❽。理在人身上的反應即是人的本質：人的性，人的精神、人所具有其自己的典型（個性）。性：《禮記·中庸》：「天命之謂性」。朱熹注：「性，即理也」。

窮理盡性：《論中國畫之韻》。窮盡人之理，人之性，亦即窮盡人的氣韻。謝赫論畫以氣韻為第一要義，陸探微作人物畫能窮盡人物的精神（即深知人的精神）是故列為第一品第一人。

性亦指事物的特殊本質。於人，即謂個性。是知，理、性相通。本句「窮理盡性」因語出《人物志》，須聯繫「物有生形，形有神情，能知精神，則窮理盡性」來解釋。生形中有神情，神情和精神義近，神即氣韻（參見《論中國畫之韻》）能窮盡人物的氣韻。

此言謂（陸作畫）能窮盡人物的氣韻。

❶❽　事絕言象——佛教典籍之一的賢首《大乘起信論義記》中有云：「絕言象於筌蹄」。「言象」二字是六朝文士熱烈討論的常用語。源出於《莊子》，《莊子·秋水》：「可以言論者，物之粗也；可以致意者，物之精也」。魏晉玄學對言、意之辨。十分認真。得出了《得意忘象（形象）》「得意忘言」的命題。此題完全出於《莊子·外物》：

「筌（捕魚具）者所以在魚，得魚而忘筌；蹄（捕兔網）者所以在兔，得兔而忘蹄；言者所以在意，得意而忘言。吾安得夫忘言之人而與之言哉」。（按後來的禪宗發揮了「得意忘言」之說）莊子把魚、兔、意視為本質，把筌、蹄、言視為「外物」、視為皮相和非本質東西，魏晉玄學家們因之又增加了象。視言象為粗，為皮相，視意為精，為本質。

「事絕言象」意為陸作畫，絕不為表面非本質的東西所掩蓋。（張彥遠謂：「遺其形似，而全其氣韻」即此意）。

按俞劍華先生釋此句為「非語言文句所能形容」(見《歷代名畫記注》一九六三年上海人美版)。王伯敏先生釋

此句謂:「此處的(事絕),即是指畫家對所描寫的事物,進行了全面的、徹底了解。(言象),即是以形象來表

達」。(見《古畫品錄·續畫品錄》注譯》一九五九年人民美術出版社。下簡稱《王注本》俞、王二先生皆未

出道「言象」的出典和時代的背景。未知所解何據?

⑲ 包前孕後,古今獨立——意謂;(陸畫)超越前代而又啟發、孕育後來。從古至今,他是獨出卓立的一家。

⑳ 非復激揚,所能稱贊——激揚:漢末魏晉時代品評人物時所常用語。《後漢書·黨錮列傳》:「匹夫抗憤,處士

橫議,遂乃激揚名聲,互相提拂,品數(核)公卿,裁量執政。」《漢書·張山拊傳》「近事大司空

朱邑、右扶風翁歸德茂天年,孝宣皇帝愍册厚賜,贊命之臣靡不激揚」。《後漢書·臧洪傳》:「洪辭氣慷概。聞

其言者,無不激揚。」本書中「激物」作極其贊賞的語言解。

㉑ 此言:(陸的)畫並不是用極其贊賞的語言所能稱贊得了的。

但價重之極乎上,上品之外,無他寄言,故屈標第一等——乎;《佩文齋書畫譜》作于。屈:一本作居。

此謂:(陸畫)的藝術價值之重,超過了上等而達到了極點。但論畫於上品之外,又無其他等第可以寄言。故

委屈地標為第一等。

又此句亦可以這樣標注:

㉒ 「但價重之,極乎上上品,之外無他寄言,故屈標第一等」。

魏晉時期「九品論人」「上上品」居首,「上中品」次之,「上下品」又次之,「中上品」……「下下品」居未,

陸探微畫居首,故稱「上上品」。

曹不興——三國時吳國畫家,吳興人。一名弗興。《歷代名畫記》記其:「孫權使畫屏風,誤落筆點素,因就成

蠅狀,權疑其真,以手彈之。時稱吳有八絕。張敦《吳錄》云:八絕者,菰城鄭姬善相,劉敦善星象。吳範善

候風氣，趙達善算，嚴武善棊，宋壽善占夢，皇象善書，曹不興善畫，是八絕也。」相傳曹不興是吾國畫佛象

第一人，對後世影響甚大。

❷ 五代吳時事孫權，吳興人——此句為後人所加。當去。

不興之迹，殆莫復傳——殆莫復傳：《歷代名畫記》作代不復見。

殆：大概。《孟子·盡心下》：「齊饑，陳臻曰：『國人皆以為夫子將復為發棠，殆不可復』。」

此言：不興的畫迹，大概不會再有傳世者。

❷ 唯祕閣之內，一龍而已——祕閣：古代皇宮中藏圖書之所。亦稱祕館、祕府。

此言謂：（不興的畫）僅於祕閣之內，收藏「一龍」而已。《歷代名畫記》作「一龍頭而已」。

❷ 觀其風骨，名豈虛成——風骨：即氣骨。《廣雅·釋言》：「風，氣也」。《莊子·齊物論》：「大塊噫氣，其名為

風。」

此言：觀其（所畫龍頭）氣骨，大名鼎鼎豈是虛成。

❷ 【五代晉時】——此四字為後人所加。

❷ 古畫之略，至協始精——之：《歷代名畫記》、《佩文齋書畫譜》均作皆。義較勝，可從。

衛協——魏至西晉時著名畫家。《抱朴子》云：「衛協，張墨並為畫聖」。（轉引自《歷代名畫記》卷五）。參看

顧愷之《論畫》。

此言：古代繪畫皆很粗略，簡要，至衛協始精妙（按此「精」，當指氣韻而言。如指形體，則和下文「不該備形

妙」相違背）（漢代畫像石碑之粗略可證）。

❸ 【六法】之中，迨為兼善——迨：《歷代名畫記》作頗。義甚順，可從。

❸ 雖不說備形妙，頗得壯氣——說備：《歷代名畫記》作備該。《佩文齋書畫譜》作備。可從。妙：同上作似。

該。畫備。《管子·少問》：「四言者該焉，何為其寡也。」《孔子家語·正論解》：「夫孔子者，聖無不該。」

此言謂：雖然在形象刻劃上尚不盡善，但頗得壯氣。

㉜ 陵跨群雄，曠代絕筆。陵，超越。《禮記·學記》：「不陵節而施之謂孫（遜）。」孔穎達疏：「不越其節分而教之。」〈洛神賦〉：「經通谷。陵景山。」曠代：舉世所僅有。謝靈運〈傷己賦〉：「丁曠代之渥惠，遭謬眷於君子。」絕筆，質量絕佳的作品。

㉝ 此言；超出了眾多的出色畫家，為舉世所僅有的絕佳作品。

㉞ 張墨——西晉時名畫家，時與衛協同被稱為畫聖。師於衛協。

㉟ 荀勖——字公曾（？—二八九），潁川人。漢司空爽曾孫。幼為其外祖父鍾繇撫養，仕魏為大將軍椽。魏未追隨司馬氏。其舅鍾會征蜀，荀勖諫司馬昭派衛瓘為監軍，以防其變。至使鍾會平蜀後又被衛瓘所殺。荀勖遂為晉之寵臣，累官至尚書令，贈司徒，諡曰成。荀勖不僅是著名書畫家，又是著名政治家、軍事家、還是大考古家，曾整理從戰國魏襄王墓中挖掘出來的竹簡為《竹書紀年》十三篇。又是大音樂家。惜人品不佳。傳列《晉書》卷三十九。

風範氣候，極妙參神，但取精靈，遺其骨法——氣候：《歷代名畫記》、《佩文齋書畫譜》均作氣韻。風範氣候：此語中范同候。情狀之意：風範氣候可簡稱為風氣，魏晉、宋齊時代是常見的。《世說新語·賞譽》：「王子平與人書，稱其兒風氣日上，足散人懷」。《世說新語·簡傲》（注）《晉陽秋》謂呂安：「志量開曠，有拔俗風氣。」又《世說新語·言語》（注）〈向秀別傳〉：又稱呂安「有拔俗之韻」所以，風範氣候即是「氣之韻」，由氣所顯示的韻。精靈：乃是神韻的更深說法。《莊子·天地》：「神之又神，而能精焉。」遺其骨法：即下文的「若拘以體物，則未見精粹。」

此言：風範氣候（韻），極妙而至神化地步。但取其精靈（韻致），遺其骨法

按張墨、荀勗的作品是偏於陰柔之美，以韻勝的作品。

㊱ 若拘以體物，則未見精粹——拘：僅限於。體物：指具體的描述事物。陸機《文賦》：「詩緣情而綺靡，賦體物而瀏亮。」此言：若僅限地描繪事物來看，則未見精粹。

㊲ 若取之（象）外，方厭高腴，可謂微妙也——《王氏書畫苑》、《佩文齋書畫譜》、《歷代名畫記》諸本皆作取之象外。按以此為是。《津逮秘書》本丟此字。高腴：《佩文齋書畫譜》、《全齊文》作膏腴。《歷代名畫記》亦然。象外：象《老子》第二十一章：「道之為物，惟恍惟惚；惚兮恍兮，其中有象。」《韓非子·解老》：「人希見生象也。死而得象之骨，案其圖以想其生也。」《易傳·繫辭》：「象者，象也，象也者像也。」「象也者，像此者也。」「聖人有以見天下之賾，而擬諸形容象，其物宜，是故謂之象」。象即形象。象外一詞，當時亦多見。《全晉文》卷一六五釋僧衛《十住經合注序》：「撫玄節於希音，暢微言於象外者」。《全梁文》卷一六四釋僧肇〈般若無知論〉：「窮心盡智，極象外之談。」宗炳《畫山水序》：「旨微於言象之外者，可心取也。」此句中象外，乃指神貌、韻致，別於形貌而言，形貌是具體可見的，神貌韻致卻不可具體指陳，但可意會，並能引起人的想象，給人以無限之感，故曰象外。唐人劉禹錫「境生於象外，」（見《董氏武陵集記》）則又發展了此說。厭：同饜。飽吃也。引申為滿足。《漢書·景帝記》：「諸獄疑，若雖文致於法而心不厭者，輒讞之」。膏腴：本指肥沃土地。如《漢書·地理志》下：「……鄠、杜竹林、南山檀柘，號稱陸海，為九州膏腴」。文苑引此多作肥美解。《文心雕龍·詮賦》：「遂使繁華損枝，膏腴害骨。」此謂：若取之象外（以韻致論），方使你感到味美無窮。可謂微妙也。

㊳ 顧駿之——南朝宋代畫家。

㊴ 神韻氣力，不逮前賢——神韻氣力：請參看本書第十六《論中國畫之韻》。逮：及。

④⓪ 精微謹細，有過往哲——往哲：以往的才能識見超越尋常之人。此指以前的著名大畫家。

④① 始變古則今，賦彩、制形，皆創新意——則：效法。《詩·小雅·鹿鳴》：「君子是則是效」。賦彩、制形、即六法中的「隨類，賦彩是也」；「應物，象形是也」二法。故下文言皆創新意。

此言（顧）變化古人之法，學習今人之法，於賦彩、制形兩方面，皆創新意。

按王伯敏先生謂：「賦彩制形。這在繪畫的表現上，是以色彩來表達形象的一種方法，似沒骨法。梁代張僧繇加強暈染的畫法與此似有傳統關係。所謂六朝繪畫，有『丹青先生於水墨』之說，這個以『丹青』的表現方法，即或是『賦彩制形』之法。」把「賦彩、制形」理解為用賦彩來制形，尚需商榷。如是則下文「皆」字着落矣。況六朝人物畫根本沒有不用線條而直接賦彩造形的沒骨法。倘有，亦違背謝赫的「骨法，用筆是也」，亦不會被品為第二品第一人。（見《古畫品錄》王本）。

④② 若包犧始更封體，史籀初改畫法——封；《百川學海》《王氏書畫苑》《佩文齋書畫譜》等皆作卦。按以此為是。《津逮》本誤為封。畫：依《百川學海》本當作書，乃誤。

包犧：通常作伏羲。一作宓義，庖犧，伏戲，亦稱犧皇，皇義。三皇之一。《白虎通·號》「三皇者，何謂也？謂伏義，神農，燧人也」。相傳他始作八卦。卦體：即卦的形象。最早有人模仿自然用「一」為陽，「一一」為陰，組成「三（乾）、三（坤）、三（震）、三（巽）、三（坎）、三（離）、三（艮）、三（兌）。象征天、地、雷、風、水、火、山、澤八種自然現象。參看本書（王微〈敘畫〉）注。史籀：人名。舊時，說周宣王太史。因書寫《史籀篇》，書體屬大篆，首句大約是「太史籀書」，故以為史籀所書也。與以前書體不同。故曰：「初改書體。」《法書要錄》：「昔周宣王時，史籀始著大篆十五篇，或與古同，或與古異，世謂之籀書者也。」

此句謂：（顧畫「皆創新意」），猶如包犧始變更封體，史籀初改書法那樣。

❹ 常結搆層樓，以為畫所——常：諸本多作嘗。

結搆：同結構。連結構架也，多指建造房子。《抱朴子·勖學》：「文梓千雲而不可名臺榭者，未加班輸（造房大匠魯班）之結構也。」

此言：常建造層樓，用作畫畫的地方。

❹ 風雨炎燠之時，故不操筆，天和氣爽之日，方乃染毫。

此言：風雨炎熱之時，故不操筆（作畫），天和氣爽之日，方乃染毫（作畫）。

炎燠：炎熱。燠，熱也。《書·洪範》：「曰燠曰寒。」

燠：諸本皆作奧。毫：《佩文齋書畫譜》作豪。

❹ 登樓去梯，妻子罕見。

此言：（顧駿之）登樓作畫，把梯子去掉，不讓家人看見。（極言其作畫之靜）。

妻子：妻和孩子。此代指所有家人。

❹ 畫蟬雀，駿之始也。宋大明中，天下莫敢競矣——宋大明：指南朝宋孝武帝劉駿的大明年間（四五七—四六四年）。

此言：畫蟬和雀，自顧駿之始。宋大明中，天下畫家不敢和他相比。

按注❸❹所述顧駿之，與《歷代名畫記》所記有悖。可能為後人刊誤。茲考如下：

一、《歷代名畫記·論畫六法》：「宋朝顧駿之常結搆高樓，以為畫所，每登樓去梯，家人罕見。若時景融朗，然後含毫，天地陰慘，則不操筆。」

二、《歷代名畫記》卷六·宋「顧駿之」條「顧駿之。中品。〈嚴公〉等像，並傳於代。」

三、《歷代名畫記》卷六：宋「顧景秀」條：「中品上·宋武帝時畫手也。……武帝嘗賜何戩蟬雀畫，是景秀畫。後戩為吳興太守，齊高帝求好畫扇，戩持獻之，陸探微、顧寶光（按《南史》作顧寶先）見之，皆嘆其巧絕。

……〈蟬雀麻紙圖〉……並傳於代。謝云：「神韻氣力，不足前修。筆精謹細，則逾往烈。始變古體，創為今

範，賦彩、制形，皆有新意。扇畫蟬雀，自景秀始也，宋大明中，莫敢與競。」在第二品陸綏上。彥遠按：大明中，有顧寶光，景秀豈獨擅也。」

以上，顧駿之內容見於《古畫品錄》「顧駿之」條，而現在所見的各本《古畫品錄》中皆無「顧景秀」名。又畫蟬雀事，《南史·何戢傳》及《歷代名畫記》中多次記載亦見於顧景秀名下，唯《古畫品錄》中見於「顧景秀」條。再《通志》所載《古畫品錄》所錄畫家凡二十八人，今僅見二十七人。疑原書本有顧景秀，後因殘缺，誤將二人題評湊為一條，也未可知。又嘗疑顧駿之字景秀，本為一人，然《歷代名畫記》又列為二人。其三、顧景秀條所引「謝云」也見於《古畫品錄》「顧駿之」條，不誤。

㊼ 陸綏──南朝宋人，陸探微之子。《歷代名畫記》有其傳。庾元威《論書》謂：「近代陸綏，足稱畫聖。」

㊽ 體韻遒舉，風彩飄然──體韻：《全晉文》卷二九王坦之《答謝安書》：「人之體韻，猶器之方圓」（亦見《晉書·本傳》）。體即形體，韻即神或神姿。此指畫中人物而言，非指用筆設色也。遒：強勁也。鮑照《上潯陽還都道中》：「獵獵曉風遒。」遒即遒勁。舉：可做飛揚解。如《呂氏春秋·論威》：「兔起鳧舉。」此處解釋可靈活些。體韻遒舉，猶體遒韻舉。姚最《續畫品》有：「體韻精研，」亦可謂之體研韻精。風彩：同風采。風度，神彩也。《齊書·沈文季傳》：「文季風采棱岸，善於進止。」

㊾ 一點一拂，動筆皆奇。傳世蓋少，所謂稀見卷軸，故為寶也──卷軸：畫之幅橫為卷，豎為軸，此處代指作品。

此言：（陸綏所畫的人物）體形強勁，神情飛揚，風彩飄然。

一點一拂，動筆皆奇。（可惜）傳世的作品太少，所以很難得見到其畫幅，故其作品特為寶貴。

㊿ 袁蒨──一作袁倩。南朝宋人。師法陸探微（參看《歷代名畫記》卷二〈論傳授南北時代〉及卷六宋「袁倩」條）。

51 比方陸氏，最為高逸──比方：《全齊文》作北方。《歷代名畫記》作北面。俞劍華、王伯敏二先生肯定其誤。

吾以為不誤，且「北面」義勝「比方」遠甚。

北面：古代學生朝師謂之北面。《漢書·于定國傳》：「定國乃迎師學《春秋》，身執經，北面，備弟子禮。」又稱臣於君亦謂北面。北面陸氏，即師於陸氏。「比方陸氏」即和陸氏相比，學生和老師平起平坐地相比，是否合適，姑可不論。聯繫下文「但志守師法，更無新意」，即可知「北面陸氏，最為高逸」，義更順。若和陸氏相比，「最為高逸」，是勝於老師，青出於藍，冰寒於水，則不可謂之「更無新意」矣。此句中的「最為高逸」，是在陸氏的學生中「最為高逸」。非和陸氏「比方」。《歷代名畫記》作「最為高足」甚明。又第四品中有顧寶先（光）是和袁倩共同學陸探微的。顧「方之袁倩，可謂小巫。」顧、袁同學可以相方（比），「可謂小巫。」是說顧不及袁遠甚，反襯袁的「最為高逸」也。陸氏：陸探微。

❺② 此言：師於陸探微，（和其他師於陸的人相比）最為高逸。
象人之妙，亞美前賢——象人：指畫人物畫的畫家。

❺③ 但志守師法，更無新意，然和璧微玷，豈貶十城之價也——和璧：即和氏璧。春秋時，楚人卞和，得璞玉於荊山之中，獻給楚屬王，屬王令玉工辨認，說是石頭；以為誑，更以欺君之罪，被斬去左足。後武王即位，卞和又獻之，如前，又以欺君之罪被斬去右足。及文王即位，卞和抱璞玉哭於荊山之下。文王派人問他，他說：「吾非悲刖也，悲夫寶玉而題之以石，貞士而名之以誑。」文王使人剖開璞，果得一寶玉。因稱之為「和氏璧」，簡稱「和璧」。（見《韓非子·和氏》）。《史記·廉頗藺相如列傳》：「和氏璧，天下所共傳寶也。」微玷：微有缺點。玷，玉之斑點也。
十城之價：「趙惠文王時，得楚和氏璧。秦昭王聞之，使人遺趙王書，願以十五城請易（換）璧。」（《史記·廉頗藺相如列傳》）。所謂價值連城，十城之價，皆此意。可再參考「論畫」校注❸②。

此言：但志守老師之法，更無新意。然而像和氏璧那樣的寶玉，雖然有微小的缺陷，豈能貶其十城之價呢？

❺❹ 姚曇度——南朝齊代畫家。

❺❺ 畫有逸方，巧變鋒出——逸：超邁不俗，方：此處可理解為道。

《論語·雍也》「可謂仁之方也已。」也可理解為方法。

按：繪畫本無雅（逸）俗之說，魏晉時代文人士大夫大量參加繪畫隊伍，改變了原來只有奴隸從事繪畫的狀況。

但文人士大夫為了表示自己和普通畫工的區別，於是便出現了士體和匠體，雅和俗的說法。據《歷代名畫記》所引謝赫評論劉紹祖云：「傷於師工，乏其士體。」《古畫品錄》中多次出現：「最為高逸」、「畫有逸方」「雅鄭兼善」，「縱橫逸筆」、「力道韻雅」、「意思橫逸」、「跨道流俗」等等。因之，這裏提出的「畫有逸方」並非突

然。「逸方」的提出，給繪畫帶來了新的刺激。是故：「巧變鋒出」。

鋒出：機鋒肆應，層出不窮也。《說苑·說叢》：「百方之事，萬變鋒出。」按古鋒、蜂可通，鋒字本出於蜂。

《釋名·釋兵》：「刀，其末曰鋒，言若蜂刺之毒利也。」又「蜂起」，固作「鋒起」。《後漢書·光武帝紀》：「莽

末，天下連歲災蝗，寇賊鋒起。」注：「〔鋒〕字或作蜂，言多也。」

此言：畫道之中出現了逸方（超邁不俗之道），各種巧變便機鋒肆應，層出不窮。

按鋒言其多也。本十分明白，然王伯敏先生謂：「鋒指筆鋒。意謂用筆巧妙，鋒頭多變。」蓋曲解六朝人語也。

（參見《王注本》）。

❺❻ 魑魅神鬼，皆能絕妙——魑魅：魑不知何字。《歷代名畫記》引作：魁魅，可從。《全齊文》作尳魅。

魑魅：精怪也。

此言：畫精怪鬼神之類，皆能達到絕妙水平。

固流真為，雅鄭兼善——固：《王氏書畫苑》、《佩文齋書畫譜》等本均作同。為：《圖書集成》本作偽。按固

流真為，和雅鄭兼善對義。以前注家改作同流真偽，或將固流屬下，真為屬下，恐皆不妥。

固流：猶源流。固指本來固有的畫風和畫科。流指新出現的畫風和畫科。真為：真可作身解。《莊子·山木》：

「今吾遊於雕陵而忘吾身，……遊於栗林而忘真。」「見利而忘其真。」真同身。「真」可釋作：親自從事。

（按此解尚覺牽強，一時又不得確解，姑存之）。雅鄭：即雅俗。《論語·陽貨》：「子曰，惡紫之奪朱也，惡鄭

聲之亂雅樂也……」孔子把雅樂看作傳統的、正規的、典雅的樂曲。《論語》中凡提及雅，如「雅言」（〈述而〉）

「雅」〈頌〉〈子罕〉等等，皆有傳統、正規、典雅之意。把鄭聲看作庸俗、邪惡、淫穢、不入大雅之堂的樂曲。

如《論語·衞靈公篇》：「……放（去除）鄭聲，遠佞人。鄭聲惡，佞人殆。」《周禮·春官·大司樂》亦謂：

「凡建國，禁其淫聲，……」注「淫聲，若鄭、衞也。」爾後，鄭與雅相對，便成為俗的代詞。

此言大意是：固有的、傳統的畫法和新出現的、正在嘗試中的畫法，他都在實踐，雅的和俗的畫風，他皆兼善。

(57) 莫不俊拔，出人意表，同輩咸嗟服焉。俊拔：俊逸超拔。意表：意想之外。《南史·袁憲傳》：「憲常招引諸生，與之談論新

義，出人意表，同輩咸嗟服焉。」

此言，莫不俊逸、超拔，出人意想之外。

(58) 天挺生知，非學所及——天挺：天資卓越。《後漢書·黃瓊傳》：「光武以聖武天挺，繼統興業。」生知：生而

知之，性中本有。

此言：天資卓越，生而知之，不是通過努力學習者所能達到的。

(59) 雖纖微長短，往往失之，而輿皁之中，莫與為匹——纖：細小。輿皁：亦稱輿人和皁隸。輿人本指造車輿的工

人。《考工記·輿人》：「輿人為車。」皁：郭璞《方言注》：「皁，養馬器也。皁隸之名於此乎出」又《史記·

魯仲連鄒陽列傳》司馬貞索隱引韋昭曰：「皁，養馬之官，下士也。養馬之官，其衣皁（黑）也。」輿人和皁

隸性質相同，地位相差無幾，都是低賤的差役。《左傳·昭公七年》：「人有十等，王臣（統治）公，公臣大夫，

大夫臣士，士臣皂，皂臣輿，輿臣隸，隸臣僚，僚臣僕，僕臣台。」此處可解作普通的畫家。

此言：雖然細微長短（此指造形）往往有不當之處，而於普通的畫家之中，沒有能與之匹比的。

⑥⓪ 宣直棟梁蕭艾？可揲捘璵璠者哉——直：《全齊文》作真。揲捘：兩種美玉。據說君所佩。《左傳·定公五年》：「季平子東行

野，還，未至，丙申，卒於房。陽虎將以璵璠斂。」杜預注：「璵璠，美玉，君所佩。」

此言：豈能徑將棟梁混淆蕭艾小草，難道可唐突璵璠這樣的美玉嗎？

⑥① 顧愷之——（參親本書一。或本書第四章〈附：顧愷之介紹〉）。

⑥② 五代晉時晉陵無錫人，字長康，小字虎頭——此句當為後人所加。

⑥③ 除體精微，筆無妄下——除：《說郭》、《百川學海》、《王氏書畫苑》、《佩文齋書畫譜》均作格。《歷代名畫記》

作深。

按「除體」無意義，當捨。作「深體」可解。整節的解釋，亦順。然通篇地看，凡言體，皆指畫體或人體。似

亦不宜。若作「格體」，格體精微似與下文「迹不逮意」違背。因之須將「迹不逮意」別解，方可作「格體」。

「格體」即「骨體」。

⑥④ 但迹不逮意，聲過其實——迹：《歷代名畫記》作迹。義同。

此說：畫人的骨體很精微，下筆很謹慎、不隨便。

有說顧愷之的畫不能達到他預想的效果。顧特講傳神，而所畫人物缺乏氣韻。故不逮意。從顧愷之畫人數年

不點眼的故事來看，他是「筆無妄下」的，但下筆過於謹慎，也是很難生動的。顧愷之的畫固然「格體精微」，「下筆謹慎」，然謝

赫特講氣韻，是說他的名聲超過了他的實際水平。謝安曾說顧愷之的畫：蒼生以來所未有也。（見《晉書·顧愷之

傳》、《世說新語》和《歷代名畫記》）。享譽極高，而其畫又「迹不逮意」所以說，「聲過其實。」

⑥ 毛惠遠——南朝齊代畫家。據《歷代名畫記》及《齊書》所載：毛惠遠是滎陽（今河南省）陽武人，畫馬為當代第一，官至少府卿。有一次他去市場買青碧（顏料）一千二百斤（古制之斤，比今斤少）供御畫用，用錢六十五萬。於是有人誣告毛惠遠從中取利，齊世祖下令尚書評價，據說賣了二十八萬，齊世祖下令殺了毛惠遠。毛被殺後，齊世祖發現他的家很貧困，空無一物，知道錯殺了他，十分痛心而又後悔。毛惠遠師於顧，有〈酒客圖〉、〈中朝名士圖〉、〈七賢藤紙圖〉、〈褚白馬圖〉、〈騎馬變勢圖〉、〈葉公好龍圖〉並傳於代。

《歷代名畫記》所載謝赫評題與今所見《古畫品錄》不同，茲錄於下，供參考：

謝云：畫體周贍，亡適不諧，出意無窮，縱橫絡繹。位置經略，尤難比儔。筆力道媚，超邁絕倫。其於倏忽揮霍，必也極妙，至於定賢塊然，翻未盡善，鬼神及馬，泥滯於時。

附記：《南齊書》卷五十三記作：毛惠素，《南史》亦記作：毛惠素。「先是，四年，滎陽，毛惠素為少府卿，吏才強而治事清刻。勒市銅官碧青一千二百斤供御畫，用錢六十萬。有讒惠素納利者，世祖怒，勒尚書評價，貴二十八萬餘，有司奏之，伏誅。死後家徒四壁，上甚悔恨。」（《南齊書·毛惠素傳》）惠素弟惠秀，勒尚書評價，《南齊書·毛惠遠》及「三十二，毛惠遠。」《南史》亦皆有傳。素、遠二字形近而誤，當以素為是。詳拙編《六朝畫家史料》（文物出版社）三十一，毛惠素：遠：往也。該：畫備。（見前注）。

⑥ 畫體周贍，無適弗該——周贍：周密詳細。贍：本可以作充裕、豐富、豐滿解。《墨子·節葬下》：「亦有力不足，財不贍……」適：往也。該：畫備。（見前注）。

此言：畫體周密詳細，沒有一處不畫備的。

按《王注本》誤校作「周瞻」。且未注。譯文仍作「周瞻」。

㊷ 出入窮奇，縱橫逸筆——用筆出入皆能窮其奇妙。縱、橫皆見其高邁之筆。

㊸ 力道韻雅，超邁絕倫——骨力道勁韻致高雅，超邁絕倫

㊹ 其揮霍必也極妙——揮霍：焦竑《字學》曰：「搖手曰揮，反手曰霍。蓋極言動作輕捷也。」

此言：（想像他用筆時）其揮霍自如，必然也是極妙的。

㊺ 至於定質愧然，未盡其善——愧：《王氏書畫苑》、《佩文齋書畫譜》均作塊。可從。

定質二字，六朝文論中亦常用。如《文心雕龍》有〈定勢〉篇。《畫山水序》有：「質有而趣靈。」等。定，規定、確定也。質，形質也。塊然：像土塊那樣。《莊子·應帝王》：「列子……雕琢復樸，塊然獨以其形立，紛而封哉，一以是終。」《史記·滑稽列傳》：「今世之處士，時雖不用，崛然獨立，塊然獨處，上觀許由，下察接輿……」應璩《與從弟君苗書》：「來還京都，塊然獨處。」皆言人像土塊那樣獨以形立。

此言：至於所確定的人的形質卻像土塊那樣（缺乏氣韻），未能達到完善的地步。

按：正因為畫體過於周贍，在形上下功夫太多，卻使氣韻失去了，故曰「定質塊然」。王注本謂：「此處可作獨

㊻ 神鬼及馬，泥滯於射——射：《王氏書畫苑》、《全齊文》、《佩文齋書畫譜》、《全宋文》均作體，于安瀾《畫品叢書》本從之。作體則不可解。《歷代名畫記》作時。可從。

泥滯：泥和滯同義。皆是阻滯的意思。《論語·子張》：「雖小道，必有可觀者焉，致遠恐泥（受到阻滯）。」《淮南子·時則訓》：「流而不滯。」《宋書·謝莊傳》「使國閈遺授，野無滯器，其可得乎？」泥滯於時即阻滯於時。阻滯未得發揚也。但《歷代名畫記》仍說他「當代第一」。

此言：（所畫）神鬼及馬，受困阻滯於時，未得發揚也。

有解。」則不可解。故其於譯文中避而不譯。

作「獨有」

㊼ 頗有拙也——拙：《老子》：「大巧者拙」。

此句疑為後人所加。《古畫品錄》四字為文者,皆兩句相對。此句無對,又《歷代名畫記》亦至「神鬼及馬,泥滯於時」為終。

❼❸ 夏瞻——《歷代名畫記》、《圖書集成》、《佩文齋書畫譜》均作夏侯瞻。

夏瞻:東晉畫家,據《歷代名畫記》載,有〈郅匠圖〉、〈高士圖〉、〈倭山圖〉、〈楚人祠鬼神圖〉傳於代。

❼❹ 雖氣力不足,而精彩有餘——精彩:指人的神采。《文選》宋玉〈神女賦〉:「目略微眄,精彩相授。」注:「精神光彩相授與也。」

此言:所畫人物雖然氣力不足,而神彩有餘。

❼❺ 擅名遠代,事非虛美——遠代:《歷代名畫記》作當代。按:遠代與當代通,且義同。遠代指晉代,遠謝赫著書時代也,當代指夏瞻所處之當代,即晉代也。

此言:擅名於東晉,事非虛得其名也。

❼❻ 戴逵——(?─三九六年)東晉著名畫家、雕塑家和學者。字安道。譙郡銍縣(今安徽宿縣)人。後遷居會稽(浙江省)之剡縣(今新昌),他在政治上拒絕和統治者合作,長期隱居,保持高逸的人品。思想上反對佛教的因果報應說,著《釋疑論》,與名僧慧遠等反複辨論。藝術創作上能夠聽取群眾意見。《晉書·隱逸》有傳。《歷代名畫記》、《世說新語》皆有記載。(參見本書第二章注❻⓪)

❼❼ 情韻連綿,風趣巧拔——巧拔:靈巧超拔。

此言:(戴逵畫中人物)情韻連綿,風趣靈巧超拔。

❼❽ 善圖賢聖,百工所範——賢聖:《歷代名畫記》作聖賢。範:本指模子。此處指師法的榜樣。

賢聖:參看本書第六章《畫山水序》注❸。範:本指模子。此處指師法的榜樣。

此言:善於繪畫賢人和聖人之像,為眾多的畫工所師法的榜樣。

⑦⑨荀、衛以後，實為領袖——袖：《全齊文》作褒。衛：衛協。皆見前注。

此言：繼荀勖、衛協二位大畫家之後，（戴）實為領袖人物。

及乎子顒，能繼其善——子：指戴逵的兒子。顒：即戴顒，字仲若，戴逵次子。晉末宋初畫家兼大雕塑家。《宋書》有傳，謂：「宋世子鑄丈六銅佛像於瓦官寺，既成，面恨瘦，工人不能治，乃迎顒看之。顒曰：非面瘦，乃臂胛肥耳。既，錯減臂胛，瘦患即除，無不嘆服焉。」

其父逵「特善其事」，顒亦善，故曰「能繼其善」。《歷代名畫記》亦記其：「自漢世始有佛像，形制未工，逵特善其事。」又謂：「傳父之琴書丹青。凡所征辟，並不

⑧⑩起。」「一門隱遁，高風振於晉、宋。」（父傳載《晉書·隱逸傳》、子傳載《宋書·隱逸傳》）

此言：及至其子戴顒，能繼承其所擅長。

⑧①江僧寶《歷代名畫記》載江僧寶為梁代畫家。並謂其有：〈臨軒圖〉、〈御像〉、〈職貢圖〉、〈小兒戲鵝圖〉並有

陳代年號，傳於代。

按《歷代名畫記》卷二〈傳授南北時代〉又謂：「張則師於吳暕，吳暕顒師於江僧寶……己上宋。」查張則，吳暕皆為宋畫家。江僧寶也理應為宋代畫家，不知何故反列於梁。又陸探微為宋末人（宋明帝後八年宋亡於齊，齊二十一年亡於梁）其子、其徒亦宋末乃至更晚而無疑，江僧寶師法陸探微子、徒輩，作為梁代畫家又似合理。如是則張則，吳暕亦應列為梁代畫家為是。何以為是，尚待研究。

⑧②或者江僧寶為宋、齊、梁三代畫家——逵：《王氏書畫苑》、《歷代名畫記》均作袁。按以此為是。

斟酌遠、陸，親漸朱藍——遠、陸：袁指袁蒨。師法陸探微的畫家中水平最高的一位。陸指陸綏，陸探微之子。朱、藍是兩種正色。朱、藍：《漢紀》：「童子魏

袁、陸。師法陸、袁，皆得其正傳。欲以素絲之質，附近於朱藍。《文心雕龍·情采》：「正采耀乎朱藍，間色屏

照求師郭泰曰：經師易得，人師難求。故以朱藍兩種正色相譬。陸探微是謝赫心目中最理想的畫家，袁、陸皆得其正傳。」《南齊書·文學傳論》：「顏、逵並起，乃各擅奇；休、鮑後出，咸亦標世。朱藍共研，不相祖述。」

於紅紫。」

此處可解釋為向正統學習。

83 此言：斟酌於袁蒨、陸綏二方家，日益熟悉傳統畫法。

用筆骨梗、甚有師法——骨梗：同骨鯁。此處指用筆之有骨力，強健而不柔弱。《文心雕龍·風骨》「蔚彼風力，嚴此骨鯁。」〈奏啟〉篇：「楊秉耿介於災異，陳蕃憤懣於尺一，骨鯁得焉。」〈辨騷〉篇：「觀其骨鯁所樹，肌膚所附，……」

84 此言：用筆有骨力而梗強，甚有師法傳統的功夫。

像人之外，非其所長也。

按陸探微的長處也只在人物佛像。《唐朝名畫錄》：「陸探微畫人物極其妙絕，至於山水草木粗成而已。」像人：古代繪畫中，像可包括人，人不可包括像。像可指佛像、聖像、人像等等，人即今之人物畫。

85 吳暕——一作吳暕，暕，暕形近而誤。《歷代名畫記》載作南朝宋人。

此言：佛像、聖像、人物畫之外，非其所善長。

86 體法雅媚，制置才巧——媚：美也。制：指造形。置：指構圖，即經營，位置是也。

此言：體法典雅嫵媚，在造形和構圖方面都顯示了他的才能之巧。

87 擅美當年，有聲京洛——擅：專、獨，超過其他謂之擅。京洛：洛陽的別稱。因東周、東漢均建都於此，故名。

班固《東都賦》：「子徒習秦阿房之造天，而不知京洛之有制也。」

此言：（吳暕）擅美於當年，在京洛一帶享有很高聲譽。

88 張則——《歷代名畫記》列為南朝宋人。師法吳暕。

按吳暕既是南朝宋人，不知何故在京洛一帶享有聲譽？值得研究。按當時北方畫家南遷，乃是常事。

89 意思橫逸，動筆新奇——意思：指作者的思想情趣。《論衡·變動》：「意思欲求寒溫乎？」橫逸：縱橫奔放。

《文選》有晉潘岳〈笙賦〉：「新聲變曲·奇韻橫逸。」《初學記》十三晉傅玄〈鬥鷄賦〉：「猛志橫逸，勢凌天

廷。」

此謂：思想情致縱橫奔放，下筆即新而奇。

又：意思：可作神情解。或同上。橫：充溢；充塞。《禮·祭義》：「置之而塞乎天地，溥之而橫乎四海。」《文

選·北山移文》：「風情張日，霜氣橫秋。」逸：見前注。（據《歷代名畫記》所引為「意態宏逸，」則此句指

畫中人物。）

⑨ 可謂：神情中充溢著超邁高逸之氣。動筆新而奇。

師心獨見，鄙於綜採——採《全齊文》作授。

師心：不拘泥成法。自出心意。《關尹子·王鑒》：「善弓者弓不師羿（善射者），善舟者師舟不師羿（善駕舟

者，據說可陸地行舟），善心者師心不師聖。」鄙於：不屑於。綜採：此處指綜合湊聚取採眾人成果。

此言謂：自出心意，不拘泥成法而獨具見識，不屑於綜合雜湊眾人的成果以為己有。

⑨ 變巧不竭，若環之無端——變巧不竭：同前面的「巧變鋒出」相呼應。此處指巧妙的變化無窮盡。環之無端：

環的本意是圓形中空的玉或璧。《莊子·齊物論》：「樞始得其環中，以應無窮。」注：「夫是非反復相尋無窮，

故謂之環。……」環是無頭端端無尾的，若尋其端，「反復相尋無窮」而不可得。此處以「環之無端」喻「變巧不

竭」，謂其不停地變化，像在環上尋端一樣，反復而沒有窮盡。

簡言之，此謂：巧妙地變化以至無窮無盡，像環上之無端。

⑨ 景多觸目——觸目：目光所及也。《世說新語·容止》：「今日之行，觸目見琳琅珠玉。」此指多至觸目可見。

景致多至觸目可見。

按文中四言兩句皆兩句相對。此句後當刊落四字。故不得全解。

93

謝題徐落，云：此二人後，不得預焉——謝題徐落：顏不易解，俞劍華先生以劉長卿詩「林中玩家醉，池上謝

公題」為據，考謝為謝朓。又云：「徐疑陳徐陵。謝徐二人，均為一代文宗，以詩文冠絕當代。」（見《歷代名

畫記》俞注本）此考張皇過甚，未免孟浪。南齊謝赫，怎好本於晚他數百年的唐人詩句!?又徐陵為南朝陳人，

晚謝二代，又怎好著於書中。自是完全不能成立。縱使所考為是，仍不得解。《王注本》謂：「謝題徐落——此

句不可解。」又謂：「謝是否即指作者自己，想來不是。(徐落)，是否人名，亦不知。」著名的六朝文學研究

家，吾師段熙仲教授賜告：六朝無以落為名者，徐落固不是人名。

題是題目，亦可簡稱為題，乃是六朝玄學常用語。《世說新語·賞譽》：「時人欲題目高坐(和尚名)而未能……『尸

注：《高坐傳》曰：庚亮、周顗、桓彝一代名士，一見和披衿致契。曾為和尚作目，久之未得。有云：『

利密可稱卓朗』。於是恒始咨嗟，以為標之極似。……」題目一個人，實則就是品題、評價一個人。但題目並非

易事，題目者須有玄學的修養，須是社會的名流。被題目者須在社會上有一定影響，有特出之處。並非一般人

都能被題目。即是說，須達到一定標準才有被題目的價值。如漢末諸葛亮被題目為「臥龍」。於是劉備「遂詣亮，

凡三往，乃見。」曹操被題目為「亂世奸雄，治世能臣。」於是受到社會重視而至執理朝政。不達到相當的標

準，是無資格受到題目的。謝赫著《畫品》，分六等，張則和陸景為第三品中最後二人。以二十八人計，此二人

已是第十七、十八名次。已接近下品，至多只能是中下品。在張則之前，很多畫家受到謝赫的題目。如謂陸探

微：「古今獨立。非復激揚，所能稱贊。」「屈標第一等。」其他除顧愷之一個外，幾乎

都有題目。「實為領袖，」「故為實也」「天下莫敢競矣」「擅美當年，有聲京洛。」「曠代絕筆。」直至張則前一名的

吳暕，所敘四句，前二句「宣貶十城之價。」「泥滯於時」當是題目。且就名次論，一品、二品、

三品本身也就是一種題目，至張則、陸景謝赫可能先題目，後來又「落」去了。「景多觸目」之下便少了一句。

「徐」是「落」之狀語，謂謝先題而後「落」去。徐：通「俆」。《公羊傳》成十五年「魯人徐傷歸父之無後也」。

庾信〈周大將軍隴東郡公侯莫陳君夫人竇氏墓志銘〉：「既而風霜所及，灰琯遂侵。」北周

灰琯：古代候驗節氣變化之器具。把蘆葦莖中的薄膜製成灰，放在十二樂律的玉管內，置玉管於木案上，每月當節氣，則中律的樂管內灰即自行飛出。葦膜灰又稱葭灰。後杜甫〈小至〉詩云：「吹葭六琯動飛灰。」

⑨⑦ 點畫之間，動流恢服——動流恢服：《歷代名畫記》作動雜灰琯。按以動雜灰琯或動流灰琯為宜。

此言：時有十分理想的優秀之作，往往超過眾人。

⑨⑥ 時有合作，往往出人——合作：合有符合、融洽、理想之意。合作即十分理想的優秀之作。

體致不凡，跨邁流俗——流俗：流行的習俗、形式。《孟子·盡心》：「同乎流俗，合乎汙世。」
此言：體致不同一般，大大超過了流行的形式。

⑨⑤ 陸杲——南朝梁代畫家，字明霞，吳郡人。好詞學，信佛理，工書畫。初仕齊，後入梁，官至特進揚州大中正。

卒於大通四年（公元五三二年）。《梁書》有傳。

又：「徐」也作「漸」解。云前面所列畫家，題目（品價）較高。愈後愈低，直到最後（此二人——張則、陸杲之後），便無題目了。

此句意謂：（此後），謝赫題目全部落去，並云：此二人（張則，陸杲）之後，不得再給予題目了。

⑨④ 謝赫始題復落去，並云：「此二人後，不得預焉。」於是加上「謝題徐落」以說明之。然「此二人後，不得預焉」的批語，當是謝赫所云。非校者妄加。

那樣的題目語了。然「謝題徐落，云」五字當為第一次校、刊（刻印）謝赫文章的人所加。如果是謝赫自己所加，當為「赫題」，自己稱名，他人可以題姓，如前所引「恒彝始咨嗟」即是：恒彝始咨嗟。第一次校刊時，見到謝赫始題復落去，並云：「此二人後，不得預

注：「徐者，皆共之辭也，關東語。」故也可謂為：謝題後俱落去。並「云：此二人後，不得預焉。」即是說此二人之後，不再給予題目。

此言大意是：點畫之間，（具有一定的節奏感，）像中律的樂管一樣可以振動灰琯。

98 傳於後者，殆不盈握——殆：大概，恐怕。《史記·趙世家》：「吾嘗見一子於路，殆君之子也。」盈握：滿握。
此謂：流傳於後世的作品，大概少到不滿一把。
極言其少。

99 桂枝一芳，足懷本性——桂枝一芳：《晉書·鄧詵傳》有云：「詵對曰：臣舉賢良對策，為天下第一，猶桂林之一枝，昆山之一片玉。」此以桂樹眾枝中一芳枝，喻其畫之美。懷：當為數。
此以：桂枝一枝，足以數於本性。
此以桂枝一枝，喻其畫之美，本如桂花。

100 流液之素，難效其功——流液：張協〈蔗賦〉：「清滋津於紫梨，流液豐於朱橘。」素：純真。《老子》：「見素抱樸，少私寡欲。」或可釋如今之元素之素（元素本也有純真之意）。功：效用。此處指陸杲之畫的動人之功。
（朱橘味美：可使人流液。）（陸杲畫的耐人尋味），流液之素，也難效其功啊！
按以花、香、滋味喻文，六朝已有，可參見《文心雕龍》等書，疑此處為首見。

101 蓬道愍，章繼伯——二人皆為南朝齊代畫家。《歷代名畫記》卷七謂：「蓬道敏師於章繼伯，蓬後勝於章也。」蓬道愍始師法於章繼伯，反而超過了他。

102 竝善寺壁，兼長畫扇——竝：同並。寺壁：和尚所居之廟院的壁畫。同樣兼長於畫扇面。
此言：二人都善於畫寺院中以佛教題材為內容的壁畫。此處指在寺壁上繪畫佛教題材的畫。

103 人馬分數，毫里不失——分數：分乃分量的分，輕重、分限也。數：計算也。
此言：畫人畫馬，皆十分準確，毫里不差。

104 別體之妙，亦為入神——別體：經過變化而形成的其他面貌。《南史·劉孝綽傳》：「兼善草隸，自以書似父，乃變為別體。」

此言：別體之妙，也可謂神奇。

⑩ 顧寶先——《歷代名畫記》、《佩文齋書畫譜》作顧寶光。《南史·顧琛傳》記作顧寶先。《全宋文》四十二有顧寶先。注：琛少子，大明中為山陰令。按應以顧寶先為是。光、先二字形近而誤。詳拙編《六朝畫家史料》（文物出版社）。

⑩ 顧寶先：南朝宋代畫家。吳郡人，宋孝武帝大明年（四五七—四六四年）中為尚書水部郎。（見《歷代名畫記》）《佩文齋書畫譜》等本均作事之。《王注本》謂：「古刊本將（事�々）兩字連作（事々），後來翻刻，便誤為（事之），其理了然。」所考可信。

陸家：指陸探微。《歷代名畫記·傳授南北時代》：「顧寶光，袁倩師於陸（探微）」宗枭：遵崇、領受、承受。

此言：全部師法陸探微，事事遵崇承受。

⑩ 方之袁蒨，可謂小巫——方：比也。袁蒨：見前注。袁蒨為師法陸探微的眾人中最突出的一位。小巫：《三國志·吳志·張紘傳》：「紘著詩賦銘誄十餘篇」注引《吳書》魏陳琳答張紘：「此間率少於文章，易為雄伯。……今景興（王朗）在此，足下（張紘）與子布（張昭）在彼，所謂小巫見大巫，神氣盡矣。」巫，為巫師，謂小巫師法術不及大巫師。差之甚遠也。

此言：和袁蒨相比，可謂差之甚遠也。

⑩ 王微——南朝宋代畫家。字景玄，參讀本書第八章《敘畫》點校注譯附〈王微介紹〉。

⑩ 史道碩——東晉畫家。《歷代名畫記》謂：「孫暢之云：道碩兄弟四人並善畫，道碩工人馬及鵝。」並有〈古賢圖〉、〈金谷圖〉、〈鵝圖〉、〈牛圖〉、〈七賢圖〉、〈七命圖〉、〈蜀都賦圖〉、〈三馬圖〉、〈八駿圖〉等等傳於代。

⑩ 五代晉時——此語為後人加，當刪。

⑩ 竝師荀、衛，各體善能——竝：同並。荀：指荀勖。衛：指衛協。

⑫ 此言：(王微和史道碩二人) 並師於荀勖和衛協。各體善能。

⑫ 然王得其細，史傳似真——《歷代名畫記》作：王得其意，史傳其似，甚是。因為衛協的畫是「頗得壯氣」的。

此言：王微得其情意，史道碩傳其氣勢。

似：氣勢之似。參見宗炳《畫山水序》點校注譯注 ❻。

⑬ 細而論之，景玄為劣——景玄：王微字。

細而論之，王微較差。(因為衛協的畫，優點在「頗得壯氣」，史傳之，故優。然謂王微為劣，未必公論。張彥遠就盛贊王微。)

⑭ 劉項——項：《歷代名畫記》、《佩文齋書畫譜》作填。《齊書》列傳第二十九作劉填。應是。又《王氏書畫苑》、《學津討原》本作劉琪。亦非。

劉填：字士溫。彭城 (今江蘇省徐州市人) 人。少聰慧多才藝，官至吏部郎。《歷代名畫記》謂其「畫嬪牆 (宮中女人)，當代第一。」並有〈搗衣圖〉等傳於代。

⑮ 用意綿密，畫體簡細——意：此指畫家構思作品時的思想狀態。簡：于安瀾《畫品叢書》作纖。不知何據？

構思作品時考慮得綿而密，畫體卻簡而細。

⑯ 而筆迹困弱，形制單省——而筆迹疲憊軟弱，造形構圖單一而不豐富。

⑰ 其於所長，婦人為最——他在自己所擅長的畫科中，以畫婦人為最佳。

⑱ 但纖細過度，翻更失真——纖細：指女人的形體、腰肢。翻：反而。庾信《庾子山集·臥疾窮愁》詩云：「有葡翻無酒，無絃則有琴。」

此言：但因纖細過度，反而更失其真。

⑲ 然觀察詳審，甚得姿態——然而若認真觀看，詳細地審視，甚能得到婦女的神姿風態。

然觀察詳審，甚得姿態，反而更失真。

(120) 晉明帝——即司馬紹，字道畿，在位僅三年（三二三——三二五年）。據說他幼時極聰敏，為元帝司馬睿所寵愛。元帝異之，次日宴群僚，又問之，回答是：「日近」。元帝失色曰：「何乃異昨日所言？」對曰：「舉目則見日，不見長安。」此事頗為文人所傳頌。司馬紹善書畫，最善畫佛像。《歷代名畫記》引《蔡謨集》云：「帝畫佛於樂賢堂，經歷寇亂而堂獨存。顧宗效著作為頌。」張彥遠還選親見司馬紹的《毛詩圖》。並謂有〈幽詩七月圖〉、

(121) 《毛詩圖》、〈洛神賦圖〉等多圖傳於代。其畫師於王廙。諱，即名紹。元帝即位，謂之避諱。其所避諱的名字亦曰諱。諱紹，元帝長子，師王廙——屬：其他諸本皆作廙。按以廙為是。王廙：字世將，瑯邪臨沂（今山東）人。晉代的大族之一。元帝時為左衛將軍，封武康侯。畫為晉明帝之師，書法為王羲之師。《歷代名畫記》稱王廙「過江後，為晉代書畫第一。」

(122) 筆迹超越，亦有奇觀——謂其畫筆迹超越尋常，也有出奇可觀之處。

(123) 雖略於形色，頗得神氣——雖於形色方面很簡略，但頗得神氣。

(124) 劉紹祖——南朝宋代畫家。《歷代名畫記》：「胤祖弟紹祖，官至晉太康太守。謝（赫）云：「善於傳寫，不閑構思。鳩斂卷俠（軸），宜有草創，綜於眾本。筆迹調快，勁滑有餘。然傷於師工，乏其士體。其於模寫，特為精密。」和《古畫品錄》所刊有異。又「劉胤祖」條，引「謝云：蟬雀特畫微妙，筆迹超越，爽俊不凡。」又謂「在第三品晉明帝下。」現查：《古畫品錄》晉明帝下不是劉胤祖，而是劉紹祖。他處亦不見劉胤祖之名。故疑今所見諸本《古畫品錄》，皆刊落了劉胤祖一條。

(125) 善於傳寫，不閑其思——閑：各本如此。獨《畫品叢書》本作閒，不知何所依？

⑫⑥ 傳寫：指臨摹他人之畫。閑：熟習也。《國策·燕策二》：「閑於兵甲，習於戰攻。」

此謂：善於臨摹他人之畫，不習於思索。

至於鼠雀，筆迹歷落，往往出群——此三句出現在此處，頗不類，致使前後字義不聯。疑為刊誤，或由已佚之

⑫⑦ 「劉胤祖」條中竄入。

歷落：即超越，與眾不同（《歷代名畫記》「劉胤祖」條即引作「筆迹超越」。）《晉書·桓彝傳》：「茂倫（桓彝字）欲崎歷落。」至於崔鼠，筆迹超越，往往出群。（此三句正和《歷代名畫記》中多次評到劉胤祖相同。）

時人為之語，號曰：「移畫。」然述而不作，非畫所先——移畫：即前所謂之傳寫。這種移畫，相當於複製。述

⑫⑧ 而不作：語出《論語·述而》：「子曰：述而不作，信而好古，竊比於我老彭。」此處謂復述他人而不創作。先：

首要之事。語出《禮記·學記》：「故古之王者，建國君民，教學為先。」

此句謂：當時人為此事議論，說這是「移畫」。然而只復述他人而不創作，不是畫道中的首要事情。

宋炳——應為宗炳。《歷代名畫記》、《佩文齋書畫譜》均作宗炳。附《宋書》列傳《隱逸》，《南史》亦然。

⑫⑨ 宗炳：字少文，自晉末入宋之畫家。參看本書（宗炳《畫山水序》研究）附《宗炳介紹》。宗炳在繪畫史上的地

位是靠他的山水畫論和山水畫而樹立的。《古畫品錄》品評的是人物畫，故被列入第六品。

炳明於「六法」，迨無適善——炳：即宗炳。明於六法：對「六法」頗有研究，十分明瞭。迨：終究。《後漢書·

孔融傳》：「才疏意廣，迨無成功。」善：此處代指前明於「六法」。

⑬⓪ 此言宗炳對「六法」頗有研究，對六法的內容十分明瞭。（用於創作）終究不能適其善。

按此指宗炳理論和實踐不能相適應。當然，這只代表謝赫本人的理解。

而含毫命素，必有損益——毫：《佩書齋書畫譜》作豪。

損益：損指不及，益指過分。此處指不準確。不是過了，就是不及。

因而揮毫落紙時候，或過或不及，總是不準確。

迹非準的，意足師放——師放《歷代名畫記》作師放。意同。

準的：標準、模範。《後漢書·賈彪傳》：「一言一行，天下為之準的。」意：立意（通「明於六法」）。師放：

放同效。《禮·檀弓》：「則我將安放？」師放即師效。

此言：其畫亦非可作為標準。然立意、思想卻足可師效。

⑬¹ 丁光——南朝齊代畫家。《歷代名畫記》列丁光條，除了摘錄謝赫這一段話外，又加一按語曰：「彥遠云：若以

蟬雀微藝，況又輕贏，則猥廁畫流，固有慚色。」貶斥太不客氣了。

並非不能畫其他（水平不高而已）。贏：弱

⑬² 雖擅名蟬雀，而筆迹輕贏——擅名蟬雀：指在畫蟬雀方面享名最高。

也。《禮記·問喪》：「身病體贏，以杖扶病也。」《左傳·桓公六年》：「請贏師以張之。」杜預注：「贏：弱

⑬³ 此言：雖然享高名於畫蟬雀，而其筆迹輕弱。

非不精謹，乏於生氣——非不精謹：不是不精細謹嚴。換言之，即很精謹。《王注本》譯為：「非但不精細嚴謹。」

與原意正好相反。

⑬⁴ 此言：並不是不精細謹嚴（此指形體），只是沒有生氣。

按通篇注舉：知謝赫對精細嚴謹的畫並不欣賞。他認為在形體上過份刻劃，會影響生氣（或曰氣韻）的表現。如陸探微之「事

反之，他評為優秀的作品亦即有氣韻的作品，在形體刻劃上皆不是很精謹，甚至是不講究的。

絕言象」；衛協之「雖不該備形妙⋯」；張墨、荀勗之「若拘以形體，則未見精粹，」等等。以前論者，以姚最論

謝赫畫「點刷研精，意在切似，目相毫髮，皆無遺失」（見《續畫品》）為據，認為謝赫本人是十分欣賞形體謹

精的作品。決非公論。

二、《古畫品錄》譯文

古畫品錄

南齊·謝 赫 撰

序

所謂「畫品」，是區別眾多的繪畫作品之優劣的。

所謂圖畫，無不是為了表明勸勉告戒作用，顯明盛衰得失教訓，千載以降，（過去的事和人），無形無聲，翻開圖畫，仍可以從中得到鑒戒教訓。

雖然繪畫有六個法則，（而畫家）很少能夠全部俱備；從古至今，（畫家多）各善一節。「六法」是什麼？一、氣韻，生動是也（畫上的人物精神狀態，十分生動）；二、骨法，用筆是也（表現人體結構和物體結構的線條要講究用筆的方法和效果）；三、應物，象形是也（畫上的形象要和對象相似）；四、隨類，賦彩是也（畫上的顏色要隨循物象，達到類似的效果）；五、經營，位置是也（構圖——對於畫面的規劃，要苦心考慮。即規劃形象在畫面上的位置）；六、傳移，模寫是也（把原有的繪畫作品複製成另外一張，就是摹寫）。

唯有陸探微、衛協二位畫家盡備這「六法」。但是畫迹有巧、有拙，技巧卻不分古今。（本

書所記）謹依遠近作品，隨其品第，再加以剪裁，挑選而成，另外再加上序引。故此所記述的，
不追究其根源。（太遠的事僅見於記載），但記載出自（葛洪一流的）神仙家之手，誰也未有看見過。

第一品　五人

陸探微　事五代宋明帝，吳人。

窮盡人物的氣韻，絕不為表面的、非本質的現象所掩蓋。超越前代而又啟發、孕育後來。
從古至今，他是獨出卓立的一家。實非用極其讚賞的語言，所能稱讚得了的。他的藝術價值
之重，已超過了上等而達到了極點。上品之外，又無其他等第可以寄言。所以，只好委屈地
標於第一等。

曹不興　五代吳時事孫權，吳興人。

曹不興的畫迹，大概不會再有傳世的了。僅於秘閣之內，見到所畫一龍而已。觀其風骨，
（可知其）鼎鼎大名，並非虛成。

衛協　五代晉時

古代繪畫作品皆很粗略、簡要，至衛協始精妙（按此指所畫「氣韻」精妙）。「六法」之中，頗
為兼善。雖然在形象刻劃上尚不盡善，但頗得壯氣。超出了眾多的出色畫家，為舉世所僅有
的絕佳作品。

張墨　荀勖

風範氣候（「氣」之韻，即人物的風度），極妙而至神化地步。但取其精靈（韻致），遺其骨法。若僅限於具體地描繪事物來看，則未見精粹。若取之象外（以韻致而論），方使你感到味美無窮。可謂微妙也。

第二品　三人

顧駿之

神韻氣力，不如以前的大畫家之作品。精微謹細，卻超過以前的大畫家之作品。始變化古人之法，學習今人之法，於賦彩、制形兩方面，皆創新意，猶如包犧始變更卦體，史籀初改書法那樣。常建造層樓，用作畫畫的地方。風雨炎熱之時，故不操筆作畫；天和氣爽之日，方乃染毫作畫。登樓作畫之時，把梯子去掉，不讓家人看到。畫蟬與雀，自顧駿之開始。宋朝大明年間，天下畫家不敢和他相比。

陸綏

（所畫人物）形體強勁，神情飛揚，風彩飄然。一點一拂，動筆皆很出奇。可惜傳世的作品太少，可以說很難得見到他的畫卷或畫軸，故其作品特為寶貴。

袁蒨

師於陸探微。（和其他師於陸的人相比）最為高逸。在人物畫畫家之中，其高妙水平，僅次於

陷，豈能貶十城之價呢？

第三品　九人

姚曇度

畫道之中，出現了超邁不俗之方，各種巧變便機鋒肆應，層出不窮。其畫精怪鬼神之類，皆能達到絕妙水平。固有的傳統畫法，和新出現的正在嘗試中的畫法，他都在實踐。雅的和俗的，他都兼善。莫不俊逸、超拔，出人意想之外。其天資卓越，生而知之，不是通過努力學習者所能達到的。雖然在造形上細微長短，往往有不當之處，而普通的畫家之中，沒有能與之匹比的了。豈能逕將棟樑混淆蕭艾小草，難道又可唐突瑛璠這樣的美玉嗎？

顧愷之

五代晉時晉陵無錫人，字長康，小字虎頭。

格體精微，下筆很謹慎、不隨便，但他的畫迹很難達到他預想的效果，他的名聲太大，超過了他的實際 (水平)。

毛惠遠

畫體周密詳細，沒有一處不盡備的，出入皆能窮其奇妙。；縱橫皆見其高邁之筆。骨力遒勁，韻致高雅，超邁絕倫。(想像他用筆時) 其揮霍自如，必然也是極妙的。至於所確定的人物形質卻像土塊那樣 (缺乏氣韻)，未能達到完善的地步。所畫鬼神及馬，因受困阻於時，亦未得

以前的大畫家。但志守老師之法，更無新意。然而猶如和氏璧那樣的寶玉，雖然有微小的缺

· 234 ·

發揚。頗有拙也。（按此四字當刪）。

夏瞻

雖然氣力不足，而神彩有餘。擅名於遠代（晉代）。事非虛得其名也。

戴逵

情韻連綿，風趣靈巧超拔。善於繪畫賢人和聖人之像，為所有的畫工所師法仿效。荀勗、衛協之後。（戴）實為領袖人物。及至其子顒，能繼承其所善長。

江僧寶

斟酌（學習）於袁蒨、陸綏二方家，日益熟悉傳統畫法。用筆骨鯁。甚有師法傳統的功夫。

吳暕

體法典雅嫵媚，在造形和構圖方面都顯示了他的才能之巧。擅美於當年，在京洛一帶享有很高聲譽。

張則

神情中充滿着超邁高逸之氣，動筆新而奇。自出心意，不拘泥成法而獨具見識，不屑於於佛像、聖像、人像之外，非其所擅長。綜採眾人的成果以為己有。巧妙地變化，以至於無窮盡，像環上之無端。景致多至觸目可見，

（按下當缺一句，故不全）。謝赫先有題目（品評）之語，後又全部刪落，並說：此二人（張則，及下之陸杲）

之陸杲）之後，不得再給予題目了。

陸杲

體致不同一般，大大超過了流行的形式。常有十分理想的優秀之作，往往超出眾人。點畫之間，（具有一定的節奏感），像中律的樂管一樣，可以振動灰琯。流傳於後世的作品，大概少到不滿一把。（其畫之美），猶如桂枝一芳，足以敷於本性。（朱橘味美，可使人口中流液，陸杲畫的耐人尋味），流液之素，也難效其功啊！

第四品　五人

蘧道愍　章繼伯

二人都善於畫寺院中以佛教題材為內容的壁畫，同時兼長於畫扇面。畫人畫馬，皆十分準確，毫釐不差。別體之妙，也可謂神奇。

顧寶先

全部師法陸探微，事事遵崇承受。和袁蒨相比，可謂差之甚遠也。

王微　史道碩　五代晉時

二人並師於荀勖、衞協，各體善能。但王微得其情意，史道碩傳其氣勢。細而論之，王

· 236 ·

微較差。

第五品 三人

劉 項（按應作劉瑱）

構思作品時考慮得綿而密，畫體卻簡而細。而筆迹疲憊軟弱，造形構圖單一而不豐富。他在自己所擅長的畫科中，以畫婦人為最佳。（但所畫婦人），纖細過度，反而失其真。然而若認真觀看，詳細地審視，甚能得到婦女的神姿風態。

晉明帝 名紹，晉元帝長子，師於王廙。

雖於形色方面很簡略，但頗得神氣。筆迹超越尋常，也有出奇可觀之處。

劉紹祖

善於臨摹他人之畫，不習於思索。至於所畫雀鼠，筆迹超越，往往出群。（按以上三句當為評已佚之「劉胤祖」條中竄入。此處刊誤，至使上下句不聯。當刪。）當時人為此事議論，說這是「移畫（複製）」。然而，只複述他人之作，而不自己創作，不是畫道中的首要事情。

第六品 二人

宋 炳（按應當為宗炳）

宗炳對「六法」頗有研究，對「六法」的內容十分明瞭。（用於創作）終究不能適其善。因

· 237 ·

而揮毫落紙時，或過或不及，總是不準確。畫迹不可以做為標準，然立意思想卻足可師效。

丁 光

雖然享高名於畫蟬畫雀，而其筆迹輕弱。並非不精謹，只是沒有生氣。

第十一章 姚最和《續畫品》的幾個問題

一、姚最的生平和思想

姚最的生平，以余嘉錫先生在《四庫提要辨證》卷十四中所考為可信。據余氏所考，姚最是姚僧垣的次子。姚僧垣作為一個著名醫生，歷官梁、周、隋三朝，本吳興武康（今浙江吳興）人，傳列《周書》卷七十四〈藝術列傳〉第三十九，傳後附有姚最小傳，基本上可以了解其生平。小傳云：「〔姚僧垣〕次子最，字士會，幼而聰敏，及長，博通經史，尤好著述。年十九，隨僧垣入關。世宗盛聚學徒，校書於麟趾殿，最亦預為學士。俄授齊王憲府水曹參軍，掌記室事。特為憲所禮接，賞賜隆厚。宣帝嗣位，憲以嫌疑被誅。最以陪遊積歲，恩顧過隆，乃錄憲功績為傳，送上史局。最幼在江左，迄於入關，未習醫術。天和中，齊王憲奏高祖，遣最習之。憲又謂最曰：『爾宜深識此意，勿不存心。且天子有敕，彌重兩國，吾視之蔑如。接待資給，非爾家比也。爾博學高才，何如王褒、庾信，王、庾名須勉勵』。最於是始受家業。十年許中，略盡其妙。每有人造請，效驗甚多。隋文帝踐極，除

太子門大夫。以父憂去官、哀毀骨立。既免喪，襲爵北絳郡公，復為太子門大夫。俄轉蜀王

秀友。秀鎮益州，遷秀府司馬。及平陳，察至，最自以非嫡，讓封於察，隋文帝許之。秀後

陰有異績，隋文帝令公卿窮治其事。開府慶整，郝衛等並推過於秀，最獨曰：『凡有不法，

皆最所為，王實不知也。』榜訊數百，卒無異辭。最竟坐誅。時年六十七，論者義之。撰《梁

後略》十卷，行於世」又見《北史·藝術傳》。《冊府元龜》卷五百五十六亦有：「姚最，字

士會，為太子門大夫，遷蜀王秀司馬，博通經史，尤好著述。撰《梁後略》十卷行於世，又

撰《序行記》十卷。」可知，姚最本屬梁人，梁亡之前，即入西魏，繼而在周為官，死於隋，

始終未入陳。《新唐志》及《宋志》著錄姚最《續畫品》，亦未說姚最是陳人。因之，說姚最

為陳人，可能屬推測，由梁入陳是自然的演繹。可是這一推測卻錯了。不過這一錯也早在唐

代即形成。張彥遠作《歷代名畫記》卷一〈敘畫之興廢〉節中即稱「陳姚最」。清代嚴可均亦

將此文輯於《全上古三代秦漢三國六朝文》之《全陳文》部分。《四庫全書總目提要》亦在《續

畫品》一卷下並謂「蓋梁人而入陳者」。皆不考而妄作推測故也。

姚最年十九隨其父姚僧垣入關，是江陵被破之次年，即《周書》所謂「明年隨謹（西魏大

將于謹）至長安，」是為梁承聖四年，即五五五年。推姚最生於梁武帝大同三年，五三七年，死

時六十七歲，是知為隋文帝仁壽三年，即六〇三年。

姚最的思想，和六朝文人多受道家思想影響有所不同。他一直是儒家的所謂正統思想居

於主導地位。對於道家的消極思想，不但不採納，反而加以反駁。從傳記中可以看出，他「博

通經史」，積極入世，青年時就開始為官，「俄授齊王憲府水曹參軍，掌記室事。」齊王憲被

殺後，楊堅作宰相時，給予平反，姚最因曾「陪遊積歲，思顧過隆，乃錄憲功績為傳」，送上史局，「隋文帝踐極，」姚最又被「除（去除舊職接受新職謂之除）太子門大夫。」「襲爵北絳郡公。」

「俄傳蜀王秀友，」「秀鎮益州（蜀）」、姚最也「遷秀府司馬。」所以，寶蒙撰《述書賦》，唐寶蒙為之注有云：「隋蜀王府司馬姚最撰《名書錄》。」隋滅陳，姚最兄姚察自江南歸，姚最又以自己非長子，「轉封於察」，可謂義也。當蜀王秀「陰有異謀」而被「窮治」時，姚最又「見義勇為」，挺身而出，代王受過，於是被逮捕，終被殺害。他一生辛苦於塵世之中，和宗炳一生逍遙於山水中完全異趣。而且，姚最對魏晉以來的名士們「放浪形骸」以及「坐忘」等消極行為和思想給予認真批判，《續畫品·序》有云：「俚斷其指，巧不可為。杖策坐忘，既慚經國。」據悟喪偶，寧足命家。」「俚斷其指，巧不可為」是批判《莊子·胠篋》中話，莊子認為「攦（俚斷）工俚之指，而天下始人含其巧矣。」姚最認為那樣則「巧不可為。」「杖策」典出《莊子·讓王》；「坐忘」語出《莊子·大宗師》，二者皆極端消極萎靡，尤其是「坐忘」，乃為莊子所宣揚的消極思想之中心，也最為六朝名士們所效法。所謂「坐忘」，就是「忘年忘義」，使形如枯槁，心如死灰。莊子宣揚「坐忘」，本是希望在大動盪時代中解脫人生所受的象桎梏一樣的痛苦。這種解脫不靠反抗，不靠同流合污，不靠積極進取，而靠「遠」、靠「忘」，忘掉一切名利，忘掉一切悲哀，而樂而遊。然而，一個人只要有知識，有慾望，便不可能「忘」。所以，要求忘掉身體，忘掉自己的身體，「離形」，消解由生理所激起的貪慾：；「去知」，乃至「名即消解由心智作用所產生的偽詐。六朝文人們也處於和莊子時代一樣的大動盪時代，乃至「名

士少有全者。」他們也靠「忘」來消解貪慾和偽詐，甚至裝痴沉醉以忘痛苦。但結果卻使人無所振作、無所作為，甘居落後，消磨生命。姚最一生積極進取，乃至和統治者同流，所以，反對「杖策、坐忘」，謂之「既慚經國」。姚最一生積極進取，乃至後世清淡的形式。「喪偶」亦典出《莊子・齊物論》，即後世清淡的形式。「喪偶」亦典出《莊子・齊物論》，和「坐忘」的意思差不多，「南郭子綦隱机而坐，仰天而噓，苔焉似喪其耦（偶）」。顏成子游立侍乎前，曰：「何居乎？形固可使如槁木，而心固可使如死灰乎？」「據梧」、「坐忘」為六朝文人所欣賞，但姚最卻責之曰「寧足命家」。總觀姚最一生，自少至老，儒家積極進取、仁義禮智的思想一直居於主導之位、盛行於六朝文人中的莊、老思想卻未能左右他。

二、《續畫品》的寫作年代

《新唐志》、《宋志》著錄此書書名為《續畫品》。《五代畫苑》、《王氏書畫苑》、《津逮秘書》、《佩文齋書畫譜》、《全上古三代秦漢三國六朝・全陳文》、《四庫全書》皆作《續畫品》。只有《圖畫見聞志》卷一〈敍諸家文字〉中記《續畫品錄》，陳姚最撰。」綜而觀之，此書名為《續畫品》而無疑。

《續畫品》寫作年代，以前論者皆斷在梁元帝之前梁武帝時代，乃據《四庫全書總目提要》中「今考書中稱梁元帝為湘東殿下，則作是書時，猶在江陵即位之前。」嚴可均亦於《續畫品》下注謂：「案此續謝赫《古畫品》也，文稱湘東殿下，蓋梁武時所撰。」按江陵即位

是大寶三年十一月即五五二年，此時，姚最不過十四、五歲。因之，再早已屬不可能。然如果是書寫於梁大寶三年十一月之後，湘東殿下已為梁元帝，則書中是不敢稱湘東殿下的。所以以前多數論者以此書寫於五五二年之前是有一定道理的。但應該補充說明的是五五二年之前，不可推之過遠。這是其中一說。

然余嘉錫先生又疑是書作於姚入周以後，謂《四庫提要辨證》卷十四《藝術類·續畫品》「蓋因梁元為周所滅，不敢稱其帝號，故變文稱湘東殿下耳。」余氏之疑頗有理。然說「梁元為周所滅，」亦不太確，史料所載，梁元帝為西魏大將于謹所擒，不久被害，姚最入關，是隨于謹入關，是當時為魏。

據《歷代名畫記》卷一《敘畫之興發》所述，齊高帝集之自陸探微至范惟賢四十二位畫家三百四十八卷畫，又加上梁武、梁元的搜茸，其中一部分為侯景所焚，「及景之平，所有畫皆載入江陵」，江陵被西魏大將于謹所陷，元帝將降，乃聚名畫法書及典籍二十四萬卷，遣後閣舍人高善寶焚之，……于謹等於煨燼之中，收其書畫四千餘軸，歸於長安。」姚最跟隨于謹至長安，于謹令其整理這些書畫是情理中事。觀《續畫品》序中所言「今之存者，或其人冥滅，」云云，姚最作《續畫品》可能就在這個時候。觀《續畫品》除了三個外國人外，宋四人、齊五人，其餘皆是梁人，梁以後，陳代畫家無一人。是時乃為西魏恭帝時代。

結論：姚最寫《續畫品》的時間是五五二年稍前或五五六年前後。疑此書也可能寫於姚最二十歲前後，即五五六年前後。

三、《續畫品》中應注意的幾個問題

(一) 繪畫之社會功效論

漢王充和晉范宣等人都曾認為繪畫是無用的，在顧愷之之後，便無人重復這個觀點。顧愷之的畫論中，卻沒有明確提及繪畫的社會功效。顧之後，宗炳、王微、謝赫都認真地提到這個問題，他們皆認識到繪畫對人有益、對社會有補的一面，姚最繼承了這一理論。但姚最又第一次提出繪畫也有對人有害、對社會有損的一面。《續畫品》序中有云：「雲閣與拜伏之感，披庭致聘遠之別。」前句典出《後漢書》，漢代皇帝令畫家把功臣的像畫上雲閣（台），使人看了產生崇拜之感，這無疑對後人是一種激勵，也就是繪畫對社會產生的有益功效。後句典出《西京雜記》中王昭君的故事。「披庭」是後宮妃嬪居住之處，因為後宮中美女太多，皇帝要按圖召見，畫家毛延壽卻把本來很美的昭君畫得並不十分美，皇帝不但不召見她，反把她嫁到遠國去。這就是「致聘遠之別」。其實是圖畫誤引起了這件歷史上的大事件，招致了皇帝的遺恨和王昭君的「不幸」。昭君出塞一事，誰是誰非這裡不作評定，僅就圖畫的功用而言，如若利用得不好，也有對人損害的一面。姚最這一思想，卻有一定的近代意義。

(二)　立萬像於胸懷

繪畫之始，一般來說乃是模仿對象。顧愷之的傳神說仍然是以對象為準的，傳神乃是傳所畫對象之神。繼之宗炳提出「以形寫形」說，謝赫提出的「氣韻」說，皆是以對象為準的。只有王微的「擬太虛之體」和「神明降之」說談到畫家作畫的主觀作用。而姚最在《續畫品》中更加明確地提出「立萬象於胸懷」。這代表中國畫論的大進步。作畫時所寫的不是客觀物象，而是「胸懷」。但「胸懷」中立有「萬象」，這就是主客觀的結合。開後世繪畫寫心之法門。唐朱景玄《唐朝名畫錄》序謂：「畫者，聖也，……揮纖毫之筆，則萬類由心，展方寸之能，而千里在掌。……無形因之以生。」宋元畫家所謂：「畫乃心印。」明人所謂：「丘壑內營。」清人所謂「畫者，從余心者也。」皆是這一理論之延續和變相，而其內含並不能超過「立萬象於胸懷」。這一理論在六朝即已出現，且後世亦不能過，值得認真研究。

(三)　心師造化

與「立萬象於胸懷」密切相關並且更為傑出的是姚最的「心師造化論」。

唐代「擅名於代」的大畫家畢宏一見張璪的畫，「驚嘆之」，因問所受，璪曰：「外師造化，中得心源。」「畢宏於是擱筆。」(見《歷代名畫記》卷十)其實這句話來源於姚最的「心師造化」。

「心師造化」四字不僅比「外師造化，中得心源」八字簡練，且其義更勝。不是眼師造化，手師造化，而是心師造化。造化形象本為無情之物，通過「陋目」立於胸中，心通過造化的

涵養和充實，再陶鑄胸中「萬象」，使本來無情之物溶解、滲以畫家的意識、感情，內營成心中形象，然後以手寫心，則紙絹上的形象乃是通過畫家之手傳達畫家之心，已不是造化中標本式的再現，而是畫家人格、氣質、心胸、學養的表現，一句話，就是畫家本人，亦即今之所謂風格。

姚最一說「立萬象於胸懷」，再說「學窮性（本質）表（現象），心師造化」決不是對中國畫論的偶然觸着，更不是無意識的亂說，他對藝術根源的研究和披露已接近最深之處。爾後的精言微論，不過在此基礎上再加發揮而已。

（四）繼承與創新

姚最對繼承傳統與創新也十分重視。《續畫品》中序言部分劈頭一句便言：「夫丹青妙極，未易言盡，雖質言古意，而文變今情。」質指內容，文指藝術形式，繪畫的內容可沿用古意，但藝術形式卻要隨著現時的變化而變化，就是要創新。清代的石濤說「筆墨當隨時代」也就是這個意思。在敘述「解蒨」一節中，姚最還特別提到「通變巧捷」，「通」就是繼承傳統，「變」就是創新。《文心雕龍》設有〈通變〉篇，專談繼承與創新，認為「變則其久，通則不乏。」姚最對繼承傳統和創新的重視在敘述畫家中也十分注意，如劉胤祖之子劉璞「少習門風」，這是好事，但「至老筆法，不渝前制，」缺乏創新（變），這就不好。張僧繇畫的聖賢圖「小乏神氣」，「雖云晚出，殆亞前品」。晚出的聖賢圖應該超過前品，但不如前品，所以，他對張僧繇的評價也不十分高。謂陸蕭畫「猶有名家之法。」袁質「不墜家聲。」僧珍、

惠覺二人「並弱年漸漬、親承訓勗。」評謝赫畫「與世事新」（《全宋文》本作「與世爭新」）。都體現了他對繼承與創新的重視。

(五)　其他

記載中第一個中國人學外國畫。

說歷史上中國畫曾學過西洋畫，或受了西洋畫的影響。我是不同意此論的。敦煌壁畫便是明顯的例子。開始是印度畫法，後來漸漸被中國畫所改造，直至取代。印度畫就是印度畫，不能說中國人畫印度畫就是中國畫學習印度畫，今人畫油畫仍是油畫，並不是中國畫學油畫。這一問題還要另作討論。但說外國畫傳入中國，中國歷史上有人畫過外國畫，這是事實。但這決不代表整個中國畫受過西洋畫的影響。畫史書上正式記載中國畫家學外國畫法者，便是《續畫品》：「釋迦佛陀、吉低俱、摩羅菩提。右此數手，並外國比丘，既華戎殊體，無以定其差品。光宅威公雅眈好此法，下筆之妙，頗為京洛所知聞。」「華戎殊體」就是中、外畫法完全不同。據《歷代名畫記》載，光宅威公就是梁朝光宅寺中的和尚，他十分愛好此種畫法，而且畫得很好。

主張刻苦學習。

姚最自己一生奮鬥，反對消極；因而他在《續畫品》中力主努力。「冥心用舍，幸從所好。」「方效輪扁，甘苦難投。」「旁求造請，事均盜道之法；殫極斲輪，遂至兼採之勤。」同時他對「衣冠緒裔，未聞好學」，以至「丹青道墜、良足為慨」，表示遺憾。對張僧繇「俾晝作夜，

未嘗厭怠，惟公及私，手不釋筆」，以至「數紀之內，無須臾之閑，」表示欣賞。

姚最更提出「若惡居下流，自可焚筆。」

此外，姚最還提出：

淵識博見。

性尚分流。

擯落蹄荃，方窮至理。

豈可曾未涉川、遽云越海；俄觀魚鱉，謂察蛟龍。

觸類皆涉。

含毫命素，動必依真。

便捷有餘，真巧不足。

等等。皆值得注意和深入研究。

姚最也有偏見，主要在對於畫家評價受到畫家地位高低的拘限，致使評價不十分公允，這也是他始終以儒家思想為指導的必然。這一點在本書一〈重評顧愷之及其畫論〉中已詳加論述，此處不贅。

補記一：關於姚最《續畫品》的寫作年代再探

宋人鄭樵《通志‧藝術略》記姚最「探謝赫所遺以及梁朝，凡十七人。」查《續畫品》所評畫家二十人，南朝十七人，北朝三人。姚最此書內容甚少！不可能有兩個本子傳世。鄭樵所云「探謝赫所遺以及梁朝，凡十七人。」是事實，但不包括北朝。

但姚最此書不可能寫於梁朝，因為書中記載釋迦佛陀、吉底俱、摩羅菩提三位外國畫家以及一位光宅威公都在北朝洛陽，從未到過南朝。南北朝對立時，姚最在梁是不可能知道這四位畫家的。姚最記載這幾位畫家，正是隨于謹到洛陽（京洛）時所知。故《續畫品》不寫於梁（姚最在梁時僅十四、五歲），昭昭明甚。因此我在前面考其寫於西魏恭帝時，還是可以成立的，《續畫品》中所記畫家，南止於梁。陳朝無。北朝畫家止記西魏京洛四人，其他的畫家以及再後的畫家都未記，說明其書完成於初魏時。故前面，我說姚最寫《續畫品》的時間是五五二年稍前或五五六年前後。應改為：寫於五五六年前後。而不會是五五二年稍前。

補記二：姚最未入陳和《續畫品》年代再證

據《陳書·顧野王傳》知顧野王是陳代著名畫家。本傳記「野王又好丹青，善圖寫，王於東府起齋，乃令野王畫古賢，令王褒書贊，時人稱為二絕。」顧野王的畫至宋徽宗時內府中仍有收藏，（見《宣和畫譜》）顧野王又是姚最之兄姚察的好友，本傳記「時宮僚有濟陽江總……吳興姚察，竝以才學顯著，論者推重焉。」又據《陳書·姚察傳》知，姚察「補東宮學士，於時濟陽江總、吳國顧野王……等皆以才學之美，晨夕娛侍。」姚察又和顧野王共撰《梁史》，感情頗篤，見到父與弟姚最，姚最甚敬其兄，又「轉封於察」。但姚最《續畫品》中於陳代畫家一人未記，連和其兄如此友好的名畫家顧野王都未記。說明他確實未入陳。也說明《續畫品》不是寫於隋。當然也非寫於北齊或北周，否則他不會改稱梁元帝為湘東殿下的。因為元帝是被西魏所滅，只有西魏時忌諱此事。綜而論之，其書寫於西魏恭帝時代，而且是于謹帶姚最入長安時，令其整理從梁收回的四千軸書畫，時在公元五

五六年前後。其他時間皆不能成立。

第十二章 《續畫品》 點校注譯

按：本篇所據版本見本書第十章 《古畫品錄》 點校注譯) 篇首按語。

一、《續畫品》 點校注釋

續畫品 ❶

陳‧姚最撰 ❷

序

夫丹青妙極，未易言盡 ❸。雖質沿古意，而文變今情 ❹。立萬象於胸懷，傳千祀於毫翰 ❺。故九樓之上，備表仙靈 ❻；四門之墉，廣圖賢聖 ❼。雲閣興拜伏之感，披庭致聘遠之別 ❽。凡斯緬邈，厥迹難詳 ❾。今之存者，或其人冥滅 ❿。自非淵識博見，熟究精麤 ⓫。擯落蹄筌，方窮致理 ⓬。但事有否、泰，人經盛衰，或弱齡而價重，或壯齒而聲遒，故前後相形，優劣舛錯 ⓭。

至如長康之美，擅高往策，矯然獨步，終始無雙。有若神明，非庸識之所能儗；如負日

月，豈末學之所能窺⑭？荀、衞、曹、張，方之蔑矣；分庭抗禮，未見其人⑮。謝陸聲過於實，良可亦邑；列於下品，尤所未安⑯。斯乃情抑揚，畫無善惡⑰。始曲高和寡，非直名謳；泣血謬題，寧止良璞⑱？將恐疇訪理絕，永成淪喪，聊舉一隅，庶同三益⑲。

夫調墨染翰，志存精謹，課茲有限，應彼無方⑳。燧變墨回，治點不息㉑；眼眩素絹，意猶未盡㉒。輕重微異，則姸鄙革形㉓。絲髮不從，則歡慘殊觀㉔。加以頃來容服，一月三改，首尾未周，俄成古拙，欲臻其妙，不亦難乎㉕。豈可曾未涉川，遽云越海；俄覩魚鼈，謂察蛟龍㉖。凡厥等曹，未足與言畫矣㉗。

陳思王云：傳出文士，圖生巧夫㉘。性尚分流，事難兼善㉙。躇方趾之迹易，不知圓行之步難㉚。遇象谷之風翔，莫測呂梁之水蹈㉛。雖欲游刃，理解終迷㉜；空慕落塵，未全識曲㉝。若永尋河書，則圖在書前㉞。取譬《連山》，則言由象著㉟。今莫不貴斯鳥迹，而賤彼龍文㊱。消長相傾，有自來矣㊲。故俛躬其指，巧不可為；「杖策」、「坐忘」，既慚經國，「梧」、「喪偶」，寧足命家㊳！？戲陳鄙見，非謂毀譽㊴！？若惡居下流，自可焚筆㊵。若冥心用舍，幸從所好㊶。今之所載，並謝赫所遺㊷，猶若文章，止於兩卷。其中道有可採，使成一家之集㊸。且古今書評，高下必銓㊹。解畫無多，是故備取。人數既少，不復區別。其優劣，可以意求也㊺。

湘東殿下㊻梁元帝，初封湘東王，嘗畫〈芙蓉湖醮鼎圖〉㊼

右天挺命世，幼稟生知，學窮性表、心師造化，非復景行，所能希涉❹，畫有「六法」，真仙為難❹。王於像人，特盡神妙，心敏手運，不加點治❺。斯乃聽訟部領之際，文談眾藝之餘，時復遇物援毫，造次驚絕❺。足使荀、衛擱筆，袁、陸韜翰❺。圖制雖寡，聲聞於外❺。非復討論，木訥可得而稱焉❺。

劉璞❺

右胤祖之子，少習門風，至老筆法，不渝前制❺。體韻精研，亞於其父。信代有其人，茲名不墮矣❺。

沈標❺

右雖無偏擅，觸類皆涉❺。性尚鉛華，甚能留意。雖未臻全美，殊有可觀❺。

謝赫❻

右寫貌人物，不俟對看，所須一覽，便工操筆❻。點刷研精，意在切似；目想毫髮，皆無遺失❻。麗服靚妝，隨時變改；直眉曲鬢，與世事新❻。別體細微，多自赫始；遂使委巷逐末，皆類效顰❻。至於氣運精靈，未窮生動之致；筆路纖弱，不副壯雅之懷❻。然「中興」以後，象人莫及❻。

毛惠秀 ⑱

右其於繪事，頗為詳悉。太自矜持，番成羸鈍⑲。遒勁不及惠遠；委曲有過於稜⑳。

蕭賁 ㉑

右雅性精密，後來難尚⑫。含毫命素，動必依真⑬。嘗畫團扇，上為山川，咫尺之內，而瞻萬里之遙·；方寸之中，乃辨千尋之峻⑭。學不為人，自娛而已。雖有好事，罕見其迹⑮。

沈粲 ㉖

右筆迹調媚，專工綺羅⑰。屏障所圖，頗有情趣⑱。

張增繇 ㉙五代梁時，吳興人⑳

右善圖塔廟，超越群工⑧。朝衣野服，今古不失⑧。奇形異貌，殊方夷夏，實參其妙⑧。然聖賢曠矚，小乏神氣，豈可求備於一人⑳。雖云晚出，殆亞前品⑳。

陸肅 ㉗──本作宏肅

俾畫作夜，未嘗厭怠。惟公及私，手不揮筆。但數紀之內，無須更之閑⑭。然聖賢曠矚，小乏神氣，豈可求備於一人⑳。雖云晚出，殆亞前品⑳。

右綏之弟，早籍趨庭之教，未盡敦閱之勤⑱，雖復所得不多，猶有名家之法。方效輪扁，

甘苦難投❽。

毛稜❾惠秀姪❿

右惠遠之子，便捷有餘，真巧不足。善於佈置，略不煩草❾。若比方諸父，則床上安床❾。

嵇寶鈞❾**聶松**❾

右二人無的師範，而意兼真俗❾。賦彩鮮麗，觀者悅情。若辯其優劣，則僧繇之亞❾。

焦寶愿❾

右雖早遊張、謝，而靳固不傳。旁求造請，事均盜道之法❾。殫極斲輪，遂至兼採之勤❿。雖未窮秋駕，而見賞春坊，輸奏薄伎，謬得其地❿。今衣冠緒裔，未聞好學，丹青道墜，良足為慨❿。

袁質❿

右蒨之子，風神俊爽，不墜家聲❿。始逾志學之年，便嬰痾癇之病❿。曾見草〈莊周木雁〉、〈卜和抱璞〉兩圖，筆勢遒正，繼父之美❿。若方之體物，則伯仁「龍馬之頌」，比之書翰、則長胤「狸骨之力」❿。雖復語迹異途，而妙理同歸一致❿。苗而不實，有足悲者。無名之貴，諒在斯人❿。

釋僧珍⑪　釋僧覺⑫

右珍，蘧道愍之甥⑬；覺，姚曇度之子⑭。並弱年漸漬，親承訓勗⑮。珍乃易於酷似；覺豈難負析薪⑯。染服之中，有斯二道。若品其工拙，蓋嵇、聶之流⑰。

釋迦佛陀⑱　吉底俱⑲　魔羅菩提⑳

右此數手，並外國比丘㉑。既華、戎殊體，無以定其差品㉒。光宅威公，雅耽好此法，下筆之妙，頗為京洛所知聞㉓。

解蒨㉔

右全法章、蘧，筆力不逮㉕。通變巧捷，寺壁最長㉖。

校　注

❶　《續畫品》——《圖畫見聞志》作《續畫品錄》。《百川學海》、《說郛》、《圖書集成》作《後畫品錄》。《新唐志》、《宋志》著錄時作《續畫品》。《佩文齋書畫譜》、《王氏書畫苑》和《津逮秘書》本一樣作《續畫品》。

按應以《續畫品》為是。

謝赫原書應名為——《畫品》（參看《古畫品錄》校注❶），此書續其後，故名《續畫品》。

陳姚最撰——陳：南朝陳代。自陳武帝陳霸先永定元年始至陳後主陳叔寶禎明三年亡於隋為止，歷時三十二年（五五七—五八九年）。

姚最：參看（姚最及其《續畫品》）。據余嘉錫《四庫提要辯證》卷十四《續畫品》條下，謂姚最「生於梁，仕於周，歿於隋，始終未入陳」。

❸ 夫丹青妙極，未易言盡——丹青：本指丹砂和青䯔兩種可作顏料的礦物。其色經久不易泯滅。《漢書·蘇武傳》：「竹帛所載，丹青所畫。」二色為中國畫的常用顏色，後常以丹青代指繪畫藝術。

繪畫藝術極其奧妙，很難用言語談盡。

❹ 雖質沿古意，而文變今情——沿：同沿。《百川學海》即作沿。質：這裡指內容（具有一定社會功效的繪畫內容）。

繪畫自古都注意一定的社會功效，曹子建謂：「觀畫者，見三皇五帝，莫不仰戴；見三季暴主，莫不悲惋……」此言「古意」是知存乎鑒戒者何如也」（見《曹集銓評》卷九）。謝赫謂：「圖繪者，莫不明勸戒，著升沈……」此處提到。文：這裡指藝術的形式。今情：當世時代的風氣。文與質的研究，六朝頗熱烈。《文心雕龍》中多處提到。〈時序〉篇：「文變染乎世情，興廢係乎時序。」〈情采〉〈詮賦〉篇：「文附質也……質待文也。」更明確提出：「文不滅質，博不溺心」〈情采〉。最早提出文與質者是孔子。《論語·雍也》：「子曰：質勝文則野，文勝質則史。文質彬彬，然後君子。」此言：雖然繪畫的內容實質仍要沿用古意（要講究一定的社會功效），然而其藝術形式卻要隨著現時的變化而變化。（講究創新，即後來的石濤所謂：「筆墨當隨時代」。）

❺ 立萬象於胸懷，傳千祀於毫翰——萬象：極言胸中形象之多。傳：指表現。千祀：千年。商代人稱年為祀。毫翰：文筆。此處指筆端。

《書·洪範》：「惟十有三祀。」毫翰：文筆。此處指筆端。

此言：樹立萬計的形象於胸懷之中，（才能）表現千年（以來事、物，興衰、聖賢仙靈等）於筆端。

⑥按此句與謝赫「千載寂寥，披圖可鑒」同義。又如不立萬象於胸懷，則千祀以來的豐富歷史是無法表現的。

故九樓之上，備表仙靈——備表：具表出。此處指標畫。仙靈，神仙靈怪。如東王公、西王母、朱雀、玄武之類。可參見王延壽〈魯靈光殿賦〉。

所以九樓之上，標畫著神仙靈怪的故事。

⑦四門之墉，廣圖賢聖——墉：牆壁也。《孔子家語》（此書雖係偽書，但仍出於漢末魏，且內容多出自《論語》、《左傳》等，尤是古典）：「孔子觀乎明堂，覩四門墉，有堯舜之容，桀紂之象。而各有善惡之狀，興廢之誡焉。」廣圖：指畫有很多。

四門牆壁，畫有很多賢聖的圖像和故事。

⑧雲閣與拜伏之感，披庭致聘遠之別——雲閣：即雲台。出於漢代。《後漢書·馬武傳論》：「永平中，顯宗追感前世功臣，乃圖畫二十八將於南宮雲台。」興：興起；產生。拜伏：崇拜，敬伏。因功臣之像被畫上雲台，使人看見了產生崇拜之感。披庭：宮中旁舍，妃嬪居住的地方。《後漢書》四十〈班彪傳〉中附班固〈兩都賦〉：「後宮則有披庭、椒房，後妃之室。」注引《漢官儀》：「婕妤以下皆居披庭。」也作披延。致：招致；以致；引起了。聘遠之別：典出王昭君出塞的故事。各書記敘甚多。《西京雜記》：「前漢元帝後宮既多，乃命畫工圖形，按圖召幸之。諸宮人皆略畫工，獨王嬙（昭君）不肯。匈奴求美人為閼氏（音曷氏，皇后也）。上（漢元帝）按圖以昭君行。及去，召見，貌美絕倫，帝悔之，而業已定。帝重信於外國，不復更人。乃窮按其事，畫工皆棄市（處死示眾）。畫工杜陵毛延壽，為人形醜好，人形醜好老少，必得其真。安陵陳敞，雜畫山川樹木，奔走牛馬眾勢，人形丑好，不在延壽下，同日棄市。」聘遠的聘，古代指國與國之間道使訪問。或指婚禮中的文定。《春秋·襄公二十六年》：「晉侯使荀吳來聘。」《禮記·內則》：「聘，則為妻。」遠：指遠方。此指匈奴之處。按漢元帝後宮（披庭）中美女既多，不及一一召見，畫工畫她們的像，元

帝按圖召幸之。王昭君十分美麗，但不肯花錢賄賂畫工，故被畫得不十分美。所以，元帝即把這位「不十分美」

的女子送給匈奴王做妻子。此之謂「聘遠。」以王昭君之美，元帝本不致使她遠離（別），因為受了圖畫的騙，

致使有此「聘遠之別。」

⑨ 此句謂：（因為畫了功臣的像於）雲閣之上，故使人產生了崇拜之感。（因為畫中美女的像有差誤，）後宮中的

（王昭君）致有被送往遠國而被迫分別的悲劇。

按此二句從正、反兩個方面論述圖畫的功效。

⑩ 凡斯緬邈，厥迹難詳——凡斯：所有這些。緬邈，遙遠貌。《文選·（陸機）擬古詩，擬行行重行行》：「音徽日

夜離，緬邈若飛沈。」厥：其也。《左傳·成十三年》：「亦悔於厥心，用集我文公。」

此言：（以上）所有這些，皆很遙遠，其畫迹難以詳知。

⑪ 今之存者，或其人冥滅——冥滅：冥是暗昧、茫遠之意。冥滅即早已去世。

現在所存者的畫，也有其作者早已去世了的。

⑪ 自非淵識博見，熟究精麤——熟：《全齊文》作孰。熟：本作孰，古二字通。麤：同粗。本為一字。

自非淵識博見，怎能考究辨別其精、粗（優劣）。

⑫ 攦落蹄筌，方窮致理——攦：排除，拋棄。《戰國策·趙二》：「六國從親以攦秦，秦必不敢出兵於函谷關。」又見謝靈

運《雲隆法師誄序》：「慨然有攦落榮華，兼濟物我之志。」蹄筌：典出《莊子·外物》：「荃者所以在魚，得

魚而忘荃；蹄者所以在兔，得兔而忘蹄；言者所以在意，得意而忘言。」荃與筌通。筌是捉魚的籠子，蹄是捉

兔的網。二者皆外物，用來捉魚、兔，得到魚、兔便可不要筌蹄。窮：盡知。

此言：排除表面現象、深入內裏進行研究，方能盡知其致深之理。

攦落一句見晉郭璞《江賦》：「於是蘆人漁子，攦落江山。」注：「……攦落，謂被斥攦而漂落也。」

⑬ 但事有否、泰，人經盛而衰；或弱齡而價重；或壯齒且聲道；故前後相形，優劣舛錯——否、泰：否音夊ˇ。本為《易》中兩卦名。泰卦為好、順、吉；否卦為壞、逆、凶。〈古詩為焦仲卿妻作〉：否、泰如天地。〉《文選》中有晉潘岳〈西征賦〉：「豈地勢之安危，信人事之否、泰。」「否、泰，反其類也。」即物極必反，否極泰來之意。與此句義不符。弱齡：少年也。一般指二十歲之前。《禮記·曲禮上》：「二十曰弱。」壯齒：指壯年。一般指三十歲以上。《禮記·曲禮上》：「三十曰壯。」聲道：聲望甚重。舛錯：差錯、錯亂。《楚辭·九嘆·惜賢》：「惜舛錯以曼憂。」司馬貞〈史記索隱序〉：「初欲改更舛錯，

神補疏遺。」按舛即違背彼此、錯亂意。

此言謂：但事有逆順，人經盛衰，或有少年時代即因作品出色而價重；或有到了壯年時聲望才為人所重。故前後比較，會有優、劣錯亂的現象。

⑭ 至如長康之美，擅高往策，矯然獨步，終始無雙。有若神明，非庸識之所能傲；如負日月，豈末學之所能窺——長康；顧愷之，字長康。東晉畫家。謝安亦稱其畫為「蒼生以來所未有。」然而，謝赫看了顧之畫之後，認為「迹不逮意，聲過其實。」列為第三品選在姚曇度之下。所以，姚最在這裏表示反對，故云。擅高：特別高於。往策，以往的記載。策，通册。古代用竹片或木片記事著書，成編的叫策。矯然獨步：高超無倫比。庸識：普通的識見。此處指僅具普通識見的畫家。傲：同效。效法模仿。如負：同有如。日月：《論語·子張》：「叔孫武叔毀仲尼（毀謗孔子），子貢曰：『無以為也（不必如此）。仲尼不可毀也。他人之賢者，丘陵也，猶可踰（過）也：仲尼，日月也，無得而踰焉。人雖欲自絕，其何傷於日月乎？多見其不知量也。』」此段話和姚最這段話意味相同，故全錄於此。末學：膚淺、無本之學。《穀梁傳集解序》：「釋穀梁傳者，雖近十年，皆膚淺末學，不經師匠。」又《文選》中漢張衡〈東都賦〉：「乃莞爾而笑曰：『若客所謂末學膚受，貴耳而賤目者也。』」三國吳薛綜注：「末學，謂不經根本；膚受，謂皮膚之不經於心胸。」窺：看也。此處指企及。

此段謂：至如顧愷之的偉大，獨高於以往見於記載的畫家，出類拔萃，而無以倫比，自始至終沒有第二人和他

相等。有若神明一樣，非具有普通識見的畫家所能仿傚得了；又如負日月那樣高明而不可逾越，豈是膚淺無根

本之學者所能企及。

⑮ 荀、衛、曹、張，方之蔑矣，分庭抗禮，未見其人——荀：荀勗；衛：衛協；曹：曹不興；張：張墨。這幾位

畫家皆在顧愷之之前，而又都被謝赫品評為第一品，高於顧愷之甚多。方：比也。蔑：細微、渺小意。本意指

為被劈成小細條的竹片。分庭抗禮：謂平起平坐、無高下之分。《莊子·漁父》：「萬乘之主，千乘之君，見夫

子（孔丘）未嘗不分庭伉禮，夫子猶有倨傲之容。」成玄英疏：「伉，對也。分處庭中，相對設禮。」

⑯ 謝陸聲過於實，良可於邑，列於下品，尤所未安——謝陸：《歷代名畫記》作謝云。可從。

良：實在是。邑：通「悒」。使人不愉快。《漢書·杜鄴傳》：「悒邑非之。」

此言意為：謝赫說〔顧愷之〕聲望超過了實際，實在是令人不愉快。列於下品，尤使人感到不安。

⑰ 斯乃情抑揚，畫無善惡——《王氏書畫苑》、《說郛》情下有「有」字，即「斯乃情有抑揚。」可從。

抑揚：貶褒也。《晉書·張華傳》：「故仲由以兼人被抑，由求以退弱被進，漢高八王以寵過夷滅，光武諸將，

由抑塞克終；非上有仁暴之殊，下有愚智之異，蓋抑揚與奪使之然耳。」按此處揚指對荀、衛、曹、張有揚，

抑指對顧愷之之有抑。《王注本》譯為「這是謝赫對他（指顧）的一種毀譽。」對一個人豈能既毀又譽呢？

此言謂：這就是在感情上有了褒和貶，至使畫無善惡之分了（意為不能正確道其善惡）。

⑱ 始高和寡：這就是曲高和寡，非直名謳，泣血謬題，寧止良璞——《王氏書畫苑》、《說郛》本始下增一「信」字，可從。

曲高和寡：典出宋玉〈對楚王問〉（可參見《文選》）：「客有歌於郢中者，其始曰〈下里〉、〈巴人〉，國中屬而

⑲

和者數千人；其為〈陽阿〉、〈薤露〉，國中屬而和者數百人，其為〈陽春〉、〈白雪〉，國中屬而和者數十人；引

商刻羽，雜以流徵，國中屬而和者，不過數人而已。是其曲彌高，其和彌寡。李周翰注：〈下里〉、〈巴人〉，

下曲名也；〈陽春〉、〈白雪〉，高曲名也。原意謂樂曲的格調越高，能和者越少。

名謳：著名的歌曲。即「曲高和寡」中的〈陽春〉、〈白雪〉。《漢書·禮樂志》：「乃立樂府，采詩夜誦，有趙、

代、秦、楚之謳。」泣血：此處指痛心哀傷之極。語出《禮記·檀弓上》：「高子皋之執親之喪也，泣血三年。」

鄭玄注：「言泣無聲如血出。」譯題：典出《韓非子·和氏篇》：楚和氏得玉璞（石中孕美玉）楚山中，奉而獻

之屬王。屬王使玉人相之，曰：「石也。」王以為誑，更刖其左足。及文王立，和氏抱其璞哭於山中，三日三夜，泪盡而

繼之以血，玉人又曰：「石也。」王又以為誑，使人問其故曰：「天下之刖者多矣，子奚哭之悲也？」和曰：「吾非悲刖也，悲夫寶玉而

題之以石，貞士而名之以誑，此吾所以悲也。」王乃使人理其璞，而得寶焉。遂命曰和氏之璧。良璞：即上典

中未經理之玉璞。

此句意謂：始信歌曲格調高，和者就少，非但〈陽春〉、〈白雪〉那樣名曲？悲傷錯誤的評題，豈止（和氏那樣的）良璞？

將恐疇訪理絕，永成渝喪；聊舉一隅，庶同三益——將。《詩·小雅·谷風》：「將恐將懼。」

疇訪：此詞不可詳其出處。疑訪為誤字。疇，可作界限解。晉左思〈魏都賦〉：「均田畫疇，蕃盧錯列。」疇訪、

大意是界限不分，此處亦即好壞優劣不分。理絕：事理滅絕。理，可參考《宗炳〈畫山水序〉校注》「釋理」。

渝喪：渝沒喪亡。《書·微子》：「商其淪喪，我罔為臣僕。」注：「淪，沒也。」聊舉：姑且舉。一隅：一個

方面。《論語·述而》：「舉一隅不以三隅反，則不復也。」所謂：「物之有隅者，舉其一，可以知其他三者。」

此處一隅即有此意。庶同：大約可同於。三益：原指以友直、友諒、友多聞為三益。《後漢書》二八〈馮衍傳〉：

「臣自惟無三益之才，不敢處三損之地。」《文選（晉盧諶）‧答魏子悌》詩：「寄身蔭四岳，託好憑三益。」

謂交友之道有三也。《論語‧季氏》：「益者三友，損者三友。友直、友諒、友多聞，益矣……」

此句意謂：又恐怕（對繪畫作品好壞）界限不分，事理滅絕，永遠淪沒喪亡，故姑且舉其一隅，可以知其他。

大約可同於交友三益一樣，以此便知更多的問題吧。

❷⓿　夫調墨染翰，志存精謹，課茲有限，應彼無方——調墨：當為調制墨塊或墨丸。（自制墨塊用於「染翰」）。古人作畫用墨不調水。到了中唐殷仲容、王維時才用水調墨（破墨）分濃淡。染翰：此處指創作繪畫作品。課：習

也。方：法也。《荀子‧大略》「博學而無方。」注：「法也。」

此句大意：調墨作畫，務求精嚴謹慎。習於此有限，應用於彼卻無具體方法。

❷❶　䤑變墨回，治點不息——䤑：燒也。「魏晉時始有墨丸，乃漆烟松煤夾和為之」（《輟耕錄》）。魏晉時燃燒松漆制墨。回：掉轉曰回。此處同變。治點：修改塗點。

此句大意：隨著（製墨的）燒製方法的變化，墨塊也跟著變化，（怎樣學習和應用）修改方法也是不停息的。

❷❷　眼眩素縛，意猶未盡——眩：迷惑，迷亂。素：作畫用的絹素，亦指畫幅。顧愷之《魏晉勝流畫贊》：「以素摹

素。」此指畫幅。縛：繁密。張衡《西京賦》：「故其館室次舍，彩飾繁密。

此意：（因不停息的修改）眼睛眩惑迷亂，畫幅也彩飾繁密。意猶未盡。

❷❸　輕重微異，則奸鄙革形——奸，犯也，亂也。《左傳‧昭元年》：「奸國之紀。」鄙：淺近凡陋。鍾嶸《詩品》：

「阮籍詠懷之作，……使人忘其鄙近，自致遠大。」又《論語‧泰伯》：「出辭氣，斯遠鄙倍也。」朱注：「鄙，凡陋也，……」

此言：（用筆）輕重微有不同，則會犯淺近凡陋和變其形貌的（毛病）。

❷❹　絲髮不從，則歡慘殊觀——絲髮：極言其微小。不從：不適合。歡慘：歡樂觀和淒慘之狀。殊觀：看上去完全

不同。

此言：有微小的地方不適合，則歡樂和淒慘之表情就完全不同了。

㉕ 加以頃來容服，一月三改，首尾未周，俄成古拙。欲臻其妙，不亦難乎──頃來：近來。容服：容貌和服飾。

此言：加以近來人的容貌和服飾，一月三改，首尾未周，馬上就變成古拙了。（作畫者要熟悉和適應這種變化），

齊、梁時代，人的容貌和服飾變化最大。容貌，這裏指髮型、眉毛、釵飾等。齊梁時，女人乃至用硃砂把眉毛畫成紅色的。首尾未周：周是〔羣固〕意。《左傳・哀十二年》：「盟，所以周信也。」容服一月三改，一種新形式從開始興起（首）到這種形式定型化（尾）還未來得及羣固下去。俄：馬上。臻：達到。

欲達到很高妙的程度，不也很難嗎？

㉖ 豈可曾未涉川，遽云越海，俄觀蛟龍，謂察蛟龍──遽：《全陳文》作詎。

此言：急忙也。《國語・晉語》：「公懼，遽見之。」俄觀：突然看到。

豈可未曾涉川，就急忙地說已越過大海了呢？突然看到魚鼈，就謂已觀察了蛟龍了呢？

㉗ 凡厥等曹，未足與言畫矣──厥：此。《書・禹貢》：「厥土黑墳。」等曹：等等。曹是複數，猶「們。」

凡此等等，未足與談論繪畫。

㉘ 陳思王云：傳出文士，圖生巧夫──陳思王，三國魏人曹植（一九二─二三二年），字子建。曹操第三子。著名詩人、文學家。其兄曹丕當皇帝後，以陳地四縣封曹植為陳王。死後諡思。故稱陳思王。《三國志》有〈陳思王傳〉。傳：本指解說經義的書籍文字。如《春秋》之《左傳》；《詩經》之《毛傳》。《公羊傳・定元年》：「主人習其讀而問其傳。」注：「傳謂訓詁。」巧夫：具有一定技巧之人。亦稱：「巧工。」《呂氏春秋・愛類》：「公輸般，天下之巧工也。」

此句言：曹植說：解說經義的書籍能培養出文士，圖畫可以培養出技巧之工。

㉙ 性尚分流，事難兼善——分流：不同。如水分而流之，方向不同也。

秉性所尚之不同，所從事之事（指文、畫）很難兼善。

㉚ 躡方趾之迹易，不知圓行之步難——躡：追蹤也。《三國志·魏志·鄧艾傳》：「姜維引退還，楊欣等追躡於疆川口，……」趾：指蹤迹。

此言：追蹤著方形蹤迹（感到）容易的人，不知圓形之步的難處。（意謂所知片面性的不足）。

㉛ 遇象谷之風翔，莫測呂梁之水蹈——象谷之風翔：可能是利用《莊子·逍遙遊》中：「列子御風而行。」的故事。象谷，當是大山深處。呂梁之水蹈：典出《莊子·達生》：「孔子觀於呂梁，懸水三十仞，流沫四十里，黿鼉魚鱉之所不能游也。見一丈夫游之。……孔子從而問焉，曰：『……蹈水有道乎？』曰：『亡，吾無道，吾始乎故，長乎性，成乎命。與齊俱入，與汨偕出，從水之道而不為私焉。此吾所以蹈之也』」。

此句大意謂：遇在象谷中依風飛翔的人，不可知道在呂梁之水中游蹈的滋味。（同上亦意謂知道一方面，而未必知道另一方面。）

㉜ 雖欲游刃，理解終迷——游刃：典出《莊子·養生主》：「庖丁為文惠君解牛，」由於庖丁對牛的全身內外十分熟悉，他解牛時「以神遇而不以目視，官知止而神欲行，」順著牛身上自然的紋理，劈開筋肉的間隙，導向骨節的空隙，順著牛的自然結構去用刀，連最難下刀的地方也無一點妨礙，「恢恢乎其於游刃必有餘地矣。」意思是刀在牛的嚴密的骨隙中游動尚覺寬大有餘。喻其技巧熟練而自由。理解：普遍意義是從道理了解。但和「雖欲游刃」聯繫起來，似乎應該理解為「解牛」的解。理，剖開。《韓非子·和氏》：「王乃使玉人理其璞……」理或作條理解。有條理的解牛，即「游刃有餘」。

此言，（因為所了解不全面），雖然想像庖丁解牛那樣熟練而自由地運刀，但實際「理解」時，終於會迷惘的。

㉝ 空蕊落塵，未全識曲——落塵：謂極其動人的歌聲，她的歌聲可使樑上塵灰振動而下落。

此句意謂：枉自羨慕可以落塵的動人歌聲，但未全識曲，（也不可能唱出好的歌來。喻謂不全面地了解繪畫，不可能畫出好畫來）。

㉞ 若永尋河書、則圖在書前——永：本意是水流長。《詩·周南·漢廣》：「江之永矣。」永尋：可作溯源而導解。河書：《易·繫辭》：「河出圖，洛出書，聖人則之。」孔安國《傳》謂河圖即八卦，洛書則《洪範》九疇。孔《傳》又謂：「天與禹洛出書。神龜負文而出，於背，……」又河即黃河，洛即洛水。河書即河圖和洛書的簡稱。《宋書·符瑞志》：「龍圖出河，龜書出洛。」

㉟ 此言謂：若溯源尋求圖畫和書法的先後，則圖畫還在書法之前。（即先有圖畫，後有書法）。

取譬《連山》，則言由象著——取譬：取物比擬也。《詩·大雅·抑》：「取譬不遠。」《連山》為古之書名，今佚。據考，《周易》即是在《連山》的基礎上完善起來的。《連山》可謂古《易》。和《周易》一樣，《連山》的最基本形式是卦，以純艮（☶）卦開始，艮象征山。卦形是二山（☶）相連，故名為《連山》。《周禮·春官》：「掌三易之法：一曰《連山》；二曰《歸藏》；三曰《周易》。」（按《歸藏》亦如《連山》、《周易》形式）鄭玄注：「連山者，象山之出云，連連不絕。」言：即語言文字。象：即卦象。（請參閱《王微〈敘畫〉校注》「釋《易》象」）。象是根據自然界的形象簡畫而出。譬如山（☶），上面「—」代表天，下面「——」代表地，中間「——」代表阻隔。《周易》分「經」和「傳」兩個部分，《經》是由《易》象的最基本形式組成的六十四卦（類於畫）和三百八十爻組成。卦、爻有了文字說明，稱卦辭、爻辭。《傳》則是解釋卦辭和爻辭的文字。由是觀之，《周易》中的「言」是「由象著」的。《連山》想亦如之。故謂「言由象著」。

「取譬《連山》，則言由象著」意謂語言文字是由《連山》中的卦象產生。（圖畫在前，文字在後，亦即書法來

源於圖畫）。

㊱ 今莫不貴斯鳥迹，而賤彼龍文——鳥迹：即文字，此處指書法。《說文解字・自序》：「黃帝之史蒼頡，見鳥獸遠�，知分理之可相別也，初造書契。」又《淮南子》：「史皇產生而見鳥迹，知著書，故曰史皇，或曰頡皇。」文字是模仿鳥迹而生，故云。龍文：即圖畫。圖是龍自黃河中背出。《水經・河水注》：「粵在伏羲，受龍馬圖於河，八卦是也。」

此言謂：今人莫不貴重這些書法，而輕賤那些圖畫。

按當時社會上貴書賤畫的思潮很重。王微在其〈敘畫〉中也特為辯駁。謂：圖畫「成當與《易》象同體。」又謂「而工篆隸者自以書巧為高，欲其並辯藻繪，核其攸同。」姚最也特於此處作認真辯解。請參閱王微〈敘畫〉研究》及其校注。

㊲ 消長相傾，有自來矣——消長：消是減少，漸衰；長是增加，漸盛。相傾；相偏側。消長相傾：語出《後漢書・黨錮傳贊》：「蘭蕕無並，消長相傾。」蕕：音尤，草名味臭。本來書來自畫，應該說畫更貴，現在却相反，所以說：消長相偏傾，有很長一段歷史了。

故儵齡其指，巧不可為；杖策坐忘，既慚經國；據梧喪偶，寧足命家——儵齡：《說郭》《全齊文》作「倕斷。」

㊳ 按這幾句話皆出於《莊子》，六朝文人，尤其是所謂名士、畫家受《莊子》影響特深，乃至言行舉止，皆出於《莊子》。產生了很多消極作用，姚最於此提出警告：不能那樣；否則對藝術不利。

倕斷其指：典出《莊子・胠篋》。莊子認為聖人的聰明才智，為好人所利用，也同樣為大盜所利用。大盜利用聖人所說的聖、勇、義、智、仁等乃成為大盜（跖曰：「……夫妄意室中之藏，聖也；入先，勇也；出後，義也；知可否，知也；分均，仁也。」）所以莊子指出：「絕聖棄知，大盜乃止。」同樣地：「擿（棄）玉毀珠，小盜

不起……擺（折斷）工倕之指，而天下人始能「含其巧矣。」倕即工倕，人名，古時以巧藝稱著者，全靠手指成就。

《莊子》要折斷工倕之指，而天下人始能「含其巧」。姚最認為「倕斷其指」，則「巧不可為」，反駁了莊子的

說法。（其實《莊子》的本意也不如此）。杖策：典出《莊子·讓王》。「大王亶父（文王之祖父）居邠，狄人攻

之。」大王亶父不是積極抵抗而是「杖笑（按笑同策）而去之。」《莊子》反而稱贊「大王亶父，可謂能尊生矣。

能尊生者，雖貴富不以養傷身，雖貧賤不以利累形。今世之人居高官尊爵者，皆重失之，見利輕亡其身，豈不

惑哉。」而姚最卻認為這種「杖策」棄國而逃者「既慚經國」。杖策，即扶着拐杖。坐忘：是魏晉玄學的著名

命題。典出《莊子·大宗師》。莊子宣揚忘，是要忘掉一切，不僅要忘掉仁義、利益，忘掉國家，乃至忘掉自己，

「離形去智」。莊子本意是用忘來消解由生理所產生的貪欲（離形）；消解由心智作用所產生的偽詐（去知）。

《大宗師》；記顏回「忘禮樂。」「忘仁義」，但都還不夠。終於進步到「坐忘」。仲尼蹴然曰：「何謂坐忘？」

顏回曰：「墮（忘）肢體，黜聰明，離形去知（忘掉身體和智識），同於大通，此謂坐忘」。但效顰「坐忘」

者，往往會產生無所振作，無所事事，無所作為，浪費時間光陰，消磨終生，甘居落後。所以，姚最視「坐忘」

和「杖策」同義，以為二者皆極其消極，所以，也就「既慚經國」。經國：治理國家。曹丕《典論·論文》：「蓋

文章，經國之大業，不朽之盛事。」

此句二意兼之：一、杖策，坐忘，就不足以治理國家。二、以這種消極態度從事繪畫，就不足以成就為經國之

大業、不朽之盛事的藝術事業。

據梧：典出《莊子·齊物論》：「惠子之據梧也。」言惠子倚在梧桐樹下談論。一謂據梧即據「梧机」。亦即「隱

机」。典亦出《莊子·齊物論》：「南郭子綦隱机（憑机坐忘）而坐，仰天而噓，荅焉（相忘貌）似喪其

耦。顏成子游立侍乎前，曰：「何居乎？形固可使如槁木，而心固可使如死灰乎？……」」「喪其耦」即「喪耦」。

「喪」，猶忘。「耦」即「偶」，即匹對，精神與肉體匹對為偶。「喪偶」即進入了超越對待關係的忘我境界。或

簡言爲忘我。所以顏成子游認爲他形如槁木。據梧、喪偶，皆爲六朝文士所希企。似此，終日昏昏沉沉，姚最認爲「寧足命家」即怎麼能成爲（畫）家呢？

㊴這一段話是由「賤彼龍文」引出來的。因爲輕賤圖畫，故不以爲然。所以：這一段話意思是：故工倕斷其指，則巧（藝）不可爲。策杖、坐忘那樣消極而不用心，不足使你的畫成爲經國之大業。據梧、喪偶那樣空談、昏坐，怎麼能成爲（畫）家呢？

若惡居下流——惡居下流：語出《論語・子張》篇：「子貢曰：『紂之不善，不如是之甚也。是以君子惡居下流，天下之惡皆歸焉。』」原意是討厭居於下流。此處借用《論語》中的話，謂如果居於下流。此言：如果居於下流，自可焚筆（不畫）。

㊵若冥用心舍，幸從所好——冥心：潛心苦思也。用舍：語出《論語・述而》：「子謂顏淵曰：『用之則行，舍之則藏，惟我與爾有是夫。』」原意是用我則幹，不用就隱藏。此句大意是說：有用也好，無用也好，都堅持潛心苦思，以從自己所好爲樂，則藏。

㊶戲陳鄙見，非謂毀譽——戲陳：隨便陳說。鄙見：謙詞，謂淺顯的見識。此言：隨便陳說我的淺陋之見，並不是說要詆毀誰，和贊譽誰。

㊷十室難誣，佇閑多識——十室：《論語・公冶長》：「子曰：『十室之邑，必有忠信如丘者焉，不如丘之好學也。』」原意是說：十戶人家的地方，必有像我孔丘這樣忠信的人……。難誣：指難以冤枉或欺騙誰。佇：積蓄，通「貯」。《文選・天台山賦》：「惠風佇芳於陽林」。此言：眾人眼光分明，很難冤枉誰或欺騙誰。所以，要注意積蓄見聞，增多知識。

㊸今之所載，並謝赫所遺，猶若文章，止於兩卷。其中道有可採，使成一家之集：謝赫所著的《古畫品錄》。成一家之集：謂自成一說足以著名於世的文集。《典論・論文》：「唯幹著論，成一家言。」

此言謂：我這裏所記載的，並同以前謝赫所遺的《畫品》，猶若文章，止於兩卷。其中有可採之道者，可使自成

一說，而成為一集。

㊹ 且古今書評，高下必銓——銓：衡量輕重也。本指器具。《漢書·王莽傳》：「考量以銓。」顏師古注引應劭曰：

「量，斗斛也；銓，權衡也。」按「書評」也可能是「畫評」。

此謂：且古今書評，高下必有權衡。

㊺ 解畫無多，是故備取；人數既少，不復區別；其優劣，可以意求也——解畫：解釋繪畫作品的內容。備取：備

之以供他人參考。

意思是：（我這卷文章）解釋繪畫作品的文字並不多，所以備此以供他人參考；（所記畫家）人數也少，不復

區別高下；作品的優劣，可以意相求也。

㊻ 湘東殿下——即梁元帝（五五二—五五四年）蕭繹，字世誠，小字七符。梁武帝第七子，初生便眇一目。初封

湘東王，故姚最稱之為湘東殿下，公元五五二年即帝位於江陵。參閱本書第十四章《梁元帝〈山水松石格〉校

注》

㊼ 梁元帝，初封湘東王，嘗畫《芙蓉湖醮鼎圖》——此條小注不知是否是姚最原注，抑是後人所加，難考。如條

姚最原注，則是書寫於隋而無疑，故知余嘉錫所考甚是，如係後人所加，當另議。又嘗畫《芙蓉湖醮鼎圖》，亦

見於《歷代名畫記》「元帝蕭繹」條下。但缺一「湖」字。

㊽ 右天挺命世，幼稟生知；學窮性表，心師造化。非復景行，所能希涉——天挺命世，幼稟生知：《學津討原》、

《歷代名畫記》作天挺生知。

右：即右邊的內容。古人寫書，豎行，自右向左書寫，刊印因之。天挺：天資卓越。《後漢書·黃瓊傳》：「光

武以聖武天挺，繼統興業。」命世：聞名於世者，蔡邕〈陳太丘碑〉：「赫矣陳生，命世是生。」

幼稟：幼年承受。生知：生而知之。孔子說過：「生而知之者，上也。」可謂極端聰明。性表：猶今人謂之本質和現象。造化：天地，大自然。

景行：《詩·小雅》：「高山仰之，景行行之。」鄭玄注：「古人有高德者則慕仰之，有明行者則而行之。」一說景行（音杭）為大路。此處可解釋為一般的聰明者。希涉：希望達到。

此句意謂：右所提到的湘東殿下，以天資卓越聞名於世。幼年時稟性中具有極高的天分，如生而知之。治學能窮究其現象和本質，心師造化，並不是一般的聰明，所能有希望達到這種程度。

49 畫有「六法」，真仙為難——「六法」：即謝赫《畫品》中所云：「六法者何？一氣韻，生動是也；二骨法，用筆是也；三應物，象形是也；四隨類，賦彩是也；五經營，位置是也；六傳移，模寫是也。」此言：畫中有「六法」，（要完全做到），真正的神仙也為難。

50 王於像人，特畫神妙，心敏手運，不加點治——王：即湘東王殿下（梁元帝），像人：即人像。像中有佛、道、神、怪、人（以後還有仕女科），像中之人即今之人物畫。點治：此「點」是核點，查點的點；「治」是整治的治。此言：湘東王於人物畫，特畫神妙，得心而應手，（下筆後）不加修改。此處指修改。

51 斯乃聽訟部領之際，文談眾藝之餘，時復遇物援毫，造次驚絕——斯：此也。聽訟：《論語·顏淵》：「子曰：聽訟，吾猶人也，必也使無訟乎。」聽訟，即審理訴訟。部領：部即統率。如某某所部。部領即統領。元帝在就帝位之前，確實統領部隊。又《王注本》以為：「部領——同『薄領』。『部』、『薄』二字可通假。即今所謂辦公文。」亦通。按《文選》中劉楨〈雜詩〉：「沈迷部領書，回回自昏亂。」注：「薄領，謂文薄而記錄之。」眾藝：藝指彈棊、投壺等雅趣之技。參閱《王微〈敘畫〉校注》遇物援毫：指偶遇事或物引起興趣而揮毫。造次：匆忙急促也。

52 此段意為：這乃是審理訴訟、統領軍隊（或辦理公務）的空暇時間，文談以及眾藝之餘，時或偶遇事或物引起興趣而揮毫，雖在勿忙急促中所畫，亦很令人驚絕。

足使荀、衛攔筆，袁、陸韜翰──荀：荀勖。衛：衛協。攔筆：即攔筆停筆不敢畫也。袁：袁蒨。陸：陸綏《王注本》作陸探微。然陸探微為袁之師。年長於袁，藝術水平亦在袁之上，當為陸、袁也。似作陸綏為妥。）韜翰：韜，藏也。《後漢書·姜肱傳》：「以被韜面。」翰：文筆。

53 此言：足使荀勖。衛協停筆不敢再畫，使袁蒨、陸綏藏起他們的文筆，亦不敢再畫。

圖制雖寡，聲聞於外──繪製的圖畫雖然很少，但聲譽卻嚮於外。

54 非復討論，木訥可得而稱焉──木訥：《論語·子路》：「剛毅木訥，近仁。」注：「木，質樸；訥，遲鈍。」

本謂質樸，不善言語。此處可解作不需鼓吹。

意謂：並不要再去尋究論計，也不必鼓吹即可得到稱譽。

55 劉璞──南北朝時宋代畫家。其父劉胤祖，叔父劉紹祖皆畫家。

56 右胤祖之子，少習門風，至老筆法，不渝前制──右，同前注48。下亦同。胤祖：劉胤祖，宋著名畫家。渝：改變；違背。

57 此謂：右所言劉璞是胤祖的兒子，從小學習本門畫風，至老筆法未有改變前制。代：聯繫前面「少習門風」，可知此「代」、乃劉家之「代」，而非時代之「代」。

58 沈標──南北朝時齊代畫家。《歷代名畫記》謂「沈標師於謝赫。」

體韻精研，僅次於其父，確是代代有這樣的畫家，此名不墮矣。

59 右雖無偏擅，觸類皆涉──

右沈標雖沒有偏沒於那一方面的專擅，但各種類型的畫，皆有涉及。

性尚鉛華，甚能留意。雖未臻全美，殊有可觀——尚：崇尚。鉛華：本指白粉。此處指美女畫。古人畫美女面上全施白粉。

60 此謂：生性崇尚美女畫，甚能留意。雖未能達到全美，卻特有可觀。

謝赫——齊梁時代著名繪畫批評理論家，畫家。著有《古畫品錄》。參閱本書第十章《古畫品錄》校注。

61 又《歷代名畫記》敘述謝赫，引用姚最語與《續畫品》中略有異。其云：

姚最云：「點刷精研，意存形似，寫貌人物，不俟對看，所須一覽，便工操筆。目想毫髮，皆亡遺失。麗服靚粧，隨時變改，直眉曲鬢，與時竟新。別體細微，多從赫始。遂使委巷逐末，皆類效顰。至於氣韻精靈，未窮生動之致，筆路纖弱，不副雅壯之懷。然中興已來，像人為最。

62 右寫貌人物，不俟對看，所須一覽，便工操筆——寫貌：即畫肖像。俟：等待。《儀禮・士昏禮》：「壻乘其車，先俟於門外。」此處可作需要解。

63 右謝赫畫肖像人物，不需要對看，所須一覽，使工操筆。

點刷研精，意在切似；目想毫髮，皆無遺失——研精：艷麗而精彩。切似：切是確切的切，切似即極似。目想毫髮：因為謝赫畫人物，「不俟對看」，「所須一覽」而不曰「目中」。「毫髮」指細微之處。故曰「目想」而不曰「目中」。「毫髮」指細微之處。

對對象在觀察。故曰「目想」而不曰「目中」。「毫髮」指細微之處。所以存在於他目中的「毫髮」是靠回想、思索。而不是面對對象在觀察。

此言謂：點刷艷麗而精彩，意在切似；直眉曲鬢，與世事新——事：《全陳文》作爭。之後的人物形象，回想起來，雖其極細微處，皆無遺失。

64 麗服靚粧，隨時變改；直眉曲鬢，與世事新——事：《全陳文》作爭。

靚粧：脂粉的粧飾（粧、妝同字異體）。左思〈蜀都賦〉：「都人士女，袚服靚妝。」賈至〈長門怨〉：「繁花對

視妝，深情托瑤瑟。」

直眉曲鬢：齊梁時代女人最喜歡裝飾自己，畫眉修髮、計出不窮。鬆同鬢。面頰兩邊近耳的頭髮。

⑥⑤ 此謂：美麗的衣服，脂粉的妝飾，隨時改變。修直的眉毛，鬈曲的鬢髮，與世俗所尚同新。別體細微，多自赫始；遂使委巷逐末，皆類效顰。委巷：本指曲折小巷。此處可理解為未見過大世面、所識甚少的畫家。逐末：追逐其末。意謂學習謝赫作畫的表面形式。效顰：《莊子·天運》：「故西施病心而矉（同顰）其里。其里之醜人見之而美之，歸亦捧心而矉其里。其里之富人見之，堅閉門而不出，貧人見之，挈妻子而去走。彼知矉美，而不知矉之所以美。」意謂不具條件，又不知其所以然地模仿他人，反露其醜。矉：一般指女人皺眉時，所顯示的兩塊痕迹。亦指皺眉。

此言：別致之體細膩精微，多自謝赫而始。遂使一般缺乏見識的畫家在追求他的繪畫之表面形式。皆類於「效顰」。

這句話也可以這樣理解：因為謝赫畫中女人「麗服靚妝」，「直眉曲鬓」，一般「委巷」中富家女人便仿照畫中女人的時髦時裝扮自己。謂之「效顰」。

⑥⑥ 至於氣運精靈，未窮生動之致；筆路纖弱，不副壯雅之懷——氣運精靈：氣是反應人的生命狀態的氣色、氣數；運是運會（反映氣數程度的時運際會）；精是精神；靈是靈動（反映精神的活力程度）。氣運精靈皆指「神」、或「氣韻」的同義語。懷：此處同「致」對義，作「至」解。《詩·小雅·鼓鐘》：「淑人君子，懷允不忘。」

此段意謂：至於畫中人物的精神狀態，還未有窮盡生動之致的程度；筆路纖弱，也不符合壯雅之至的要求。

⑥⑦ 然中興以後，象人莫及——中興：指齊和帝蕭寶融的「中興」年號（公元五〇一——五〇二年）。象人：畫佛、聖、神像的畫家，這裡指畫人物的畫家。

然而中興年間以後，人物畫家都趕不上（謝赫）。

⑥⑧ 毛惠秀——南北朝時齊代武帝（四八三——四九三年）中待詔秘閣。齊武帝蕭頤將北伐，命惠秀畫《漢武北伐圖》。《南齊書》記其事。《歷代名畫記》謂其有時畫家。毛惠遠之弟，榮陽陽武人。永明（四八三——四

⑥⑨〈並除圖〉、〈刻中谿谷邨墟圖〉、〈胡僧圖〉、〈釋迦十弟子圖〉、〈二疏圖〉傳於代。並引姚最云：「繪事詳悉，太自矜持，翻成贏鈍，道勤不及於惠遠，精細有過於稜矣。」和《續畫品》所記有異。

右其於繪事，頗為詳悉。太自矜持，番成贏鈍——繪畫：繪畫之事。指繪畫。矜持：拘謹，不自然，含有點做作意思。《世說新語·雅量》：「郗太傅在京口，遣門生與王丞相書求女婿。丞相語郗信：『君往東廂，任意選之。』門生歸白郗曰：『王家諸郎，亦皆可嘉，聞來覓婿，或自矜持，唯有一郎坦腹臥如不聞。』」

⑦⓪贏鈍：纖弱而無銳氣。

道勤不及於惠遠，委曲有過於稜——委曲：委婉曲折。即前謂「贏鈍」之「鈍」。稜：毛稜，惠秀之姪，亦當時畫家。參見下面「毛稜」條。

⑦①道勤不及其兄毛惠遠，委婉曲折有過於其姪毛稜。

蕭賁——梁武帝蕭衍的玄孫。字文奐，南北朝時梁代蘭陵人。曾為湘東王蕭繹法曹參軍。後為河東太守。終坐事入獄餓死。事見《南史》梁武帝子孫傳中。

⑦②右雅性精密，後來難尚——雅性：《說郛》作稚性。

右所提到的蕭賁，作畫性雅而精密，後來者很難超過他。

⑦③含毫命素，動必依真——含毫命素：《古畫品錄·宗炳》：「含毫命素，必有損益。」意謂揮筆作畫於絹素。依真：依據真實（的模特——包括山水樹石）為對象。

右含毫命素，動必依真：揮筆作畫，下筆必須依據真實為對象。

⑦④嘗畫團扇，上為山川，咫尺之內，而瞻萬里之遙，方寸之中，乃辨千尋之峻——咫尺：周制八寸（合今制市尺六寸二分二厘）為一咫。咫尺，極言距離之近。瞻：見也。辨：通辨。尋：古時八尺為尋。千尋，極言其遠長。

⑦⑤ 峻：一作高大；一作長遠；此作高大。

嘗畫圍扇，其上作山川，咫尺之內，使人見之有萬里之遙遠感，方寸大小的面積中，可以辨清千尋之高大。

⑦⑤ 學不為人，自娛而已。雖有好事，罕見其迹──好事：喜歡多事。《孟子·萬章上》：「好事者為之也。」舊稱

喜好書畫的人為好事者。

學畫不為別人欣賞，自己娛悅性情而已。

⑦⑥ 沈粲──南北朝時齊代畫家。《歷代名畫記》載其有白描〈馬勢〉和〈八駿圖〉傳於代。但張彥遠記載沈粲時，

卻只字未提姚最的品評。不知何故？

⑦⑦ 右筆迹調媚，專工綺羅──調媚：調暢秀媚（美）。綺羅：本指有花紋的絲織品。此代指穿綺羅的女人。

右所言沈粲，作畫筆迹調暢秀媚。專門擅畫女人。

⑦⑧ 屏障所圖，頗有情趣──在屏障上所作圖畫，頗有情趣。

⑦⑨ 張僧繇──六朝著名畫家。吳中人，梁武帝天監年（五〇二──五一九年）中為武陵王（蕭紀，武帝子）國侍

郎，直秘閣，知畫事，歷右軍將軍，吳興太守。梁武帝崇飾佛寺，多命僧繇畫之。梁武帝很多兒子皆在外，武

帝思之，對僧繇所畫之像，如對其面。又據說張僧繇在金陵安樂寺畫四白龍不點目睛，每云：「點睛即飛去。」

人以為妄誕，固請點之，須臾雷電破壁、兩龍乘雲騰去上天，二龍未點眼者見在。此事傳之不竭。張彥遠見張

僧繇的《定光如來像》，〈維摩詰〉，〈二菩薩〉，驚嘆：「妙極者也。」在佛像創作上，張僧繇改變了原來瘦骨清

像，為圓而胖，學者甚眾，一時形成「張家樣。」張僧繇畫法影響至唐代而不衰。李嗣真謂：唐代畫家視張僧

繇如儒生之視周公、孔子。又說他「骨氣奇偉，師模宏遠，豈唯六法精確，實亦萬類皆妙，千變萬化，詭狀殊

形，經諸目，運諸掌，得之心，應之手，意者天降聖人為後生則（榜樣）。」張彥遠敘張時引姚最語云：

「善圖寺壁，超越群公，儕等曇度，朝衣野服，古今不失。奇形異貌、殊方夷夏，皆參其妙。唯公及私，手不

· 276 ·

釋筆，俾畫作夜，未嘗倦怠，數紀之內，亡須史之間。然聖賢曠矚，猶乏神氣，豈可求備於一人？雖云晚出，殆亞前哲。」

姚最對張僧繇的評價並不十分高，所以，張彥遠認為：「此評最謬。」後世評論家、畫家對張僧繇的評價皆十分高。

⑧⓪ 五代梁時吳興人——此注當為後人所加。

⑧① 右善圖塔廟，超越群工——塔廟：此處指畫在塔廟上以佛教題材為主的壁畫。
右張僧繇善於畫佛教題材的壁畫，超越很多畫工。
（按張彥遠作「超越群公」、「公」當指著名畫家，而姚最對張僧繇的評價並非太高。以「工」為是。）

⑧② 朝衣野服，今古不失——朝衣：代指朝庭官員。野服：代指老百姓。
所畫朝庭官員，村野百姓，實參其妙。

⑧③ 奇形異貌，殊方夷夏——殊方：異域他鄉。《文選·西都賦》：「蹻崑崙，越巨海，殊方異類，至於三萬里。」夷夏：夷，曾對異族的貶稱，多用於東方民族。春秋之後，多用為對中原以外各族的蔑稱。如「四夷」、「九夷」。夏，即華夏族。
奇形異貌，異域他鄉、邊遠地區、中原地區的各類人物，都能真實地參透其妙處。

⑧④ 俾畫作夜：語出《詩·大雅·蕩》：「式號式呼，俾晝作夜。」原意是以白晝作夜間。此處意謂畫夜不分，日以繼夜。惟：是也。手不揮筆：揮：《全陳文》作停。依《歷代名畫記》當為「手不釋筆。」不停地作畫也。但：此字當去。《歷代名畫記》無。紀：十二年為一紀。須更：依《歷代名畫記》當為「須史」。
此句意謂：日夜作畫，未嘗厭怠，不論是公還是私，總是手不停筆地作畫。幾十年間，無須史之閑。

㊥ 然聖賢矚矚，小乏神氣。豈可求備於一人——矚矚：遠視貌。按「豈可求備於一人」當為後人所加。原因：一、

文中皆兩句相對，此句無對；二、文中除「但」「然」「而」「有」「無」等字外，多為「四字」；三、多此句，上

下文不聯，刪此句則文義甚通。四、細味前句批評、後句解釋，其語不類。

然畫聖賢遠視注目時，稍缺少些神氣。（豈可求備於一人呢？）

㊁ 雖云晚出、殆亞前品——云：各本俱作「云」，唯《畫品叢書》作「雲」，不知何依？殆：《百川學海》本作弗。

以前注家多把「前品。」改為「前哲」，謂張僧繇「晚出」，不如前哲故反復解釋、糾纏皆不清。實則不改一字，

義正順。

張僧繇畫「聖賢」、「小乏神氣」。《歷代名畫記》作「猶乏神氣。」而畫「聖賢」圖者，魏晉以降，代不乏人。

荀勗、衛協之後，東晉的戴逵就「菩圖賢聖」，而且「情韻連綿」，「為百工所範」（見謝赫《古畫品錄》）。他們

畫的「聖賢」都是高品。張僧繇所畫的「聖賢」圖，雖說晚出（應該是超過前品），而實際上卻不如前人所畫。

㊆ （張僧繇所畫聖賢圖），雖說晚出，大概還不如前人之作。

按：《王注本》依黃賓虹等人之說改此句為：「實過前哲」。謂張僧繇雖是後來的畫家，卻「實過前哲」。「哲」

當為著名大家。如果姚最認為張僧繇超過了前代著名大家。姚最本人還會說他的畫「小乏神氣」（《歷代名畫記》

作「猶乏神氣。」更為強烈。）嗎？李嗣真、張懷瓘、張彥遠還會那樣責備姚最嗎？還會那樣認真地為張僧繇

辯護嗎？況且無故改字，不足為據。故不敢苟同。

㊇ 陸肅——南北朝時宋代畫家。陸探微之子。綏：即陸綏。陸探微長子。參閱《古畫品錄》。籍：通藉。借也。

右綏之弟，早籍趙庭之教，未盡敦閱之勤。——綏：《歷代名畫記》作陸弘肅。〈圖繪寶鑑〉誤作綏肅。

趙庭：典出《論語·季氏》：「陳亢問於伯魚（孔子兒子，小字鯉）曰：『子亦有異聞乎？』對曰：『未也。嘗

獨立，鯉趨而過庭。」（孔子）

曰：「學詩乎？」對曰：「未也。」「不學詩，無以言。」鯉退而學詩。他

曰：「學禮乎？」對曰：「未也。」「不學禮，無以立。」鯉退而學禮。

聞斯二者。」趨庭，即從庭中走過。這裡記載孔鯉（伯魚）趨庭時，其父孔子教導他學習的事。後以承父教曰

「趨庭。」敦閱：敦促指教查閱。

此謂：右所言陸蕭是陸綏之弟，早年秉承父教，雖然其父敦促指教，但他未能盡其勤奮。

雖復所得不多，猶有名家之法。方效輪扁，甘苦難投——方：違抗，不能做到也。即方命。《書·堯典》：「方命

(89) 圯族。」《孟子·梁惠王下》：「方命虐民，飲食若流。」輪扁：典出《莊子·天道》。輪扁是斷輪的匠人。他認

為真正的本領靠實踐而得，不是靠讀書所能真正了解的。「是以行年七十而老斲輪。」參閱本書《顧愷之〈魏晉

勝流畫贊〉校注》(12)。甘苦：《莊子·天道》「輪扁曰：『臣也以臣之事觀之，斲輪，徐則甘而不固，疾則苦而

不入。不徐不疾，得之於手而應於心，口不能言，有數存焉於其間。臣不能以喻臣之子，臣之子亦不能受之於

臣……」

此句之謂：雖然（因不勤）所得之不多，猶有名家之法。但沒有能效法輪扁（那樣致力於實踐），其中甘苦就很

難體會了。

(90) 毛稜——南北朝時齊代畫家。毛惠遠之子。

(91) 惠秀姃——毛惠秀的侄子。

(92) 右惠達之子，便捷有餘，真巧不足。善於布置，略不煩草——惠達：即毛惠達。參見本書《古畫品錄》注(65)。

便捷：《淮南子·兵略》：「虎豹便捷，熊羆多力。」意指行動迅疾。聯繫下文「略不煩草，」可知毛稜是個急

性子，作畫下筆很快。真巧，真《莊子·漁父》：「真者，所以受於天也，自然不可易

也。故聖人法天貴真，不拘於俗。」巧，《莊子·大宗師》：「吾師乎，吾師乎？……覆載天地，刻雕眾形，而

不為巧。」《老子》第四十五章,「大巧若拙。」莊子所言「不為巧」乃是不為世俗華而不實的小巧。藝術之巧講究老子所謂「若拙」的「大巧」。此之謂也。布置:即構圖。「六法」中,「經營,位置是也。」顧愷之〈論畫〉中之「置陳布勢」是也。略不煩草:簡略而不煩於起草稿。

右所言毛稜,是毛惠遠之子,作畫下筆迅速快猛有餘,然真巧不足。善於構圖、簡略而不煩於起草稿。

若比方諸父,則床上安床——諸父:指其父毛惠遠,其叔毛惠秀等。床上安床:亦作「床上施床」。北齊顏之推《顏氏家訓·序致》:「魏晉已來,所著諸子,理重事復,遞相模學,猶屋下架屋,床上施床耳。」譬重覆而多餘。按其父毛惠遠的畫「出入窮奇,縱橫逸筆」,「其揮霍必也極妙。」(見《古畫品錄》)即是說毛稜之畫似其父、叔,而又沒有出奇之處。

「略不煩草」似有相同處。毛惠秀的畫「有過於稜」(見前)。

聶松——南北朝時梁代畫家。

嵇寶鈞——南北朝時梁代畫家。

此言謂:若比起他的父親、叔父,他的畫似乎是多餘的了。
故云多餘也。

按此處嵇寶鈞、聶松二人同列一條。然在《歷代名畫記》中所載似有別,茲錄於下,以備進一步研究:
嵇寶鈞,姚最云:「雖亡師範,而意兼真俗,賦彩鮮麗,觀之悅情。」彥遠以畫性所貴天然,何必師範?
聶松,梁帝云:與嵇同品,言其優劣,僧繇之亞。在解倩上。〈支道林像〉傳於代。
如果把「聶松」條中「梁帝云」改為姚最云。則可見同出於《續畫品》,語亦無異。然《續畫品》中,聶松卻並不在解倩(通蒨)之上。在《歷代名畫記》中,解是中品下。而嵇、聶是下品。如果「與嵇同品」等語果出於梁帝之口,則姚最著《續畫品》的研究又當複雜矣。

右二人無的師範,而意兼真俗——無的師範:即是沒有認真地學習過那一家。真:即上所云近於自然。俗:即

能悅眾目如下文之「賦彩鮮麗」。

右二人（嵇寶鈞，聶松）沒有認真地學習過哪一家。而其畫意中兼有真、俗二種趣味。

97 賦彩鮮麗，觀者悅情；若辯其優劣，則僧繇之亞——悅情：在情緒上有喜悅之感。辯：同辨。僧繇：張僧繇；見前注。

此言謂：賦彩鮮艷美麗，使人看了有喜悅之情。若辯其畫是優還是劣，則可以說次於張僧繇。

98 焦寶願——南北朝時梁代畫家。《歷代名畫記》引姚最之語後謂其「在毛稜上，嵇寶鈞下。」而《續畫品》中卻

右雖早遊張謝，而新固不傳。旁求造請，事均盜道之法——張謝：張僧繇、謝赫。造請：拜訪請教。盜道：偷學的知識。

99 在袁質上，嵇寶鈞、聶松下。

新固：新本是古代車上夾轅兩馬當胸之皮革。新而固之。喻保守之緊也。《晉書·嵇康傳》：「康將刑東市，太學生三千人，請以為師，弗許」。康顧視日影，索琴彈之，曰：「昔袁孝尼嘗從吾學《廣陵散》，吾每靳固之。《廣陵散》於今絕矣。」造請：拜訪請教。盜道：偷學的知識。

右焦寶願早年游學於張僧繇、謝赫門下，但二人保守而不傳授。於是他傍求、拜訪、請教，所作畫均是偷學來的方法。

100 殫極斷輪，逐至兼採之勤——殫：盡也。《莊子·胠篋》：「殫殘天下之聖法。」釋文：「殫，盡也。」《孫子》：「力屈財殫。」斷輪：即《莊子·天道》篇中輪扁斷輪的典故。參閱本書《顧愷之〈魏晉勝流畫贊〉校注》⑫。

此謂：象輪扁砍車輪那樣極盡畫實踐之勞，逐至兼採各家長處之勤。

101 衣文樹色，時表新異；點黛施朱，重輕不失——文：彩色交錯曰文。《易·繫辭》：「物相雜，故曰文。」《禮·樂記》：「五色成文而不亂。」又以赤與白相配曰章，赤與青相配曰文。黛：青黑色。古代女子多用此色畫眉。

此言：（焦所畫）衣服彩飾與樹之顏色，時時表現出新鮮而奇異；點黛施朱，重、輕皆恰如其分。

102 雖未窮秋駕，而見賞春坊，輸奏薄伎，謬得其地——秋駕：《呂氏春秋·博志》：「尹儒學御（駕車）三年而不得焉，苦痛之，夜夢受秋駕於其師。……今日將教子以秋駕。」注：「秋駕，御法也。」此處可指熟練的技巧。因其師「靳固不傳」，似乎夜夢得之，故用此典。春坊：魏晉以降，太子宮稱春坊。輸奏薄伎即得奏薄伎，因避免和下句「謬得其地」之「得」重複而改用「輸」。奏，奉獻也。薄伎同薄技，《顏氏家訓·勉學》：「積財千萬，不如薄伎在身。」喻技能之微小也。語出《史記·報任少卿書》：「主上幸以先人之故，使得奏薄伎，得以也。」謬得其地即錯得其地。若以後世文人畫的思想，「見賞春坊」為「謬得其地」甚合。「謬」疑為「妙」之誤也。然姚最一直在統治集團中廁混，他不會認為「見賞春坊」是「謬甚其地」的，相反應是「妙得其地。」「謬」為「妙」之誤也。此言：雖然未有窮盡其熟練的技巧，而得到太子宮的賞識，得以奉獻其微薄之技，妙得其地也。

103 今衣冠緒裔，未聞好學，丹青道墮，良知為恥——衣冠：古代士以上戴冠。《論語·堯曰》：「君子正其衣冠。」後引申為世族、世紳。《後漢書·羊陟傳》：「家世衣冠族。」緒裔：後裔；子孫也。墮：埋沒不顯也。此之謂：現在的富貴人家之子孫，未聽說有好學的。繪畫這門學問遂埋沒不顯，實在是足令今人感慨。

104 袁質——南北朝時宋代畫家。

105 蒨之子，風神俊爽，不墜家聲——蒨：袁蒨。詳見《古畫品錄》「袁蒨」條。右提到的袁質是袁蒨之子。風神俊爽，沒有損害這位畫家家庭的聲譽。

106 始逾志學之年，便嬰痾瘵之病——逾：剛過也。志學之年：《論語·為政》：「子曰：『吾十有五而志於學，三十而立，四十而不惑，五十而知天命……』」後世因稱十五歲為「志學」之年、三十為「而立」之年。四十為「不惑」之年、五十為「知命」之年……。嬰：遭遇也。患也。……小嬰憂患。」《後漢書·李膺傳》：「無狀嬰疾。」痾：頭疼病。瘵：羊癇瘋。

(107) （袁質）剛過十五歲那一年，便患了頭疼病和羊癇瘋。

曾見《莊周木雁》、《卞和抱璞》兩圖，筆勢道正，繼父之美——草：草樣，非正式作品也。《莊周木雁》事出

《莊子·山木》。「莊子行於山中，見大木」。觀伐木者砍伐有用的大木而不伐「無所可用」的大木。又見「故人」

殺無用的雁，而不殺能鳴而有用的雁。莊子（莊周）感嘆木以無用保持天年而不受砍伐，雁因無用而被殺死，

「周將處乎材與不材之間。」袁質所畫就是這個內容。《卞和抱璞》：事出《韓非子·和氏》篇。參閱前注⑱。

所畫情節當為卞和抱璞在荊山腳下痛哭一節。

(108) 此言：（姚最）曾見其草圖《莊周木雁》、《卞和抱璞》兩幅，筆勢道勁而端正。能繼承其父袁蒨作畫的優點。

若方之體物，則伯仁「龍馬頌」；比之書翰，則長胤「狸骨之力」——力：《歷代名畫記》作方。可從。

方：比也。體物：其體地描述事物。陸機《文賦》：「詩緣情而綺靡，賦體物而瀏亮。」伯仁龍馬之頌：魯國黃

伯仁〈龍馬頌〉：「夫龍馬之所出，於太蒙之荒域，……雙耳如削，篝目象明，雙璧似月，蘭筋參情。」又東晉

周顗字伯仁，亦作〈龍馬頌〉。長胤「狸骨之方」：荀興，字長胤。李綽《尚書故實》：「荀興，字長胤，能書，

嘗寫〈狸骨方〉，右軍臨之，至今謂之〈狸骨帖〉。」

(109) 此段語謂：若比之具體描述事物之詞，則似伯仁的〈龍馬頌〉；若比之書法作品，則似荀長胤的〈狸骨方〉。

雖復語迹異途，而妙理同歸一致——語迹：語指語言文字，迹指畫迹。異途：不一路。

雖然說語言文字和畫迹不一路，而其妙理是同歸的。

(110) 苗而不實，有足悲者，無名之貴，諒在斯人——貴：《全陳文》作實。

苗而不實：此語自《論語·子罕》：「苗而不秀者有矣夫！秀而不實者有矣夫」變來。漢、唐學者多認為孔子為

顏回命短而感嘆。《庚子山集·傷心賦》序：「至於繼體，多從夭折……苗而不秀，頻有所悲。」苗而不實意謂

有了好苗而未結實，喻袁質因病而未成大畫家也。無名：無法言說、評價。按袁質生於大畫家之家，且「風神

後爽），可謂「貴」，然自幼生病，可謂「不貴」。倒底是「貴」還是「不貴」。無可名狀。故又「無名之貴。」

此言：有了好苗子卻不能結實，實在足以使人悲傷的。無法論其人之貴者，估計就是此人了。

⑪ 釋僧覺——南北朝時齊代畫僧。《歷代名畫記》載其有〈姜嫄〉等像，〈豫章王像〉、〈康居人馬〉傳於代。

⑫ 釋僧珍——南北朝時齊代人。畫家姚曇度之子後為僧。《歷代名畫記》謂其「出家法號惠覺。並引姚最云：「丹青之用，繼父之美，定其優劣，嵇、聶之流。」按引言中前三句為《續畫品》中所無。有〈殷洪像〉、〈白馬寺寶台樣〉行於代。

⑬ 右珍，蓮道愍之甥——蓮道愍、南北朝時齊代畫家。參閱《古畫品錄》「蓮道愍」條。

⑭ 覺，姚曇度之子——釋僧覺是畫家姚曇度之子。

⑮ 並弱年漸漬，親承訓勖——弱年：年齡很小。二十歲以下皆可稱弱年。漸漬：漸漸受到薰染。訓勖：教訓和勉勵。二人都在年齡很小時就漸漸受到薰染，親承其舅、其父的教訓和勉勵。

⑯ 珍乃易於酷似，覺豈難負析薪——析薪：本意是劈柴。《詩·齊風·南山》:「析薪如之何，匪斧不克。」《左傳》中子產引「其父析薪，其子弗克負荷。」喻先業不易繼承。

此謂：釋僧珍（學其舅畫）乃易於酷似，僧覺繼承其父之美又豈是難事。

⑰ 染服之中，有斯二道，若品其工拙，蓋嵇、聶之流——染服：僧徒穿的緇衣。緇衣由黑色染成，故稱染服。《南史·劉虬傳》附劉遴之遴：「先是，平昌伏挺出家，之遴為詩嘲之曰：『傳聞伏不斗，化為支道林。』」及之遴遇亂，遂以染服代指僧徒。道：道人、道士。古代和尚稱道人、道士。葉夢得《避暑錄話》卷下：「晉宋間，禪學初行，其徒猶未有僧稱，通曰道人。」宗密《盂蘭盆經疏》卷下：「佛教初傳北方，呼僧為道士。」

嵇、聶：嵇寶鈞、聶松。見前注。

⑱ 此言：僧徒之中，有這兩位和尚善畫。如果要品評其工與拙，大約和秕穅鈞，聾松差不多。

釋迦佛陀——原印度僧人。《歷代名畫記》載：「釋迦佛陀，禪師，天竺（印度）人、學行精懇，靈感極多。初在魏，魏帝重之。至隋，隋帝於嵩山起少林寺。至今門上有畫神，即釋迦佛陀之迹。見《續高僧傳》。」並謂：「存薜袜國人物圖〉、〈器物樣〉、〈外國獸圖〉、〈鬼神圖〉並傳於代。」

⑲ （釋）吉底俱——外國來華僧人。

⑳ （釋）摩羅菩提——亦外國來華僧人。

㉑ 右此數手，並外國比丘——比丘：原梵語。意為乞者。《魏書·釋老志》：「桑門為息心，比丘為行乞。」因僧人須乞法、乞食，故以此稱之。按佛教章制，少年出家，初受戒，稱為沙彌；到二十歲，再受具足戒，成為比丘。

㉒ 右此數位畫家，都是外國僧人。

㉓ 既華戎殊體，無以定其差品——華戎，華指華夏，即中國。戎，原是中國人對西北各族的泛稱之一。此處指外國。殊體：不同的畫種。

此言：既然是中、外不同的畫種，無法（放在中國畫中）定其不同品第。

光宅威公，雅耽好此法，下筆之妙，頗為京洛所知聞——光宅：寺名。威公：南北朝時梁代光宅僧人。雅耽：雅，很，甚。《後漢書·寶皇后紀》：「及見，雅以為美。」但多用正道。耽，同眈（異體字）。酷嗜也。《三國志·蜀志·譙周傳》：「耽古篤學。」京洛：洛陽別稱京洛。因東周、東漢均建都於此，故名。班固〈東都賦〉：「子徒習秦阿房之造天，而不知京洛之有制也。」

㉔ 解蒨——南北朝時梁代畫家。《歷代名畫記》作解倩。謂其有〈丁貴人彈曲項琵琶圖〉、〈五天人像〉、〈九子魔圖〉

此言：光宅寺和尚威公十分嗜好此法（外國畫法），下筆之妙，頗為洛陽一帶所知聞。

傳於代。

（125）右全法章、蓮，筆力不逮——章、蓮：《說郛》本作蓮、章。

章：章繼伯也。參閱《古畫品錄》第四品，謂其「善寺壁。」蓮：蓮道愍也。《古畫品錄》列之與章同品同條。

逮：及也。

此謂：右所言解蒨作畫全師法章繼伯，蓮道愍二人。但筆力不及二人。

（126）通變巧捷、寺壁最長——通變：通指繼承，變指創新。《文心雕龍》有〈通變〉篇，專談繼承與創新。「通變則久，此無方之數也。」「非文理之數盡，乃通變之術疏耳。」「諸如此類，莫不相循，參伍因革，通變之數也。」

結論是：「變則其久，通則不乏。」「望今制奇，參古定法。」本文序的開始一句「文變今情」的「變」也是創新之意。

巧捷：高妙靈敏、機動靈動。曹植〈名都賦〉：「連翩擊鞠壤，巧捷惟萬端。」《淮南子·俶真》：「置猨檻中，則與豚同，非不巧捷也，無所肆其能也。」寺壁：指寺廟裡壁畫。按其師長於「寺壁」。

此言：在繼承傳統和創新方面機動靈敏，在創作寺廟壁畫方面最為擅長。

二、《續畫品》譯文

《續畫品》

陳·姚最 撰

序

繪畫藝術極其奧妙，不容易用言語盡述。雖然它的內容實質要沿用古意（要講究一定的社會功效），然而其藝術形式卻要隨著現實的變化而變化（講究創新），以適合今天的情形。樹立起萬計的形象於胸懷之中，（才能）表現出千年（以來的事、物、興、衰、聖賢仙靈等等）於筆端。因此九樓之上，標畫著神仙靈怪的故事·；四門牆壁，畫有很多聖賢的圖像。（因為畫了功臣的像於雲閣之上，故使人見了產生崇拜之感··（因為畫美女的像有差誤）以致後宮中的（王昭君）被送往遠國而被迫分別。所有這些，皆很遙遠，其畫迹難以詳知。現在所存之畫迹，也有其作者早已去世了的。自非淵識博見，怎能考究辨別其精粗優劣。要排除表面現象，深入內裏進行研究，方能盡知其致深之理。但事有逆順，人經盛衰，或有少年時代即因作品出色而價重者·；或有到了壯年時聲望才為人所知者。故前後比較，會有優、劣錯亂的現象。

至如顧愷之的偉大，獨高於以往見於記載的畫家。出類拔萃而無與倫比，自始至終沒有

第二人和他相等。有若神明一樣，非具有普通識見的畫家所能仿效的了；又如負日月那樣高明而不可逾越，豈是膚淺無根本之學者所能企及。荀勗、衛協、曹不興、張墨這樣第一流大畫家，比起顧愷之來，也是十分渺小的。和顧愷之同等水平的畫家，至今還未見到有這樣的人。但謝赫卻說（顧愷之）聲望超過了實際。（此說）實在是令人不愉快。把他列於下品，尤使人感到不安。這乃是在感情上有了褒和貶，至使不能正確的區分畫的善和惡了。現在我才開始相信歌曲的格調高，和者就少，也不僅僅限於（陽春白雪那樣的）名曲啊。值得悲傷的錯誤評題，永遠遭受淪喪，故姑且舉其一隅，可以此知其他。

又豈止（和氏那樣的）優良玉璞呢？又恐怕（對繪畫作品好壞）界限不分而使事理滅絕，

調製墨塊用於作畫，務求精嚴謹慎，習於此有限，應用於彼卻無限。隨著燒制方法的變化，墨塊也跟著變化，修改的方法也是不停息的。眼睛眩惑迷亂，畫幅也彩飾繁密，意猶未盡。輕重微有不同，則會犯淺近凡陋和變其形貌（的毛病）。即使是極其微小的地方不合適，則歡笑和悲慘的表情就完全不同了。加以近來人的容貌和服飾，一月三改，首尾未周，馬上就變得古拙了。（作畫者要熟悉和適應這種變化），欲達到很高妙的程度，不也很困難嗎？豈可以未曾涉川，就急忙地向別人說已越過了大海；突然看到了魚鱉，就謂已觀察了蛟龍了呢？凡此等等，未足與談論繪畫。

三國時大作家陳思王曹植說過：解說經義的書籍能培養出文士，圖畫可以培養出技能之工。人的秉性所尚之不同，所從事的事（文、畫）是很難兼善的。追蹤方形踪迹而感覺容易的人，不知圓形之步的難處。遇象谷而能依風飛翔者，不知道在呂梁之水中游蹈的滋味。（這都是片面

· 288 ·

的啊,)因此雖然想象庖丁了解牛那樣熟練而自由地運刀,但實際上「理解」時終會迷惘的。枉自

羨慕可致落塵的動人歌聲,但未全識曲,(也不可能唱出好的歌來。作畫亦然。)

若溯源尋求圖畫和書法的先後,則圖畫還在書法之前。以《連山》作譬吧,語言文字還

是由卦象而著成的。但是今人莫不貴重那些書法藝術,反而輕賤繪畫藝術?!如此消長相偏

側,有很長一段歷史了。故工倕斷其指,則巧(藝)不可為。「杖策」、「坐望」那樣消極而不用

心,不足使你的畫成為經國之大業、不朽之盛事。「據梧」、「喪偶」那樣空談、昏坐,怎麼能

成為畫家呢?如果居於下游,自可把畫筆燒掉不畫。如果樂於藝術,則有用也好,無用也好,

都應潛心苦思地努力。

(以上)隨便陳說我的淺陋之見,並非要詆毀誰和贊譽誰。眾人眼光分明,總有懂得藝術的,

很難冤枉誰或欺騙誰。所以,要注意積蓄見聞,增多知識。

我這裏所記載的,並同以前謝赫所遺的《畫品》,猶若文章,止於兩卷。其中有可採之道,

可使自成一說而為一集。且古今書評(張彥遠謂之《畫評》),高下必有權衡。(我這卷文章),解釋繪畫

作品的文字並不多,因而(列舉一些人名並作簡單解說)備此以供他人參考,(所記畫家)人數也少,不

復區別高下;其優劣,可以意求也。

湘東殿下　梁元帝初封湘東王,嘗畫《芙蓉湖醮鼎圖》

右湘東殿下,以天資卓越聞名於世。幼年時裏性中具有極高的天分,如生而知之。治學

能窮究其現象和本質,心師造化。決不是一般的聰明者,所能有希望達到的(這種高度)。畫中

有「六法」，（要完全做到），真正的神仙也為難。湘東王於人物畫，特盡神妙，得心而應手，（下筆後）不加修改。這還是在審理訴訟、統領軍隊（或辦理公務）的空暇時間，文談以及眾藝之餘，時或偶遇事物引起興趣而揮毫，雖在匆忙急促中所畫，亦很令人驚絕。足使荀勗、衛協這樣第一流大畫家停筆不敢再畫，使袁蒨、陸綏這樣畫家藏起他的畫和畫筆。他繪製的圖畫雖然很少，但聲譽卻響於外。並不需要再去討論，也不必要再去鼓吹，即可得到稱譽。

劉璞

右劉璞是宋著名畫家劉胤祖的兒子。從小學習本門畫風，至老筆法，未有改變前制。體韻精研，僅次於其父。確是代代有這樣的畫家，此名不衰落矣。

沈標

右沈標雖然沒有偏於那一方面的專擅，但各種類型的畫，皆有涉及。生性崇尚美女畫，甚能留意。雖未能達到十全十美，也特有可觀。

謝赫

右謝赫畫肖像人物，不需要面對對象看著畫，所畫對象，只須看一眼，便能精到地動筆描繪。點刷豔麗而精彩，意在切似，經他「一覽」之後而默畫出的人物形象，回想起來，雖其極細微處，皆無遺失。美麗的衣服、脂粉的妝飾，隨時改變，修直的眉毛，卷曲的鬢髮，

與世俗所尚同新。別致之體，細膩精微，多自謝赫開始。遂使一般缺乏見識的畫家在追求他的繪畫之表面形式，皆類於「效顰」。至於畫中人物的精神狀態，還未有窮盡生動之致的程度；筆路纖弱，也不符合壯雅之至的要求。然（齊和帝的）中興年之後，人物畫家都趕不上他。

毛惠秀

右毛惠秀，其於繪畫，頗為詳悉。但太拘謹、不自然，反成為纖弱，缺乏銳氣。遒勁不及其兄毛惠遠，委婉曲折有過於其侄毛稜。

蕭賁

右蕭賁作畫性雅而精密，後來者很難超過他。揮筆作畫時，動必依據真實為對象。曾經畫團扇，其上作山川，咫尺之內，使人見之有萬里之遙遠感，方寸大小的面積中，可以辨清千尋之高大。他學畫不為別人欣賞，僅為自己娛樂性情而已。雖有喜歡多事（而好收藏書畫）者，也罕見他的畫迹。

沈粲

右沈粲作畫筆迹調暢秀媚，專擅畫女人，在屏障上作圖畫，也頗有情趣。

張僧繇　　五代梁時吳興人

右張僧繇善於畫佛教題材的壁畫，超越很多畫工。所畫朝庭官員、村野百姓、今人、古人，皆切合而不失。奇形異貌、異域他鄉、邊遠地區、中原地區的各類人物，他也都能真實地參透其妙處。日夜作畫，未嘗厭怠。不論是公還是私，總是手不停筆地作畫。幾十年間，無須臾之閑。然其畫聖賢遠視注目時，神氣則不足，（又豈可求全責備於一人呢——按此句當為後人所加，應刪去。張僧繇所畫的聖賢圖）雖說晚出，大概還不如前人之作。

陸　肅　　一本作宏肅

右陸肅是陸綏之弟，早年秉承父教，雖然其父敦促指教，但他未能盡其勤奮。雖然所得之不多，猶有名家之法，因沒有能效法輪扁那樣致力於實踐，其中甘苦就很難體會了。

毛　稜　　惠秀侄

右毛稜是毛惠遠之子，作畫下筆迅速快猛有餘，然真巧不足。善於構圖，簡略而不煩於起草稿。若比起他的父輩，其畫似乎是多餘的。

嵇寶鈞　聶松

右嵇寶鈞、聶松二人沒有認真地學習過那一家，而其畫意中兼有真、俗二種趣味。賦彩

鮮豔美麗，使人看了有喜悅之情。若論其畫是優還是劣，則可以說次於張僧繇了。

焦寶願

右焦寶願早年遊學於張僧繇、謝赫門下，但二人十分保守而不傳授。於是他傍求訪教，所作畫均是用偷偷學來的方法。象輪扁砍車輪那樣極盡實踐之勞，遂至兼採各家長處之勤。所畫衣服彩飾與樹之顏色，時時表現出新鮮而奇異；點黛施朱，重、輕皆恰如其分。雖然未有窮盡其熟練的技巧，而得到太子宮的賞識，得以奉獻其微薄之技，妙得其地。而現在的富貴人家之子孫，未聽說有好學者。繪畫這門學問遂埋沒不顯，實在足以令人感慨。

袁質

右袁質是南朝宋畫家袁蒨之子。風神俊爽，沒有損害這位畫家家庭的聲譽。(可是袁質)剛過十五歲那一年，便患了頭疼病和羊癇瘋。我曾見過他的草圖〈莊周木雁〉、〈卞和抱璞〉兩幅，筆勢遒勁而端正。能繼承其父袁蒨作畫的優點。若比之具體描述事物之詞，則似伯仁的〈龍馬頌〉；若比之書法作品，則似荀長胤的〈狸骨方〉，雖然說語言文學和畫迹不一路，而其妙理是同歸一致的。有了好苗子卻不能結實，實在足以使人悲傷。無法論其人之貴者，估計就是此人了。

釋僧珍　釋僧覺

右釋僧珍是畫家蘧道愍的外甥；釋僧覺是畫家姚曇度之子。二人都在年齡很小時就漸漸地受到前輩薰染，親承其舅、其父的教訓和勉勵。釋僧珍（學其舅畫）乃易於酷似；僧覺繼承其父之美又豈是難事。僧徒之中，有這兩位和尚善畫。如果要品評其工與拙，大約和嵇寶鈞、聶松差不多。

釋迦佛陀　吉底俱　摩羅菩提

右面這幾位畫家，都是外國僧人。既然是中、外不同的畫種，無法（放在中國畫中）定其不同品第。光宅寺中和尚威公十分嗜好此畫法，下筆之妙，頗為洛陽一帶人所知聞。

解蒨

右解蒨作畫全師法章繼伯、蘧道愍二人，但筆力不及。在繼承傳統和創新方面機動而靈敏·；在創作寺廟壁畫方面最為擅長。

第十三章 〈山水松石格〉研究

一、〈山水松石格〉的作者和年代

〈山水松石格〉的作者，舊說曾直認為是南朝梁元帝蕭繹（五○八－五五四年）。北宋韓拙《山水純全集》中云：「梁元帝云：木有四時，春英夏蔭，秋毛冬骨」。可見北宋人亦直認此文作者為梁元帝。然此說距梁元帝之世已經五百年了。清代大學者嚴可均搜輯的《全上古三代秦漢三國六朝文》中，亦歸此文於《全梁文》梁元帝的名下（按《全梁文》中作〈山水松石格〉）。北宋之前，還未見到文獻上明確記載梁元帝有此文。唐張彥遠作《歷代名畫記》「探於史傳」、「旁求錯綜」（見卷一）亦未提到梁元帝有此文。《梁書》所載元帝著述三百三十三卷；《隋書》卷三十四〈經籍〉四有「梁元帝集五十二卷」，又「梁元帝小集十卷」，然其中是否包括〈山水松石格〉，已不可知。《宋史》卷二百七有〈藝文六〉，明文記載至宋代還有「梁元帝⋯⋯〈山水松石格〉一卷」。〈藝文志〉只載其書名，內容亦不可知。目前能見到載有〈山水松石格〉文章的較早版本，是明代王紱《書畫傳習錄》。但王本卻認為「此文與長史筆法等篇，俱有古人傳習相承之意。其托名贋作，所勿計也」。

由此可知，王紱之前一直傳此文為梁元帝之作。清人永瑢、紀昀主編的《四庫全書總目

提要》卷一百十四中提到此文時說：「舊本題梁孝元皇帝撰。案是書《宋書·藝文志》始著錄，其文凡鄙，不類六朝人語。且元帝之畫，《南史》載有〈宣尼像〉，《金樓子》載有〈職貢圖〉；《歷代名畫記》載有〈蕃客入朝圖〉、〈游春苑圖〉、〈鹿圖〉、〈師利圖〉、〈鶼鶴陂澤圖〉、〈芙蓉湖蘸鼎圖〉。《貞觀公私畫史》載有〈文殊像〉。是其擅長惟在人物。故姚最《續畫品錄》惟稱『湘東殿下工於像人，特盡神妙。』未聞以山水松石傳，安有此書也？」

余嘉錫作《四庫提要辯證》，對此乾脆不置可否。《提要》說「不類六朝人語」，基本可信。然亦失於籠統。未必所有話皆「不類六朝人語」，其「秋毛冬骨，夏蔭春英」，不僅語似六朝，且用字之確，對仗之工，切狀之巧，正是劉宋時代「儷采百字之偶，爭價一句之奇」、「自近代（齊梁）以來，文貴形似，窺情風景之上，鑽貌草木之中，……故巧言切狀」（《文心雕龍·物色篇》）的風氣下之產物。又說梁元帝「工於像人（人物畫），特盡神妙，」這是有根據的，若以「未聞以山水松石傳」來否認認梁元帝無此書，不論結論正確與否，其理由是站不住腳的，也不符合史實。晉宋之際宗炳，所傳於後皆人物畫，但他不僅是山水畫家，而且是山水畫論之祖。況且梁元帝特別喜好山水，這在他的詩文中可以得到印證。喜好山水而畫山水，正是當時畫家的風氣。戴逵、戴勃、顧愷之、宗炳、王微、陸探微、蕭賁、張僧繇等等，差不多六朝所有大畫家皆於畫人物之餘而作山水畫，宗炳晚年作品多屬山水，梁元帝又豈能不作山水呢？姚最說他「心師造化」（見《續畫品》），「造化」不就是包括山水在內的大自然嗎？唐《歷代名畫記》所載梁元帝有五幅畫存世：〈游春苑〉、〈鹿圖〉、〈師利像〉、〈鶼鶴陂澤圖〉、〈芙蓉湖蘸鼎圖〉，恐怕山水畫的成份還是不少的。且就當時風氣來看，顧愷之、宗炳、王微等等畫家中，

善詩文者差不多都要寫幾句山水詩或山水畫論。雖不能說梁元帝必然會寫此文，但寫此文的可能性很大。硬說梁元帝不會寫這樣文章，根據不充足。

梁元帝的詩文，至今可見者尚不在少數，他是詩文的高手。今存的〈山水松石格〉中大部分語言「凡鄙」，和梁元帝的詩文風格確是迥異的。由此觀之，「審問既然傳筆法，秘之勿洩於戶庭，」乃道地的民間畫工口氣，決非蕭氏之語。尤其是最後，「審問既然傳筆法，秘之

既可能是，又可能不是，到底是不是呢？為了較好地解決這一問題，首先要弄清此文寫作時間的下限。黃賓虹、鄧實合編的《美術叢書》中說：「此篇……大率為宋明人偽托。」這實在是不負責任的說法。北宋人韓拙寫書，已明文引用此文，並作了解釋。即是說，此篇至遲也是北宋的書。余紹宋在《書畫書錄解題》中則承認：「則偽托者至遲亦為北宋人，猶是古書。」此說高於前說，然韓拙是北宋人，這樣說並不費大力氣。

考文中「設粉壁」、「隱隱半壁」等語，可知作者所指是壁畫。我們今日作畫多在紙上，談論繪畫則不言而喻知是在紙上，如果談到在絹上、壁上作畫，就要額外加以說明。在壁上作畫盛於六朝至盛唐。文中談到「高墨猶綠，下墨猶赭」、「筆妙而墨精，」是和水墨畫有關，畫史所載，水墨畫起於盛中唐之際的王維（實則應是起於吳道子）。但在民間畫工的畫中，早就有了水墨畫了。一九七六年春，山東省嘉詳縣英山腳下發現的隋代開皇四年（五八四年）一座壁畫墓，其中便有純山水題材的畫屏，即是以水墨畫成，然後敷色渲染（見《山東畫報》一九八二·一期）。墓壁畫中還有一幅〈天象圖〉，其中桂樹用「落茄點」，比畫史所載米芾的「落茄點」早創六百多年。《歷代名畫記》所載「殷仲容……或用墨色，如兼五彩」，也大大早於王維。所以不可

以今日所論文人畫畫史來衡量民間畫。文人畫這些創造也許正來自民間畫工的啟示。中唐以後的畫論，便未有「粉壁」、「隱隱半壁」之語了。又此篇中有「精藍觀寺，橋彴關城，行人犬吠，獸走禽驚」這類複雜物，尤其是禽獸於山水中，乃六朝前期山水畫之特色，六朝之後，一般山水畫中多不存此物。

綜上所述，此文下限是盛中唐之際，不會晚於中唐之後。所以北宋韓拙直認為梁元帝之作而不疑。因此文至韓拙時已流傳幾百年，若偽托於北宋，韓拙豈能不疑？

此文用駢文寫成，開頭一句「天地之名」，平典似《道德論》，確是六朝文風。且時時有「雅語」，又有對仗甚工者。如∵「行人犬吠，獸走禽驚」，又確為六朝山水畫的特色，而非唐山水畫之所有。末尾一句「秘之勿洩於戶庭」，又是道地的民間畫工之語。因此我認為∵《山水松石格》起於梁，可信。可能本是梁元帝之作，後來於流傳中屢經改篡增添，直到唐初而成，基本上變了面貌。所以，《宋史》卷二百七〈藝文〉著有「梁元帝《山水松石格》一卷」，恐非無故。

今存此文中，既有六朝語，又有隋唐語，既有文人語，又有畫工語∵在繪畫史實上，既反映了六朝山水畫面貌，又反映了隋及唐中前期的面貌。因此，分析和研究這篇文章時，就要特別注意它的複雜性。它是繼宗炳、王微之後較早的一篇畫論，具有一定的畫史價值。雖然在邏輯和理性方面，有不及宗、王畫論處，但在討論一些具體畫法和筆墨技巧等方面，又有比顧、宗、王更深入更高明的說法。

二、〈山水松石格〉的貢獻及其影響

就寫作技巧而論，〈山水松石格〉不能算是好文章，它不過是一篇零零碎碎的口訣而已。全文似分成許多小段，每一個小段落又各有一個中心，或集中論樹，或集中論山。總的來說有些零亂，忽石忽樹，忽山忽水。

比如「高墨猶綠，下墨猶赬」一句和前後文義並不相接。至於一些文義不通的句段，當是傳抄的錯誤。

下面，我將本文在繪畫史上的貢獻條理一下，略加分析，限於篇幅，見其綱目而已。

（一）「格高而思逸」的提出

文中首次提出「格高而思逸」，在繪畫理論上是一個重大的突破。

這裏要澄清的一點是，「或格高而思逸，信筆妙而墨精」一語，乃因果關係，而非並列關係，是說畫的格調高逸，；其作者思想必高逸，也即作者思想高逸，作畫的格調方能高逸，用筆妙，畫上的墨色方能精緻。後人常言「筆妙墨精」或「筆精墨妙，」是作為畫面上筆和墨效果而論的，這已經改變了原來的思想意義。

中國正式的畫論產生於晉顧愷之，顧愷之提出「傳神論」對當時和後世繪畫產生了巨大影響，繼而宗炳提出「以形寫形，以色貌色」（即以山水本來之形色寫作畫面上的山水之形色）。再而王微提出「寫太虛之體」即寫出自己想像中的山水。之後，謝赫提出「氣韻說」，「氣韻說」源自

顧愷之的「傳神論」，二說皆以繪畫的對象而論，它和宗炳的寫客觀對象說是一脈相承的。謝赫之後姚最提出「立萬象於胸懷」，主張畫自己胸中的對象，和王微的理論一脈相承，就中國藝術規律而論，寫胸中對象比寫客觀對象要進一步，在畫論上當然是一大貢獻。但於藝術的根源之地，藝術格調的高下之本質問題，似乎尚無人正式觸及。寫胸中對象也好，寫客觀對象也好，它不能完全解決一個人藝術格調的高下問題。

藝術格調高下決定於人格的高下，(此指有相當基礎的畫家)，所謂「風格即人」。馬克思也說過：「風格就是人」。「形式是我的精神的個性」《評普魯士最近的書報檢查令》。中國人說書如其人，詩如其人，畫無疑亦如其人。同是一座山，同是一株樹，在不同的畫家筆下有不同的面貌，實是畫家不同的人格、不同的胸懷的表現。有人落筆便不俗，有人作畫終生仍俗，根本問題在於人的思想與人格。魯迅先生說過：「美術家……他的製作，表面上是一張畫或一個雕像，其實是他的思想與人格的表現。」《魯迅全集》卷二頁四十九）藝術作品是通過藝術家創作出來的，由於藝術家的氣質不一(包括生活閱歷，思想性格，藝術修養，審美觀等)，其在作品的內容和形式的各種因素中就會表現出與眾不同的藝術特色。這種特色即是藝術家人品在藝術作品中的自然體現。所以「格高」也能體現出「思逸」，這就是藝術格調高下的本質問題。這一問題在此之前尚無人正式觸及。之所以用「正式」二字，是因為在顧愷之同時的戴逵、庾道季已有意識。據《歷代名畫記》所載，庾道季看了戴逵畫的行像之後說：「『神猶太俗，蓋卿世情未盡耳』。」庾說戴的畫神猶太俗，並未追究戴的技巧，而是說戴的身上還存在俗氣(世情未盡)，這就一語道破了俗的根源。戴沒有接受庾的意見，針鋒相對：「『惟務光當免卿此語耳。』」庾道季看了戴逵畫的行像之後說：「『神猶太俗，蓋卿世情未盡耳』。」

對的給以回答：「惟務光當免卿此語耳」，務光是夏代時人，「湯將伐桀，謀於光，光曰：『非吾事也，』湯曰：『伊尹何如』？光曰：『強力忍詬，不知其他。』湯克桀，以天下讓於光，光曰：『吾聞亡道之世，不踐其土，況讓我乎？』負石自沉於瀘水。」務光是一個未有世情的人，帝王向他請教，他不買賬，把天下讓給他，這對於名利之徒來說，自是百年難遇、百求而不得的事，他卻大罵一通而後自殺了。戴的意見是：人在世俗中生活，總有些世俗氣，總要反映到畫中去；除非務光能免，因為務光沒有世俗氣。他的話是和庾針鋒相對的，但反映的精神意義卻是一致的，即人的思想、精神氣質一定會反映到畫中去。

到了〈山水松石格〉，正式提出「格高而思逸，」既是科學的總結，又是偉大的預見，愈到後來愈見其作用。唯人之思高逸其畫格才能高逸，一語道破了藝術的本質，把繪畫藝術的奧妙挖掘到最深處。所以張彥遠在《歷代名畫記》卷九·吳道子條下特別說他『好酒使氣』，『每欲揮毫，必須酣飲』。一般論者多以為此是和畫無關的文字，實乃未識張氏的深意。吳道子作畫，有時還要觀將軍舞劍以壯其氣，「既畢、揮毫益進」，至他平生之畫未出其右，所以張彥遠總結出：「書畫之藝，皆須意氣而成，亦非儒夫所能作也」。這和「格高而思逸」的精神是一致的。繪畫之所以各家有各家的面貌，正是各家之「思」不同。唐代山水畫最著名的有三家，其一是李思訓，李自幼受宮廷紙醉金迷生活的薰陶，雖曾一度潛逃，而後又回到了皇宮，他那富麗堂皇的畫風正是他向往富貴思想的反映。吳道子曾闖蕩江湖，好酒使氣，甚至要觀舞劍以壯其氣才能作畫，反映在他的筆下山水是怪石崩灘，氣勢磊落。王維「中年唯好道，萬事不關心」，是一個典型的隱士型人物，他既無李思訓的向往富麗豪華的思想，也無

吳道子剛猛豪爽的氣質，他清淡寡欲，知足逍遙，反映在筆下，也是柔性的線條和水墨渲染的色調。

說技術是生產力，說藝術是意識形態，可見二者有很大的區別，正因為藝術本來就是人的思想意識的表現，這不僅是內容，尤其在風格。「格高而思逸」五字早已透露了這方面消息。明乎此理，作畫者欲其格高，工夫便要在畫外，首先在於人格的鍛煉，心胸的涵養。郭若虛云：「氣韻，本乎遊心」，心乃技巧不及之地。韓拙《山水純全集》云：「作畫之病者眾矣，惟俗病最大」。俗病大，大在根深於人的品格，非技巧訓練可及，必須行萬里路，讀萬卷書，心胸不俗，人格自不俗，畫格亦自不俗耳，這道理看起來似乎太玄，只要認真研究，其實是實在的。《芥舟學畫編，立格》云：「筆格之高亦如人品，……夫求格之高其道有四：一曰清心地以消俗慮：二曰善讀書以明理境：三曰卻早譽以幾遠到：四曰親風雅以正體裁。具此四者格不求高而自高矣。清申其說，筆墨雖出於手，實根於心，鄙吝滿懷，安得超逸之致？」其說雖和今日的思想有些距離，然細究之，確有可取之處。所以「格高而思逸」的提出，在理論上的深度和影響，應該引起足夠的重視。

此外，本文還提到「設粉壁，運神情」，「設粉壁」是物質的準備。「運神情」是精神的準備，不說「運筆」而說「運神情」，這就更加深入，筆受手使，手受心運，歸根到底是神情的運動。誠如《書譜》論王羲之書迹不同風格時所謂：「寫《樂毅》則情多怫郁，書《畫贊》則意涉瑰奇，〈黃庭經〉則怡怪虛無，〈太師箴〉又縱橫爭折，暨乎蘭亭興集，思逸神超，私門誡誓，情拘志慘。」「雖學宗一家，而變成多體，莫不隨其性欲，便以為姿」。這正和「運

神情」、「格高而思逸」是一個道理。中國繪畫自「格高而思逸」提出之後，愈後愈強調人品人格的重要，愈明白畫中「我」的重要。到了清初石濤，就直言「畫者，從予心者也」，「畫中須有我在」了。

（二）、具體畫法之研究

（1）反對自然主義。〈山水松石格〉提出了「設奇巧之體勢，寫山水之縱橫。」畫山水不可見什麼畫什麼，取其可入畫者而畫之，明董其昌《容台集》云，「山行時，見奇樹，須四面取之，樹有左看不入畫，而右看入畫者，前後亦爾。」郭熙《林泉高致集》云：「千里之山，不可盡奇，萬里之水，豈能盡秀……一概畫之，版圖何異？」其實早在中唐之前，就有了「設奇巧之體勢」，要求寫出山水縱橫氣勢，這針對早期山水畫那種「鈿飾犀櫛」的圖案式來說就更有意義。文中又提出「襃茂林之幽趣，割雜草之芳情。」畫茂林和雜草，不是取其形，而是取其幽趣和芳情，這不僅要求去除自然主義，還要賦予作者個人的感情色彩。

（2）以有限表現無限。一切文學藝術不可以一示一，或弦外無音，或景外無情。一切藝術皆要盡可能有限筆墨表現無限之景，以有限可視之物，引起讀者無限思索嚮往之情。所以畫面上景大則不可全露，所謂「景愈露景愈小，景愈藏景愈大」。本文所言水的畫法有「水因斷而流遠」。畫面上的水流若全現於畫面，不過一小段，它無法顯示長遠之勢。敦煌早期山水畫中的水正是如此。若一道水流時隱時現，或藏於山後，或隱於林叢、或繞向畫外，則含不盡之意於斷處，給人以無限思索和想象。「路廣石隔」亦然，路藏於石後而不全現於畫，則路廣

容人想象，同時畫面豐富，不顯單純。文中又提到畫水「首尾相映，項腹相近」，也有這個意思。

(3)多樣統一。作畫要多樣統一，今人多知之。多樣而不統一，則畫面零亂無旨。統一而不多樣，畫面則板滯無趣。早期的山水畫家，一般還不能了解這一點，畫山則「群峰之勢、若鈿飾犀櫛」，畫樹「列植之狀，則若伸臂布指。」現存一些早期山水畫（如敦煌）即可證其實，畫山如鋸齒一樣排列，千山如一山，完作沒有變化。所以當時的山水畫關鍵問題在於變化。文中指出「樹有大小，叢貫孤平，板疏曲直，聳拔凌亭，」畫中的樹和自然界中樹一樣，要有大、有小、或一叢、或一排、或一株獨秀、或高低整齊、或婆娑多姿，曲直有態、或聳峙、或挺拔、或凌空、或亭立，總之要避免棵棵相似，平淡無奇。而要「桂不疏於胡越，松不難於弟兄」，桂樹不可畫得太疏，南一棵北一棵；松樹不要畫成兩棵一個模樣，像兄弟似的。

如前所云，這些問題今日提起來，也許沒有什麼了不起。可在當時，對於衝破那種毫無變化的圖案式山水畫，意義何其重大！

(4)表現四時不同景緻。山水畫一般要體現出四時不同的景緻。這個問題在當時提出很有意義。所規「秋毛多骨，夏蔭春英」，也正是本文狀物最精彩之處。尤其是王微提出寫胸中山水之後，如果不注意四時不同的特徵、或者表現不了「秋毛多骨，夏蔭春英」這些特徵，那就容易走向偏面。正式提出這個問題，引起畫家注意，不論在觀察山景，創作還是欣賞山水畫時，都有極大的意義。

這一段話，《山水純全集》中特為引用「梁元帝云：『木有四時、春英夏蔭、秋毛冬骨』。韓拙並作了解釋：「春英者，謂葉細而花繁也；夏蔭者，謂葉密而茂盛也；秋毛者，謂葉疏而飄零也；多骨者，謂枝枯而葉槁也」。這裏加了「木有四時」四個字，今所見〈山水松石格〉中是無此四字的。若原文果有此四字，則毛、骨、蔭、英完全指樹而言，若無此四字，理解成南方的山景則無不可。

（5）注意事項。繪畫經驗有正反兩個方面，反面的經驗也就是失敗的經驗，它是成功的另一個因素，它提醒畫家作畫時要予以避免。本文中云：「高嶺最嫌鄰刻石。遠山大忌學圖經」。「峭峻相連者嶺」，雖峭峻相連，但畢竟是一個整體，不可像刻石一樣。「遠山無石」，山之遠觀則渾成一片，所以最忌象圖經一樣輪廓清楚、交待有緒。《山水純全集》云：「不分遠近深淺，乃圖經也。」宋代郭熙的《林泉高致》也注意到了這個說法。

正面的經驗，則提到：「雲中樹石宜先點，石上枝柯未後成」，因為雲無正形，畫好樹石，可根據具體情況繞以雲形。或者是一片雲海上露出一座山頭和樹木，也可以根據具體情況和畫家本人習慣而分布好山頭，然後再以雲連接。但這種畫法不是絕對的，可根據具體情況和畫家本人習慣而定。所以，用「宜先點」。「宜」者，不可拘泥也。但是石雖無形，枝柯卻長於石上或從石後出現，那就必須先畫石，然後補以枝柯。有作畫經驗的人對此是很容易接受的。所以編入口訣中，對於初學畫的人和數人共畫一幅大壁畫者是很有益處的。

（6）「有常程」和「無正形」。說畫山水「丈尺分寸，約有常程」，即是要有一個大概的比例，如果「人大於山、水不容泛」，便不符合比例，即無常程了。「樹石雲水，俱無正形」，是

說無固定模式的一定形狀。「有常程」和「無正形」的提出，對於創作是很有作用的。

宋代蘇軾在〈淨因院畫記〉中曾說過：「余嘗論畫以為人禽宮室器用，皆有常形；至於山石竹木水波烟雲，雖無常形，而有常理。常形之失，人皆知之；常理之不當，雖曉畫者有所不知。」又說：「雖然常形之失，止於所失，而不能病其全。若常理之不當，則舉廢之矣。以其形之無常，是以其理不可不謹也。世之工人或能曲盡其形，而至於其理，非高人逸才不能辨」。蘇軾這段話影響是很大的，引起很多研究者的注意，也有可能是受了這段話的影響。

三、色彩的研究和「破墨」的提出

「炎緋寒碧」，即紅（緋）顏色給人熱（炎）的感覺，綠（碧）顏色給人以寒的感覺。色彩有冷暖的感覺，這是第一次明確提出來的，也許還具有世界意義。在此之前，據《歷代名畫記》轉引漢張華《博物誌》云：漢桓帝時的劉褒「曾畫雲漢圖，人見之覺熱。又畫北風圖，人見之覺涼」（按：此條內容，我在《博物誌》一書中未查到，恐佚），可謂對畫面給人冷熱感覺的第一次研究。但使人覺熱、覺涼的因素是什麼？未有明確披露。而本文卻明確指出「炎緋寒碧」，實乃精論，值得大書而特書的。它說明了一千多年前我國的畫家、畫工已經對色彩的感覺作了深入的研究。實際上，任何顏色本身並不具備冷暖的因素，紅顏色給人熱的感覺，它本身並不熱，碧顏色亦然。在科學不太發達的時代，熱莫過於火，寒莫過於冰，火呈紅色，冰帶碧色（雖然冰本身無色），由火及紅，由冰及碧，在人們腦子裏形成了條件反射，套用美學上一句話叫「美的

感受」，是「人的本質力量對象化而產生了美」。

顏色給人以冷暖的感覺，畫上物象本靠顏色來表現，物象本身也給人一種感覺，所以，本文又提到「暖日涼星」。日本是暖的，星本是涼的，要在畫上也達到暖和涼的效果，這是作畫者必須用心研究的。

在研究顏色的同時，也對水墨的色彩效果開始了研究。本文提到「高墨猶綠，下墨猶赬」。

其中「高」和「下」，可以有兩種理解，一是山的高處、其墨色表現出綠色的效果，山的下處墨色表現出赬（赭紅）的效果；一是濃墨給人以綠色的感覺，淡墨給人以赬色感覺。具體那一種意思，還有待於進一步研究。但不論那一種理解法，都表現了墨的不同彩色感。武則天時的殷仲容作畫「或用墨色，如兼五彩」，正是這個道理。荷花、菊葉、松、竹、梅皆可用墨去畫。

但人們並不以為花葉梅竹便是黑色。當然綠色的竹子也可以用硃砂去畫，蘇東坡就畫過硃竹，但是這種方法卻很少有人接受，當時就有人責問蘇東坡：竹子那來紅色？但是卻從來無人責問以墨作竹的人。墨分五彩，而不聞硃分五彩或綠分五彩；山石實際上是黑色的很少，但水墨山水畫自唐興起後卻一直占統治地位。這個現象值得深入研究。中國繪畫、尤其是山水畫受道家思想和玄學的影響很大，以墨代五色，也正是這種道家思想影響的結果之一。道家是以「清淡」為宗的，反對五顏六色的絢爛之美，所謂「五色亂目」（莊子·天地）《莊子·天道》）。所以，摒去五色，代之以墨，正和道家的美學觀相通。墨色就是玄色。「玄」乃是道家學說的歸源之地。雖然道家談「有」也談「無」，但「此兩者同出而異名，同謂之玄」（老子》第一章）。「玄之又玄，眾妙之

門」（同前）。玄就是黑，也是天，墨色可謂天色，是顏色中的王色、自然色、母色，它是可以統治其他顏色、產生其他色感的。張彥遠謂「運墨而五色具」，「墨色如兼五彩」，亦只有處於天色、玄色地位的墨色才「可具」「可兼」。所以中國畫的骨幹是水墨畫。雖然有人嘗試以硃代色、代墨，終不能形成統宗，也無法達到墨的效果，原因是在中國顏色中，其他顏色皆不居於天色、王色、母色的地位，皆不能具五色、兼五彩。「高墨猶綠，下墨猶䴏」的提出，在理論上已奠定了以水墨代五彩而作水墨山水畫的基礎。

本文還提出「破墨」，即水墨渲淡。當時的破墨非今日所謂濃淡相破的破墨，乃是濃墨中摻加清水，因加水量的多寡將墨分破成不同層次，然後用不同濃淡的墨去渲染出山石的陰陽向背、高下凹凸。《圖畫見聞誌》卷一云：「皴淡即生窊凸之形，每留素以成雲，或借地以為雪，其破墨之功，尤為難也」。《山水純全集》云：「夫畫石……層疊厚薄，覆壓重深，落墨堅實，堆疊凹凸，深淺之形，皺拂陽陰，點与高下，乃為破墨之功也」。《筆法記》亦云：「墨者，高低暈淡，品物淺深，文彩自然，似非因筆。」都含有這個意思。

由色彩效果的研究到以墨代色的研究，到「破墨」的提出，這是一個好兆頭。它預示着中國畫將進入一個新的境界──水墨山水畫的新興。事實不也正是如此嗎？

第十四章 〈山水松石格〉點校注譯

按：本篇以《全上古三代秦漢三國六朝文》中的《全梁文》為底本。參以《書畫傳習錄》、《畫學心印》、《古今圖書集成》、《畫苑補益》、《畫論叢刊》、《美術叢書》、《佩文齋書畫譜》等版本互校。初稿所用版本古籍為南京圖書館所藏。復校時，部分古籍用安徽省圖書館藏本。

一、〈山水松石格〉點校注釋

〈山水松石格〉❶梁元帝撰❷

夫天地之名，造化為靈❸。

設奇巧之體勢，寫山水之縱橫❹。或格高而思逸，信筆妙而墨精❺。

由是設粉壁❻、運神情❼。素屏連隅，山脈濺樸❽。首尾相映，項腹相近❾。丈尺分寸，約有常程❿。樹石雲水，俱為正形⓫。樹有大小，叢貫孤平；扶疏曲直，聳拔凌亭⓬。乍起伏於柔條，便同「文」字⓭。（原闕十字）⓮。或難合於破墨，體向異於丹青⓯。隱隱半壁，高潛入冥⓰。插空類劍，陷地如坑⓱。秋毛冬骨，夏蔭春英⓲。炎緋寒壁，暖日涼星⓳。巨松沁水，

噴之蔚可⑳。褒茂林之幽趣，割雜草之芳情㉑。泉源至曲，霧破山明㉒。精藍觀宇。橋彴關城，門人犬吠，獸走禽驚㉓。高墨猶綠，下墨猶赬㉔。水因斷而流遠，雲欲墜而霞輕㉕。桂不疏於胡越，松不難於弟兄㉖。路廣石隔，天遙鳥征㉗。雲中樹石宜先點，石上枝柯末後成㉘。高嶺最嫌林刻石，遠山大忌學圖經㉙，審問既然傳筆法，秘之勿泄於戶庭㉚。

校　注

① 山水松竹格：《全梁文》外，諸本皆作「山水松石格」。

按晉人不僅喜山水，亦喜松竹。「竹林七賢」特聚於竹林之中；王子猷居處不可一日無竹。且「山與水」，「松與竹」相對，較之「山水」，「松石」義似更勝，論畫「山水松竹」，似無不可。然文中沒有論及畫竹者，考諸畫史，六朝亦無畫竹記載；唐以後多提「松石」，「樹石」，而鮮提「松竹」。故仍以「山水松石格」稱之。

山水畫中的「松石」今屬「山水」範疇，不再另列。因為此文寫於唐之前。宋以前的山水畫中、松石和山水為四物，兩個概念。張彥遠《歷代名畫記》有〈論畫山水樹石〉一文、其中有云：「其畫山水，……率皆附以樹石」。所言畫山水附以樹石者，可知山水畫中的「松石」石」。又「由是山水之變，始於吳，成於二李。樹石之狀，妙於韋鶠，窮於張通」。所言畫山水樹石者，

知至唐代，山水、樹石還不是一回事。至宋郭熙的《林泉高致》中列有〈山水訓〉一章，就把「山石」，「林木，」「樓觀」等統歸於山水之變，不再詳分「山水」、「松竹（石）」了。又畫山水總離不開樹石，據張彥遠記載當時的樹

石「多棲梧苑柳」。顧愷之〈畫雲台山記〉又有「孤松植其上」。

❶ 此句意：山水松竹（石）的畫法。

格：格式，指一定的標準或式樣。

❷ 梁元帝即蕭繹（五〇八—五四四年）字世誠，小字七符，自號金樓子。南蘭陵（今江蘇常州市西北）。梁武帝第七子，初生便眇一目，但聰慧。繼武帝、簡文帝，豫章王之後為梁元帝。蕭繹於天監十三年（五一四年）封湘東王。歷任會稽太守，侍中，江州刺史，荊州刺史。侯景之亂中，受密詔為大都督中外諸軍事，以討侯景。但他擁兵觀望，專力對付其他爭奪帝位的諸王。至太寶三年（五五二年），才擊滅侯景，即帝位於江陵。西魏伐梁，焚他被困江陵，及城陷，焚古今圖書十四萬卷，《歷代名畫記》作：「乃聚名書法書及典籍二十四萬卷⋯⋯焚之。」）遂為西魏將于謹率軍所擄，不久被殺。梁元帝是南朝著名詩人和畫家。他的詩文、書法和繪畫之藝皆高。

❸ 夫天地之名，造化為靈：

名：《書畫傳習錄》無此字。

夫：盛行於六朝時期的《老子》第一章有：「名，可名，非常名」。「天地之名」為什麼非常名呢？因為是造化賦予它的神靈。《老子》又有：「有名，萬物之母」。《莊子·達生篇》云：「天地者，萬物之父母。」天地之所以為萬物之母，也因造化賦予它神靈之故。《莊子·大宗師》：「以天地為大爐，以造化為大冶，惡乎往而不可哉。」《淮南子·精神訓》：「偉哉，夫造化者」。杜甫〈望嶽〉詩：「造化鍾神秀。」亦此意。

❹ 此言：天地是大自然，莊子認為它能創造一切（為大冶）。此指天地間包括山水樹石在內有生機的內容。

造化就是大自然，莊子認為它能創造一切（為大冶）。此指天地間包括山水樹石在內有生機的內容。

此言構思、構圖。畫山水松石要設奇巧之體勢，不可見什麼畫什麼。要畫出山水樹石的縱橫氣勢。（所以然者，

設奇巧之體勢，寫山水之縱橫。

是要體現出造化賦予萬物神靈的原因。）

❺ 或格高而思逸，信筆妙而墨精。

格：指畫的格調。思：指人的情懷、思想、意識、學養。逸：超邁也。

此言：欲使畫的格調高超，必須人的情懷、思想、學養高逸。「思逸」才能用筆高妙，誠然，用筆高妙，落墨方

見精彩。（墨由筆出）。

❻ 粉壁：此指白色的牆壁。

按：以上是總論。必須明瞭這些基本的東西，方能作畫。

《漢宮典儀》有記：「尚書奏事於明光殿，省中皆以胡粉塗壁，紫青界之，畫古烈士，重行書贊。」宋李明誠記

畫壁制法云：「造畫壁之制，先以粗泥搭絡畢，候稍乾，再用泥橫被竹蓖一重，以泥蓋平。又候稍乾，釘麻畢，

以泥分披令勻，又用泥蓋平。以上用粗泥各一重，重施沙泥，方用中

泥細襯。泥上施沙泥，候水脈收定，壓十遍，令泥面光澤。」（見《營造法式》卷十三·泥作制度畫壁）。

❼ 運神情：《書畫傳習錄》、《畫學心印》本作：運人情。

此指作畫時的精神準備。此指作畫前的物質準備。

建設粉壁。

❽ 隅：《書畫傳習錄》、《畫學心印》作幛。

樸：《古今圖書集成》、《畫論叢刊》本作洵。《畫苑補益》、《美術叢書》本作補。《書畫傳習錄》、《佩文齋書畫

譜》、《畫學心印》本作瀑。按：以「洵」為是。

素屏連隅，山脈減樸。

素屏：指潔白的屏風。隅：指屋隅。山脈指山中的飛泉、瀑布、溪流，《林泉高致》有云：「山以水為血脈，以

❾ 草木為毛髮。」

此言畫水飛濺，在素屏及牆隅上，似能聽出淘淘有聲。

淘：音轟，水波互擊聲。

映：《書畫傳習錄》、《畫學心印》作縈。

❿ 相近：《古今圖書集成》、《畫論叢刊》本作相迎。《書畫傳習錄》、《畫學心印》作逼近。

此言畫水。畫上的水流首與尾要相映，當中（項腹）要相近。

按在咫尺之紙上畫出水流的長度，首尾要交待清楚，要互相呼映、項腹相近，即當中部分彎曲相近，或繞過山石又現，或隱於樹林復出，這樣才顯得景多水長而有無限之意。

⓫ 丈尺分寸，約有常程。

此言山水景物的大小比例，或丈、或尺、或分、或寸，大約是有一個常數的規定。（不可「人大於山」）。王維（傳）《山水論》有：「丈山尺樹，寸馬分人」，可作此語之注。

樹石雲水，俱為正形。

為：《全梁文》之外，諸本皆作無。按以「無」為是。

樹、石、雲、水，都沒有固定的形狀的。

蘇東坡〈淨因院畫記〉：「余嘗論畫以為人禽宮室器用，皆有常形，至於山石竹木水波烟雲，雖無常形而有常理。常形之失，人皆知之，常理之不當，雖曉畫者有不知。」

⓬ 扶疏：猶婆娑，形容舞動的姿態。《淮南子·修務訓》：「援豐條，舞扶疏。」樹有大小，叢貫孤平；扶疏曲直，聳拔凌亭。

以上言樹的畫法和布置、樹有大有小；有的是一叢、有的是一排、有的樹一枝獨秀、有的樹高低整齊；樹要婆

姿多姿、曲直有態;或聳峙、或挺拔、或凌空、或亭立。(總之每樹要有每樹的姿態。要避免棵棵相似,平淡無奇。)

⑬ 乍起伏於柔條、便同「文」字。

此句下面缺字,本句內亦可能有誤字,不易解。似說樹或叢木類髮柔條時,像「文」字形狀,古「文」字似柔條交叉、「一點」似節疤或斷樹,「一橫」似樹枝,「一叉」似柔條交叉。後世梅道人《寫竹簡明法》中有云:「垂梢似文字,左右交筆兩式」。

⑭ 此句舊注「原闕八字」。

《書畫傳習錄》、《畫學心印》無,亦不注「缺字」。

按,此文前後對句,字數均同,應缺十字。

或難合於破墨,體向異於丹青。

⑮ 《書畫傳習錄》、《畫學心印》無此二句。

此言或有難畫者,合於用破墨去表現,畫出來(體)不同於用紅綠顏色表現的金碧、青綠山水。(按水墨作畫、易於畫出遠山的朦朧之感,故下文有「隱隱半壁」。)

破墨:唐及唐前所謂破墨和今日所謂以濃破淡,以淡破濃等破墨不同。乃是以水析釋墨,因加水份的多少,將本來的濃墨分破成濃淡不同的層次。《筆法記》、《圖畫見聞志》、《山水純全集》皆有對「破墨」的注釋,可參看。

又按「或難合於破墨」句,疑有誤字,姑作此解。

⑯ 隱隱半壁、高潛入冥。

此言畫出的山隱隱半個牆壁,高處似潛沒於冥冥之空。

隱隱:不分明之貌。冥:幽暗高深之境。《楚辭》:「據青冥而攄虹兮。」

按：「隱隱半壁」應是水墨畫的效果。

⑰ 插空類劍，陷地如坑。

類，似也。此言畫上高聳的山峰象劍一樣插入空中，而陷入地下的巨石又如坑一樣。

按「陷地如坑」四字疑有誤。姑作此解。

⑱ 秋毛冬骨、夏蔭春英。

此言山景四時變化，秋天蕭瑟，冬天樹葉落盡，僅見其骨；夏天枝葉繁盛；春天花圍錦簇。

英，花也。屈原〈離騷〉有云：「夕餐秋菊之落英。」陶淵明〈桃花源記〉：「落英繽紛」。

按宋人韓拙《山水純全集·論林木》有：「梁元帝云：木有四時，春英夏蔭，秋毛冬骨。春英者，謂葉細而花繁也；夏蔭者，謂葉密而茂盛也；秋毛者，謂葉疏而飄零也；冬骨者，謂枝枯而葉槁也。」

⑲ 炎緋寒碧，暖日涼星。

炎，熱也。緋，紅色。

此言畫中的色彩和物象給人的熱、寒、暖、涼的感覺。畫面上的緋紅色，給人炎熱的感覺；碧綠色給人以寒冷的感覺；太陽給人以暖和的感覺；星星給人以清涼的感覺。

按色彩有冷暖感覺，最早創立於中國，至今以千餘年矣。此文之前，漢劉襃畫〈北風畫〉，人見之覺涼；畫〈雲漢圖〉，人見之覺熱。至今又兩千年矣。

⑳ 巨松沁水，噴之蔚同。

同：《古今圖書集成》、《畫論叢刊》本作「榮。」《書畫傳習錄》本，同下有注：同坰。

沁，滲也。噴，洒射也。《莊子·秋水》：「子不見夫唾者乎，噴則大者如珠，小則如霧。」蔚，…草木茂盛貌。

班固〈西都賦〉：「茂樹蔭蔚，芳草被堤。」同：（音jiong）也作「冂」，「坰」。郊外，林外之意。《詩·魯頌

駉》：「駉駉牡馬，在坰之野。」〈傳〉曰：「坰，遠野也。邑外曰郊，郊外曰野，野外曰林，林外曰坰。」又

《說文》曰：「邑外謂之郊，……林外謂之冂；象遠界也。」

此謂巨大的松林其根可以滲出水來（按此符合科學道理也），使林外草木茂盛。（所以畫松樹、松林附近要畫一

些雜草。實際上松樹即使長在石頭上，根部也多有草、苔之類）。

㉑ 褒茂林之幽趣，割雜草之芳情。

褒：《古今圖書集成》本作「兗。」

割：《古今圖書集成》本作「剖。」

按「褒」依《古今圖書集成》本為「兗」。兗，采集也。「割」和「剖」意相近，在此處皆有「取」之意。

此言畫茂林和雜草，要畫出其幽趣和芳情。（即取其神，而不專意於形）。

㉒ 泉源至曲，霧破山明。

按：「泉源至曲」應為「泉至源曲」方能和「霧破山明」對義。

山中的水源由眾多的泉聚集而成，又因地理關係，山中水源總是彎彎曲曲的，故曰：「泉至源曲。」山中霧起，

薄霧則山模糊不清，濃霧山則不可見，霧破而山則明矣。

㉓ 精藍觀宇，橋律關城；門人犬吠，歇走禽驚。

約，《美術叢書》本作「杓」；《畫苑補益》本誤作「杓」。《門人》、《書畫傳習錄》作人行。其餘諸本皆作行人。

精：美稱也。《畫苑補益》本作「杓」。戴表元〈題東玉師府所藏瀟湘圖〉詩：「今日精藍方丈地，倚窗眠看

洞庭山。」觀：道士居處，寺：和尚居處，杓：（音zhou）獨木橋；《初學記》七〈廣志〉：「獨木橋曰榷，亦

曰杓。」

「行人」應作「人行」，方能和下句「獸走」對義。

此言山水中要畫有精藍觀宇，橋彴關城，還要畫有人行、犬吠、獸走、禽驚。

按隋唐以前的山水畫中多畫以上諸物。現在存敦煌壁畫可證。顧愷之《畫雲台山記》中亦有此類記載。王微《敘

畫》中則有「然後宮觀舟車，器以類聚；犬馬禽魚，物以狀分」之記。於此可見本文形成之早。

㉔ 高墨猶綠，下墨猶頳。

頳：《畫論叢刊》本、《書畫傳習錄》本作頳。以頳為是。

頳：(音cheng)，亦作「頳」、赤色也。謝朓《望三湖》詩有云：「積水照頳霞，高台望歸翼。」

此語可作兩解：其一是指山的高處之墨色猶如綠色；山的下（低）處之墨色似紅色。其二是濃墨如綠色，淡墨
如紅色。

㉕ 水因斷而流遠，雲欲墜而霞輕。

此言畫水流因被山、石、林遮掩（斷），而顯得水流甚遠。（按：因畫面有限，畫水若從頭至尾俱見，則水流亦
顯得有限，當中若用山、石、林遮斷，而水流復現，則顯其流遠，畫面上就要以有限而表現無限。）雲厚（欲
墜，即畫得重）遮霞，便顯得霞輕——此對比法也。

㉖ 桂不疏於胡越，松不難於弟兄。

胡、越：皆我國古代處於邊遠地區的少數族。胡在北方，越在南方，相距很遠。

松不難於弟兄：韓拙《山水純全集》引王右丞（應為「傳為王右丞」）的話云：「右丞曰：松不離於弟兄」，並

解釋曰：「謂高低相亞。」此解甚是。

「難於弟兄」就是難分誰是弟，誰是兄，差不多高大，差不多模樣的意思。

此言畫桂樹不要南一棵北一棵，（不要畫得太疏）。畫松樹不要像「弟兄」一樣（不要把兩棵松畫成一個模樣），

㉗ 要高低相亞、姿態各一，變化多端。

路廣石隔，天遠鳥征。

道路廣闊，可以用石頭相隔。既可避免因路廣而顯得畫面空，又可因比較而顯得道路的廣闊。欲表示天空的遙遠，可在遠處畫或點些小而淡的鳥，以加強天空的遙遠感覺。

㉘ 雲中樹石宜先點，石上枝柯末後成。

枝柯：柯乃常綠喬木之類，亦指樹枝。陶淵明《讀山海經》：「洪柯百萬尋。」

此言雲中有樹石者，宜先點畫出樹石，然後再畫雲（「宜」字表明最好如此，不必絕對）。石上有枝柯者，應先畫石，然後再畫枝柯。

此指在牆壁上作畫的先後次序。

㉙ 高嶺最嫌鄰刻石，遠山大忌學圖經。

林：《畫苑補益》本亦作林。其餘諸本皆作鄰。

此句「鄰」和下句「學」對義，應解釋為「接近」，《左傳·襄公二十九年》：「鄰於善，民之望也。」圖經：《山海經》後半部本以圖為主，有稱圖經者。

此言畫高嶺最嫌畫成近於刻石一樣；畫遠山要有遠的感覺，要隱隱約約，不可像圖經那樣交待得清清楚楚又前後不分。

㉚ 審問既然傳筆法，祕之勿泄於戶庭。

審：詳查、細究。《論語·堯曰》：「謹權量、審法度。」祕：秘的異體字。不公開之意，又通「閉。」《史記·陳丞相世家》：「其計秘，世莫得聞。」

此言如有人詳細尋問如何，欲叫你傳授筆法，你一定要保守秘密，不可將以上方法泄揭於戶庭之外。

按此為舊社會民間畫工的保守思想，相傳吳道子也有繪畫口訣而世人莫知。

二、〈山水松石格〉譯文

〈山水松石格〉　梁元帝撰

天地是萬物之母，而造化賦予它的神靈。

畫山水松石要設奇巧之體勢，(不可見什麼畫什麼)。要畫出山水樹石的縱橫氣勢。欲使畫的格調高超，必須人的情懷、思想、學養高逸。必須用筆高妙，落墨方見精彩。

由是設白粉的牆壁、運神情。畫山水飛濺，在素屏及牆隅上，似能聽出淘淘有聲。(畫中水流)首與尾要相映，當中(項腹)要相近。(山水景物的大小比例)丈尺分寸，大約要有一個常數的規定。樹、石、雲、水，都沒有固定的形狀。畫樹要有大有小，有的是一叢，有的是一排，有的樹一株獨秀，有的樹整整齊齊；樹要婆娑多姿，曲直有態：或聳峙、或挺拔、或凌空、或亭立。(總之要避免棵棵相似，平淡無奇)樹木剛發柔條時，像「文」字形狀，(原闕十字)。或有難畫者，合於用破墨去表現，畫出來(體)不同於用紅綠顏色表現的金碧青綠山水。隱隱半個牆壁，高處似潛沒於冥冥之空。(高聳的山峰)像劍一樣插入空中，而陷入地下的巨石又如坑一樣。(山景四時變化)，秋天蕭瑟；冬天樹葉落盡，僅見其骨；夏天枝葉繁盛；春天花團錦簇。畫面上的緋紅

色，給人以炎熱的感覺；碧綠色給人以寒冷的感覺；太陽給人以暖和的感覺；星星給人以清涼的感覺。巨大的松樹，其根可以滲出水來，使林外草木茂盛。畫茂林要畫出其幽趣，畫雜草要畫出其芳情（寫神而不寫形）。泉水聚集而成源，水之源總是彎彎曲曲的；霧破而山則明朗也。山水中要畫有精藍觀宇、橋彴關城，還要畫有人行、犬吠、獸走、禽驚。（山的）高處之墨色有綠色的效果，下處墨色有紅色的效果。水流因（被山、石、林）遮斷而顯得水流甚遠；雲重欲墜而顯得霞輕。畫桂樹不可太疏、南一棵、北一棵的；畫松樹不可完全相同像「弟兄」一樣。表示道路廣闊，可以用石頭相隔；表示天空的遙遠，可在遠處畫些飛鳥。雲中有樹石者，宜先點畫出樹石，（然後再畫雲）；石上有枝柯者，應先畫石，（然後再畫枝柯）。畫高嶺最嫌畫成近於刻石一樣；畫遠山最忌如圖經（那樣交待得清清楚楚）。如有人詳細尋問如何作畫，不可（將以上方法）泄露於戶庭之外。

二 〈山水論下結〉語文

第十五章　玄學與山水畫

中國山水畫正式興於晉宋時期，關於興起的原因，不少論者是從六朝時期文人士大夫隱居山林、喜好山水等方面去探索，然而這還不是山水畫興起的直接根源。

山水畫興起的直接根源是玄學。離開了玄學而去探究山水畫興起的起源，有很多問題不好解釋。比如，說魏晉時期文人士大夫喜愛山水，認識到山水的審美價值，所以他們把自己喜愛的題材寫入畫中，那麼魏晉期間文人士大夫也喜愛竹菊，有人「採菊東籬下，」❶甚至有人在生活中不可一日無竹，❷為什麼不從此興起竹菊畫呢？我認為從玄學的興起和推行中尋找山水畫興起的根源，很多問題，尤其是山水畫論中的問題才能更好地得到解決。

東漢末年，由於軍閥混戰，生產力遭到巨大破壞，城市喪失了曾經有過的政治經濟意義，地方的自然經濟占有統治地位，地方實權分散在這些封建貴族手裡，他們要發展自己的經濟和社會勢力，因而要求君主「無為」，聽任自然，以此達到鞏固世族地主經濟，任其充分發展的目的。因而玄學的發展是有其一定原因的。

《文心雕龍·論說》有云：「迄至正始（二四〇—二四九年），務欲守文，何晏之徒，始盛玄論。於是聃（老子）、周（莊子）當路，與尼父（孔子）爭塗矣。」玄學家們利用種種形式鼓吹玄學，正始中，何晏一派通過詩歌把玄學的哲理內容表達出來，於是創始了「玄言詩」。兩晉時期，玄言詩更加發展，幾乎都用於闡述《老》、《莊》。《文心雕龍·時序》有云：「自中朝（西晉

貴玄，江左（東晉）稱盛，因談餘氣，流成文體，……詩必柱下（老子）之旨歸，賦乃漆園（莊子）之義疏。」沈約《宋書·謝靈運傳論》有云：「有晉中興，玄風獨振，為學窮於柱下，博物止乎七篇，馳騁文辭，義單（殫）乎此，……莫不寄言上德（老子），託意玄珠（莊子）。」鐘嶸《詩品·總論》也說：「永嘉時貴黃老，稍尚虛談，於時篇什，理過其辭，淡乎寡味，爰及江表（東晉），……詩皆平典似《道德論》。」玄言詩到了這種地步已完全成為政治說教，變革便勢在必然。於是宋初從謝靈運開始，由玄言詩轉向山水詩，《文心雕龍·明詩》有一段著名的話：「宋初文咏，體有因革，莊、老告退，而山水方滋。」其實，提倡「莊、老」之時，正為山水詩的「方滋」打下了基礎，玄言詩變而為山水詩是一種必然趨勢。孫綽《庾亮碑》有云：「方寸湛然，固以玄對山水。」山水和玄理在人們的主觀意識中是相通的，因此魏晉以降的士大夫們迷戀山水以領略玄趣，追求與道冥合的精神境界，這也對詩歌和繪畫產生了必然的影響。由於山水詩、山水畫成為表達玄理的最合適的媒介，所以山水景物大量進入詩歌和繪畫之中，使得山水詩、山水畫成為言玄悟道的工具。宗炳說山水畫的作用是為了「澄懷觀道」和「澄懷味象」（「澄懷觀道」語見《宋書·宗炳傳》。「澄懷味象」語見《畫山水序》，「象」是由聖人之道所顯現之象。）他在〈畫山水序〉中明確地指出：「山水以形媚道。」

「山水以形媚道」也好，「以玄對山水」也好，可以看出六朝文人士大夫眷戀山水，除了遊覽之外，還有一個更重要的目的，那就是闡述創作山水畫可以達到「觀道」、「味道」的目的。宗炳的〈畫山水序〉內容就是闡述領略玄趣或體會聖人之道。

中國的士人是講「道」的，時時事事離不開「道」、「道也者，不可須臾離也」（《中庸》），古

代的「道」的內涵很大，指的是自然和社會發展的不可抗拒的規律；是宇宙萬物的本源、本體；是具有特殊作用的思想和學說；是一定的人生觀、世界觀；是天地間從人君到百姓都要遵循的絕對化法則。總之，「道」是各派哲學思想體系中的最高範疇。但古代山水畫一直是和老、莊之道聯係得最緊的。

最早把山水畫和老、莊之道聯係在一起的是宗炳。宗炳一生絕意仕途，好遊山水，他雖是一個佛教徒，但從他現存的幾篇文章如〈明佛論〉等看來，他對佛教的崇信主要是因果報應，他的思想更多地接受了玄學的影響，他說：「若老子、莊周之道，松、喬列真之術，信可以洗心養身。」所以宗炳想的是「釋」，行的是「道」。他在《畫山水序》中說的「山水以形媚道」就是老、莊之道。他終生遊覽山水和繪畫山水，也就是在山水中體會聖人之道。

山水中怎能見到聖人之道呢？也就是說聖人那些道能「暎物」呢？老、莊之道是形而上者，《莊子》云：「已而不知其然謂之道。」道雖然看不見、摸不著，但「暎於物」，賢者可以觀物而知「道」。《老子》云：道像水一樣，「上善若水，水善利萬物而不爭，處眾人之所惡，故幾於道」（《老子》第八章）。老子多處談到的道都是從水中悟出來的，水「幾於道」，觀水也就是觀道，畫出來的水也就等於道了。水如此，山就更不待言。《莊子・知北遊》：「天地有大美而不言」，不去遊覽山水，能深刻地理解聖人這些「道」嗎？在山水中，不正可以看到和悟到聖人之道嗎？

山水更大作用在於「滌除玄覽」（《老子》十章語），「齋以養心」、「齋戒，疏瀹而心，澡雪而精神」（《莊子・知北遊》）。道家特別主張「靜知」，「致虛極，守靜篤」，「故靜也，萬物無足以撓

心」，山林和煩濁的鬧市相反，是最合於道家的「靜知體道」的地方。《莊子》一書中的有道之士大都和山林有關：「堯……往見四子藐姑射之山」（《逍遙遊》），「黃帝將見大隗於具茨之山」（《徐無鬼》），「黃帝……聞廣成子在空同（山名）之上，故往見之」（《在宥》），孤竹「二子北至於首陽之山」（《讓王》），這些記載都說明了這一點。宗炳要「澄懷觀道」，就是要滌蕩污濁勢利之心，遁於空靜的山林，「獨與天地精神相往來」（莊子語），所以當宗炳年老多病，無力遊山水時，便創作山水畫，臥以遊之，「再現自然之理」，以達到「寄物而通（道）」的目的。

《林泉高致》道出了前人畫山水的意圖：「君子所以愛夫山水者，其旨安在？丘園養素，所常處也，泉石嘯傲，所常樂也，漁樵隱逸，所常適也。……為離世絕俗之行，而必與箕穎埒素，黃綺同芳哉。」從這裡正可看出莊學之士的山林性格。

唐以後，山水畫占畫壇主流，重要畫家大多都是隱士和具有隱士思想的人，作畫多自娛，在他們的思想中道家思想居主導。儒家是積極入世的，主張「文以載道」、「有補於世」；道家是出世的，主張「怡悅情性」、「自我陶冶」。所以古代的山水畫真正有鑒戒作用的並不多，多是莊學之士用以體道的「縱樂圖畫」之作。

繪畫中的「傳神論」大成於顧愷之，然顧愷之的「傳神論」指的是人物畫傳神。山水畫也要傳神嗎？這一點還可以從宗炳、王微的畫論中了解到。

宗炳是著名的神形分殊論者，王微不同於宗炳，在晉末宋初的思想界，他和顏延之、陶淵明一樣，同屬於「神形一體、形死神滅」一派。

宗炳在〈畫山水序〉中說：「棲形感類」，「質有而趣靈。」王微說：「本乎形者融靈。」

宗炳是說形、神（靈）二體，王微則認為形、神（靈）本來就是一體，不可分。宗炳是以道為本而終趨於釋，王微是以儒為本而終趨於道，他們在畫論中反映出的思想是對立的，但對於繪畫表現的本質要求則是相同的，都強調要「寫山水之神」。

宗炳在《畫山水序》中提到的「媚道」、「觀道」、「味道」等等山水畫的功能，主要是通過山水之神而起作用的。王微敘說山水畫不同於圖經，也是強調山水之神的作用。所謂山水之神、山水之靈。實是他們發現了山水的美、山水的動人之處的代名詞。

宗炳、王微的山水畫傳神論打破了以前只有人物畫才能傳神的觀念，對後世畫論中提出的萬物皆要傳神的理論有很大影響，唐元稹：「張璪畫古松，往往得神骨。」宋蘇軾：「邊鸞雀寫生，趙昌花傳神」，又說：「老可能為竹寫真，小坡今與竹傳神」。人物、花鳥、竹石皆要傳神，故宋鄧椿在《畫繼》卷九有云：「畫之為用大矣，……能曲盡者，止一法耳，一者何也，曰傳神而已矣，世徒知人之有神，而不知物之有神。」這是和宗、王的理論一脈相承的。

山水畫傳神理論的出現同樣也是受了玄學的影響。「得意忘象」、「寄言出意」、「得魚忘筌」，乃是魏晉玄學家們認識論和方法論的中心議題；也是魏晉以降士大夫們觀察、思考問題的獨特方式，他們以「無」為本，以「有」為末，就必然發展到重神忘形上。事實上，玄學家們總是通過各種途徑誇大和宣傳精神性的本體，所謂「形恃神以立」云云，而否定物質性的內容。宗炳更是強調萬物有靈，萬物皆是神靈的顯現。但是神是無從見到的，猶如宗炳和玄學家所說的神是無從把握的那樣，所以當時的玄學家們只好承認精神的、無形的、虛無的

東西，總是藉助於一定物質的、有形的、實在的東西來表現。王弼在《大衍義》中就強調：「夫無不可以無明，必因於有」。即「無」不能獨立自明，必須通過「有」才能存在。宗炳說：「神本亡端，棲形感類」。王微也說：「靈亡所見，故所托不動。」郭象在《莊子·外物注》中說：「自然之理，有寄物而通也。」而宗炳就有：「賢者澄懷味象」、「山水以形媚道而仁者樂」的提法，他的「以形寫形，以色貌色」說，也就是要再現「自然之理」，從「形色」中尋求所棲之神，即從畫上的山水中領略玄趣而通於道。

以上所論，都說明了山水畫和早期山水畫理論的出現皆是和玄學思想密切相關的。

註 釋

❶ 陶淵明《飲酒》二十首之一名句。見中華書局一九七九年版《陶淵明集》頁八九。

❷ 《世說新語·任誕》：「王子猷嘗暫寄人空宅住，便令種竹。或問：『暫住何煩爾？』王嘯詠良久，直指竹曰：『何可一日無此君？』（注）《中興書》曰：『徽之卓犖不羈，欲為傲達，放肆聲色頗過度。時人欽其才，穢其行也。』」

[附記：此文原稿在《美術研究》一九八三·四上發表時，被刪去十分之七，主要論述幾乎不存，語皆不類。原稿又被壞。此次收入本書時已無力重寫。然意有所憾。]

第十六章　論中國畫之韻

中國畫主「氣」，尤主「韻」。黃山谷云：「凡書畫當先觀其韻」（《豫章黃先生文集》卷二十七，第六頁）。北宋范溫（《山抹微雲》女婿）云：「……嘗誦山谷之言曰：『書畫以韻為主』。又云：『獨韻者，果何貌耶？……韻者，美之極。』（《永樂大典》卷八○七）元黃子久特強調畫之「有韻」，他所以佩服曹知白的畫，因為「至於韻度輕越，則此翁當獨步也」（見《山水訣》或〈題曹知白山水軸〉）。明文徵明認為趙松雪、高房山、「元四家」以至明沈石田的畫「品格在宋之上，正以其韻勝耳。」和文徵明同時的何良俊欣賞畫「蓋惟取其韻耳」（《四友齋叢說》）。明末清初論畫主韻者更多，不勝枚舉。每一畫種皆有其「個性」，「韻」乃是中國畫最特出的「個性」。失去了「韻」，便失去了中國畫。

本文分為七：一、原「韻」；二、韻和神的關係；三、韻用於畫之意義；四、韻含義之發展；五、以氣取韻為上；六、「南宗畫」尚韻說及韻與人格之修養；七、結語。

一、原「韻」

畫之「氣韻」，是南齊謝赫最早陳述出來的，乃是當時社會很多人體驗之積累和藝術自身的一種存在。謝赫在其《古畫品錄》中自云：「雖畫有『六法』，罕能盡該，」可見「六法」

本已存在，至謝赫而著名之矣。

「氣韻」本是一詞，然原為二義。猶如「勤儉」一詞，實乃勤與儉之二義。又如下面我將提到「聲韻」一詞，聲與韻實有別。考謝赫《古畫品錄》所評歷代名人畫中，所用「氣」六處：

衛協，「頗得壯氣。」

張墨、荀勗，「風範氣候，極妙參神。」

顧駿之，「神韻氣力，不逮前賢。」

夏瞻，「雖氣力不足。而精彩有餘。」

晉明帝，「頗得神氣。」

丁光，「乏於生氣。」

用「韻」四處：

陸綏，「體韻遒舉。」

顧駿之，「神韻氣力。」（神韻與氣力二義）。

毛惠遠，「力遒韻雅」。

戴逵，「情韻連綿」。

可見「氣」、「韻」皆各一義，沒有連用者。

文藝批評中首先使用「氣」的概念者是曹丕。他的《典論·論文》中說：「文以氣為主。」

但曹丕還沒有提到「韻」。

南梁劉勰著《文心雕龍》①，用「氣」數十處：如「秀氣成采」(〈徵聖〉)、「索莫乏氣」(〈風骨〉)、「文辭氣力」(〈通變〉)、「能氣往轢古」(〈辨騷〉)、「慷慨而多氣」(〈時序〉)、「列禦寇之書，氣偉而采奇」(〈諸子〉)、「氣揚采飛」(〈章表〉)、「氣盛而辭斷」(〈檄移〉)等等。其次還有：「氣有剛柔」(〈體性〉)、「寧或改其氣」(〈體性〉)、「氣以實志」(〈體性〉)、「氣倍辭前」(〈神思〉)、「慷慨以任氣」(〈明詩〉)。「阮籍使氣以命詩」(〈才略〉)。「氣實使之」(〈雜文〉)。「氣盛於為筆」(〈才略〉)。

等等。劉勰幾乎未有用「韻」以論文。其〈聲律〉篇有用「韻」字，「異音相從謂之和，同聲相應謂之韻。韻、氣一定，故餘聲問遣……」等等，談的是聲律，而非論文；韻氣雖連用，亦二義。

和謝赫差不多同時的鍾嶸著《詩品》，用「氣」字九處。曹植：「骨氣奇高」。劉楨：「仗氣愛奇……氣過其文。」陸機：「氣少於公幹。」張華：「兒女情多，風雲氣少。」劉琨、盧諶：「自有清拔之氣。」郭泰機等：「氣調警拔。」謝莊：「氣候清雅。」袁嘏：「我詩有生氣。」用韻二處，張協：「音韻鏗鏘。」顧愷之：「長康能以二韻答四首之美。」亦無氣韻連用。且用「韻」二處，皆音韻之韻。謝赫前後，偶有文論中用「韻」字指聲韻、篇章者也。

氣和韻本二義，古人亦有特別分清的。如荊浩《筆法記》中「六要」：「一曰氣，二曰韻。」又評張璪畫：「氣韻俱盛。」又云：「無形之病，氣韻泯。」郭若虛《圖畫見聞志》卷五評張璪畫：「氣韻雙高。」夏文彥《圖繪寶鑒》敘述「六要」：「氣韻兼力，格制俱老。」俱雙、兼，皆氣韻二義之證明。秦祖永《桐陰論畫》云：「作畫能深著松靈，則不患無氣，不

患無韻矣。」亦明。

經籍無韻字，諸子亦無韻字。韻字最早使用於音樂，其次用於人體。蔡邕〈琴賦〉「繁弦既抑、雅韻乃揚。」恐怕是最早的韻字。乃指聲音中一種和諧的味道，這只是靠體會而知的。

晉陸機〈演連珠〉：「赴曲之音，洪細之韻。」就是這個意思。韻用於文學之上則稱聲韻或音韻，當然是聲之韻，音之韻。上所引劉勰《文心·聲律》：「異音相從謂之和，同聲相應謂之韻。」韻是靠聲音而存在的、而體會出來的。但音韻的韻和繪畫中的韻無直接關係。人的性情亦有韻，《晉書·郗曇傳》：「性方韻質。」陶淵明詩：「少無適俗韻，性本愛丘山。」這也和謝赫所說的韻無直接關係。

謝赫所說的韻和顧愷之所說的傳神之所說的神，皆是魏晉玄學風氣下人倫鑒識的概念。人倫鑒識本也是政治的產物，開始是以儒學為鑒識的依據，考察一個人的品行和學識。及正始、竹林、中朝名士出現後，學風漸變，政治觀念也漸淡。其後人倫鑒識便轉向對人體氣韻的欣賞。

《晉書·王坦之傳》記王坦之給謝安書有云：「人之體韻、猶器之方圓。方圓不可錯用，體韻豈可易處。」謝赫《古畫品錄》評陸綏所畫人物「體韻遒舉。」姚最《續畫品》評劉璞畫：「體韻精研」。體韻本義是人的形體中流露出一種姿態美。前時看一本書上描寫一位婀娜多姿的女郎，謂她：「風流韻味，令人消魂。」其實，「韻味」在六朝玄學風氣下，本指人體所流露的風姿。這在《世說新語》及劉孝標注引中觸目可見。

〈任誕〉：「阮渾長成，風氣韻度似父。」

〈賞譽〉注引《語林》：「有人目杜弘治，……初若熙怡，容無韻。」

〈任誕〉：「襄陽羅友有大韻。」

〈品藻〉：「冀州刺使使楊淮，二子喬與髦，……顧（裴頠）性弘方，愛髦之有神檢。……論者詳之，以為喬雖高韻而檢不匝……。」

曰：喬當及卿，髦少減也。廣（樂廣）性清淳，愛喬之有高韻。謂淮（楊淮）

〈言語〉注引〈向秀別傳〉：「秀字子期，少為同郡山濤所知，又與譙國嵇康、東平呂安友善，並有拔俗之韻。」

〈言語〉注引〈衛玠別傳〉：「玠潁識通達，天韻標令……娶樂廣女。裴叔道曰：『妻父有冰清之姿，婿有璧潤之望。』」

〈言語〉注引〈高坐別傳〉：「和尚天姿高朗，風韻遒邁。」

〈識鑒〉注引〈王彬別傳〉：「彬……爽氣出儕類，有雅正之韻。」

〈賞譽〉注引〈中興書〉「孚（阮孚）風韻疏誕，少有門風。」

〈雅量〉注引〈孚別傳〉：「孚風韻疏誕，少有門風。」

〈賞譽〉注引〈王澄別傳〉：「澄風韻邁達，志氣不群。」

〈賞譽〉注引〈晉陽秋〉：「充（何充）……思韻淹濟，有文章才情。」

〈賞譽〉：「孫興公為庾公參軍，共遊白石山，衛君長在坐。孫曰：此子神情都不關山水，而能作文？庾公曰：衛風韻雖不及卿，諸人傾倒處亦不近（淺）。孫遂沐浴此言。」

由上可知，用韻狀人，本是玄學風氣下人倫識鑒所用的觀念。韻本指一個人形體中所顯露出神態、風姿、氣質的美感。體韻是體之韻，依附人體而給人的感受。所謂「拔俗之韻，」

「天韻標令，」「風韻遒邁，」「風韻邁達，」等等，皆可感受，而無法具體觸及，它不是物質的存在，不可單獨成立。因此，進一步全面的解釋韻，本義是指一個人的精神狀態、個性情調、體態風貌所顯露的美，這種美是給人的感受，而不可具體指陳。方植之《昭味詹言》：

「韻者，態度風緻也。」說的也是對的。

這不僅在《世說新語》一書中觸目可見，在六朝及其前後的其他書中也可以得廣其例：

王羲之《又遺謝萬書》：「以君邁往不屑之韻，……」（見《全晉文》卷二十二）

葛洪《抱朴子・漢過》：「嘲弄嗤妍，凌尙侮慢者，謂之肖豁遠韻。」

《晉書・桓石秀傳》：「風韻秀徹。」

《晉書・曹毗傳》：「會無玄韻淡泊。」

《晉書・郗鑒傳》：「樂彥輔道韻平淡，體識冲粹。」

《晉書・庾愷傳》：「雅有遠韻。為陳留相，未嘗以事嬰心。」

《南史・柳惔傳》：「風韻清爽。」

《南史・孔珪傳》：「風韻清疏。」

《宋書・王敬傳》：「敬弘神韻冲簡。」

《宋書・謝方明傳》：「自然有雅韻。」

《齊書・周顒傳贊》：「彥倫辭辨，苦節清韻。」

《梁書・陸杲傳》：「舅張融有高名。杲風韻舉動，頗類於融。」

《南史・劉祥傳》：「祥少好文學，情韻疏剛。」

和《世說新語》中也是不難見到的。茲不贅。

後世的畫家對韻的本義多忘記了，但大學問家還是清楚的。北宋李廌（方叔）《德陽齋畫品》評《蕃容入朝圖》說少數民族的使者，「其狀貌各不同，然皆野怪寢陋，無華人氣韻。」明人胡應麟《少室山房筆叢》謂，「讀其（指《世說新語》）語言，晉人面目氣韻，恍然生動，而簡約玄澹，真致不窮。」宋黃山谷《題楊道孚畫竹》謂：「觀此竹可知其人有韻」（《蘇黃題跋》卷八）。李廌《濟南集》卷八《答趙士舞德茂宣議論弘詞書》：「凡文之不可無者有四：一曰體，二曰志，三曰氣，四曰韻。……文章之無體，譬之無耳目口鼻，不能成人。文章之無志，譬之雖有耳目口鼻，而不知視聽臭味之所能，若木土偶人，形質皆具而無所用之。文章之無氣，雖知視聽臭味，而血氣不充於內，手足不衛於外，若奄奄病人，支離憔悴，生意消削。文章之無韻，譬之壯夫，其軀幹枵然，骨強氣盛，而神色昏瞢，言動凡濁，則庸俗鄙人而已。」

〈南田畫跋〉：「瀟灑風流謂之韻。」

結論：韻本是魏晉玄學風氣下品藻人物的概念。指的是一個人的形體（包括面容）所顯露出的神態、風姿、儀緻、氣質等等精神狀態的美，這種美給人的是感受，而不可具體指陳。繪

後來的張震《驀山溪·春半》詞亦云：「小立背秋千，空悵望娉婷韻度。」

韻皆指一個人的形體中顯現出的清遠、清雅、高雅、放曠等某種情調美和令人敬慕的氣度。

韻還可以指人的品質、行為的高尚、清雅、通達、放曠、氣派等意。這在當時的文獻中

《南史·謝弘微傳》：「康樂（謝靈運）誕通度，實有名家韻。」

《南史·嗣衡陽·王鈞傳》：「其風清素韻，彌高可懷。」

畫講求氣韻的韻，當時指的是畫上的人物不僅要畫出人的形體、更重要的是要畫出人的形體中顯露出的這種精神狀態的美。藝術不能把刻劃人的形體作為目的，而是以形體表現人的精神狀態，這是藝術的進步。

中國繪畫至顧愷之徹底覺醒之後，至謝赫進一步發展，而玄學的推動之力不可忽視。

二、韻和神的關係

郭若虛《圖畫見聞誌·論氣韻非師》一節中說：「人品既已高矣，氣韻不得不高。」把氣韻高低和人品高低聯繫起來，這是十分精深的。又說：「所謂神之又神，而能精焉。」以氣韻為「神之又神」，這並不錯。宋鄧椿《畫繼》謂：「世徒知人之有神，而不知物之有神，……故畫法以氣韻生動為第一。」顯然，鄧椿把神和氣韻視為同義，這也是對的。元人楊維楨在《圖繪寶鑒·序》中說得更為清楚：「故論畫之高下者，有傳形，有傳神。傳神者，氣韻生動是也。」又說：「寫人真者即能得其精神，若此者豈非氣韻生動機奪造化者乎。」楊維楨認為傳神就是氣韻生動，也是正確的。但傳神和氣韻的更複雜關係，他們似乎都未曾披露。

謝赫的「六法」論基本上是從顧愷之的畫論中條理出來的。。但謝赫何以要把傳神論改為氣韻論呢？細而察之，氣韻論比傳神論更加全面，更加精密。研究這個問題就要從顧愷之論畫和當時的人物畫談起。

顧愷之畫論的突出處是傳神。在傳神刻劃上，他又特別強調眼睛的刻劃，他強調體態、神情、個性、情調等等，當然也包括面容，如「容無韻」。若僅以神鑒識人物者，也主要是指眼睛所流露的神。早在東漢的劉劭，著了一本《人物志》，其云：「征神見貌，則情發於目。」也是把神和眼睛相連。

點睛之節，上下、大小、濃薄、有一毫小失，則神氣與之俱變矣。」雖然顧愷之也重視體態動勢，環境襯托等等，但傳神論給人的印象仍是以眼睛為主的。他甚至說：「四體妍蚩，本亡（無）關於妙（傳神）處，傳神寫照，正在阿堵之中。」這樣，往往給人一種誤會，傳神論指的是眼睛傳神，四體妍蚩和傳神竟無關係。

再從當時的人倫鑒識來看，以氣和韻狀人的，包括人的體態、神情、個性、情調等等，當然也包括面容，如「容無韻」。若僅以神鑒識人物者，也主要是指眼睛所流露的神。早在東漢的劉劭，著了一本《人物志》，其云：「征神見貌，則情發於目。」也是把神和眼睛相連。

再如《世說新語·容止》篇有：

「裴令公有俊容儀，一旦有疾至困，惠帝使王夷甫往看，裴方向壁臥，聞王使至，強回視之。王出語人曰：『雙目爛爛，若岩下電，精神挺動……』」注引《名士傳》曰：「楷病困，詔遣黃門郎王夷甫省之，楷回眸屬夷甫云：『竟未相識？』夷甫還，亦嘆其神俊。」

他說「精神挺動。」上舉到〈賞譽〉篇：「此子神情都不關山水。」神情當然主要指眼神。

裴楷（令公）身姿佳否？因病臥床，王夷甫是無法了解的。但見到他的「雙目閃閃」，因而〈容止〉篇還有「庾風姿神貌，陶一見便改觀。」風姿和神貌並用，則神貌主要指眼神。

倘若如今日之肖像畫，主要以刻劃一個頭部為主，那麼，把眼神表現好，也就差不多了。

而古代的人物畫，南宋之前，還未有見到半身像。（南宋之後，亦少見半身像，僅梁楷的〈八高僧故事卷〉有之。）。從近幾十年出土的人物畫來看，戰國的〈人物夔鳳帛畫〉、〈馬王堆軑侯家屬帛畫〉

等等，凡能見到的肖像畫都是全身像。那麼，單是把眼神刻劃好，還嫌不夠。雖然眼神是主要的，但真正地地做到「尊卑貴賤之形，覺然易了」（顧愷之〈論畫〉語），或細腰多姿，或雍容矜持，體態風姿是不可不加強調的。戰國時，楚王好細腰，對於身姿的要求看來比面容還要講究些。毛延壽為漢元帝畫美女像，供漢元帝選挑，當然也畫的是全身像。王安石詩云：「意態由來畫不成。」意態的表現，眼神很重要，然而身姿也決非次要。漢代畫像石、磚主要表理一個身姿。顧愷之〈論畫〉：「有奇骨而兼美好。」「重叠彌論有骨法。」「有天骨而少細美。」「骨趣甚奇。二婕以憐美之體，有驚劇之則。」「作人，形、骨、成，而制衣服慢之。」「有骨俱。」「雋骨天奇。」等等，幾乎每一幅畫中的人物，都要論到骨（氣）。而謝赫品評繪畫：「觀其風骨。」「雖不該備形妙，頗得壯氣。」「體韻遒舉，風彩飄然。」「纖細過度，翻更失真，然觀察詳審，甚得姿態」。早期的人物畫對於身姿的要求還是很重視的。早期的文學作品描寫人物，對於身姿神態的描寫都很注意。曹植〈洛神賦〉寫洛神之美：「骨像應圖」，即其體態猶如圖畫中人。「其形也」，翩若驚鴻，婉若遊龍，……禮纖得衷，修短合度，肩若削成，腰如約素。延頸秀項，皓齒呈露……雲髻峨峨，修眉聯娟，丹唇外朗，皓齒內鮮，……

《詩經·碩人》寫莊姜「手如柔荑，膚如凝脂，領如蝤蠐，齒如瓠犀，螓首蛾眉，巧笑倩兮，美目盼兮。」〈登徒子好色賦〉中那個東家之子，「增一分則太長，減一分則太短，……肌如白雪，腰如束素。……」皆然。

顧愷之發現了人物畫的本質不在寫形，而在傳神。到了謝赫提出更高更全面的要求，同時為了避免片面性，謝赫特用「氣韻」代神，韻者，神情風貌，態度風致也。既強調了眼睛，

又不容略忽略體態。

比如一個人，雙目炯炯，靈動非常。則不可說她（他）無神，但倘若這個人矮如侏儒，身圓體肥，駝胸凸背，殘缺不全，則不可說她（他）有風度，有氣派，即不能說她（他）有氣韻。

《世說新語·容止》篇有一則頗有名的故事最能說明傳神和氣韻的關係。茲錄如下：

「魏武將見匈奴使，自以形陋，不足雄遠國（原注：《魏氏春秋》曰：「武王姿貌短小，而神明英發）。使崔季珪代，帝自捉刀立床頭。既畢，令間諜問曰：「魏王何如？」匈奴使答曰：『魏王雅望非常。（原注：《魏志》曰：『崔琰，字季珪，清河東武城人。聲姿高暢，眉目疏郎，鬢長四尺，甚有威重。』）然床頭捉刀人，此乃英雄也。」魏武聞之，追殺此使。』

曹操「神明英發」，為什麼還要「使崔季珪代」呢？就是「自以形陋」而且「姿貌短小」。

當然不可能有氣派，但他「神明英發」，這是從眼睛中流露出來的。眼睛是靈魂的窗戶，但卻不能代表其人身姿威武。一位少女，雖然雙眼有神，但如果身闊腰粗，團如肉球，或像《東周列國志》八十九回中那個醜女鍾離春樣。「廣額深目，高鼻結喉，」「蛇背肥項，長指大足，髮若秋草，皮膚如漆。」那是決不美的，就是說未必有氣韻。但有氣韻者必有神明英發。

結論：強調氣韻，就是傳神，是傳神的更全面、更精密、更具體的說法。傳神的重點在眼睛，而氣韻則包括眼睛、面容、四肢、身軀即整個人體的神情姿態。

三、韻用於畫的意義

在謝赫時代，繪畫以人物為主，「六法」主要針對人物畫而言。所言畫中的人物要有氣韻。人物畫中的人物有無氣韻是人物畫成敗的關鍵。我在〈重評顧愷之及其畫論〉（參見本書一）一文中已經說過，漢末以降中國畫是一門獨立的藝術，而不像魏晉之前那樣僅是政治的工具和功利的附庸。魏晉之前的人物畫，或作為宣傳忠臣孝子的牌坊之一部分，或作為導引死者升天的靈符等等，皆是以畫的故事內容來表現其意義價值的，畫的價值在本身藝術性之外。魏晉時代借玄學之功，卻發現了藝術的本質，顧愷之之傳神論出，正是其結果。從此，繪畫自覺地擺脫其附庸地位，畫的意義價值不只在畫的自身之外，而是通過形以表現被畫的人物之神來決定其意義價值，畫的基本價值在本身的藝術性，藝術品的使用價值首先在於欣賞，藝術的社會功能必須在審美中得以完成。這一基本價值得以保證之後，才能考慮其他的價值，否則便不是藝術品。因之，人物畫能否傳達被畫對象之神，能否表現對象之特有身份，是個性化還是概念化，這是人物畫作品高低的「龍門」。所以謝赫把「氣韻」放在「六法」之首。

謝赫評畫也總是以畫中人物的氣韻如何定其優劣。這在謝赫品評的畫家中可以得到驗證。陸探微的畫「窮理盡性，事絕言像，」窮盡了人物的理和性，就是把人物的內在精神氣質徹底傳達出來了（劉劭《人物志》：「物有生形，形有神情，能知精神，則窮理盡性。」）「事絕言像」則是決不在外形上下功夫。評衞協的畫「古畫皆略，至協始精，」這個精是精到的精，指的

是氣韻，非指形體，因為衛協畫畫人物「不該備形妙，頗得壯氣。」衛畫雖得形似不妙，但得氣韻，故列第一等。評張墨、荀勗的畫「風範氣候，極妙參神，但取精靈（氣韻）（此指用筆造型），若拘以體物（形似），則未見精粹，……」雖在形體和用筆上有欠缺，但因氣韻可取，仍列第一品 ❷。二品至六品的畫，也皆以畫中人物的氣韻得失定其優劣。

「氣韻」在當時指的是畫中人物，而不包括用筆、用色，這就是「韻」用於畫上的最初意義。

後來的方薰（清）《山靜居畫論》所謂「氣韻有筆墨間兩種」。唐岱《繪事發微》：「氣韻由筆墨而生。」張庚《圖畫精意識》云：「氣韻有發於墨者，有發於筆者。」等等。凡以筆墨上論氣韻者，在謝赫的本意中尚且不存。雖然實際上也已存在了。如戴逵畫的人物「情韻連綿，風趣巧拔」為了表現這樣的人物精神狀態，他的用筆則不可能是剛健粗壯、劍拔弩張式的。衛協所畫人物「頗得氣壯」，他的線條不可能是軟綿綿的。用不同筆法表現不同對象，在顧愷之〈論畫〉中已有論述，王微論述更生動，謝赫也有論述，如「一點一拂，動筆皆奇。」但「用筆骨梗」、「筆迹困弱」、「縱橫逸筆」、「筆迹超越」、「筆迹歷落」、「筆迹輕羸」等等。但就氣韻而論，僅指畫中人物的精神狀態。因為當時他們都不能擺脫玄學的影響和限制。

人物畫藝術的本質在傳神而不在寫形，這一發現和創立，顧愷之早於謝赫，但謝赫整理、研究，制造為法，使後世畫家更加明瞭，更加注意，所謂「六法精義，萬古不移」，謝赫功勞不可磨滅。

本節開始，我就談到人物畫中的人物刻畫有無氣韻是人物畫成敗的關鍵。而「氣韻」能

作為繪畫之法制定出來，而且作為「六法」之首，它代表了中國藝術進一步的自覺和理論的迅速發展。並進入到十分成熟的時期。

我在本書一〈重評顧愷之及其畫論〉第七章中說過，日人金原省吾所著《支那繪畫史》、「宋畫部分」，他提出畫中形體有兩個，(見日文版《支那繪畫史》第四節《宋畫的特質》)。我當時因粗心，誤譯為第一形體和第二形體，後來覺得倒成了我的「創造」，不妨郢書燕解下去，對人物畫來說，第一形體乃是人的外形，第二形體方是存在於人體中的神(包括所流露出的風姿)。第二形體是人的感受，不可能單獨存在，但它卻是藝術成立的基本條件，也是最高條件。由我這一翻譯上的錯誤所引起的「創造」。倒也使我解決了畫史上不少難以理解或理解了卻無法表達的內容，也使我明白「氣韻」說出現之後，古代藝術家都能注意到第二形體的描寫。請廣其說。晁補之《雞肋集》卷二有云：「畫寫物外形，要物形不改。」「物外形」是什麼呢？長期不得解。這「物」便是第一形體，「物外形」便是第二形體。乃是繪畫所要描寫的主要任務。

《歷代名畫記》：「以形似之外求其畫，此難可與俗人道也。」「形似」便是第一形體，是可以具體指陳的。「形似之外」便是第二形體，是只可感受的，一張畫的優劣就是要從第二形體上追求。這當然是不懂藝術的人或淺薄的畫匠所無法理解的了。又云：「以氣韻求其畫，則形似在其間也。」按上云「以形似之外求其畫」，此云「以氣韻求其畫」，可見「形似之外」即「氣韻」。有了第一形體，未必有第二形體，有了第二形體就必有第一形體，否則第二形體無法成立，而且第一形體不理想也不能產生第二形體。顧愷之提出「以形寫神」，張彥遠這裏實際提出了「以神治形」。歐陽修詩云：「古畫畫意不畫形」，「忘形得意知者寡」(見《歐陽文

忠公文集》卷二）。「畫意」就是畫第二形體。「得意」就是得第二形體，不是真的不畫形，畫形

為了表意，形只是「筌」，意才是「魚」，其實是畫意而非畫形了。晁補之《雞肋集》卷三十

二〈跋李遵易畫魚圖〉有云：「然嘗試遺物以觀物，物常不能度（音搜，匿也）其狀。」「遺物

以觀物」即遺第一形體而觀第二形體，無異於說：物的第一形體是如何的，且不必管它，主

要看其神姿、氣韻。有了氣韻，形狀（第一形體）「在其間也」。經常被畫家所引用的九方皋相馬

的故事，出自《淮南子·道應訓》。九方皋相馬，不看馬的第一形體，「所觀者，天機也」。得

其精而忘其粗，在其內而忘其外。見其所見，而不見其所不見。視其所視，而遺其所不視。

若彼之所相者，乃有貴乎馬者。」九方皋因不把注意力放在第一形體上，所以把馬的牝、牡、

驪、黃都遺棄了，秦穆公問他那些十分簡單但非本質的問題，他竟答錯了。但他卻發現了馬

的本質——千里馬，其實也就是九方皋把注意力皆集中在第二形體上，透過第一形體尋找第二

形體，第一形體則視而不見，這正是藝術家捨形求神的功夫。所以，畫家對九方皋相馬這一

故事特感性趣，它道出了藝術發現的真髓。陸探微作畫「窮理盡性，事絕言像」也是這個意

思。還有更為大家所熟悉的蘇東坡詩「論畫以形似，見與兒童鄰」，無異於說論畫只在第一形

體上講究，忘記了第二形體，真是兒童的見識了。葛立方《韻語陽秋》中有一段話是深知蘇

東坡及歐陽修這兩段話的底蘊的：「歐陽文忠詩云：『古畫畫意不畫形，梅詩詠物無隱情；

忘形得意知者寡，不若見詩如見畫』。蘇東坡詩云：『論畫以形似，見與兒童鄰。賦詩必此

詩，定知非詩人』」（按應為「定非知詩人」）。……非謂畫牛作馬也，但以氣韻為主爾。謝赫云：

「衛協之畫，雖不該備形妙，而有氣韻，凌跨雄傑。其此之謂乎？」

結論，「韻」用於畫，最初指的是人物畫上人物的精神狀態，不包括筆墨技巧等。畫人的任務在於求韻而不在寫形，「韻」用於畫乃是中國繪畫在藝術上進一步自覺和理論上非常之進步。古代大藝術家無不知曉「韻」，無不在畫上追求「韻」。而僅把形作為取韻的手段。這是中國畫藝術的生命和「個性」。

四、韻的含義之發展

韻，愈發展到後來，其內涵愈豐富，不僅指人的神姿，人的氣質，又指筆墨，或者指人的主觀情緒在作品上的反映，或指作品的藝術風格，有時幾種意思兼而有之。就作品風格而論，一幅畫以氣勝者，乃偏於陽剛之美，一幅畫以韻勝者，乃偏於陰柔之美。陰與陽、剛與柔是古代思想家必論的概念。美與藝術風格之區分亦不能脫離其影響，孔穎達（生於北朝而後為唐初大學問家）在《周易正義》中解釋：「擬諸形容」就是「擬度諸物形容」，「像其物宜」就是「若像陽性宜於剛也；若像陰性宜於柔也」，是各像其物之所宜。有「得於陰與柔之美者」（《惜抱軒文集》六《覆魯絜非書》）。我們今日看到一幅畫中，「得於陽與剛之美者」。有「得於陰與柔之美者」。清姚姬傳謂文有「得於陽與剛之美者」，或主要的幾根線條連貫流暢，力能扛鼎，或謂之有氣，或謂之有氣勢。這主要是線的效果，筆的效果。它給人的美感是陽剛性的。一幅畫中，如果線條柔靜、清雅、潤淡，情趣連綿，渾化超脫，便謂之韻味足。它給人的美感是陰柔性的。一幅畫中，筆也妙，墨也精，給人的感覺是陽剛的力感中流露出陰柔的性趣，便謂之氣盛韻足。於是韻的觀念由

人的精神狀態發展而為筆墨效果。研究這一發展過程，十分有趣。

「氣韻」的「韻」借玄學之功而成立，亦借玄學之功而發展，也主要表現在山水畫上。理清這一問題，這首先表現在山水畫上。隨山水畫佔據中國畫之主流，也主要表現在山水畫上。理清這一問題，還要從魏晉玄學談起。

「得意忘象」、「寄言出意」是魏晉玄學認識論和方法論的中心課題。也是魏晉以來士大夫們觀察、思考問題的獨特方式。這對當時人們的精神活動的產品——詩歌和繪畫也產生了深刻的影響。從正始中，何晏一派就想通過詩歌的形式把哲理的內容表達出來，於是創建了「玄言詩」，《文心雕龍·明詩》曰：「正始明道，詩雜仙心」。由於玄學盛行，兩晉時玄言詩更加發展，鍾嶸《詩品·總論》謂：「永嘉時貴黃老，稍尚虛淡，於時篇什，理過其辭，淡乎寡味。爰及江表（東晉）……詩皆平典似《道德論》（老子）。」詩歌變成了政治說教，變革勢在必然。

從宋初謝靈運開始，由玄言詩轉向山水詩。《文心雕龍·明詩》有一段著名的話：「宋初文詠，體有因革，莊、老告退，而山水方滋。」山水詩的出現仍和玄學有關，孫綽〈庾亮碑〉有云：「方寸湛然，固以玄學對山水」（其時此類記載甚多）。山水詩與玄理在人們的主觀意識中相通。因此魏晉以來的士大夫們迷戀山水以領略玄趣，追求與道冥合的精神境界。遊之不足，還要直接用詩歌和繪畫描狀「以形媚道」的山水，把山水形象作為表達玄理的工具。幾乎和謝靈運

（三八五—四三三年）山水詩產生的同時（或略晚）也產生了第一篇山水畫論——宗炳（三七五—四

四三年）的〈畫山水序〉。早期的山水詩還帶有「玄言尾巴」，早期的山水畫論則自始至終闡述著山水畫和遊山水一樣，可以用來「味道（品味老莊之道）」、「媚道」。宗炳說「應會感神，神超理得，雖復虛求幽岩，何以加焉。」是說畫中山水應於目，會於心，精神超脫而「理」得之，

就是真的再去山水中追求與道冥合的精神境界，還不比看山水畫強哩。和宗炳同時而略晚的

王微接著寫出第二篇山水畫論——〈敘畫〉。他不滿於宗炳之說，提出自己新的見解。但宗、王

都強調畫山水要傳山水之神。（參見本書五·宗炳〈畫山水序〉研究）及七·王微〈敘畫〉研究）

人物畫傳神論還好理解，山水何神之有？從玄學——玄言詩——山水詩（玄言尾巴）——山

水畫（澄懷味道）的發展看來，其根源仍在玄學。由玄學的認識論和方法論——「得意忘象」、「得

意忘言」必然發展到重神忘形（參閱湯用形《魏晉玄學論稿·言意之辨》）。事實上玄學家們總是通過

各種途徑誇大和宣傳精神性的本體、而否定物質性的內容。所謂「形恃神以立」。宗炳更是強

調萬物有靈說（參閱宗炳〈明佛論〉）。因而宗炳、王微的山水畫論中，都極其強調神的作用，極

其強調寫山水及要寫山水之神。這是受玄學影響而理所當然的事。但宗炳、王微都還未有用

「韻」字狀山水，而是用顧愷之傳神論中的「神」字（顧死時，宗炳已三十歲）。到了謝赫，易神

為韻，謝赫論的是人物畫。山水畫如果發展的話，當然也應該提倡寫其韻了。可是山水畫在

南朝宋後至唐初這一段時間裏，基本上處於停滯階段。然而，宗、王畫論中，把畫山水要傳

山水之神作為主要目的，已形成很難動搖的傳統了。

唐代山水畫大發展，第一個將氣和韻用於山水畫的是唐末的荊浩。他在《筆法記》中提

出「六要」：「一曰氣；二曰韻；三曰思；四曰景；五曰筆；六曰墨。」有人說，荊浩所謂氣、

韻，指的是筆墨效果。說錯了。「六要」中「五曰筆，六曰墨」才是談筆墨，豈有「六要」中

有「四要」二相重複呢？這裏的氣和韻和謝赫「六法」論中的氣韻本義完全相同。只是他繼

承宗炳、王微為山水傳神說而用於山水而已。謝赫的「氣」實指人的「骨」，這「骨」當然不

是孤立的骨頭或骨架，而是能顯示人體風度氣派的骨骼結構。如《世說新語·賞譽》注引《文章志》：「義之高爽有風氣。」《晉書·尹緯傳》：「魁梧有爽氣」等等便是。人的形體、靠骨骼決定，有怎樣的骨，便可流露出怎樣的韻致，所以董其昌不稱氣韻而稱骨韻❸。他用「圖真」二字來陳述。並說：「似者，得其形遺其氣。」這是有形無神的作品。也就是傳神。

荊浩所謂「氣、韻」本指能顯示山水生氣的山水之骨及其韻致，也就是傳神。他用「圖真」二字來陳述。並說：「似者，得其形遺其氣。」這是有形無神的作品。「真者，氣韻俱盛（今本作「氣質俱盛」，乃誤。質豈可言盛？荊浩《筆法記》中兩次提到「氣韻俱盛」，又「氣韻俱泯」，又「氣韻高清」）。有氣有韻，乃可為「真」，即傳神也，而非指筆墨。如上所云，「六要」中另有「筆、墨」。荊浩說：「松之氣韻」（荊浩語見《筆法記》，下同），實指松之精神，便是明證。但山水畢竟不是人，其骨、其神怎麼表現呢？只好在筆墨上論取，這問題是宗炳未有論述的。荊浩說「氣者，心隨筆運，取象不惑。」就是勾皴點等長長短短的線條。這是構成山水畫之象的骨，也是顯示山水精神的關鍵。因之下筆要流暢堅定，不能遲疑不決，否則很難見其精神。「韻者，隱迹立形，備儀不俗。」（今本《筆法記》有脫誤，此句校以《山水純全集》引荊浩文為準）本不能單獨成立，隱於第一形體之中，即宗炳的「樓形。」「立形」是第一形體中顯露出來的第二形體。乃是備其儀姿而不俗的。山水中的「隱迹」即隱於墨骨之中，「立形」實指山水所顯露的秀氣。這秀氣也只是一種感受而無可指陳，也就是宗炳、王微、荊浩們心目中的神或韻。

荊浩所說的「四勢」：「筋、肉、骨、氣」實則皆屬「六要」中「氣」的範疇。「四勢」中的「骨」是用筆骨梗的骨，不是山水之骨。「氣」是畫面上的氣勢的氣，不是「六要」中「一

曰氣」的「氣」。但「四勢」都是用筆而實現的，「筆者，雖依法則，運轉變通，不質不形，如飛如動。」

「墨者，高低暈淡，品物淺深，文采自然，似非用筆。」這裏的「筆者」正好和「氣」相應，「墨者」「韻」相應。因而在山水畫中，筆墨和氣韻攝合了。於是乎，以筆取氣，以墨取韻，便成了以後筆墨和氣韻不可分割的內容。欣賞畫者也多在筆上觀氣，墨上觀韻。荆浩之後，氣韻也就多指筆墨了，筆墨也以能否顯示氣韻而論優劣。直至今日，觀畫言氣韻者，多以筆墨論。

宋韓拙《山水純全集》：「凡用筆先求氣韻，次采體要。」

宋董逌《廣川畫跋》書李營邱山水圖：「故曰『氣生於筆，筆遺於象。』」夫為畫而至相忘畫者，是其形之適哉！

明唐志契《繪事微言》：「蓋氣者有筆氣，有墨氣、有色氣、俱謂之氣。而又有氣勢，有氣度、有氣機。此間即謂之韻。」畫面上的氣勢、氣度、氣機是由筆氣、墨氣、色氣的作用而顯示，韻亦在其間了。也可以說由筆氣、墨氣、色氣所形成的畫面上的氣勢、氣度、氣機給人的總的感受便稱為韻。

張庚《圖畫精意識》：「氣韻有發於墨者，有發於筆者，有發於意者，有發於無意者。」實則發於墨者為韻，發於筆者為氣，發於意者為氣，發於無意者為韻。所以張庚又說：「發於無意者」的韻，也僅為中國畫所獨佔，其他畫種很難達到的。

清王原祁《麓台題畫稿》：「聲音一道，未嘗不與畫通，音之清濁，猶畫之氣韻也。……音

之出落，猶畫之筆墨也。」音有出落，方有清濁，猶畫有筆墨方有氣韻。

清方薰《山靜居畫論》：「氣韻有筆墨間兩種。墨中氣韻，人多會得；筆端氣韻，世每少知。」不論方薰怎麼分法，他總是認為氣韻是筆墨的效果。

明汪珂玉《珊瑚網》：「墨生氣韻」。清笪重光《畫筌》：「皴已足，輕染以生其韻。」又「墨以破用而生韻。」「宜濃而反淡，則神不全；宜淡而反濃，則韻不足。」皆各從各個角度論韻與墨色之關係。其間，惲格《南田畫跋》中說得最為清楚：「氣韻藏於筆墨，筆墨都成氣韻。

不過，在荊浩之前，氣韻都作神解，把氣韻說成筆墨者尚無。以唐末偉大的理論家張彥遠的《歷代名畫記》為例。是書用到「韻」的地方大約二十一處，有二處不知所指，其餘十九處皆指人物精神。引用他人評語中有「韻」者八處（其中有誤字）。這裏要說明的是卷八鄭法士條下，「李云：氣韻標舉，風格遒俊。」「氣韻」、「風格」皆指人。風格，人的風氣骨格也。同節評陳善見：「固未及於風格，尚汲汲於形似。」說的是陳善見畫人未及於人的風氣骨格，僅得形似，而氣韻不周。」故知風格即指人。卷一〈論畫六法〉中用韻八處，「一曰氣韻生動。」「今之畫縱得形似，而氣韻不周。」「以氣韻求其畫，則形似在其間矣」（此句是說：畫中人物有神必有形，豈有無形而有神呢？但這個形是表達神的形。例如表達一個傲慢的神態，形必是昂首挺胸；一個沮喪的神態，其形必垂頭喪氣。這叫以神求形）。「至於台閣、樹石、車輿、器物，無生動之可擬，無氣韻之可侔（無神可求）。」「至於鬼神人物，有生動之可狀，須神韻而後全。」（此謂有神方可生動）。「若氣韻不周，空陳形似，……非謂妙也」。（此言若無神態，空畫形似，……不是好畫）。「吳道玄之迹，可謂六法俱

全……氣韻雄狀（精神威武之狀），幾不容於練素。筆迹磊落，逐恣意於壁牆」。（上半句談人物精神，下半句談用筆磊落）。「然今之畫人，粗善寫貌，得其形似則無其氣韻。」斥今（唐）人畫人物，得其形似失其精神。

以前論者凡以筆墨注氣韻者，皆誤。

結論：韻用於畫的含義，在荊浩之前，指的是畫中人物的韻，非指其他。由玄學、玄言詩，演變而成的山水詩、山水畫，還保存玄學根源。於是山水畫傳神論建立。唐末五代之際出現了荊浩的山水畫論，繼承了晉宋山水畫傳神論和採用了謝赫的氣韻論說，於是從荊浩開始，氣韻多從筆墨上論取，為中國畫筆墨技巧受到特別重視和迅速發展鋪下了基礎。

五、以氣取韻為上

氣韻本是人倫鑑識的觀念，我這裏再以人喻畫。一個人（尤其是女性）的風姿如何，關鍵在其骨骼結構，一個短而寬的骨骼結構決不會有苗條的身姿；其次是附於骨骼上的肌肉和皮膚；再次是衣著打扮。前二者只要很美，不論穿什麼衣服，甚至是越簡淡的衣服越美；前二者只要很醜，不論穿什麼衣服都醜，甚至越穿華麗的衣服越是醜。前二者如不十分美；衣著打扮也可以增加一些美，但這不是理想的美，或者不是本質的美。喻於畫，則氣（以組成畫面上的各種線條為主，包括類於線的用筆）好比人體的骨骼結構。韻分三種，一種是氣本身的韻，好比人的骨骼結構中顯露出的人的姿態，這是主要的。一種是「隱迹立形」輔襯氣的韻，即墨色，

這好比人的肌肉和膚色，它是以一定的骨（氣）為基礎的，但有氣必有肉，這裏說的是更加豐腴的韻（肉）和色（膚），此二條只要美，畫就美，然終以第一條為最重要。

此二條只要醜，畫就醜，而且越是染色越醜，即以韻取韻，猶如一位極美的人，越是簡淡的衣著越能顯示其風姿的美，穿多了，反掩蓋她的美。一個人終究以在骨骼結構中所顯示出的風姿之美為最美，畫亦如之。

一幅畫如果氣骨好，甚至可以不染色或染色極淡的色，猶如一位極美的人，越是簡淡的衣著越能顯示其風姿的美，穿多了，反掩蓋她的美。一個人終究以在骨骼結構中所顯示出的風姿之美為最美，畫亦如之。

氣的概念由人物的精神狀態轉向筆墨，此時氣韻有四義：氣、韻、氣之韻、韻中氣。氣與韻不可能絕對分殊，其中常有偏至。如上所云，一幅畫以氣為主便是偏於陽剛性的，以韻為主便是偏於陰柔性的。吳道子的畫「只以墨踪為之」（《唐朝名畫錄》）。荊浩說他「亦恨無墨。」這是偏於陽剛性的。吳道子作畫只以幾根墨線取其氣勢，所以他畫「嘉陵江三百里，一日而畢。」真可想像其「未曾下手風雨快，筆所未到氣已吞」了。《宣和畫譜》說：「吳道玄有筆無墨。」荊浩又說「吳道子筆勝於象，骨氣自高。」「墨迹為之，」「無墨」，「有筆無墨」到「骨氣自高」，正可以看出吳的畫主要是線條，主要是以「氣」為主。蘇東坡說「道子實雄放。」

骨氣奇高，固是優秀的作品，但他的畫有氣而少韻，到底不太理想。所以，蘇東坡雖然很佩服吳的畫，但以韻衡量，又「猶以畫工論」了。反而佩服王維。

王維的畫水墨渲淡，荊浩說他「筆墨婉麗，氣韻高清。」其實是氣高韻清，「婉麗」不同於雄放，東坡說：「摩詰本詩老，佩藏襲芳蓀，今觀此壁畫，亦若其詩清且敦。」王維的畫乃是以韻勝的作品。以韻勝的作品，必須有清、雅、淡、遠的感覺才算是好畫，這就必須有一定

的墨骨為支持，再以水墨渲淡，使之豐腴。水墨渲淡又叫破墨，王維始用破墨，和今日所說的破墨意思不一樣。破墨是用水把墨分（破）成濃淡不等的墨色，《圖畫見聞志》卷一及《山水純全集》所謂破墨即「意該深淺」就是這個意思。所以王維的畫是慢慢地畫，雖然他的畫「筆迹勁爽」，但不像吳道子那樣「下手風雨快」，所以有一股文雅氣，而被董其昌們推為「南宗」之祖，蓋非無故。但王畫和項容的畫又不一樣，項容的畫「有墨無筆」。荊浩說：「項容山人，……用墨獨得玄門，用筆全無其骨。」《宣和畫譜》說「項容頑澀」。這個「頑澀」並非今日所謂勾線之澀，乃是用墨太爛，缺乏線條為骨，畫面不明朗，乃是以韻取韻的作品。所以，項容的畫成就不高，比不上吳道子。

中國畫不是水彩畫，（水彩畫不是「韻」，而是「潤」。）以韻取韻歷來不足稱道。中國畫以線條為造型的基本特點，但這個線不是畫鉛筆畫的那個輪廓線，它一畫之間，變起伏於峯杪，一點之內，殊衄挫於豪芒。「觀夫懸針垂露之異，奔雷墜石之奇；鴻飛獸駭之資，鸞舞蛇驚之態；絕岸頹峯之勢，臨危據槁之形；或重若崩云，或輕如蟬翼；導之則泉注，頓之則山安」《書譜》語）。它處處反映着作者的感情、胸懷、氣質，線條的本身就具有一定的精神狀態（韻致）。呂鳳子先生說：「凡屬表示愉快感情的線條，無論其狀是方、圓、粗、細，其迹是燥、濕、濃、淡，總是一往流利，不作頓挫轉折也是不露圭角的。凡屬表示不愉快感情的線條，就一往停頓，呈現一種艱澀狀態，停頓過甚的就顯示焦灼和憂鬱感。有時縱筆如『風趨電疾』，如『兔起鶻落』，縱橫揮斫、鋒芒畢露，就構成表示某種激情或熱愛、或絕忿的線條（《中國畫法研究》）。

傅抱石先生亦有類似說，這就是氣之韻。某種線呈現出某種精神狀態，也就是說某種氣呈現

出某種韻。一幅畫中所有的線條組成的總的結構，顯示出總的精神狀態，就是畫面總的韻。這是以氣取韻的作品。近人黃賓虹、潘天壽的畫是以氣取韻的典型。

但是以線條為主的畫未必皆有韻。未有變化，不能表達作者精神狀態的線條，或者如破草索一樣的枯燥無味線條是無韻的。無韻的線條也不能很好地反映作者的情懷。張彥遠說：「骨氣形似皆本於立意而歸乎用筆。」骨氣形似以及立意皆靠用筆來表現。近來畫家常說，高古游絲描可以表現古代仕女，而不宜表現現代的鋼鐵工人，講得也有道理。

五代北宋的山水畫以氣骨勝，是以氣取韻的作品，范寬一派山水畫點、線渾厚沉重。董源一派畫也以線為主，喜用披麻皴和密點法，用筆圓潤簡樸，給人蒼鬱秀潤之感。李成、郭熙一派則居二者之間，清潤雄壯。三派畫家作畫皆以線為主，用筆皆變化多姿，故多韻。元人的繪畫「無一筆不繁，」點線反映畫家深沉復雜的感情。元人的畫全以氣立，又全以韻顯，所以元畫是中國古代山水畫的一個高峰。明末清初的山水畫多受董其昌影響。董其昌贊揚秀媚，他們的書和畫都強調一個「韻」字，佳是很佳的，理論也不錯，但也非絕無弊病，比如韻勝於氣，以陰侵陽，違反了宇宙的規律。猶如一個多姿秀媚的女子，但弱不禁風，缺乏氣質（也許明清人欣賞這種弱不禁風的女性美。唐人則欣賞健碩的女性美，藝術亦如之）。以韻勝，這是好的，但顯示這個韻的氣太秀太柔，所以韻也顯得媚弱，則生氣不足。斯是不十分了解「以氣取韻」的道理所致。石濤的畫是以氣取韻的畫，氣強韻盛，故桂枝一芳，獨秀江南。八大山人的畫從董其昌來，但八大山人，氣質非同一般，胸中的無限塊壘，發洩於畫，他的畫精力內含，

感情豐富，氣聚於內，韻呈於外，是最高的藝術。吳昌碩的畫以「氣」盛，從「氣」中流露出的「韻」高超雄壯。宋郭若虛《圖畫見聞志》卷一〈論徐黃異體〉：「大抵江南（指徐熙一派）之藝，骨氣多不及蜀人（指黃筌一派），而瀟灑過之。」亦即：徐熙一派繪畫以韻勝，所以他們的畫「翎毛形骨貴輕秀。」黃筌一派繪畫以氣勝，「翎毛骨氣尚豐滿。」尚豐滿，說明以氣取韻，韻亦不近。

這裏有一個問題特別注意，沒骨畫和大寫意，（二者有時是一回事）往往沒有線條，是不是違反了中國畫的藝術特點了呢？當然沒骨寫意畫中水平很差的作品是不足論的，優秀的沒骨寫意畫，以飽滿的激情，揉氣、韻於一筆，一筆下去，氣中有韻、韻中有氣，所以大寫意畫須是筆筆寫出，而不是染出或塗出。染出的畫是以韻取韻，則有肉無骨，和以氣取韻，以肉附骨不一樣。有一些以西法畫中國畫的人，用毛筆素描，甚至用很多顏色層層染出，有人評為太死板，有人評為無筆墨，總之不太像中國畫了，原因就是違反了以氣取韻的原則。故決非中國畫藝術發展的方向。但中國畫也有層層積染的，那是以層層之「氣」，以取層層之「韻」，

和生硬地學習西法而缺乏氣骨的染法完全異趣。

以下品評近、當代繪畫大師中幾位，以見其對以氣取韻原則運用的得失。

李可染先生作畫，六十年代初，多以氣取韻，甚佳。七十年代後期至今，他的畫個人風格更為突出獨特，然美中不足的是略失於板滯。其畫氣骨非不佳，然有些畫層層積染而失於氣，近乎以韻掩於氣。往往陽侵於陰，氣掩於韻。以氣取韻的畫，皺處亦寫，擦處亦寫，染處亦寫，韻是在氣中流露出來的。中國畫和「道」是契合的。《易》曰：「一陰一陽謂之道。」

陰陽含糊則失於於道。中國畫皴擦處倘近於染，即失於以氣取韻。有人說可染先生畫牛及人物比他的山水好，有道理，蓋以氣取韻也。誠然，可染先生山水畫成就在當代是極高的，只是說其畫雖妙而終非無可指摘者。

傅抱石先生的畫好，好就好在以氣取韻，生動異常。但抱石先生作畫，有時感情過於激烈。過於激烈，在一個方向上超乎尋常，而在其他方面則淡乏甚至簡單，內涵不豐。錢鍾書在〈舊文四篇〉中舉過一個例子說「逼真表演劇中人的狂怒時，演員自己絕不認真冒火發瘋。」知言哉。問題就在要把感情控制住。過於激烈會失之草率，草率則損韻。但抱石先生之畫生動處非草率。我說的是他個別的用筆之處，決非多數，更非全部。

黃賓虹先生的畫妙，先生的畫使萎靡數百年的中國山水畫為之一振，其妙也在以氣取韻，鐵骨錚錚，蒼蒼茫茫，而韻致逼人。其畫或者純以氣立，或者氣立而韻輔，氣中有韻，韻以襯氣，或者就是以層層之氣，顯層層之韻，妙極者也。當然他的畫也不是完全無可指摘者，有些畫氣略悶，有些畫氣略散，但只是極少數。

齊白石老人的畫以氣取韻，氣清韻高，氣與韻有機化合而成一體，其畫中物象即使是一方面，或樹幹，或石頭，或花葉，也全以線或擴大了的線寫成，其氣清爽不含糊，而所顯之韻高雅不俗。白石的畫是氣韻雙高的作品。

潘天壽先生被譽為白石之後又一個高峰，決非過譽。他的畫是以氣取韻的典型。畫中線條積聚着無窮的力量，是氣的凝固。其畫山石，松梅，皆氣聚而痕露，入木三分。其畫大荷葉，氣貫筆頭，如石碾壓地，鐵水凝池，率皆韻致逼人。然潘天壽先生畫之韻和古人所稱道

的清韻、雅韻、遠韻、淡韻、逸韻皆不同，可謂一空依傍。

陳子莊先生的畫是文人畫的一個高峰，（我在四川見到他的很多原作）他的畫以韻勝，然其韻以氣取。他的畫風骨絕美而流露出的韻致迷人。畫中小鳥、鴨子、幾根簡練的線條毫無修飾，氣到便成。樹、屋、山石等，幾根隨意的線條婀娜多姿，韻味橫溢。

有人作畫，乍一看，亦殊不惡，然不耐人尋味，細品之，線條全靠墨色扶襯，去掉墨色，則線條不足觀也。然陸儼少先生作畫本乎氣，發乎韻，筆墨有秩，各自爭美，着墨色亦美，抽掉線條內墨色，線條尤美，觀變於陰陽而立，發揮於剛柔而生，可謂畫道高手，蓋以氣取韻焉。

中國畫最要緊的是一個「韻」字。無「韻」則無味。線條乾濕、濃淡，有首有尾，有波有折，有彈性，可躍動，皆是為了表現它的「韻」。所謂「死墨」、「活墨」之分，死墨無韻感，活墨方有韻味，有韻味則生動。而整個畫面的線條又要有疏有密，有重有輕，齊而不齊，亂而不亂，目的在表現整個畫面的韻味。不是用筆亂畫便有氣，更不是墨汁亂塗便有韻。如前所引：「氣韻有筆墨間兩種，墨中氣韻，人多會得，筆端氣韻，世每少知，……人見墨汁淹漬，輒呼氣韻，何異劉實在石家如廁，便謂走入內室。」張庚《圖畫精意識》論氣韻謂「發於墨者下矣。」「何謂發於墨者，既就輪廓，以墨點染渲暈而成者是也。」這是簡單的缺乏功夫的畫法，不懂畫的人用墨或色一染也似乎有韻，但缺乏感情意義的韻，則韻而不神，實則非韻。發於筆的韻就不太容易了，「何謂發於筆者？幹筆皴擦，力透而光自浮者是也。」唐岱

在《繪畫發微》中則強調氣與韻的有機統一，「六法中原以氣韻為主。然則有氣則有韻，無氣

則呆板矣。」此說在某種程度上看，有一定道理，然到底不太精確，其實還是方薰另一句話

對以氣取韻說闡述得較為舒暢：「氣韻生動為第一義，然必以氣為主，氣盛則縱橫揮灑，機

無滯礙，其間韻自生動矣。」氣為主，氣盛又韻自生動，可謂知言。

結論：中國畫不論怎樣的變化，怎樣的創新，然則必須掌握「以氣取韻」這一原則，否

則便會誤入歧途。

六、「南宗」畫尚韻說及韻與人格之修養

韻是中國畫之性、之理，問題是怎樣使畫面上的韻高妙過人呢？這恐怕是畫家們最關心

的事。此節，我用三引法，卒章顯其志，最後抉出畫面上的韻自何處求的根源問題。先從「南

宗」畫尚韻說引起。

中國畫理論上，北宗之後至明之間，皆無甚大發明。明末董其昌研究畫史，發現了中國

畫有兩種不同的指導思想和藝術風格，於是倡「南北宗」論❹，乃是一大發現（雖然董其昌尚不

能徹底了解這兩種藝術風格形成的根本原因）可惜很多論者不能明白董其昌「南北宗」論的深意，常

以自己的分宗法猜臆董其昌的分宗法。或云：董其昌為了標榜門戶，打擊「浙派」，抬高「吳

派」，其實董其昌並不滿於「吳派」，他說過「事吳裝，亦文（徵明）、沈（沈周）之剩馥耳」（《畫

禪室隨筆》）；或以為董其昌的「南北宗」論是從師承關系上分，從「水墨」「青綠」上分；或謂

按南北地理關係分，或謂按畫家籍貫、身份分，等等，皆漏洞百出❺。其實，董其昌的「南北

宗」論皆非按以上分法，他自有相當的道理，可謂言之有據，持之有故。

此處僅以藝術風格論，董其昌的所謂「南宗」畫是以淡為宗，崇尚柔潤秀媚；「北宗」畫則剛強堅硬的，並不在「水墨」「青綠」，寫意、工筆之分。董其昌自己的畫如〈畫錦堂圖卷〉(此圖《藝苑掇英》第六期中有清晰的彩色圖版)，就是青綠着色並雜以赭紅顏色，幾乎無墨，倪瓚的畫也有青綠着色者。而「北宗畫」的中心南宋院體(尤其是馬、夏) 畫多是水墨，便是明證。

「南北宗論」是以王維為「南宗」之祖，而以李思訓為「北宗」之祖的。「南宗」畫中，董其昌認為米芾、倪瓚之畫為最優，他說「縱橫習氣即黃子久未能斷」；又說：「而(吳仲圭、黃子久，王叔明) 三家皆有縱橫習氣，獨雲林古淡天然，米痴後一人而已」(《畫禪室隨筆》卷二)。他所極力推崇的「南宗」中的「元四家」，其中三家他還覺得有些不理想。「北宗」一系中，又以馬遠、夏圭為最，董氏著作中多次提到「馬、夏輩」。為了敘述之簡練，我主要分析董其昌心目中的幾位代表人物，其他則「存而不論」。

「北宗」李思訓一派的畫至今尚能見到者如〈明皇幸蜀圖〉、〈春山行旅圖〉等，大抵皆用挺勁的細勻無變化的線條勾勒，剛性而缺乏一定的「柔」，馬、夏之畫尤甚，常見的馬遠的〈踏歌圖〉、夏圭的〈溪山清遠圖卷〉等皆可證明，其線如折鋼，皴如斧劈。董其昌所言「北宗」各家，均是此類線條，如趙千里、戴進等，他們的畫都可以見到，尤其是趙千里的〈江山秋色圖〉(《藝苑掇英》第十五期有清晰的圖版)，董佩服得五體投地，但因為其線條是剛性的，仍列為北宗畫家。董所列「北宗」畫家中六人——李思訓、趙幹、趙伯駒、伯驌、馬遠、夏圭，畫俱在，線條全是剛性的，剛勁挺拔、寧斷不彎而毫無柔性，這種挺拔的線條和堅硬的斧劈

皴法顯示了陽剛性的美。

董其昌欣賞趣味是偏極於陰柔性的，「南宗則（王）摩詰始用渲染，一變鈎斫之法」。所謂渲淡，即用淡墨渲染，所以王維的畫「峰巒兩面起」能分出陰陽向背，所謂「一變鈎斫」即改變剛性線條的勾和皴。我們現在仍可看到傳為王維畫的很多作品（董其昌也就是以這些傳為王維之作為據的），幾根柔軟而富於變化的線條勾出大概形體，餘皆用淡墨渲染，唐人張彥遠就親見其「破墨」，郭熙說：「師王維者，缺關同之風骨，」《林泉高致集》，也可以看出王維的畫是缺少關同那樣的風骨的，所以王維的畫給人以陰柔的美感。米芾的畫以濕潤淡雅的墨水點成，一片雲山，絕無剛性的線，被稱為「墨戲」，是陰柔極致，韻味最盛的作品。「米痴後一人」的倪瓚之畫，更是無一根剛勁線條，它是以極其松蓬柔弱而有彈性的筆寫出。倪瓚的畫靜柔、含蓄而無刻露和縱橫習氣。董其昌本人的畫更以清淡為宗，柔媚為尚（董對柔媚、俊媚、媚氣皆正面讚揚，而作為追求目標。後人批董，則反媚，崇野），他的畫既沒有濃重的墨，也沒有剛勁挺拔的線，今人多說董其昌的傳承派「四王」的畫皆萎靡，實則是他們忌諱剛猛之氣的結果。

董其昌的同鄉好友陳繼儒有一段話說得最為明白，「寫畫分南北派，南派以王右丞為宗，……所謂士大夫畫也。；北派以大李將軍為宗，……所謂畫苑畫也。文則南，硬則北，不在形似，以筆墨求之」（《白石樵真稿》）。文則南，硬則北，並未說水墨南，彩色北，更未說寫意南，工筆北。「筆墨求之」，筆墨是感情之物，是人心的外狀，石濤說：「以心使腕，以腕操筆，」心的剛、柔、靜、躁，使腕馭筆而呈現出輕重緩急的痕迹，復給人以剛、柔、靜、躁，「文」、

「硬」之感覺，故然。上所言有二個問題值得注意，一、南派畫是士大夫畫，董所列的一大堆「南宗」畫家大抵皆隱士或具隱士人物思想的，其畫皆以自娛為目的之；「北宗」畫派被稱為「畫苑」畫，或叫作為「政治」服務的宮庭畫，北派畫家中李、劉、馬、夏等皆宮庭畫家或類於宮庭畫家者，北派畫家多數不以自娛為主要目的。二、「文則南」，則「南宗」派的畫皆文雅、靜柔、淡泊、多韻；「硬則北」即北宗派畫皆剛硬挺拔，有縱橫氣。以內容論，李唐的〈伯夷、叔齊采薇圖〉；〈晉文公復國圖〉，馬遠的〈踏歌圖〉皆有政治意味自不必說。以藝術風格論，從李唐晚期作品（早期屬北宗時期）到馬、夏、多一角特寫，《明畫錄》卷二郭純條下：「有言馬遠、夏圭者，純軹斥之曰，是殘山剩水，宋偏安之物也。」汪珂玉《珊瑚網》載〈馬遠鶴荒山水圖〉：「評畫者謂遠多殘山剩水，不過南渡偏安風景耳，又世稱馬一角。」朱竹垞謂「馬遠水墨西湖，畫不滿幅，人號馬一角，……宋家畫院馬一角是也。」在他們筆下的線條、皴法皆剛勁堅硬。南宋畫院中尤以梁楷（人號梁瘋子）的大潑墨畫（如〈潑墨仙人圖〉）等如猛雨飄風，氣勢逼人，這決非一般人所認為的院畫皆工細而華麗那樣作風。請看事實：南宋畫院如此構圖，如此筆墨，這恐怕不完全是他們自己有意追求，乃是時代的脈搏和他們內心的感情產生了共鳴，而在筆下自然流露。宋代的版圖本來就大大小於漢唐，統治者對於外族侵擾無能為力，又經常喪師失地，以至統治者對外政策愈變愈卑遜，從「奉之如驕子」到「敬之如兄長」，最後「事之如君父」，宋人的內心都有抱不可忍耐的遺憾。南宋偏安，金兵壓境，面對破壁山河，有志之士更是「怒髮衝冠」，「狂呼猛叫」，「拔劍砍石」。憤恨不平之氣，壓塞胸中，時時表現的是劍拔弩張之

勢，那裡還有什麼柔弱之情。所以愛國主義的作品在南宋特別突出；剛猛豪壯之氣在南宋也

特為突出。反應在文學上是辛棄疾的「醉裏挑燈看劍」，「沙場秋點兵」，是陸游的「塞上長城

空自許。」「鐵馬秋風大散關」，是陳亮的「推倒一世之豪傑，開拓萬古之心胸。」皆慷慨淋

漓，氣勢豪縱，骨幹磊落，而「不作妖言媚語」。反映在繪畫上，則如李、劉、馬、夏之剛勁

堅硬，寧斷不曲，或如梁楷一路的不可一世之豪氣，這是時代精神的需要，也是時代精神的

結果。所以，「北宗」畫中以李、劉、馬、夏成就最高，因為他們的畫出自他們的真性情，他

們的性情又是整個時代精神的「一曲」，也就是說他們的畫，他們的精神中躍動着時代精神的

脈搏，這就是孫過庭所說的：「陽舒陰慘，本乎天地之心[6]」。

李唐們基於山河破碎，失地未收，作〈采薇圖〉，〈復國圖[6]〉等，皆有一定的政治目的。而

「南宗」畫家的畫清淡和平，全無政治目的[7]，完全為了自娛[8]。董其昌就是一個典型的悠閑

高臥之徒，他既沒有國家、民族的責任感，也沒有時代風雲的壓迫感，他沒有豪氣、猛氣，

有的是平和溫潤之氣，所以他學不了「北宗」的畫。只好嘆息：「非吾曹可學也。」

再說董其昌所欣賞的「南宗」畫畫家。王維「晚年唯好靜，萬事不關心，」他很早就過

着牛官牛隱的生活，對政治和國家前途極端冷漠，「安史之亂」給國家帶來那麼大災難，造就

了杜甫那樣偉大的「詩聖」，而他除了那首「百官何日再朝天」之外，竟一無反應。爾後，又

認真地隱居輞川，和大批佛教徒交往，彈琴作畫，浮舟往來，嘯咏終日，而且最終成了「南

宗禪」的忠誠信徒。

米顛雖挂一官號混飯吃，實則是一個玩世不恭的瘋顛，愛潔成癖，見石下拜，對國家沒

有半點責任心。並高唱什麼「固有時命」。

倪雲林和他們所處的時代不同，他有他的苦衷。倪畫完全出自他的真性情——復雜的、不可名狀的性情。「南宗畫」中，倪畫成就最高。倪畫雖簡，無一筆不繁，正是其復雜性情的外狀。但倪雲林畢竟是一位著名的處士，「所居有閣，名清閟，幽迥絕塵，……杖屨自隨，逍遙容與，咏歌自娛，望之者識其為世外人，客至，輒笑語留連，竟夕乃已」（《元處士雲林先生墓志銘》）。他自己的詩也說：「欲借玄窗學靜禪。」他的〈答仲藻書〉有云：「不過逸筆草草，不求形似，聊以自娛耳」；在〈跋畫竹〉中云：「聊以寫胸中之逸氣耳」。

董其昌，《明史》卷二百八十八有傳，記載他「日與陶周望董戲」，「坐失執政」，「移疾歸」，「拜疏求去」、「深自遠引」，「請告歸」。《無聲詩史》卷四記他「高臥十八年。」是個道道地地不關心政治，只求自娛的人（董做官是南京的禮部尚書，不管事，管事的尚書在北京）。在他的胸中是沒有時代的風雲的，反映在他的畫上，竟那樣「安謐」、「柔靜」。

可以看出，「南宗」派的畫家們，身份相仿，思想一致，所持審美觀也不謀而合，而反映在他們作品上的筆墨情趣也那麼一致。在他們的畫上找不出剛勁的線，尋不到磅礴的氣勢，甚至沒有濃重的墨。流露出的是一種清淡和平、蕭疏寧靜的韻致。這也不是一種有意的追求，而是共同的思想情調、人格修養在他們筆底的自然流露。

這裡引出一個大問題，即畫的格調和人格修養問題。「南宗」一派畫家思想人格差不多，作畫風格也差不多：「北宗」一派畫家思想人格差不多，作畫風格也差不多，「南北宗」的畫

家思想情懷相反，藝術風格也相反。當然，以上所談的皆是最高的藝術（「南北宗」畫皆是高超的藝術品），凡是藝術的情調和作者人格不符的，便不是最高的藝術，最高的藝術必自人的性情⑨。

（所以臨摹撫寫決不能出最高的藝術，因為別人的性情不會完全合於臨摹者的性情。）

我在另一篇文章中曾說過：什麼是畫家？一個人繪畫風格的成熟，有自家面貌便是畫家。中國人說的「詩如其人，書如其人，畫如其人。」外國人對這個道理也是懂的，並且說得更簡練：風格即人。黑格爾對此語也特別欣賞，並且作了解釋說：「法國人有一句名言：風格就是人本身。風格在這裡一般指的是個別藝術家在表現方式和筆調曲折等方面完全見出他的人格的一些特點」《美學》第一卷）。費夏更認為「觀念愈高，便含的美愈多。觀念的最高形式是人格，所以最高的藝術是以最高的人格為對象的東西。」

八大山人的藝術是最高的藝術，他一股怨氣、鬱結之氣灑在紙上。他的鳥，他的魚，他的石皆是他自己的化身，反抗不是，順從不是，欲生不得生，欲死不得死，痛苦萬狀而無可奈何。范寬的畫是最高的藝術，他為人寬厚，畫亦雄渾寬厚。倪雲林的畫是最高的藝術，他的畫古淡天真，雅逸不俗，畫簡筆繁，正其人格也。有誰能舉出某人的作品和他的人有距離嗎？倘有，那麼，這個人的作品決非最高的藝術，或者是你曲解了這個人。

最高的藝術並非全由客觀對象決定，主要是由作者的人格決定，或者叫主觀受動性，作者以自己胸中之韻去觀物之韻，再以物之韻化為己之韻，再變而為畫上之韻。郭若虛云：「人品既已高矣，氣韻不得不高，氣韻既已高矣，生動不得不至，……凡畫必周氣韻，方號世珍。」他把氣韻看成是畫家人品在作品上的必然流露，這是對的。但他又說：「如其氣韻，必在生

知」，這句話就有很大毛病，實際上應該說：氣韻並不是靠技巧的鍛煉所能達到的。董其昌就說過：「然亦有學得處，讀萬卷書，行萬里路，胸中脫去塵濁，自然邱壑內營，成立鄞鄂，隨手寫出，皆為山水傳神。」「讀萬卷書，行萬里路」，不是技巧的學習，而是對心靈的開擴、涵養。韓拙《山水純全集》有云：「然作畫之病眾矣，惟俗病最大。」「俗病」最大，大在根深於人的心靈，必須「洗心」，「澄懷」（宗炳語），升華人的精神，涵養人的品格，人格不俗，畫自不俗。蔣驥《傳神秘要》有云：「人品高，學問深，下筆自然有書卷氣，有書卷氣，即有氣韻。」這是對人物畫而言的。畫人物畫不是不能到山水中去涵養心胸，更重要的是要到人物中去。而且你畫什麼人就要到什麼人物中去，就要對什麼人物有感情，否則就畫不好。蘇東坡詩云：「丹青久衰今不藝，人物尤難到今世，每摹市井作公卿，畫手懸知是徒隸」（《子由新修汝州龍興寺吳壁畫》）宋代的人物畫為什麼久衰了呢？畫家不願瞭解對象，描摹市井（百姓）作公卿，雖然把市井畫成公卿模樣，但精神狀態不似，得其形，遺其神，畫焉不衰？郭若虛又云：「凡畫，氣韻本乎遊心。」心為技巧不及之地，但技巧必為所役。黃山谷〈題摹鎖諫圖〉有云：「陳元達，千載人也，惜乎創業作畫者胸中無千載韻耳，……使元達作此嘴鼻，豈能死諫不悔哉……」（《豫章黃先生文集》卷二十七）。作畫者本人無千載韻，他畫千載人亦只能徒具其形，也無千載人之氣韻。因之，一個偉大的藝術品的。人格的修養必以人格的修養為第一要義。苟苟蠅蠅，以名利為重的人是出不了偉大的藝術品的。人格的修養必須和時代合拍，用整個時代作為支柱，否則便一鳴不鳴。當今之世決出了不倪高士。也不會有倪高士的藝術。

近幾年來，哲學界出現了不少震動時代的作品，如真理標準的討論；文學界也出了不少震動時代的作品，如〈人妖之間〉、〈人到中年〉。他們的才華，他們的作品和時代跳動的韻律相一致而共同產生的，各個時代有各個時代的藝術風格，道理就出在這裏。一個人即使具有偉大藝術家的「細胞」，倘無時代土壤的哺育，他的「細胞」是不得發展的。但近幾年來，美術界如何？尤其是山水畫、花鳥畫，如果不從名利中、市儈的關係中掙脫出來，加入時代前進的隊伍中去，如果作者自己「胸中無千載韻，」要畫出時代需要的韻味來，是不可能的。連封建文人都知道「筆墨當隨時代」（石濤語）。山水和花鳥畫如果要想出偉大的作家和偉大的藝術品，不了解人格之修養與韻之重要意義，而在其他方面費力❿，那縱使是應該的，也不過是枝節上的企求。我想借用在一九八二年中日書法聯展中看到的一幅聯語，作為這一節的結束：

為求筆底生氣足，常懷天下苦人多。

結論：最高藝術品上的韻（也即最高的韻），是作者人格的流露，是作者胸中韻的流露。而作者的人格，胸中韻必須合於作者的時代，使作者之韻和時代之韻共鳴而產生巨大的韻律，方能產生偉大的藝術品。

藝術格調的提高須是人品的提高，精神的升華，否則，藝術格調的提高便無從說起。

七、結 語

論畫先論韻，人們說筆墨的韻味而不說筆墨的氣味。「韻」本是魏晉玄學風氣下人倫識鑒的概念，它和「傳神論」一樣都是時代的產物。魏晉時代，由於玄學的影響，人開始認識到自身的價值，人的形體也成為欣賞對象。開始，欣賞人體主要對象是男人，如《世說新語》：「世目李元禮：『謖謖如勁松下風』（《賞譽》）。「時人目王右軍：『飄如游雲，矯若驚龍』」（《容止》）。「有人嘆王恭形茂者，云：『濯濯如春月柳。』（《容止》）。「時人目夏侯太初朗朗如日月之入懷，李安國頹唐如玉山之將崩」。（同上）「稽康風姿特秀，……見者嘆曰『蕭蕭肅肅，爽朗清舉，』或云：『肅肅如松下風，……』」還有第一節所舉的例子皆然。魏晉之後，對人體美的欣賞和揭露逐漸轉向女人，齊梁最甚，皇帝都寫過讚美女人身姿之美的詩賦，繪畫上也不乏裸體和接近裸體的形象。有關文獻記載甚多。不過後世是把它作為「下流」看待的。人體美在西方，從它被發覺時起，一直成為美的欣賞對象。在中國，因孔孟之道的影響，不可能繼續發展，人體美不可能被徹底披露，於是借助道家力量轉向山水。士人們不但要得山水之體，還要得山水之神、之氣韻。不但要山水可觀、可望，還要可居、可游，人們要在山水中得到盡情的滿足。所以，氣韻便在山水畫中得到發展。

中國古代的士人們是講道的，「道也者，不可須臾離也。」士人作畫，也稱之為道，而不稱之為藝（技）。唐符載稱張璪畫：「非畫也，真道也」（《唐文粹》卷九十七）。宋《廣川畫跋》「書

李成畫後」：「由一藝已往，其至有合於道者。」《山水純全集》：「凡畫者，……與道同機。」《宣和畫譜》：「畫亦藝也。近乎妙，則不知藝之為藝，道之為藝」。又許李思訓：「技進乎道。」《林泉高致集》「志於道」、「從道家之學，吐故納新。」《小山畫譜》：「覽者識其意而善用之，則藝也進乎道矣。」《畫鑒》中，王石谷、惲壽平評曰：「精微之理，幾於入道。」外國研究家也有深知其中三昧者，如哈・奧斯本：「西方藝術家的目的，是要典型地塑造現實的複製品，實際的、理想的或想像的複製品。中國的畫家，雖然實際上他也可能這樣做，但他首要的目的，卻是要使他自己的人格與宇宙原理一致，這樣，道就可以通過他表現出來。

因此，在他的繪畫中，他應當與自然秩序諧和、協調，他的作品應當滲透着道，反映著道。」

（轉引自《江蘇畫刊》一九八二・三）

《山水序》研究」一文中介紹得很清楚。中國古代繪畫總和老、莊之道契合得更緊密。我在《宗炳〈畫一生二（陰和陽），二生三，三生萬物（陰陽合之為三・生萬物）。萬物負陰而抱陽，沖氣以為和」（見第四十二章）。這真是中國畫氣韻為先的最好注腳。有了道才有畫，或者叫意在筆先，畫由氣立（道生一），陰陽剛柔皆一氣之變化，亦即以氣取韻。一根線條，一個墨點下去，應該有陽剛和陰柔之美（一生二），即使略有偏至。由二種極至之美而產生畫面上萬物（三生萬物），李日華云：「一墨得攝山河大地」（《畫媵》）。也就是說中國畫藝術由道而生，由氣韻而立，而又歸乎氣韻。道生一（氣），一生二（陰和陽），二生三，三生萬物（陰陽合之為三・生萬物）。萬物負陰而抱陽，沖氣以為和。《老子》曰：「道生一（氣），

不能有氣無韻，也不能有韻而無氣，即不可能有筆而無墨，也不能有墨而無筆，有筆有墨，有氣有韻，這叫「負陰而抱陽，沖氣以為和。」這就是中國畫的藝術之道。也可以說是中國畫的藝術傳統。

西洋畫有西洋畫之道，我們不能否認它。但它和中國畫的距離太遠，早在姚最時候，他看三個外國畫人的畫，和中國完全不同，就說：「既華、戎殊體，」所以「無以定其差品」《續畫品》）。鄒一桂也說：「西洋人善勾股法，故其繪畫於陰陽遠近……與中華絕異，……但筆法全無，雖工亦匠，故不入畫品」《小山畫譜》）。鄭績更說：「或云夷畫（西畫）較勝於儒畫（國畫）者，蓋未知筆墨之奧耳，寫畫豈無筆墨哉？然夷畫則筆不成筆，墨不成墨，徒取物之形影像生而已。儒畫考究筆法墨法，或因物寫形，而內藏氣力，分別體格，如作雄厚者，尺幅有泰山河岳之勢，作澹逸者，片紙而有秋水長天之思。又如馬遠作……。論及此，夷畫何嘗夢見邪？」古人之論正確與否，姑且不辨，但可以肯定地說，西洋畫雖有其道理，但缺乏中國畫道之道，它不具有中國繪畫氣韻之內涵。中國畫怎樣借鑒西洋畫，還值得研究，但畫上氣韻只能從中國畫傳統中求，從自然中求，最主要的是從人格修養中求，與西洋畫無涉。古今大畫家，八大山人、石濤、吳昌碩、齊白石無一從西洋畫中翻出。中西繪畫不是要不要接近距離，而是無法接近，只能拉大。關鍵就在於中國畫獨具的、複雜的、既無法代替、又不可削弱的「韻」。正如西方一位社會科學家所論民族文學和世界文學之關係時所云，越具民族性就越具世界性。

最後還要補充說明者，本文所論如何取韻、如何提高繪畫的格調是對具有一定創作能力的畫家來說的。如果根本沒有繪畫技巧或技巧尚不過硬，又當別議。任何藝術的提高必須具有最踏實的技術基礎，否則便成空中樓閣。但藝術是精神的產品，所以，任何藝術的最後成功，當是藝術家的精神之高尚，思想之偉大，氣質之不凡，以及人格之鍛煉，涵養之擴充和

學識之豐富。蘇東坡即謂：「技進而道不進則不可」（〈跋秦少游書〉），但又說：「有道而不藝（同

於技），則物雖形於心，不形於手」（〈書李伯時仙庄圖〉後）。所以，他總結藝術的成功要「有道有

藝」（同前）。但技藝進到一定程度必待「道」的指引，也必待「道」方

有結果。所以中國畫被稱之為道，而不稱之為技（藝），更不稱為「科學」。也許「科學」並不

發達，無法證實「上帝」的存在。只有老子明白「道」「象帝之先」、「先天地而生」，「天法道」

而有萬物。然而，「明道若昧，」又「惟恍惟惚」，只有在「窈兮冥兮」之中，才有「其精甚

真，其中有信」。讀者倘能「得意忘言」，則渾沌自開。

註　釋

❶ 劉勰，史稱南朝梁人，然其書《文心雕龍》著於齊。謝赫，史稱南朝齊人，然其書《古畫品錄》著於梁。

❷ 謝赫品評的第一品畫家中，前三名是陸探微、曹不興、衛協。但在序言中僅言「雖畫有『六法』，罕能盡該……唯陸探微、衛協，備該之矣。」這裡卻未提第二名曹不興。謝說陸畫：「非復激揚，所能稱讚。」說衛協「六法之中，迨為兼善。」而曹不興名次在衛協之上，為什麼不提呢？殆因其畫僅「一龍而已」。謝的「六法」指人物畫，故曹畫「一龍」不在「六法」之列，是可明證。

❸ 《畫旨》，「友雲淡宕，特饒骨韻。」

❹ 關於「南北宗」論的研究，我已另著《董其昌和南北宗論》一書，此處不詳。

❺ 誠然，董其昌的受批判，還有一定的歷史背景。清代，安徽懷寧有一位畫家名叫陳庶，初法王石谷，後來他拋棄了王法。

陳庶的兒子陳獨秀，是「五四」運動前後一位極有影響的著名人物。陳獨秀受其父影響加之自己的研究，提出美術革命必須打倒「四王」，「四王」都是崇尚董其昌的，年齡最大的王時敏就是董其昌的弟子。批判「四王」運動一深入，當然就批判到董其昌頭上了。詳見拙作《陳庶和瞿世瑋》。

❻ 語出《書譜》，但我的理解和以前論者有別。

❼ 若認真地計較，完全沒有政治目的的作品也是不存在的，作家本人可以不關心政治，但其作品必受政治的影響。董其昌所稱的「文人畫」，是以「自娛」為目的的，後世稱之為「玩藝」，這正是一定政治影響的結果。此處是指對國家、對人民有一定責任感的政治。

❽ 今人（如俞劍華，見《中國美術家人名大辭典》王維條）有根據王維作品中有〈捕魚圖〉、〈運糧圖〉之類，認為王維喜畫勞動題材，表現了他對勞動人民的深厚感情，這實出於誤會。王維的人物畫多作禪佛內容，山水多作雪景，至於他的畫〈捕魚圖〉之類，乃是表現他的隱居情趣，尤如其詩《終南別業》：「偶然值林叟，談笑無還期。」《終南山詩》：「欲投人處宿，隔水問樵夫」等等，皆是其閑居生活的點綴，並非出自熱愛勞動人民。

❾ 從這一點看，仿造他人之畫真正能亂真者亦不可能。畫面上的不同效果，是和作者用筆的速度有關，（所謂「空間藝術」確是以時間為基礎的）速度受作者的感情控制，這都是仿造者所無法掌握的──鑒賞家察之。

❿ 誠然、對線、墨、色等作技巧上的探索也是必要的，但不可怪想生造，必備「技」、「道」兩個基礎，而最終以「道」的面貌出現，本文篇末還要論及。

〔補注〕

本文寫畢後，我讀到徐復觀先生《中國藝術精神·釋氣韻生動》由於我們所接觸閱讀的文獻資料大體相同，（而且，我以前的興趣也在思想史），對於「韻」原意的解釋）所引用的資料及所得的結論也基本相同。徐先生的書，我雖然讀到很晚（當時大陸尚未開放），但它出版畢竟很早，而且所用資料更多更詳，其敘述又簡潔明瞭。所以，我在修改時，於「原韻」一章，

索性借鑒他的寫法。特此聲明，並致謝意。

附：原「氣」

我在〈論中國畫之韻〉一文中，實際也論了「氣」。

中國古典文獻中，《尚書》、《易經》以降言及氣者甚多，可謂舉不勝舉。「六法」中「氣韻」之「韻」既原於當時玄學風氣下的人倫鑒識，「氣」亦如之。故本文於人倫鑒識之外的文獻資料，則少作列舉。

《廣雅·釋言》有云：「風，氣也。」《莊子·齊物論》：「大塊噫氣，其名為風。」皆謂風就是氣。言風有風力，言氣有氣勢，風也好，氣也好，都含有一種剛正骨梗的力感，人倫鑒識中常和骨聯係在一起。《顏氏家訓·文章》云：「文章當以……氣調為筋骨。」《宋書·謝靈運傳》：「……以氣質為體。」亦皆以氣喻骨和體。因之氣、風、骨三字常是同義。《文心雕龍》特列〈風骨〉篇，風骨即氣骨，范文瀾先生注釋謂「本篇以風為名，而篇中多言氣。」

是為的言。

玄學風氣下的人倫鑒識中常以風、氣、骨論人，所謂風氣、風骨、氣骨、壯氣、風格、氣格等詞比比皆是，義亦十分相近，前篇談到韻有「體韻」，則氣亦有「體氣」，《世說新語·品藻》第九「汝南陳仲舉」條注引姚信《士緯》曰：「陳仲舉體氣高烈，有王臣之節。」又，《世說新語·賞譽》第八下：「王夷甫語樂令」條注引《王澄別傳》曰：「澄風韻邁達，志氣不群。」

同上「蔡司徒在洛」條注引《文士傳》：「……機（陸機）清歷有風格。」風格即氣骨

同上：「庾公目中郎：神氣融散，差如得上。」

同上「王平子邁世有儁才」條注引玠別傳：「玠少有名理，善通莊、老。琅邪王平子高

氣不群，邁世獨傲。」

同上：「王平子邁世有儁才。」

同上：「王平子與人書，稱其兒：『風氣日上，足散人懷。』」

同上《識鑒》第七「王大將軍既亡」條注引《王彬別傳》：「彬爽氣出儕類，有雅正之韻。」

同上：「玠」條注引《玠別傳》曰：「玠有虛令之秀，清勝之氣。」

同上賞譽：「殷中軍道右軍」條注引《文章志》：「羲之高爽有風氣，不類常流也。」

同上：「……道祖士少，風領毛骨，恐沒世不復見如此人。」

同上「殷中軍道右軍『清鑒貴引』」注引《晉安帝紀》曰：「羲之風骨清舉也。」

同上：「王右軍目陳玄伯：壘塊有正骨。」

同上：「王子敬語謝公：公故蕭灑」注引《續晉陽秋》曰：「安（謝安）弘雅有氣，風神

調暢也。」

同上「張天錫世雄涼州」條：「天錫見其（王彌）風神清令，言談如流。」

同上：「時人道阮思曠，骨氣不及王右軍。」

同上〈任誕〉：「阮渾長成，風氣韻度似父。」

此外，梁陶弘景《陶隱居集·尋山志》有云：「心容曠朗，氣宇調暢。」

《文選》謝惠連〈西陵遇風獻康樂詩〉：「蕭條洲渚際，氣色少諧和。」

漢王充《論衡·無形》：「人以氣為壽，形隨氣而動，氣性不均，則於體不同。」

尉彥云之風。

《宋書・王玄謨傳》：「玄謨幼而不群，世父蕤有知人鑒，常笑曰：此兒氣慨高亮，有太

《南史・蔡廓傳》附蔡撙：「撙風骨鯁正，氣調英嶷，當朝無所屈讓。」

《三國志・吳・朱然傳》：「然長不盈七尺，氣候分明，內行修潔。」

《宋書・武帝紀》：「劉裕風骨不恒，蓋人傑也。」

《藝文類聚》五十東漢蔡邕〈荊州刺史庾侯碑〉：「朗鑒出於自然，英風發乎天骨。」

在人倫識鑒風氣下，舉凡以氣或同於氣的骨、風題目人者，大都是形容一個人由有力強健的骨骼而形成的具有清剛之美的形體，以及和這種形體所相應的精神、性格、情調的顯露。

凡論氣，大抵以氣為基調，也必有一定的韻。否則，如枯骨死草，無韻之氣，是為死氣，亦可謂「無氣」矣。猶如韻一樣，凡韻，必有一定的氣為基礎，否則，如癱肢瘓體，則無韻可言也。所以，謝赫在「六法」中並不採取偏一的說法，即並不專以氣為一法，更不專以韻為一法，而言「氣韻」，將氣和韻合而為一詞一義，這樣就更準確，更科學。我們弄清氣和韻的單義，爾後對「氣韻」之合義，也就很容易清楚了。

繪畫作品也一樣，真正的「氣」，必顯示出韻；成功的「韻」，也必有氣為基礎。所以氣和韻合而為一詞曰「氣韻」乃是最圓到的說法，它所涵括的意義才是更加準確而無偏頗的。

誠然，具體論到一幅畫時，會有一定的偏至，這些我在〈論中國畫之韻〉中已經談過了。

以上所論氣和韻。氣和韻出現在不同的場合，又各各有其專用義，只限於「六法」中的專用義，並有其普通義，如曹丕〈論文〉中所說的：「文以氣為主。」陸機〈文賦〉中所說

的：「收百世之闕文，採千載之遺韻。」還有中醫中所說的「氣」，音樂中所說的「韻」，《古
畫品錄》中所說的「天和氣爽」的「氣」，「氣力不足」的「氣」等等和繪畫「六法」之「氣
韻」既有着一定的內在共性，又有着明顯的外在區別，此處不再贅言。

後　記

當我寫完《中國山水畫史》的初稿之後，並未感到輕鬆。中國繪畫史論中有很多嚴蕭的問題被一些皮相之論所敷衍，以至弄得簡單化、庸俗化。和文學史、思想史等研究比較，顯然是落後了。一些在畫史上有地位，但並非認真研究過畫史的人隨便一說，常被後人奉為金科玉律，乃至以訛傳訛，積非成是，令人嘆息。誠然這裡也有歷史的原因，中國的學術界對經學和先秦諸子的研究，已有兩千年歷史了，漢代就有人作認真的校注工作，爾後，代不乏賢，當今尤盛。且歷代統治者皆親自過問，成就顯著，有自來矣。然對繪畫史作詳細的研究，譬如認真校注古代畫論，嚴格地說是從現代才開始的，起步晚了二千年。但是如果基本的文字都讀不懂，便放言論畫史，乃至妄加張皇，能不遺孟浪之誚乎。所以我先放一放手中的其他工作，決計把歷史上的畫論一一弄清，於是先整理出這一本《六朝畫論研究》。以後，我還要對唐宋畫論、元明清畫論作逐一研究整理工作。

有幾個問題還要剖白給讀者：

一、本書所收有關論文八篇，六朝畫論的標點、校注、釋譯八篇，共十六篇。（按六朝畫論受當時複雜的社會思想之影響尤其是受玄學之影響，十分難懂，因而點校注譯乃是最基本也是最重要的研究工作）。讀者看校注文章之前最好先看研究文章，有些問題在研究文章

中說得更清楚。

二、因為本書文章基本上寫於一九八二年之前，在此之前所能見到的有關文章，勿論國內、還是國外，我都盡量查閱。（但至今能看到的海外、國外有關資料，僅有三、四十年代一部分日本材料。且可取內容甚少）在此之後才出現的各刊各書（有些刊物雖然標明一九八二年中期出版，但到讀者手中已是一九八三年甚至更遲）我基本上未能拜讀（未有時間和精力），或有更好的研究成果未能採入者，或有與本書觀點相同而未能注明者，望諒解。我對六朝畫論的研究雖然是從顧愷之開始的，但是以研究宗炳、王微的畫論為中心的。當時所能見到的正式出版物中，勿論國內還是國外，還未有人作過認真地校注工作。雖然論者引用此二文者甚多，真正理解者甚鮮。我於此二文費力最著，也最為滿意，此次出版時也一字未動。

三、前人考證、注釋的文字，凡可取者（雖然不多），我都盡可能採用，並注明「某說可取」，「某說可從」。凡前人之說完全不合原義、完全出於望文生義而較為荒謬且又影響較大、不辯則影響對正確見解的接受者，我也一一指辯，「不得已也」。（根據編輯規定，批評的意見一律指明某人某書某文，不可遮遮閃閃）至於他人有他人見解，我有我的見解，則直抒己見，對於他人見解則不再注明，但在此種情況下，我對他人見解一般是不贊同的，否則即注明「某說如何如何，亦可通。」

四、畫論的點校注譯，是先點標點，再校正，形式是統一的。在解釋文義時，取注、釋、訓詁、箋證、串解、串講等諸方法，注的部分仍難解者再加疏，疏之仍不易解者，我又為注

和疏作疏，不僅疏之以古代文獻，同時疏之以今所能見到之實物。總之，不追求形式的統一，唯求字義、詞義、句義的清楚明瞭，前後聯貫。同時使讀者從中瞭解到六朝繪畫的真象，如是而已。

五、引用文獻一般只注書名，不注版本。但各版本有不同處，部分加注版本。如「巧曆」「語出《莊子·齊物論》，王先謙點校本。」因為郭慶藩本及陳鼓應本作「巧曆」。注版本乃至頁數以明之。

六、我藉用或注引《老子》、《莊子》等先秦諸子的觀點來說明問題時，有些是出於我本人的研究，並非全從其他研究家那裡轉手，所以不可以某書某注某說為限制。

七、目前注書存有一種普遍的問題（不是全部）即凡易解處及眾所周知的典故，注者大引特引、反復闡說；凡屬難解和鮮見的典故，讀者急需要從注者那裡得到指點和解釋，而注者卻又不置可否，甚至完全不注不釋。本書為求資料齊全，固未省略易為人知的典故之注，但卻更未放過難解難注之處，並費力最大。但六朝畫論流傳至今，唐人張彥遠即謂：「自古相傳脫錯，未得妙本勘校。」即唐人已不可解，所以有些詞句的注釋尚覺生硬牽強、語亦不順，這一是注者能力所限；同時原文脫錯，本無可解，亦有可能。有時為了幾個字，我和我懇請的一些著名學者共同查閱無數資料，結果仍是「愧無所得。」所以，只好如此而已。

八、學術界主張翻譯古文不要加字，我十分欣賞此法。但完全不加字，恐屬不可能，如「以燕伐燕」，本義是：用象燕國一樣強大的齊國去討伐燕國。如果完全不加字，而譯成：

用燕國去討伐燕國。豈不荒唐。本書的翻譯只能做到盡可能不加字，加字也盡可能用在括號內，括號內的文字皆是原義所有，而原文字句所無者，有的可以和原義連讀，有的是串聯上下句文義或提醒讀者聯想。

九、譯文部分的文字在校注中基本上都有，我曾試圖省略。但看過初稿的同志多數勸我一定保留通篇的譯文。一是文字並不多；二是當看完逐句的校注後，為了瞭解通篇連貫的意義，又要重新翻查浩繁的校注，將支離的字、段再作組合，頗費力氣，且不能一氣讀完，有礙文義的通貫瞭解；三是有些讀者喜歡先看譯文，清楚了便不再看校注，不清楚的地方，再去查看校注。為求各篇形式的基本統一，所以，每篇畫論校注後，皆附通譯。

十、本書最明顯的毛病是「重復」甚多。例證重復，引文重復，著者自己的話重復。因為每篇各自成章，又寫作的時間不一。雖然如此，但不可能絕對的重復，前後相同的例證和引文，說明的問題不可能完全相同，所起作用不一樣，例如「魏武捉刀」一段，在〈重評顧愷之及其畫論〉中用來說明當時品題人物重神不重形。在〈論中國畫之韻〉一文中，用來說明氣韻與傳神二個概念意義的不同，看似重復，實則完全異旨。著者的話多次出現者，所銜接和引發的問題也不可能完全一樣。雖然，重復的感覺仍然難免。編輯和我多次試圖刪除重復的部分，但刪除了，各自成章的文章便很難成立。或者為了省卻一兩句話，省卻一個注，再加上請參閱某章某節，倒不如再寫一通來得節約、明瞭，且讀者更為方便。老實說，凡屬「重復」處，以及一篇文章中反復闡說處，大抵皆屬重要問題和易於誤解的問題，多方闡說，

記　後

全是好心。亦望讀者體諒。

　我在文章中批評了海內外很多學者，未必完全正確。我也誠懇地希望海內外學者和讀者給予我嚴肅地批評，我將不勝感激。

陳傳席　一九八四年盛暑記於六朝遺都金陵

國家圖書館出版品預行編目資料

六朝畫論研究

陳傳席/著.— 修訂本初版.--- 臺北市：臺灣學生，1991 [民80]
面；公分

ISBN 957-15-0249-9 (精裝)
ISBN 957-15-0250-2 (平裝)

1.繪畫 – 中國 – 哲學，原理
2.繪畫 – 中國 – 六朝(222-588)

940.19203 80002343

修定本 六朝畫論研究（全一冊）

著　作　者：陳　　傳　　席

出　版　者：臺　灣　學　生　書　局

發　行　人：孫　　善　　治

發　行　所：臺　灣　學　生　書　局
臺北市和平東路一段一九八號
郵政劃撥戶：○○○二四六六八號
電話：(○二)三六三四一五六
傳真：(○二)三六三六三三四

本書局登
記證字號：行政院新聞局局版北市業字第捌玖壹號

印　刷　所：宏　輝　彩　色　印　刷　公　司
中和市永和路三六三巷四二號
電話：二二二六八八五三

定價：精裝新臺幣三八○元
　　　平裝新臺幣三○○元

西元一九九一年五月初版
西元一九九九年九月二刷